U0099452

滄海叢刊

音樂與我

趙琴 著

1978

東大圖書公司印行

音樂與我

（一）團結各地的樂人，復興我國樂敎

我國音樂人才，爲數不少；但散居各地，疏於往來。潛心研究與專志創作的人，很懶鑽營；對於自己的精心著作，往往寧願束之高閣，藏諸名山，也不願自我宣揚。試想，我們如何能夠把他們團結起來，螢光雖然微弱，囊集成燈，可助夜讀；鑽石閃耀光芒，串而爲鍊，倍增華貴。趙琴小姐每經各地，輒能團結樂人，鼓舞他們各盡所長，爲復興我國樂敎而獻出力量。這不止是囊螢成燈，也不止是串鑽成鍊；恰似好心的仙人，將彩虹排成線條，將羣星織作銀河，把遼闊的天空，點綴得燦爛輝煌，鮮艷奪目。

（二）溝通專家與大衆，普及音樂藝術

音樂專家與大衆的距離，日益遙遠；我們日夕盼望能有熱心而幹鍊的人才，挺身而出，以其無比的神力，把這兩個極端，重新拉近。從事這項溝通工作的人，必須具有仁者的心腸，超人的忍耐，任勞任怨，敬業樂羣。這個艱巨的重任，很難找到能夠勝任的人，而趙琴小姐能之。當年我盼望她爲音樂作冰人，好把音樂介紹給每個愛樂的聽衆。李抱忱先生則奉她爲音樂的護花使者，前文化局長王洪鈞先生更尊她爲國民外交的音樂大使。事實上，趙琴小姐已經從從實踐之中，旣爲音樂作冰人，又爲音樂作護花使者，也見義勇爲地擔任了音樂大使的職務；早已把專家與大衆之間的隔閡掃除了。數年前，當她訪美歸來之時，我曾說過，她應獲「金琴獎」；因爲，縱使不談她的功績，也該獎她的勞績。實在，這幾年來，趙琴小姐所獲的各種獎章，獎狀，獎金，獎

牌，已經指不勝屈了。

（三）鼓舞純正的樂風，培養國民德性

趙琴小姐在廣播與電視的節目中，時時刻刻都不忘造成純正的音樂風氣。能把純正的音樂種子，散播到每個人的心田，將來必然可以長出好花，結出好果；也必然可以把芬芳氣息遍播人間。有此善因，必能培養起國民的優良德性；這是無量的功德。何志浩先生的「因果詩」云：

過去不播種，現在無結果。

現在不播種，將來那有果？

過去播了種，現在結成果。

現在開好花，將來結好果。

趙琴小姐為純正樂風播種，不畏辛勞，實在值得我們讚美。

在這七年來，趙琴小姐於工作之餘，寫下許多寶貴的紀錄。已出版的專集，有「音樂之旅」，（天同出版社，民國六十年出版），「音樂的巡禮」（新亞出版社，民國六十二年出版）現將其他短篇，（包括隨筆，樂評，作品介紹，考察紀錄），集而成冊，題為「音樂與我」。在她的流暢文章之內，蘊藏着真誠的態度，洋溢着樂觀的心情；實在值得我們一讀再讀。今閱此書已付梓，深覺快慰。特為介紹，以表寸誠。

民國六十四年五月

自 序

小時候唱過一首歌，已記不得歌名，只記得頭兩句是：「人們都為名利瘋狂，只有我們喜歡在音樂的園裡徜徉。」我一直是「只望有好的歌兒歌唱！」的音樂迷！及至逐漸長大，發現生活的世界如此大，有音樂的生活充滿了情趣，更蘊藏着豐富的內涵待發掘，它充實淡漠的情懷，潤澤枯竭的靈智！生活在音樂中真是富有而快樂的！

從事大眾傳播的音樂推廣工作，不覺已有九年了。從廣播、電視音樂節目的製作、主持，到社會音樂活動的參與，在這段工作、學習、修養、領悟的日子中，我始終對有音樂的工作和生活，懷着狂熱的豪情。拜識許多音樂界的前輩，聆沐教言良多；結交不少樂友，彼此切磋琢磨，互資進益；隨着人生經歷的增加，體會的深度與感受自然有了不同。

這九年的時間裡，我也不斷的寫下了自己對音樂的感受，在「中央副刊」、「大華晚報」、「音樂與音響」、「音樂生活」、「婦女雜誌」、「空中雜誌」、「中視週刊」等報章雜誌。其中民國五十九年夏天，我在訪美兩個月歸來後，在四個月時間裡，寫下行萬里路的見聞，出版了

一

我的第一本書──「音樂之旅」；民國六十年秋天，環球旅行歸來，斷斷續續的寫了十五萬字，

也已經收錄在我的第二本書──「音樂的巡禮」中。最近整理一些文字，收集了近十七萬字，有

「音樂的話」、「我們的歌」、「音樂家」、「音樂會隨筆」、「再聆香港國際藝術節」、「第二

屆亞洲作曲家聯盟大會與會記」六大項目，以寫作時間先後或是內容主題來分類。其中有些文字

是興之所至想到那兒，說到那兒；有些是在稿約的催促下趕寫的；因此當整理、校對的過程中重

讀時，總使我汗顏。但當一想起它們有的是從事音樂工作的心得，有的描述了中國樂壇的概況，

過去還一直沒有人有系統的做這一份工作，思想、情感也許還不成熟，但為忠實表達「音樂與

我」的真實性，也許還可以當它是六十年代一份中國樂壇概況的參考資料罷！我大膽的保留了！

這是一個從事大眾傳播音樂工作者，漫步於樂園中的點滴報導，也可以說是我九年來音樂生

活片段，因此我將之取名為「音樂與我」。願你我都能在音樂的領域中，找到幸福的泉源。

民國六十四年五月

音樂與我 目次

一　曲高和眾

——敬聆嚴副總統閒話音樂

五月下旬，曾應美軍太平洋總部陸軍司令部之邀，與高雄市長楊金虎、行政院編譯室主任張祖詒、新聞黨部書記長顏海秋組成訪檀友好訪問團，到夏威夷訪問了兩週，事後又隻身前往美國大陸，在文化局與中廣公司的贊助下，作了六週的音樂訪問工作。最近我已將此行中的見聞，寫成了不到十萬字的「音樂之旅」，書中同時收入百張有關圖片，交由天同出版社印行。想起行前曾蒙嚴副總統召見，可惜當時所攝照片已不可得，於是冒昧請求補拍，既可有助於這本書的完整，又可增益光彩。沒想到不但立蒙應允，而且有機會拜聆嚴副總統對音樂的精闢見解。嚴副總統首先介紹他自己對音樂的愛好，他說：

「在公餘之暇，我常喜歡靜下心來聽音樂，音樂中完整的美感，不但使人覺得悅耳，更能打動心扉，令人精神特別舒暢，百聽不厭，有時還會神妙的在一種屬於靈動的剎那之間，帶給你意

想不到的寶貴啟示！

過去，我常在一些精彩的音樂會中，見到嚴副總統，對他有收集名曲唱片的癖好，早有所聞，這大概和他曾在大學時主修理論化學不無關係？他說：

「音樂是一種最美的藝術，只要不是音癡，人人都會喜愛音樂，也都能欣賞音樂，從其中領受最美的情緒，它能調劑枯燥的生活，娛樂人們的身心，也能陶冶性情，所以音樂實在是屬於大衆的。」

黃昏時分正是下班前的時刻，副總統精神依舊極好，態度安詳，語調謙和的說着心中的話：

「古人有『曲高和寡』之說，認爲最好的音樂，往往也最艱深，所以理解的人就少，我却不太同意。聽高深的音樂，自然需要修養和學習，但只要是有感情的人誰都能學得會的。我贊成曲高和衆，高而易的樂曲，才是今天我們的時代所需要的，才是有利於大衆的精神食糧。」

嚴副總統這一番「曲高和衆」的說法，立刻使我想起了尼采和托爾斯泰，他們都是酷愛音樂的人，也都主張「和衆」是「曲高」的主要條件。尼采認爲好的藝術必定易解，他崇拜比才，迷於他的歌劇「卡門」，因爲「卡門」的動人和易解；托爾斯泰的音樂觀，也是尊重能爲大衆接受的音樂，他喜歡甘美的旋律，蕭邦的音樂是他所愛好的最高深的音樂。嚴副總統的見解，不正和這兩位著名的哲學家和文豪相近嗎？

「在所有的藝術中，音樂舞蹈也是人類歷史上發生最早的，古昔每逢祭典，拍手、擊鼓、敲

鑼，常是伴着舞蹈，這些最原始的樂音，也往往與宗教有密切的關係，還有大自然的聲響，也該是音樂形成的因素之一吧？」

當副總統談起他對音樂起源的看法時，很自然的使我想起他有着愛分析的數理頭腦。接着他又告訴我對人聲，特別是合唱的偏愛：

「人的聲音有它獨特的音色美，可以很直接也極真摯的表現人類內心的情感，特別是大合唱，更有着動人的力量，唱出我們的社會、我們的時代、還有我們的心聲！」合唱可以促進合羣性、融和性、增加紀律與團結，更可以在文化、社會、宗教的靈性、哲學的美育上，有極大的影響。古聖賢說過：「獨樂樂，不如衆樂樂！」合唱可以……今年初在我主持的李抱忱作品演唱會中，副總統也是座上佳賓，那與衆樂樂的場面，是何等的感人，那大漢的天聲又是何等振奮人心，正如副總統所說：「大合唱的活動，是今天社會極端需要的音樂活動。」

對於引起爭執的現代音樂，正像絕大多數的聽衆一樣，他表示不能接受：

「我喜歡陶醉在音樂中，去感受音樂帶來的喜悅和那不可思議的情感，但却無法感受出現代音樂中的美，比方一首現代作品中，有兩分鐘的空白休止，它所要表現的意義，我不能領會。就像我曾經參觀過舊金山的一次畫展，看到一幅六、七呎長，四、五呎寬的畫，畫面是一片黃，只有一條黑色線條，我的確不能領悟出它的所以然，經過作者的解說，我只有更糊塗了。現代音樂，減少了旋律美，起而代之的是一羣打擊音響，我認為音樂作品該追求的是永恒性而不是新

奇，也許是我的欣賞力不夠吧。我也曾在接見林二時，和他談起電子音樂，由電腦作曲，由電腦演奏，但是電子音樂代表的是科學動亂時代的人心，我還是喜歡古典樂派、浪漫樂派、印象樂派的作品。從這以後，音樂所走的路，好像是背道而馳了，其實人的耳朵應該是越發進步的去追求更美的呀！」

他很感慨的以瓷器爲例，說宋朝的瓷器是單純而無色，元朝開始有了色澤，到明朝更進至五彩繽紛了。副總統的審美觀，該也是與大多數愛好音樂者同一心聲吧！

除去現代音樂的問題外，我們也談起了熱門音樂和所謂的靡靡之音：

「雖然熱門音樂唱片能銷行百萬張，但是却像一陣旋風，只是風靡一時，不久就過去了，因爲它沒有恒久的價值，我本人是不喜歡的，何況它給人的衝動，很可能在一刹那間使人走亂腳步，作下錯事；但古典音樂給人的寧靜感，可以幫助靈性的昇華。在這動盪的大時代中，我們實在需要好的、正當的音樂，來美化人生、醇化社會，也惟有豐富了能取而代之的東西，才可逐漸淘汰那不該存在的。」

正像嚴副總統所說，要改良社會的風氣，只有積極的推展能代替靡靡之音的正統音樂，以及高雅易於接受而屬於大衆的音樂，藉廣播、電視的力量，藉音樂活動的多方展開。還記得每一次到大專院校主持音樂講座時，同學們的熱烈情緒，還有紅寶石音樂欣賞會在創辦初期已掀起的

高潮……這些不都證明了社會人士對正統音樂的愛好和需要嗎？與嚴副總統一席珍貴的談話，更

給了我無比的信心，讓我們朝着目標努力吧！

（民國五十九年十二月）

二　永恒的樂章

——紀念貝多芬誕辰二百週年

（一）

今年十二月十六日，是魯德威·范·貝多芬誕辰二百週年紀念日，世界各地早已熱烈展開紀念這位樂聖的各項活動。

九日晚間，我懷着興奮的心情，到臺北市三軍樂府，聽臺北市立交響樂團與辛永秀、楊麗媚、吳南章、林寬四位擔任獨唱的聲樂家，以及臺大、輔大、中廣、樂友、琴瑟五個合唱團聯合演練貝多芬第九交響曲，知道他們卽將於十六日在中山堂公開盛大演出這永恒偉大的樂章。

那晚我坐在二樓的大廳裏，聽四百位交響樂團、合唱團的團員們在鄧昌國的指揮下聚精會神的奏着、唱着，那樂音、那歌聲，使你血液沸騰！使你心靈震撼！那是靈魂的聲響！那是不朽的

樂音！整個大廳裏，似乎充塞着貝多芬，如聖人般無比偉大的貝多芬，在我的腦海裏、心胸中，擴大，擴大……

字：

我曾經在林聲翁譯自伯恩斯坦原著的「音樂欣賞」一書中，讀到作者論及貝多芬的一段文

（二）

「自從我有記憶以來，一說到嚴肅的音樂，無論任何人腦中最先想起的，總是貝多芬。當我必得要替一個節期選擇第一個音樂會的節目時，通常人家總要求我選一個全部貝多芬的節目。當你走進一座音樂廳時，你可以看見大音樂家的名字刻在牆上，在正當中最大、最顯著的地位，用金漆塗着的，通常總是他的名字。如果有人策劃安排一個交響樂的節目，我可以賭十對一，會變成一個貝多芬節日。現在新古典派的青年作曲家認爲最時髦的是什麼？新貝多芬派！每一個鋼琴獨奏會的核心部份是什麼？一首貝多芬的奏鳴曲。弦樂四重奏的節目呢？他的作品第一百零幾首。我們在追悼陣亡將士的交響曲演奏會中演奏什麼？英雄交響曲！每一次聯合國日的音樂會演奏些什麼？第九交響曲！每一所音樂學校考博士學位的口試時考些什麼？把貝多芬九首交響曲的主題彈出來……。」

伯恩斯坦正是說出了愛音樂者的心聲，貝多芬眞是有史以來最偉大的音樂家，他的偉大，不

僅僅在於他是一位音樂家，他在全聾時期創作了具有奔放的樂想，精鍊的技巧，深刻的精神內容，巧妙的劇力發展的不朽作品——「第九交響曲」，這是由聾子寫出的全世界最偉大的傑作，這眞是超人的產物，只有精神上具備了超越人生大苦悶的英雄，才能寫出這麼偉大的音樂，第九交響曲，已是貝多芬最大的音樂遺產。

（三）

在完成第八交響曲之後，隔了大約十年的時間，貝多芬發表了這首最後的第九交響曲，在音樂史上豎立起一座宏偉的金字塔。根據初版的總譜，這首交響曲的正式名稱是：「貝多芬謹以至誠之敬意呈獻普魯士王威廉‧菲特烈三世陛下，作品第一二五號，以席勒的「歡樂頌」作最終合唱之大管弦樂、四聲獨唱、四聲合唱交響曲。」

貝多芬在故鄉波昂的時候，就想把席勒的「歡樂頌」譜曲，在他一七九八年的草稿本中，已經爲這首長詩的一部份寫了旋律。實際的作曲時間，大約是六年，一八二四年年初完成，同年的五月七日在維也納發表，三年以後，貝多芬就去世了。

第一樂章有雄渾莊嚴的主題曲，有傑出的構圖，彷彿把一個混沌的世界，逐漸顯示出一個具象的輪廓，從這裏開始它的創世紀。

第二樂章是一首戰鬪性的諧謔曲，生命在這裏散發出燦爛的火花。

第三樂章開始是寧靜沈思的氣氛，但是在接近尾聲的時候，銅管樂器奏出了和二個主題全無

關連的樂句，好像暗示戰爭就將來到，他彷彿要告訴人們：在歌頌歡樂之前，我們必須經過許多

痛苦的奮鬥。所以在第四樂章的開始，是一陣奇異的騷音，不久這陣騷音曾一度被一段低音弦樂

的絃唱打斷，這段絃唱，就像是在表現人類克服外界壓力的精神力量。然後歡樂的旋律，從低音

弦樂開始，逐漸上升加強，給人光明在望的感覺。最先開始的歌唱部份是男中音的絃唱：

「啊，朋友們！不是這老套的聲音，讓我們歌唱另一種快樂歡唱的歌聲。」

這段歌詞是貝多芬自己寫的，接下去的獨唱、重唱、合唱，才是席勒的「歡樂頌」：

歡樂！神聖的火花，樂園的兒女。

我們帶着歡欣鼓舞的狂熱希望！闖入你神聖的殿堂！

你的神奇，重新結合了世俗的分歧，

在你柔翼的覆蔽下，四海之內皆成兄弟。

讓獲得眞摯友情的，贏得賢慧妻子的，

還有那，在普天之下，僅此一心的人，和我們同申慶賀！

但是，沒有這福份的人兒，就請哭泣着離開我們的圈子吧！

大家都接受自然慷慨的恩賜，痛飲歡樂的甘露；

一切美好，一切醜惡，都緊隨着她的玫瑰芳蹤！

她賜給我們美酒和香吻，還有至死不渝的友情；

昆蟲也領受生命的歡樂，天使守護着神的聖宮。

歡樂，像太陽的光線，穿越無邊的天空飛翔，

弟兄們，各奔你們的前程，歡樂地像一個凱旋的英雄。

讓歡樂擁抱，萬千的眾人！

這一吻是給整個的世界。

弟兄們，在蒼穹之上，必有一位慈祥的天父。

你們崇拜嗎？萬千的眾人！

你畏懼造物主嗎？天地萬物！

在蒼穹之上去尋找祂，祂一定居住在繁星之上！

第九交響曲的第四樂章，加入了人聲的「歡樂頌」後，更進一層的表達了貝多芬心胸中廣大

無邊的思想和情緒。一八二四年在維也納的初演，貝多芬站在指揮臺上，背向着聽衆，一邊看着總譜，一邊打着拍子，樂團注意的是另一位指揮的指示，演奏完畢聽衆熱烈又盛大的喝采、鼓掌，他竟然毫無所覺！後來還是一位女高音獨唱者傅勞倫·翁格爾引他轉身向聽衆致意，因爲貝多芬已經聾了二十年，這是何等感人、可悲的景況！

（四）

貝多芬是在中年以後，遭遇到一個音樂家所無法忍受的最大悲劇，就是耳病。從一七九八年到一七九九年之間，他開始感覺到聽覺有了毛病，一八○○年後，逐漸嚴重，有二年的時間，他避免一切社交生活，因爲他無法告訴別人，他幾乎聾了，到一八○二年的時候，可以說已經完全成了聾子。由於耳病的折磨和失戀的痛苦，貝多芬曾經一度想自殺。隨着耳病的惡化，三十歲以後，貝多芬在每年夏天一開始，到秋天之間，都要離開城市，到維也納郊外或是鄉間去避暑，因爲他有着愛好大自然的情操，他常常在森林和山谷之間漫步，從大自然中吸取靈感。他的許多作品，差不多都是在鄉間寫的。

貝多芬爲了生活不停的作曲，一八二六年底，完成了作品一百三十五號弦樂四重奏，但他依舊貧困、孤獨、病弱，加上姪兒行爲墮落，時時來討他的氣，因此又多了一累！一八二七年二月十七日，醫師動了第三次手術後，病勢漸重，全身浮腫，延至三月二十六日，這位一生在痛苦中

奮鬥的巨人，終於離開了這個世界，享年五十六歲。

（五）

順着貝多芬藝術發展的路線去聽貝多芬的作品，總覺得他每有一首新作問世，總是推出一個新的境界，在他的音樂中，我們聽不出他耳聾的悲劇。

權威的 Grove 大字典編寫人 George Grove 對這一點，有獨到的見解，他說：

「人生在這個較成熟的年齡，有了長久解懷不了的悲哀，當貝多芬在作曲的時候，他已經從絕望中解脫出來，不再籠罩在恐懼耳聾的陰影裏，他只聽到他自己內心的高唱。」

貝多芬終於克服了耳聾殘酷的命運，成就了英雄的人格，譜寫出崇高、莊嚴、聖潔的音樂。

（六）

在貝多芬誕辰二百週年的紀念日中，臺北市立交響樂團和臺大、輔大、中廣、樂友、琴瑟五個合唱團的四百位團員，在中山堂盛大演出「第九交響曲」這不朽的樂章，來禮讚這位音樂的聖徒，掀起了最高的慶祝熱潮！交響樂的演出活動，展示出一個國家的音樂藝術水準，我們深感欣慰，在演練中能見市立交響樂團這個後起之秀，充滿了活潑的朝氣，與極具水準的合唱團員以及四位聲樂家，密切配合，全神貫注的溶於音樂中；我們也極為歡愉，能見艱難的第九交響曲，在

國內排除萬難的上演。聽說為了演出的更趨理想，指揮鄧昌國還審慎的研究改進了中山堂的舞臺音響設計，化費鉅款裝設了一百個反響板。讓我們預祝演出的成功，讓貝多芬的音樂和他偉大的精神，永遠活在愛樂者的心中！

（民國五十九年十二月）

三　給李抱忱博士

「風雨瀟瀟，前途遙遙……」

「風雨淒淒，我心欲泣，今日別後，重會何期？望君珍重，多珍重，天涯海角長相憶。」

歌聲在中山堂大廳中廻盪，臺大、藝專音樂科、文化學院音樂系、臺北師專、新竹中學和中廣這六個合唱團的四百位團員，站在臺下兩旁的座位前，緊隨着您的指揮，唱着「離別歌」。十九首由您作曲、作詞的歌曲，已分別由這六個合唱團和董蘭芬女士作了最完美的演出，您指揮演唱「離別歌」是演唱會中最後的高潮。指揮合唱原是您一生中最大的愛好，但是就在離國的前夕，面對着兩千位知音（包括嚴副總統、政府官員、音樂界同仁，還有您的學生、太學生、至親好友……），帶着為祖國樂教操勞而還未復原的病體站在指揮臺上，指揮四百位仰慕您的合唱團員唱「離別歌」，該是一個多難忘的經驗！

依稀記得您悲戚的面容，聽到您低聲輕唱着：「風雨淒淒，我心欲泣……。」多少合唱團的女同學已泣不成聲，多少在座的聽衆流淚了，多少收音機旁的聽衆也在來信中告訴我他們哭了，聽了您作品演唱會的實況，那新穎、感人的歌曲，使他們大為感奮，久久不能入睡。雖然我沒見到您掉淚，但是我知道那流向肚裏的淚，是您好不容易忍住的，當時，有誰比您更激動？又有誰比您更傷感！

作為一個廣播、電視音樂節目主持人，主持過各類不同性質的音樂會，更參加過數不盡的音樂會，我明白為何聽衆對您偏愛，為何聽過您的作品後，讚美的函件特別多，就連音樂家們也異口同聲的說：

「這是一場多麼成功的音樂會呀！空氣中感人的音符似乎格外濃密。」

幾十年指揮合唱的經驗，使您寫作的合唱作品格外動人，豐富的和聲，各聲部處理的恰當完美，難怪演唱效果特佳。雖然在病中，您依然在演出前親自抱病各處指點，您對樂曲表情的處理是何等細膩，您辨音的靈敏，能隨時指出任何一處的小錯，使每個合唱團的指揮與團員都對您無限佩服，為了這次的演唱會，他們放棄了星期假日、元旦假期，加班勤練。董蘭芬女士演唱您的幾首獨唱歌曲，到底您對語言的研究，使您的歌唱來極為順口，它們各有不同的意境，深刻的格調，使人回味無窮，借着董女士迷人的歌聲，帶給我們多美的享受？

是的，優美的曲調，動人的歌詞，高水準的演出，已構成音樂會成功的條件，您接受我訪問

的雋永談話，也加添了會場親切的氣氛，最主要是受您偉大精神的感召，您熱愛國家，熱愛音樂，熱愛青年的精神，怎不令人感動呢？

記得「音樂風」開播時，您從美國寄來了遙遠的賀詞，之後您總是有求必應的爲節目提供材料充實內容。三年前您第三次返國推動樂教時，我們第一次見面，我也第一次爲您主持惜別演唱會。您的幽默、謙虛、和藹可親，使我明白了爲何人們都願意親近您。直到去年九月底，您第四次返國，除了立刻參加了我主持的中視「音樂世界」開播節目客串指揮外，還爲音樂聽衆作了幾次專題演講，我也爲婦女雜誌撰文介紹您而特別跟您長談，又爲您主持在「音樂世界」與中山堂的兩場作品演唱會，這些工作上的連繫，使我有更多接近您，向您學習的機會，當我更了解您時，也越加佩服您！

您曾不止一次跟我強調大衆樂教的重要：我們除了要培養音樂專才外，最不能忽視羣衆的音樂教育。我知道您一九五七、一九五八、一九六六和這一次的返國協助推動樂教，在各地都掀起了高潮。最近您在救國團和文化局的聯合邀請下，曾不辭辛勞的訪問全國音樂教育機構，十二月初又籌劃指導大專院校合唱團演唱愛國歌曲與藝術歌曲觀摩會，猶記得那嘹亮的青年之聲，雄壯的愛國之歌，是如何的振奮人心，感人肺腑。

您已是六二高齡了，却因了樂教同仁與音樂愛好者的熱切期望，精神上的樂在其中與興奮，忘了身體上的勞累，三次染患感冒，還勉強的講學，參加各種音樂活動，十二月中旬，終於不

支，住進宏恩醫院，併發的肺炎、氣喘與氣管炎，使一向自認寶刀未老的您，也不得不暫時躺下了。在病榻上，您還記掛着對音樂風聽眾的承諾，應許返回美國後必定很快的將預定最後一次專題講座「環島參觀樂教觀感」的錄音帶寄來，其實您病了，我如何還能加重您的負擔呢？或許就因為您一向對人對事都那麼熱誠負責，在病中還為音樂率腸掛肚，以至沒能如期出院。

是您住院後的第二十天，由中廣公司主辦，文化局、救國團聯合贊助您的作品演唱會在中山堂舉行。您必定是非常興奮的，因為沈彥大夫應許音樂會後您就可以出院了。記得當晚滿場的知音，臺前佈滿了鮮花，當我請您上臺接受訪問時，那歡迎您的如雷掌聲似仍在耳邊響着，歷久不竭。您說：

「我至多只能算是一個業餘作曲者，還只能算是一個音樂教育作曲者。四十年裏也創作了一兩百首歌曲，但都為應付樂教目前的需要，却不配負起為中國音樂創新路的大責重任來……。」

雖然您這麼謙虛，可知道已有多少聽眾來信詢問您的作曲集與演唱會實況的唱片專集？大家是那麼喜歡您的作品。

談起您的音樂與語言教學工作時，您說：

「二十五年來我在美國從事語言教育的工作，在任職國防語言學院中文系主任十五年退休後，目前任愛我華大學中文及遠東研究主任，但是我總將音樂與語言互相配合來展開我的工作，指揮合唱團，敎洋人唱中國歌，也為中美雜誌編寫歌曲，使音樂與語文結合在一起。」

您對促進中美兩國關係與擴大文化交流是功不可滅的。這次中國語言學會不是特地頒發學術獎章給您嗎？國外學人中除享譽國際的語言學家趙元任、李方桂外，您是第三位獲獎者，我爲您驕傲，這也是您應得的榮譽。

您是否還記得演唱會中您說的那段引起哄堂大笑的話：

「生病固然是不得已的事，但是也因此使我又結交了一批新朋友，今天晚上宏恩醫院的沈彥大夫，護理主任，護理長，護理小姐都來捧我的場，有的還拿着針藥，所以我一生從未有過這麼多的安全感。」

沈大夫的確帶了針藥，爲了這場作品演唱對您的重要，他沒敢告訴您詳細的病情，您的心臟缺氧，必須繼續住院治療，難怪您在臺上覺得眼花，難怪您步子不夠輕快。

在您預定留臺的最後二星期，遵守醫生的囑咐繼續留院休養，同時謝絕一切應酬，雖然有了這個變化，您依舊樂觀，充滿信心，只是又牽掛着對音樂與朋友的債務未了，其實您儘可放心，您已付出太多，應該讓大家爲您作些事情了。

您的作品演唱會專集已由天同出版社發行，演唱會實況唱片也由海山唱片公司印行，在這些工作上我盡了我應盡的一點棉薄之力，又如何能與您爲樂教所付出之精力相比呢？不必謝我，因爲聽衆給我的那一大堆來信就是關心這件事，能爲它作點事，使它不因您的病而擱淺，也算爲音樂聽衆所作的服務，這都是我最樂意作的。

您卽將離開祖國，離別總是使人傷感的。那天在音樂會上，您指揮「離別歌」前曾引用莎士比亞的話：

「離別是那樣甜蜜的憂傷。」您又說：

「距離只會更增加懷念時的親切，暫別只會更加強重聚的信心，不會從此只生活在彼此的回憶裏。」

十七日的機場將會與多年前您離開時重演同樣的一幕：當年臺北聯合合唱團的團員們在機場同唱「自由神歌」，這次已有好幾個大專院校合唱團的團員們決定要在機場為您重唱那首「離別歌」，相信那感人的場面，將使我們永難忘懷。

您說過：「我愛走崎嶇的路，愛過不平凡的生活。我採用愛默生的哲學：『減少需求，而感覺富有』，如能留下有用之年返國服務，我將在精神上感覺最富有了。」

我們盼望着您退休後返國，協助祖國樂教，那將是您給我們的最大禮物了。最後讓我們獻上深深的祝福，為您，為我們的音樂前途。

（民國五十九年一月）

四 回到師大

是那麼一個美好的春夜，我回到了濶別已久的母校，走過生活了四年的校園，那兒的一草一木，對我是何等的熟悉！親切！但是，我所懷抱着的，卻是異樣的心境。禮堂門口貼着五彩的標語，寫着斗大的字，歡迎我；禮堂內，坐滿了喜愛音樂的同學，等待我。不過是七年前，我正跟他們一樣的，時常坐在這座古老禮堂的不同位子上，聆聽着不同主題的講演或是音樂會，曾幾何時，我居然要從臺下走向臺上，您是否能體會得出我的心情呢？

最近一年，我時常應邀到各大專院校，與同學們聚會，討論音樂的問題，我們相處得非常融洽，就像他們時常在來信中對我的稱呼──趙姐姐一樣，我有了一大羣弟弟妹妹們，不論在臺大，在成大，他們給了我一段愉快的時光，無數難忘的回憶。但是，回到師大，與母校的學弟、學妹們共聚，尤其是見到音樂系的同學們，我當然是越加開心了，我笑得更多，談得更多，同學

們所提出的音樂問題，也較他校多出了三倍，短短的兩個半鐘頭，在一瞬間溜走了，我還留下了三分之二同學們提出的問題，因為時間的關係，無法現場作答。所以當師大音樂系樂苑雜誌的主編同學們向我索稿時，我想到，也許可以將這些未及作答的問題寫出來，和音樂系的同學互相研討。

說實在的，一直到動筆寫這篇文章，我始終無暇翻動那上百張的音樂問題，等我真的一張張，一條條讀著那些問題時，才驚覺於要完全答完這些問題，可能將集成一大冊，因為許多同學竟然提出了八九個問題，那麼上千個問題，將要寫下多少字呀！從這些問題中，我了解了一般同學們對音樂的了解程度與觀點，當然其中許多問題對我們音樂系的同學來說是不成問題的，有些由系裏的教授們講解更恰當，因此，就讓我參照四年來聽眾來信的心聲，選擇一般性的，對各位適宜的問題來談。

有許多同學問我，是如何走進大眾傳播的圈子，主持廣播、電視節目的？特別是幾位教育心理系的同學，都提出了同樣的問題。

和各位一樣，從小我熱愛音樂，立志要成為揚名於世的聲樂家，在系裏，我算得上是用功的，還記得我總是在大清早和黃昏的時候，在琴房利用正巧無人的琴室練唱，一年級時，我曾為被選上彌賽亞演唱會女低音的獨唱部份而欣喜欲狂；上大都會歌劇院的舞臺。一年級時，我夢想着有一天步二年級時，當系辦公室的佈告欄上，貼出我是選修小提琴組成績最高而惟一可於下學年繼續選修

者時，我是何等安慰；三年級上學期，我是班上第一個修完全部視唱課程的同學；四年級時，我曾爲落選於參加畢業演奏會，躺在宿舍的床上，哭了許久許久，心中一直在叫着，我要不停的努力，我總有一天要登上大都會歌劇院的舞臺。現在回想，在那個時候，我爲何要如此患得患失呢？但是，我却從來沒想到要作一個廣播電視節目主持人。在大四那年的春天，同學們都在爲畢業後的前途計劃着，在一個偶然的機會，我見到了一則招考滬語播音員的啓事，抱着換取經驗的心情我參加了考試，也僥倖的考取了，這是如何使我意外的踏進廣播圈子的第一步，也因此當中廣招考「音樂風」主持人時，我能有勇氣去應試。當我真正成爲音樂節目主持人後，才發覺有太多的事等着我去作，這是一項任重道遠的工作，是一個多有意義的工作環境！！我絕不能辜負一大羣愛護我的樂友們。今天我幸運的有了理想的工作環境，很多人告訴我「塞翁失馬，焉知非福」？當然歌唱還是我的興趣，我要繼續爲它努力。各位都有自己在音樂上的理想與抱負，但是究竟那一條路是最適合自己的？也許有時要靠機會，但是我想，只要認清方向抓住機會，在音樂上需要我們作的太多了。

我經常會收到聽衆的來信，關心國樂的前途，現代中國音樂該走的路線？師大的同學也不例外的提出這個問題。我發覺許多人在觀念上的不正確，比方認爲只有中國樂器演奏的樂曲才是中國的，還有什麼中樂西奏，西樂中奏的方式常被一些並不真正了解音樂的人提出。就是一些目前正在從事作曲工作的青年作曲家們，也常爲如何寫作真正中國的音樂而猶疑，您不覺得樂器僅僅

是一項工具嗎？是不限於西洋的或是中國的，今天的中國樂器，在最初有些不也是國外傳來的嗎？該問的是：只要是優秀的，能表達中國情調就可以運用，在西洋樂器中，加入中國樂器就是一個好方法；再說到作曲的手法上，技術該是世界性，精神還是我們自己的，問題是如何去運用？採用中國的素材，表現中國作曲家的人生觀和哲學思想的音樂，不就包含有我們自己的基本精神了嗎？

說到創作的方向，如何推動目前中國的音樂文化？應該是多方面的，我們比西洋落後了兩百年，在趕上世界潮流這一面，只有靠加緊努力，必能迎頭趕上；但是除了創新之外，也需面對現實，作曲家們寫一些實用的音樂，根據我們的傳統，寫作屬於我們羣衆的音樂，這樣才能栽培我們自己的文化。至於如何建立正正確的觀念？如何推展？那就是我們每一位音樂工作者的重任了。

或許您也會與物理系的一位同學發生同樣的疑問：我們幾乎很少有機會能聽到今天臺灣音樂家的作品，是創作太少，還是發表的太少？

創作和發表是同樣的重要，我們的作曲家們所以創作少，很明顯的是因為沒有理想的創作環境，為生活所迫，幾乎很少時間創作，就是有了創作，也沒有一個理想的機構出版、發表，更談不到創作費，這是一項極需加強的工作，當然是需要各方面的注意與配合，確定版權立法是刻不容緩的事。在我本身的工作崗位上，也正在計劃，如何為這一環盡力。

有關通俗音樂與正統音樂之間的衝突，一直是一項熱門的話題，通俗音樂也就是時下一般人

所謂的流行音樂，它是由於時尚所趨，也由於簡單故而易為人們接受，但是它絕對經不起時代的考驗，風尚一過，也就煙消雲散；正統音樂是屬於真正的藝術，有內容，有價值，歷久彌新。對於流行音樂，我們用不着懷着敵視的眼光，我們希望它靡爛的一面能消除，希望能提高它的格調，在目前的工商業社會，我們所能作的只此而已。在積極的一方面，就是如何推廣正統音樂了。

在我的聽眾來信裏，大家都是為古典音樂陶醉、沈迷的一羣，雖然也許有些人會遭到異樣敵視的眼光，他們還是盡力的將自己的喜好影響周圍的同伴，懷着與人共樂的心緒，默默地做着這份工作。

幾位社教系的同學問：作為一個社會教育的工作者，我們如何能主動地、深入地將音樂帶進每一個地區，尤其是鄉村和教育水準低的地方？

當然，最根本的辦法，還是理想學校音樂教育的推行。但對一位社會教育工作者來說，不是他本身個人單獨能作的，這也不僅是音樂方面，任何屬於社教的工作，都需靠各方配合，全力推進，才能收得全效，我們希望政府與社會的重視，當然站在社教工作崗位的每一位，也可像階前的小草，為音樂環境增加一絲綠意。

許多人都會發出同樣的感嘆，學習音樂是一項非常大的投資，除了時間精力外，金錢更是可觀，目前國內的名師，收費之昂貴，實非一般人能負擔，這麼說，一個有興趣學音樂者，不是抹

煞了他的機會，沒有富餘的財力，難道就學不成音樂了？這是許多人的感嘆，本來學藝術就是一項大的投資，固然沒有金錢的困擾，在學習的過程中會順利些，但成功於否，還在於本身的能力，一個眞正有天份又肯努力的人，總會有克服困難的毅力，況且有許多名師都是愛才者，不會太在乎金錢，我想這不是一個太難解決的問題。

正如一些同學們提出的，我們有音樂環境，可惜沒有建立起評論的威信，對於刺激進步，這是很重要的，其中的原因之一，像不習慣於接受嚴正的批評，沒有容人的雅量，再有就是眞正夠格的樂評人少。能夠認清我們的缺點，而朝此方向努力，也是每個音樂工作者的責任。

不知不覺說了一大篇，佔用了不少的篇幅，雖然還有一道道問題在我眼前恍動，還是讓我暫時停筆吧！我那麼愉快能有機會跟音樂系的學弟學妹們談談，今天這一番拉雜的話，算是我們之間的開場白，跟各位總是談不完的，願今後我們能隨時保持聯繫，有什麼我能作的，我該作的，還望您隨時提醒。最後，讓我虔誠的爲您祝福。珍惜目前，百尺竿頭，更進一步，爲我們的音樂園地開花結果。

（民國五十九年五月）

五 心中的燈塔

你能想像盲人的世界嗎？從光明到黑暗，又從黑暗到她的內心中的光明，她終於掙扎出來了。

她過的是充滿音樂光彩的生活。

這是一個動人的眞實故事，一個熱愛音樂的女孩子的故事。或許你認爲她是世界上最不幸的人，因爲在她最需要照顧的童年，沒有一個親人在身邊；當你我正陶醉在晨曦中的波光嵐影，暮色裏的薄霧輕紗，做着幸福的美夢時，她却患了慢性靑光眼，終於失去了光明，生活在一個完全陌生的黑暗世界中。假如你是她，這一切發生在你的身上，那將會如何？

猜謎優勝者

我第一次知道她，是「音樂風」節目舉辦的一次通訊音樂猜謎的時候。那次我是以中國樂壇

作為謎題的範圍，在數不清的應徵函件中，成績並不像往常以西洋音樂作謎題時的精彩，完全答對的人非常少，她却是其中的一人。後來從一位代她領取優勝獎金者的口中，我才知道她是盲人。

當時我覺得很難過，我不敢想像盲人的世界是何等樣子？緊接着的另一次猜謎，我還是選了幾段中國作曲家的作品與常識作為題目，她又寄來了完全正確的答案。我開始佩服她，懷念她，當然，還帶有一份好奇心。每晚主持音樂節目時，我曾想像着她正在收音機旁，將自己浸潤在音樂的旋律中，但不知她在想些什麼？

一天，我又接到一位關心音樂的聽衆的電話。過去，聽衆們常常在信中，在電話裏告訴我，她們對音樂的感受，對節目的意見。這次打電話來的人，居然是她！我聽到她的聲音了，平靜的、愉快的、充滿信心的、令人感動的聲音。我與奮極了。她是從盲聾學校打來的電話。在電話中，我告訴她：我要去看她。我是多麼迫切地希望見到她，瞭解她，跟她談談……！

秋天的天空，總是特別高，氣候也特別明潔清爽。那天，沒有蕭瑟的秋風，有的是溫暖的陽光，就像是蓬勃碧綠的春天。一路上，我想着：她長得什麼模樣？盲聾學校的孩子們是如何生活的……我從來也沒有看見過呀！

在盲聾學校的教員宿舍中，一間收拾得十分雅潔的客廳裏，我見到了她。她滿面笑容，那雙眼睛看來似乎與常人無異。她親切的招呼我。我們像是老朋友，愉快的開始交談。她告訴了我她的故事。那語氣，那神情，那舉止，使我感覺出她是一個幸福的人。雖然她在佈滿荊棘的人生旅

程上，曾一再受到殘酷現實的折磨。

我見到了她

她說：「我是一個隻身在臺灣的流亡學生。唸初中的時候，左眼已經一點也看不見了，醫生說是患了慢性青光眼症，如果不開刀，將會影響右眼的健康。於是，我利用寒假住進醫院，動眼部的第一次手術。

我從小喜歡音樂、喜歡寫作。當我在省立臺南師範學校幼稚師範科讀書時，才開始學彈琴，就跟唸書一樣，我只能用右眼。偶然有點頭疼，我就再到醫院去檢查，點點藥水。師範畢業後，我到臺北育航幼稚園教小朋友唱遊。在這段時間裏，我常會感到右半邊頭痛，在工作繁忙，睡眠不足的時候，疼得更厲害。我就心右眼會再失明，又去動了一次手術。這又是一次很痛苦的手術，我咬緊了牙去忍受。出院後，右眼能在電影院的十四、五排座位看清銀幕上的字。

遇到江湖醫生

這以後，我仍時時恐懼着萬一右眼失明後會變成什麼樣？也許是因為過份憂慮，加上工作太忙，右半邊的頭又經常疼了。這時候，一位同事給我介紹了一位中醫，這位中醫認為我的視力可能完全復原。我聽了好高興，懷着希望，讓他治療了八個月，却一直不見起色。最後我才覺悟碰

到的就是所謂的江湖醫生。我因為在吃中藥期間，長期忌食，造成了營養不良，影響到視神經的萎縮，視線一天天的模糊了。

這種情形，迫得我必須換一個環境。我忽然想到，我在師範學校畢業旅行參觀過的盲聾學校，那兒的兒童雖然都有缺陷，他們不都生活得很愉快嗎？或許那會是一個更適合我的環境。於是我就到了這一羣聽不見，看不見，說不出的人們中間來了。」

她平靜地敍述了她的悲哀故事，臉上卻籠罩着一層光彩，使我感覺出她的心境是平和的，寧靜的。

我問她：「你怎樣從那痛苦的深淵中走出來的？」

她說：「因為至少我還聽得見。當我憂慮苦悶的時候，我就陶醉在音樂聲中，享受着音樂帶來的美。音樂令我忘記一切。我還有一位同樣熱愛音樂的生活伴侶——李健；而且在我的周圍，不是還有着許多比我更小的殘廢者？他們都能克服困難，快樂地學習，快樂地生活。」

她的好伴侶

在逆境中，她是堅定的，因為她能開朗的、熱誠的替一羣同樣不幸的人服務。她也是幸福的，因為她有一位愛護她，幫助她的音樂知友、生活良伴——李健。這位曾經得到國軍文藝金像獎，五四文藝作曲獎的傑出青年，就是她的丈夫。談起了他，她的看不見的眼睛似乎亮了起來。

她開心地又告訴我：

「從小我喜歡音樂，喜歡歌唱，我曾渴望從師範學校畢業後，能有機會進入臺灣師範大學音樂系，於是，一位要好的同學，介紹我認識了喜歡彈琴、作曲的李健。當初，我們只是通通信，談談音樂，當他把新創作的歌曲寄給我時，我總有說不出的喜悅。我很崇拜他，也希望他在音樂方面能幫助我。後來，眼睛不好，我無法讀音樂系。可是我一到臺北，就跟李健學鋼琴。那一段日子真美，他彈琴，我唱歌，一塊兒去聽音樂會，會後討論心得。從他的談話中，更增加了我對音樂的認識，我們的感情也越來越深了。

當他向我求婚時，我的右眼視線已經非常模糊。起初我不答應，因為我怎能讓一個身心健全的人，去受盲人的連累呢？他却不以為然。他說，音樂是我們兩人的共同愛好，這麼美滿的結合，正是理想的婚姻。事實上，如果沒有他的愛護，我將怎樣能夠過這一生呢？在民國四十八年的音樂節，我們結婚了。目前他在政工幹校音樂系教授理論作曲，我也在盲聾學校教音樂，我們的生活是安靜，愉快的。」

美滿的音樂家庭

看看客廳中擺着的鋼琴、電唱機、錄音機，我彷彿聽見音樂已在室內揚聲了。這是一個多麼溫馨，多麼美滿的音樂家庭！一個充滿着藝術情調，充滿着高雅情趣的家庭。

她告訴我，許多家事都是李健幫忙做的。他眞是一個不平凡的丈夫。

我問她怎樣幫助丈夫？

她說：「說起來實在慚愧，我一直覺得太拖累他。他對作曲極有興趣，如果我是一個演奏家，至少可在作品發表會上能幫助他，就像許多中外樂壇上的音樂夫婦，那該多好！可是在這方面來講，我等於是一張白紙……」她很有點自怨。

我想起教育家斐斯塔洛基的夫人安娜女士說過的一句話：「我理想中的愛人，必定是能在精神上鼓勵我的人。」我就說：

「一顆忠誠的心，不是更重要嗎？」

她笑了，高興地拿出了一卷十二年前李健彈琴，她唱歌的錄音帶，請我聽她的歌聲。那是幾首中國藝術歌曲，也有李健作曲的。我沒想到她唱得那麼好，歌聲中充滿了感情，她是全神灌注，用整個心靈在唱。雖然她一再謙虛地說唱得不好，卻無限神往地沉緬在往事中，顯得那麼滿足。

盲童熱愛音樂

她提議帶我去看看她的學生們，他們也都是每晚音樂風節目的聽衆。她很熟悉地領我走過校園、走廊，來到一排盲生的課室前。那是從小學一年級一直到高中，每班不過七、八個到十幾個

向正在講課的老師打了一個招呼，然後問道：

「你們知道是誰來了嗎？」

「趙琴！」盲生們異口同聲地喊道，他們是那麼高興。起初我曾懷疑他們看不見，如何能知道是我？後來我才記起，如果一個人某種感官有了缺陷，他的另一種感官一定會特別靈敏的。他們不是每晚都聽到我的聲音嗎？難怪只要一聽到我說話，馬上就知道是我了。

下課鈴聲響時，盲生們拉着她跑向音樂教室，他們的動作活潑敏捷，她坐在鋼琴前彈起了一支愉快的曲子，盲生們的歌聲，動聽極了！我開始相信，他們雖然有缺陷，却並不悲觀，那是因為音樂──那人世間最美的語言帶給他們心靈上的感受。我還記得他們曾經得到過音樂比賽合唱組與樂隊組的冠軍，這種榮譽，對於眼睛看不見的他們來說，真是太值得驕傲了！

接着，我問她在上音樂課時是怎樣教育盲生的？

她說：「在音樂方面，盲生確實有天份。開始的時候，我偏重音感與節奏的訓練，大部分盲生的音感都很靈敏，有的還有絕對音感。然後我教他們認譜，那是一種點字譜，一共有凸出的六點，學會了，他們摸着點字譜就立刻能唱。在音樂理論和常識方面，我很注重中國音樂，盲生們對於這些也感到特別親切。學校裏有樂隊，臺北國際婦女協會送了我們許多樂器，所以盲生們還

學生的課室，有的人正在聽講，有的人在編織籐籃……。我們停在一班初中學生的教室門口，她

學習鋼琴、提琴、小喇叭、豎笛等樂器，而且都學得很好呢！」

心裏的光明

她，如今已有四個可愛的小寶貝。老大已在光仁小學二年級讀書，還參加了音樂班。當她有了兩個孩子後，眼睛也因過份勞累，完全看不見了。但她的心中卻是光明的。她說：「我要把光明的燈塔，矗立在我的心中。我認爲內心裏的光明，一樣可以照耀着我自己的世界。」

近正午的時候，陽光更亮、更暖。我走出盲聾學校的大門，走出那個原來對我完全陌生的地方，心中不知是悲？是喜？這世界，有光明，也有黑暗，就像普照大地的陽光，可能在一刹那間隱入雲霧中。但我深信，她——劉平寬，一個在艱苦環境中奮鬥的人，充滿了毅力、智慧，不爲陰霾煩惱，不因痛苦麻木，她過的是一個多麼有價值的，充滿音樂光彩的生活！

（民國五十七年十一月）

六　戰地之歌

沒想到我會在這個時候，有機會到金門去；更想不到金門帶給我的，是終生難忘的記憶。

四月十五日下午，我們一行三人——返國講學的旅港音樂家林聲翕教授、李中和教授和我，搭上軍用專機，與奮的飛赴金門，大約經過一個多小時的飛行，在四點多鐘到達。我們在金門機場，見到了迎接我們的金門政戰部蕭主任，然後搭乘專車，由蕭主任陪同參觀。

從踏上金門的那一刻起，心中就有一種說不出的感覺，那裏的景色優美，氣候宜人，一水之隔，却是人間地獄的黑暗世界！

專車在四通八達的公路上飛馳，道旁樹木扶疏，一片碧綠，整齊劃一。車過處，三三兩兩放學的兒童們，必舉手敬禮，可能由於我們所乘的是一輛插上國旗的貴賓車，他們顯現在小臉蛋上

的純眞笑容，已使初臨金門的我們無限感奮。

參觀古木參天的榕園，人工開鑿的太湖，使你覺得不像置身於戰地。難怪蕭主任建議林教授，下次到金門渡假，在榕園休憩，必能培養無限靈感，譜出偉大的金門之聲。

林教授曾爲金門創作了「太武雄風」，所以登臨太武山，聽蕭主任講述金門的防禦戰備，格外親切。我們在鄭成功奕棋古洞留影，見到總統親題的「毋忘在莒」四個大字，更給人振作鼓舞。中外馳名的擎天廳，完全是由太武山挖空而成，寬濶的廳堂全部在花崗石的籠罩下，那正是鬼斧神工，顯示出無比的氣魄。蕭主任建議我在那兒高歌一曲，我說如果有鋼琴，請林教授伴奏，我一定唱他的「白雲故鄉」、「滿江紅」，該多動人！我們不過興之所至談談而已，沒想到蕭主任眞的下令買鋼琴！於是，我夢想着，有一天能在偉大的擎天廳主持節目，慰問戰地官兵，這與我在臺北主持現場節目的感受又是多麽不同呀！擎天廳有四通八達的地道通向各出口，蕭主任健步如飛的在光線微弱的地道中引導我們穿梭而行，那的確是一種異樣的經驗。

在距匪僅二千三百公尺的馬山喊話站，我也對着麥克風，以整個的心靈喊出了祖國的呼喚，雖然在戰地心戰的最前哨喊話，是我一生中最難忘的經驗。從望遠鏡中，我看到了近在呎尺的大陸河山，祖國的青山綠水，歷歷在目，河山在望，欲歸不得，怎不令人憤慨！

我們在古寧頭戰場徘徊，聽蕭主任講解二十年前的著名戰役。如今古寧頭早築有鋼筋水泥的防禦堡壘，銅牆鐵壁，何患共匪來犯！

在朱熹曾講學的朱子祠頂禮膜拜，那兒設有四書講座，金門人都在此地研習聖賢書；從育幼院、安老院中，看到了「老吾老以及人之老，幼吾幼以及人之幼」的大同世界境界，戰地的文風，值得讚美！

我婉惜着沒有時間在海邊觀賞金門的落日，在享受了一頓金門特有風味的便餐後，我們又觀賞了介紹金門的影片。短短的五個小時，對金門我已有了想像不到的深情。夜晚，在間歇的砲聲中，與健談的蕭主任閒聊，這位文質彬彬的儒將，不但對金門的防禦戰備充滿信心，同時，對金門的歷史文物也是如數家珍。

金門是沒有旅舍的，當晚我們住宿在第一招待所，雖然偶爾從遠處傳來一二砲聲，但是我在寧靜中入睡了。

從來沒有醒得這麼美，窗外的一片鳥鳴喚醒了我，捨不得這麼美好的清晨，六點多鐘，我一個人在金門街頭蹓躂，兩旁的建築，是那麼純樸，我貪婪的深深的呼吸着早晨沁人的金門的空氣！

清晨與黃昏的金門，又是別有一番風光，莒光樓、海印寺、吳公亭、文臺古塔，誰說金門不是一座海上公園？我竟是這樣的留連忘返。

金門像是一個觀光的樂園，但是他的偉大却深藏在地層中，無論槍砲、彈藥、坦克車等等現代化的武器，都裝置在碉堡內，我們似乎看到的是一片太平景象，碉堡內的國軍，却無時不在戰

備中。金門是現代藝術的化境，我沒有包回一撮泥土，却拾走了一塊共匪的砲彈，讓人深思的碎片。

（民國五十九年四月）

七　音樂雜感

不幸與同情

我寫了生活在音樂中的盲女——劉平寬的故事後，接到許多來信和電話，大家都覺得她是一個很不平凡的女子。她那不幸的遭遇，讓人同情；她那卓絕的毅力，令人敬佩！

榮民總醫院外科部主任盧光舜大夫，被這個盲女故事深深地感動着，他說，後天的失明痛苦，不是一般人所能忍受和克服的。

劉平寬確實沒有因那不能挽回的不幸而悲傷，她依然快快活活地生活着。在她失明後，還寫了一本「盲人的故事」，已由教育廳徵選，編入了中華兒童叢書。有一天，我翻閱中國廣播公司國樂團作曲室的創作曲譜時，偶然發現那首動人的「西藏之歌」，竟然是她的傑作！好幾次在中

廣公司國樂團的演奏會中，這首慷慨、激昂的歌曲，曾贏得了聽眾的熱烈掌聲。

董麟談交響樂

董麟率領日本愛樂交響樂團到臺北來，演奏了四場，在國內音樂界掀起了一陣高潮。

會見他，是在他們預演的時候。他正在認眞地、嚴謹地分析每一樂段，一次又一次地練習每一樂句。他的神態瀟洒，姿勢美妙，從每一位團員的眼神中，可以看出他們對他的心悅誠服。

每年，他有一半的時間，在美國費城他自己的交響樂團擔任指揮；一半的時間，在世界各地演出。他曾在歐洲指揮過二百五十場演奏會。

他說，美國音樂教育普及，是不可否認的，但美國國民的音樂水準，比不上歐洲。歐洲就像是一個大的音樂花園，音樂活動更是多彩多姿。歐洲本是音樂的發祥地，擁有歷史悠久的音樂學府，藏書豐富的音樂圖書館，設計新穎的音樂廳，規模很大的歌劇團，令人泛起思古幽情的音樂家的故居。在歐洲，音樂就是傳統的文化。

美國人過着繁忙的物質文明生活，他們的精神生活比較貧乏。但是本世紀以來，美國文化是在不斷成長着，交響樂團的數目在增加，素質也提高了。現在美國約有二十四個大的交響樂團，每年大約有二千三百次演奏會。雖然國民的音樂水準仍比不上歐洲，交響樂團的水準並不落在歐洲之後。

他說，他非常希望能率領世界第一流的樂團到臺灣來演奏。這時，我想起曾有朋友來信問

我：爲什麼交響樂曲不像鋼琴曲、提琴曲，較易引起人們的共鳴？較易欣賞？董先生對這問題，做了一個恰當的比喻，他說：

「我們都知道中國菜是世界聞名的，外國人卻未必能品嚐出好在那裏？妙在那裏？一定要等他多接觸後，才能慢慢地吃出味道來。我們聽交響樂，不是也跟外國人吃中國菜一樣嗎？」

莫札特和貝多芬

這個星期日，眞是難得清閒的一天。我又拾起那本一直深愛着的「約翰克利斯多夫」來。想想過去那些悠閒的讀書時光，一本好的詩集，令人心曠神怡；一本文學名著，耐人尋味。那時候，我有過一股衝動，曾要讀遍天下的好書。可惜的是，這種閒暇的日子並不長久。

克利斯多夫每天要化六小時練琴，上午三小時，下午三小時。目前臺灣練鋼琴的人不少，但連成名的鋼琴家在內，有幾人是每天化這麼多時間練琴的？音樂藝術如不用全心去培植，是不易成長的。投奔自由的我國鋼琴家傅聰，曾經得到國際樂壇最具權威的柴可夫斯基鋼琴比賽第三名。他經常每天要彈上八小時。可見凡事要成功，必須要辛苦耕耘。

羅曼羅蘭的「約翰克利斯多夫」，被認爲是音樂家貝多芬的一生寫照。我現在重讀它，感受更多更深了。

羅曼羅蘭把音樂分作水、火、土三類。他說：

「莫札特是屬於水，他的作品像春天的一場細雨，或是一道五彩的虹。貝多芬是屬於火，有

時像一個着火的森林，罩着濃厚的烏雲，四面八方的射出驚心動魄的霹靂；有時像滿天閃着亮

光，在九月的良夜亮起一顆明星，緩緩的流過，緩緩的隱滅了，令人聽了，心中顫動。」

莫札特的生活是悲慘的，生命是短暫的，他在音樂中流露出的却是無比的溫暖。貝多芬就完

全不同，他的音樂中表現出了他的精神生活，他在耳聾之後，還譜出了偉大的第九交響曲。所以

人們總說：「莫札特的音樂是感覺的藝術；貝多芬的音樂是靈魂的聲響。」聽偉人的音樂，讀偉

人的傳記，得到的啟示太有用了。

民族音樂

我不大同意報紙社論上所說：「現在的音樂學府，着重灌輸西洋古典音樂的知識，及模仿西

方音樂的演奏技能，而與民族音樂的保存發揚脫節。」

有許多人懷疑，發揚我們自己的音樂文化，為什麼要研究西洋音樂？這個道理很簡單，這和

我們復興中華文化，要利用西洋的科學方法和科學精神的道理是一樣的。這就是所謂「中學為

體、西學為用」。全世界的人，都在用同樣的方法，學同樣的音樂；況且歐洲的作曲與演奏方

法，是世界性的。當我們的技術成熟了，用西洋作曲的技術，採用中國的音樂材料，寫出的中國

音樂，才有中國的風格，才能推廣到世界樂壇上去。

回過頭來，看看今天國內的社會，歌廳如雨後春筍，四處林立，流行歌曲充斥街頭，廣播和電視又助長了它的聲勢。我時時在提醒自己，將那些譜自唐詩宋詞的生動典雅的好歌，那些採用民歌素材作成的民族樂章，挖掘出來，介紹給聽衆。我們更需要創作新的音樂！

（民國五十七年十二月）

八　從「西藏風光」說起

日本NHK交響樂團成立於一九二六年，是日本歷史最悠久的交響樂團，也是當今亞洲人的交響樂團中最具國際地位的交響樂團，二月十七日起一連四天，他們將在臺北市中山堂盛大演出，由岩城宏之指揮，其中第二場音樂會邀請藤田梓擔任鋼琴獨奏，第三場音樂會邀請郭美貞客席指揮，這件中國樂壇的盛事，除可提高國內音樂水準，增進兩國的文化交流外，特別令人興奮的，是在節目的安排上，壓軸節目日方排定了林聲翕的「西藏風光」組曲，這在我國的音樂創作上，尤其是管絃樂作品的創作，可以說是深具意義的！

一九五五年，在香港舉行的一項現代中國音樂演奏會中，林聲翕教授親自指揮香港中英學會管絃樂團，作了「西藏風光」組曲的首次演出，用西洋樂器，彈奏出中國牧歌式的旋律，會後香港中英文報紙，均曾大大的刊載，認爲這項新藝術的嘗試，必然豐富了社會的生活，特別是一些

外國的音樂批評家們，用「心醉」二個字來形容心中的感受。這以後，「西藏風光」組曲曾多次在各國樂團及電臺被演奏。因為工作環境的方便，我有幸能欣賞到三種以上不同的錄音，還有四海唱片公司灌錄的唱片。如今，在「西藏風光」組曲首演的十七年後，在國際水準的ＮＨＫ交響樂團的演奏下，它將再一次使我們一新耳目，也再一次告訴我們，凡是經得起時間考驗的作品，自有其永遠留存的藝術價值。

音樂和舞蹈，是藏人日常生活中，重要的一部分，在本質上，它們是由唐代的歌舞、西藏本土的土風舞和印度所傳入的佛教音樂三者組合而成，於是，林教授綜合了有關西藏高原各地的民間音樂、土風舞曲和宗教音樂，作為樂旨骨幹，創作了這首用大管絃樂團演奏的音畫：

第一樂章是高峯積雪，描寫寧靜安詳而又壯麗的大自然勝景。

第二樂章是草原牧歌，描寫男女青年牧人，在一片青綠無垠的草原上，唱着山歌，歌頌大自然，歌頌愛情，歌頌生命。

第三樂章是桑頁幽冥，藏人深信惡人死後入地獄的說法，此章描寫西藏勝地桑頁寺院內活地獄的情景。

第四樂章是金鵲舞會，金鵲三姊妹是西藏雜曲中的神話，藏人以之載歌載舞，這個樂章就根據這些歌舞旋律作基本素材，寫出舞會中無限熱鬧、歡愉的風光。

林教授將所搜集的素材精鍊的運用，所用的音階完全脫離了西洋的傳統，和聲上又大量的採

用變和絃、減七和絃、九和絃、十一和絃，同時加入了民族樂器——鑼、罄、木魚等，以增加民族風格，更由於作曲者本身在文學上的修養，使音樂中充滿了詩與畫的氣氛。

這首富於地方色彩、管絃樂音響效果變化多端的音畫，每一個樂章都可以說是一幅大自然美麗的圖畫和生活的寫照，當樂音飄揚時，會不自覺的將你帶到那號稱世界屋脊，且又遙遠的西藏高原，去感受那「天蒼蒼，野茫茫，風吹草低見牛羊」的原野中壯麗景色，去體會那逐水草而居的遊牧民族，樸實淳厚的生活。

在「西藏風光」組曲中，雖然用了西洋的作曲技巧，渲染了和聲的色彩，却因為林教授善於運用一些屬於民族音樂的素材，使人自然的感受到音樂中濃厚的民族風味以及清新雅緻的格調。這就證明了技術是世界性的，樂器也僅是工具，它是不限於西洋或中國的，中國人的人生觀和哲學思想表現在音樂中，還是會顯出中國的基本精神，表達中國特有的情調。

我十分贊同林聲翕教授返國講學時曾說過的一番話：

「在我個人的寫作原則上，我認為必須先學好，然後才能寫什麼，像什麼，才能創新。知識是從外在接受，而創作是從內在發揮；消化了知識，再加上中國的傳統，而後才能愛寫什麼就寫什麼，多方面的寫，以自己的觀點、思想來創作，寫實用音樂，或是寫迎合世界潮流的音樂！」

一位作曲家的受人讚揚，該是他為多數人作了些什麼！貝多芬的音樂，充滿了積極向上的鬥志，使人無限的振奮；莫札特的音樂，充滿了幸福的溫馨氣息，雖然他一生困苦；反觀六十年來

的中國近代音樂史，可以說是一段歌樂史，正像李抱忱博士給敎育部的樂敎建議書上所說：「我們需要更多民族風格的管絃樂作品。」中國樂語的運用，自然有不同的境界，這也是我們能寫出外國作曲家寫不出的中國音樂特色。這次「西藏風光」組曲的盛大演出，希望也能掀起青年作曲家們創作有活力的管絃樂作品的熱潮，藉以配合音樂文化的復興！

（民國六十年二月）

九　看中、日、韓三國的兒童合唱團

「用純潔的歌聲，如花的友愛，喚起亞洲的自由、正義與和平。」這是第六屆亞洲兒童合唱大會的口號，也是六年前日本前首相岸信介發起亞洲兒童合唱大會以來的一貫精神。

今年四月二日至八日，第六屆亞洲兒童合唱大會在臺灣舉行的時候，曾集十九個兒童合唱團於一堂。日本的東京荒川少年少女合唱團、韓國的亞細亞少年少女合唱團、琉球的那霸少年少女合唱團、新加坡的公教中學附屬小學合唱團，都來到了臺灣，和旅居臺灣的其他亞洲國家僑民組成的菲律賓兒童合唱團、印尼少年少女合唱團、越南少年少女合唱團、泰國少年少女合唱團，還有中華民國的中壢、臺中、臺北、臺視、花蓮、員林、屏東、高雄、桃園、榮星和嘉義十一個兒童合唱團的小朋友們共渡了愉快的一星期。雖然他們言語不通，卻藉歌唱交流着彼此內心中的情感。

日本兒童合唱團，唱的歌有特色

這次遠道而來的日本和韓國兒童合唱團的演出都有值得我們借鏡的地方。日本的東京荒川少年少女合唱團在日本是僅次於國家廣播公司兒童合唱團和西六鄉兒童合唱團的高水準合唱團。他們的團長是日本自民黨國會議員山下春江女士，她也是亞洲兒童合唱大會的發起人。聽指揮渡邊顯磨說，該團平日每週練習三次，每次兩小時，訓練非常嚴格，可和歐洲的兒童合唱團媲美。他們在臺灣的四場演唱中安排的四次節目單都是不同的，都有特色。選擇的歌曲都有不同的風味。

有一天唱的「我的新娘吉可姐」一曲中，包括了「是什麼？」、「求婚」、「不理她」、「訂婚」和「是誰」五首歌；敍說一個家中賣魚的八歲男童愛上了班上的女同學吉可姐。那個男童希望將來能娶吉可姐，於是十分用功、聽話，並用勤勞的工作來贏取吉可姐的心。不幸，他在斑馬線上被車撞死了。那羣日本小朋友唱到這一曲的第五段：「是誰？是那個壞蛋撞了他」的時候，一個個聲淚俱下，真情流露出來，在哭聲中唱活了這一首歌，感動了所有的觀眾。

韓國兒童合唱團，訓練方式獨特

訓練一個兒童合唱團，選擇教材和練習演唱是很重要的。選擇有關人物、生活、童話或動物

知識的歌詞，可以幫助兒童們去認識社會環境。練唱的時候如能用拍手和踏腳來伴奏，也可以集中兒童的注意力。拍手和踏腳所形成的各種音響上和節奏上的變化，正是一種訓練兒童身手敏捷的遊戲方式。在用伴奏樂器如木琴、鋼片琴時，也可以利用音色上的變化來吸引兒童的好奇心，啟發兒童的聯想力，逐漸的培養兒童的靈性。

韓國兒童合唱團就是常用這種活的訓練方法。他們的服裝和舞臺隊形也很生動，令人叫絕！每當幕幔逐漸拉起時，全場聽眾總會不自覺地覺得：「這是一羣多可愛的小天使呀！」

今年二月，韓國的孤兒合唱團曾先在臺北演出過，節目中穿插了器樂獨奏，如吉他與木琴、小提琴獨奏，正表現出韓國訓練兒童合唱團的方法是靈活的。

中國兒童合唱團，不夠自然活潑

代表中國的十一個兒童合唱團大都是唱本國民謠、藝術歌曲，在他們唱的近三十首歌曲中，似乎沒有幾首是精彩的，是適合兒童唱的兒歌或民謠，還有幾首是選唱譯成中文的外國歌。中國兒童合唱團在水準上來說相當不錯，整個的表現則稍嫌呆板，不夠自然和活潑。

兒童合唱團不是一件奢侈的事，應該普及才對。看看今天我們的教育制度，中文、英文和數學是主科，音樂、體育和美術向來不被重視，學校中有沒有這門課也無所謂。這是過了時的教育制度。音樂應是基本教育中的一種，並非唱唱玩玩就行的。奧國名音樂教育家卡爾・沃夫經實驗

創出這種新的教育觀念後，他所編的德國兒童音樂教本已被印成各種不同文字的版本。當然，德國版本未必適合英國人用，英國版本未必適合中國人用，只是我們必須先有這新的觀念，然後創造出我們自己的新的兒童音樂教育法來。

（民國六十年五月）

一〇　琴瑟和鳴

琴瑟合唱團是由夫婦們組織的合唱團，他們經常到各地演唱。雖然都是中年人了，仍有青年人的活力，每個星期天的晚上必須參加練唱。

開演唱會的時候，男的都穿白的上衣、黑褲、黑皮鞋、佩領花；女的都穿黑上衣、白長裙、襟上佩花、白高跟鞋。他們的歌聲沒有第一流合唱團的水準，卻有溫馨甜美的感覺。

臺北的報紙曾用「歌聲訴恩愛」、「琴韻奏和諧」、「調琴瑟諧音、效鸞鳳和鳴」、「幸福之歌、夫唱婦隨」等大標題，來讚美琴瑟合唱團。

夫婦唱隨之樂

四年來，琴瑟合唱團的足跡和歌聲，已經到達臺灣的每一個角落。

該團的發起人兼團長，是臺北市華南齒科醫院院長江宗裕的夫人黃愛嬌女士。她是一位虔誠的基督徒，經常在她家附近的雙連禮拜堂做禮拜。她約了許多夫婦組織了琴瑟合唱團，來增加家庭樂趣和夫妻感情。她覺得這比先生上酒家，太太打麻將有意思得多了。

團員們大部分是有社會地位的醫生、企業家、大學教授和報人，包括馬偕醫院副院長黃文鉅夫婦、臺北醫學院教授廖應龍夫婦、臺北市政府社會局福利課長陳哲龍夫婦、新亞日光燈公司經理陳南卿夫婦。

他們的年齡在三十歲到五十歲之間，在聲樂家林寬夫婦的指揮下，共度公餘的消閒生活。每人在每星期天的晚上必須參加練唱，不到的人必先請假，罰款十元。這個業餘性的合唱團，已經練熟了數十首歌曲，包括聖歌，歌劇選曲，藝術歌曲等。

全家是音樂迷

今年四十四歲的黃愛嬌女士，很有當年閨秀的嫻淑氣質，她是臺北第三高級女中畢業的，也就是今天的中山女子高中的前身。她從小喜愛音樂，是一位相當出色的女高音。她對手藝、烹飪、插花和舞蹈也都很有研究。

她的先生江宗裕醫師，今年五十歲，是臺北市人，日本大阪齒科大學研究科畢業，也是一個音樂迷。在他們家的四樓，有一間音樂室，收藏了原版唱片兩百多張，還有許多錄音帶。他們常

在那兒開音樂欣賞會，也曾邀請音樂家們在那兒開小型室內音樂會。

他們的獨子，今年十二歲的江哲正，能拉得一手好提琴。

總幹事廖應龍先生是臺北市人，在日本東京慈惠醫科大學和美國賓夕法尼亞大學醫學院畢業，今年五十三歲。他喜愛音樂，柔道也很內行。

廖夫人李素秋女士也是臺北市人，今年四十五歲，屏東女中畢業後，又去東京保姆傳習所研讀。她是一位典型的家庭主婦，生了六個子女，大兒子已經大學畢業，最小的女兒才四歲。

理事黃文鉅先生是臺北市人，英國威爾斯大學碩士，今年四十七歲。他的夫人林碧玉女士，也是臺北市人，今年四十四歲，畢業於舊新竹高級女子中學，現有子女三人。

四度環島演唱

琴瑟合唱團的指揮林寬教授，是中國廣播公司音樂組長，他指揮的經驗非常豐富。曾到日本和義大利去研究音樂。他的夫人黃月蓮女士，是臺北聯合聖歌隊的臺柱，她曾跟隨一位加拿大籍的聲樂教授學唱，是一位很出色的女高音。一直到今天，她的聲音依舊響亮。她喜愛養蘭花，她家裏有兩百多盆蘭花。

琴瑟合唱團的團員中，有的人已經做了祖父母，有兩代人都是團員的。他們曾四次環島演唱。他們有青年人的活力，又有中年人的成熟。

（民國五十八年十二月）

一一 與黃友棣先生筆談

「音樂風」節目在慶祝中廣公司成立四十週年製作的「本國作曲家及其作品介紹」，廿三日介紹本國作曲家黃友棣，事前，我特地去信問候黃先生，希望他能接受訪問，談一談有關他的作曲風格，對現代中國音樂前途的見解等問題。黃先生集衆多榮譽於一身，是一位令人欽慕的作曲家，過去唱他的歌，一直仰慕他的才華，但卻素昧平生，直至接獲來信，從他洒脫的文筆，洋溢於文詞間的熱忱、謙虛，一派大家風範，使人樂於親近他。

為使喜愛音樂，關心中國音樂前途的讀者，對他有更進一步的瞭解起見，特將本人通訊訪問黃先生的談話內容錄載於下：

問：自從您在民國五十二年從歐洲返回香港，不知不覺已經五年了，生活情況如何？為什麼不到臺灣來和親友們敍敍？

答：因爲返回香港的五年，都在忙於整理稿件，同時也忙於創作應用樂曲，用作理論的例

證，又要忙着教學，所以沒法到臺灣來拜會諸位親友，這要請大家原諒。最近臺北正中書局爲我

出版「中國風格和聲與作曲」、「中國民歌的和聲」二書，目前已經校對完竣，相信不久就可面

世，到時候一定回臺灣，請各位文化界同仁指正。

問：依您的見解，應該如何建立起現代的中國音樂？

答：要建立眞正的現代中國音樂，作曲的時候，不能只憑西方的大小音階和聲法則，也不能

只用五聲音階的材料，必須探究中國古曲裏的調式結構，融會現代各派和聲新技術，配合中國固

有的樂曲用語，然後才能創作出眞正代表中國精神的現代音樂。這種中國化、世界化、現代化的

調式音樂，並非徒然復古，實在可以說是新生。

問：現代的西方作曲家，對調式的看法怎麼樣？

答：自從印象派、民族派的作曲者，運用了調式，表現出新鮮的音樂色彩，他們已經認定調

式是豐富的和聲泉源。但是他們受半音主義影響太大，不久就傾向於全音音階和聲，以及多調音

樂，無調音樂，也就是十二音列；對於調式，就用得比較少了。他們用調式來變化色彩，來變換

口味；正如他們吃飯，只是爲了換味口。但是我們是把吃飯看作生活所必需。

問：您有沒有創作十二音列作曲法的樂曲呢？

答：十二音列作曲法的長處，是構成極端的不協和色彩。在音樂裏，不協和絃好比黑暗，不

同程度的不協和絃，就好比不同程度的黑暗。十二音列作曲的長處，是能找到表現各種不同程度黑暗的手法，這是古典和聲望塵莫及的，但是，沒有光明的襯托，就顯不出黑暗來。光明就是協和絃，光與暗是相尅而相生的對比；因此我認為最好是被用來作為襯托民族個性的材料，在我的作品中，常是局部運用它，他們需要用來作對比材料。十二音列的樂曲，完全是不協和絃，我都曾運用十二音列作曲法在其中。像鋼琴曲「尋泉記」、舞劇「採蓮女」、大合唱「青白紅」，

問：近年您作了許多首大合唱曲，那些是根據「中國風格和聲」的理論寫成的呢？

答：有「歲寒三友」、「琵琶行」、「雲山戀」等等。

問：除了大合唱歌曲之外，還有什麼作品是根據您的理論作成的？

答：有一批鋼琴獨奏曲、一批藝術新歌、還有一批民謠新編，都已經印行曲集，有一批提琴獨奏曲，包括奏鳴曲、賦格曲、還沒印行，在義大利米蘭（arisch）公司印了二首提琴曲，就是「偉大的中華」、「青白紅」、「大禹治水」、「採蓮女」、「金門頌」、「中華大合唱」、「讀書郎」，可是在國內不容易買到。

問：有沒有創作管弦樂隊的合奏曲？

答：有，但是數量不多。「昭君怨」是以小提琴為主，管弦樂隊為輔的協奏曲。「散楚歌」是管弦樂隊的音詩，描繪張良月夜楚歌，使項羽軍心瓦解的史跡。「金門頌」、「琵琶行」都是朗誦，合唱與管弦樂隊的樂曲。以目前來說，作品還是應該側重實用，聲樂曲的需要比較多，所

以我寫作的這類作品佔了多數。

問：您有沒有創作新歌劇？

答：許多人認爲應該創作新歌劇，連我的老師也多次鼓勵我作這項工作，但是我們必須顧到現實環境的需要；誰來演？誰來唱？誰來看？誰來聽？誰願出錢來推動這項工作？出錢的人目標何在？依我的看法，如果家中還缺少可用的桌椅，卽急急的學鄰人添置繡花幃幕，實在是不智之舉。

問：最近印行了些什麼樂曲？

答：已經印好的有大合唱「雲山戀」，獨唱曲「鹿之死」。正在付印的有「合唱歌曲」第一輯，由屏東天同出版社印行。

問：最近出版了那些理論著作呢？

答：已經出版的，是吳心柳先生爲我印行的「中國音樂思想之批評」，正中書局印行的「中國風格和聲及作曲」，大約在八月間可以出版，目前正在寫的是「創作散記」還沒付印。

問：對未來的工作計劃，有些什麼可以告訴國內關心您的音樂朋友？

答：等「中國風格和聲」出版後，我希望能和許多作曲的年輕朋友，共聚一堂，爲他們解說，爲他們解答問題，爲他們研討創作技術，以展開中國音樂創作的新頁，希望求得中國音樂中

國化，現代化。聽說教育部與僑委會已作有系統的講學安排，我們相信這項有意義的樂教工作，一定能在不久的將來實現。

（民國五十七年七月）

一二　周文中的作曲思想

周文中是今日在國際樂壇上最受器重和推崇的中國作曲家，我曾製作節目，介紹周文中及其作品。除了播送他的音樂外，還特別訪問文藝評論家顧獻樑先生，談談周文中的作曲思想。這是一次生動的談話，顧先生特別把周文中二年前在馬尼拉參加聯合國教科文組織主辦的亞洲組「國際音樂討論會」所發表的論文：「東西音樂『再』合流趨勢」，作了一番摘要的解說，這是這篇論文第一次在國內發表，意義深長，所以我願意把這次談話的主要內容筆錄下來，供音樂朋友參考。

問：我曾聽吳心柳先生說過，今天在國內對周文中知道最清楚，最詳盡，最夠交情的就是您，聽衆對這位作曲家知道得很少，希望能藉您的談話讓我們多了解他！周文中的作曲經過似乎很特別是嗎？

答：是的，起初他並非學音樂，而是學建築的，民國十二年他出生於山東煙臺，卻是江蘇武

進人。最初他在廣西大學學土木工程，後來畢業於重慶大學得建築學位，廿三歲以優異的成績，

獲得耶魯大學的獎學金，前往美國專攻建築學。但是到達美國後，他對音樂的熱愛遠勝建築，於

是他不顧一切現實問題，毅然的放棄了建築學，而決心研究音樂。起先進入新英格蘭音樂院攻

讀，一九五二年他在哥倫比亞獲得莫森達爾獎金，一九五四年取得哥倫比亞大學音樂碩士學位。

這時候的周文中已是美國音樂界的一顆彗星。一九五八年，他受聘為伊利諾大學的音樂教授，一

九六四年起擔任哥倫比亞大學音樂系作曲客席教授。

問：您能介紹一些有關他音樂中的中心思想嗎？

答：我願意朗讀一下二年前他在聯合國教育文化科學組織所舉辦的國際音樂討論會中，他以

主講人身份發表的一篇論文要點，他的中心思想可以從這篇論文中表露無遺。

這篇論文的原文題目叫「東和西、古和今」，換句話說，就是「古今東西」，因為這是音樂

會議，所以他沒有註明音樂的字樣，事實上也就是「東西和古今音樂的合流」，他說：

『現在的時代已經到達了一個階段，就是東、西音樂的概念和實際已真正的開始合流。在過

去東西音樂曾經是同一源流，可是近一千年來，東西音樂分道揚鑣，如果再合流，相信會產生一

個新的音樂境界。

西洋音樂過去都是複音，因此他們忽略了東方音樂，有時甚至看不起東方音樂，其實就連東

方人可能都不太清楚東方音樂。

在我認為東方音樂具有下面幾個特點：

(一)樂器的調音有許多變化；(二)東方音樂有旋律的類型與調式的不同。(四)東方音樂很自滿於旋律，這旋律有很豐富的有機的裝飾。(三)東方音樂有節奏的類型與調式的不同。(四)東方音樂很自滿於旋律，這旋律有很豐富的有機的裝飾。(三)東方音樂有節奏的類型與調式的不同。(六)在東方從事音樂工作者，都具有獨特的思想和心理狀態。(五)東方音樂每一個別音有獨立的個性。

如今西洋音樂的新潮流、新趨勢，已超過了他們原來所走的複音的路，現在他們完全走到中國的、東方的路上來，無論是音高、音色、音量、音的深度，都在改變中。

東方的音樂思想認為音樂是有組織的音，是活的材料，不是機械的、科學的、死的、呆板的。

在中國古聖人孔子的哲學中，認為音就是音樂的面貌、形像、實在；而旋律和節奏是音樂的裝飾、外表。孔子強調音樂的偉大不僅在技巧的完備，還在演奏者的音樂修養和品德。我們以中國的古琴來說明：

中國古琴的琴譜、指法符號有一百多個，這些都是音樂的表情，這一百多個符號，可以把樂譜上寫不出來的音樂微細的表情表達出來，這些音樂的寶庫，有待我們好好去研究，將會開花、結果，讓我舉一個例子來說明：

在宋末元初，大約公元一二八〇年左右，有一位並不太重要的中國詩人——毛明忠，寫了一

一首漁歌，我把這首古琴譜拿來寫了一首曲子，其中並無太多創作，只是把古琴譜上的表情完全用西洋樂器表達出來，結果演奏非常成功，外國人認爲這是最新的音樂作品，事實上這是古老的作品，我僅僅是一個傳達人，可見中國音樂有着何等豐富的傳統與寶庫，在等待我們去發掘。

不僅是孔子，佛教的禪宗，道教和易經的思想，宗教、哲學派別都不相同，可是他們有着共同的一點，他們對聲音的看法，都認爲是活的材料，是可以加以運用的，這精神是重要的，不容我們忽視的。

莊子曾經說過：「把東西當作東西用，不要被東西當作東西用。」

我想東方音樂的偉大，就在於把東西當作東西用的智慧，而西方音樂剛好相反。」

這是顧獻樑先生摘要翻譯自周文中的論文「東和西、古和今」中的要點內容，我們可以概略了解周文中的中心思想，正像他對自己早期和最近作品的說明：「我的早期作品全是以中國傳統的音樂與民謠爲基礎。這些作品的本質是藉着中國的傳統精神，原原本本的重現一些含攝在簡單材料中的色調、情緒和意境……。至於我較近期的作品，中國傳統因素僅僅是一個出發點。」

（民國五十七年八月）

一三 音樂在廣播中的功能

我國留德作曲家劉德義先生，在德國研習了九年的音樂理論，於去年十月回到臺灣，任教於師大音樂系。最近劉先生參加了「音樂風」的專題講座，談述有關音樂在大衆傳播事業中的功能及應該改進之處，聽衆朋友紛紛來信，有的要求重播，有的要求對這方面的意見，由聽衆來舉行一次座談，現在我把劉先生的談話，筆錄於下，供大家參考：

問：劉先生從德國回來已將近一年了，我們要向您請敎的有很多，今天我想就廣播音樂節目方面請您發表一點意見，這對於改進音樂節目，影響社會風氣，提高音樂水準將會有很大的幫助。首先請您將國內國外的音樂節目，作一個實際的分析好嗎？

答：：關於國外我想談談德國的情形，在德國的九年時間裏，我常聽他們的音樂節目，他們非常注意音樂的敎育性，娛樂性，也兼顧到音樂的時代性，同時有ＦＭ廣播，播送傳眞度極高而無

雜音的音樂節目，遇到有好的音樂會，都作實況轉播，也經常編排有專為學生安排的音樂講座。在我回國的一年時間裏，發現我們的音樂節目進步神速，不僅在聲效、內容、格調上都進步了，而且在我擔任今年度廣播節目金鐘獎評審工作時，更驚訝於每個音樂節目水準確實已普遍的提高。

問：談到音樂，談到廣播，能否請您就音樂在大眾傳播事業中的功能，談一下您的見解。

答：這是一個大題目，我想簡單扼要的談一談。在我回國的這段時間裏，曾經參加了幾次廣播和音樂方面的座談會，大家談論的重點都在流行歌曲和靡靡之音的問題，都偏重在娛樂方面，其實音樂在廣播上，本身負有三種重要任務，亦即教育性、娛樂性、時代性，其中對時代性這個名詞，我曾考慮再三，想不出更恰當的名詞，如果聽眾朋友有更好的稱謂，也希望來信指教。

音樂在廣播中，對它的教育性、娛樂性、時代性三者皆不得偏廢，而應並重。首先說到教育性，音樂的教育性，在廣播中所能作到的，一種是純音樂本身的教育性，例如音樂基本知識、音樂新潮流、新趨勢、以及音樂欣賞方法的介紹。目前音樂日新月異，但不是人人能懂，利用廣播來提供欣賞的方向，這是音樂本身在教育方面能作到的。

另一種是社會教育性，它能陶冶個人的品德，也能扭轉社會的風氣。但是在原則上，我希望音樂在教育方面，最好能深入淺出，不要流於曲高和寡或太膚淺，像與國外交換節目，多編適合兒童的兒歌，請音樂家專題講座，廣播電臺的樂團與合唱團除廣播演出外，再公開演奏，另外像

電臺舉辦國際音樂比賽，由國際知名之士評判，產生真正傑出的演奏家，這些在音樂的教育性上都有極大的效果。

談到娛樂性的音樂，一般人立刻會連想到流行歌曲，站在學術性的立場，我們首先應該為流行歌曲下一個定義及範疇。流行歌曲是自生自滅的，從中外歷史看來，流行歌曲均無人大力提倡，而是聽眾自然的喜愛。茶餘酒後人們自然需要輕鬆的音樂來恢復疲勞，聽眾不但客觀的聽它，還要主觀的介入，這種娛樂性是不該禁止的。但是一般的流行歌曲與所謂黃色歌曲的靡靡之音是不該混淆的，何謂黃色音樂？音樂本身並無黃色、黑色、藍色之別，有人認為黃色歌曲就是歌詞是談愛情的，但是許多藝術歌曲也都是談愛情的，所以談愛情的歌曲就是黃色歌曲，這是不能成立的。我想來下一個結論：凡是赤裸裸的談愛情才是黃色歌曲，這對我們不適合，因為在中國我們是講究含蓄的，像「月上柳梢頭，人約黃昏後」的句子多美，如果你唱：「我，我要，我要你的，我要你的愛……」這種愛情就太赤裸裸了，不但沒有美感，而且膚淺得使人不堪一聞。

再就歌調本身來講，就該看唱的人如何唱了，同樣一首雄壯的歌曲，也可把它唱成黃色。我們有了這個概念，就該知道什麼歌該禁止，取締了。如果說凡是流行歌都應禁止，就未免自命清高了。所以我們必先分析何者為黃色，何種唱法有問題，再以一套治本的方法來改進它，作曲家不妨寫些軟性的歌來取代一些靡靡之音，出版表現中華民族風格的民歌也是一條路。

問：最後請您再談談鼓舞士氣，砥礪民心這類時代性的音樂。

答：時代性的音樂必須在時間上配合國策作有效的運用，這是音樂的大功能之一。在反共復國的今天，我們需要愛國歌曲，但如何配合時代，配合國家的政策，發揮音樂的效能？當 總統提出毋忘在莒運動時，在電臺、軍中、學校，在各個角落都該立刻響起毋忘在莒的歌聲，使男女老幼婦孺都會不加思索的隨口唱起。所以我提出「廣、準、合」這三個字，廣是空間要廣，每一個角落都能深入；準就是要配合時間；合就是一致行動；如此深入社會民心，音樂才發揮了它的時代功效，達成時代賦予的使命。

一四 中國音樂的創作方向

四月十日下午五時，在作曲家劉德義家中，聚集了返國講學的林聲翕，國內作曲界前輩蕭而化、李永剛和李中和等人，首先由主人劉德義發言：

我想創作的方向是一個最基本的原則。不管走的是民族路線，或是追隨時代，音樂本無國籍，都無可厚非。但是站在中國人的立場，民族性是否更重要的呢？

林：在談到這個問題前，我願先舉出一個例子來：二十多年前，一位作曲家在上海徵求富有東方風格的作品。記得在上海音專舉行的頒獎典禮上，他說：「我所以設立這項獎金，是提醒你們要寫自己的音樂，這是西方寫不出的，而說到寫我們這種新音樂的人太多了，你們又如何能超

上呢?」

　　我認為音樂是世界的語言,但在精神上有共通的地方,像我們對舒伯特「小夜曲」中感情的美妙,都會有同樣的感動;這是感情上的共通點,也是很主要的一點。

　　音樂是文化的一部份,這是跟傳統來的,傳統是跟羣眾來的。我曾參加過美國的音樂節,在美國只有爵士樂、牧童歌、流行歌、電影音樂等音樂,另外就是受法國音樂影響的一派和受十二音列影響的一派。總之,這種多彩多姿的支流,不能融成一條主流,是全世界共有的現象。所以,我對中國現代音樂創作的方向,覺得首先必建立傳統的音樂,也就是顧到風俗、習慣、語言、氣候等社會傳統的因素。如果我們的音樂否定傳統而創新,就會沒有羣眾;而如果把你寫作的新音樂帶到巴黎去演出,又如何能為他們接受呢?

　　我的基本理論是,必需學好,然後能寫什麼像什麼。知識是從外在接受,而創作是從內在發揮;消化了知識,再加上中國的傳統,而後才能愛寫什麼就寫什麼。我們可以多方面的寫,以自己的觀點、哲學思想來創作。

　　劉:…您說的是原則的問題。我們的困擾是,從純技術觀點上看,要表現傳統的風格,如何始能跳出西洋人的桎梏?如何跳?如何跳出西洋人的技術?是先寫使羣眾喜歡的音樂,或是寫能被國際樂壇承認的創作?一九六三年我寫的中華彌撒曲,雖是中國風格,但還是跳不出西洋的味道。

林：關於特殊風格的問題：首先風格是個人的問題，作品一定要找出你個人的原始性，只有自己有，他人所沒有的，絕不是抄襲。個人的風格能建立，民族的風格卻要全民族合流；但是在我們作曲時，因爲學了太多西洋的東西，總會在不知不覺當中，跌入西洋的陷阱。流行歌曲就沒有這種情形了，因爲他們對西洋的理論並沒研究。

劉：我認爲不論以何種手法寫，都該有他獨特的終止式。

林：中國音樂的起始與結束是不同的，特別是民歌，這就是調式的問題。

（討論至此，劉德義播放他在德國寫作亦曾得獎的「中華彌撒曲」舉例）

林：這首作品在對位、旋律、音色和組織上都很美，這也就是你個人的風格。

劉：在這首曲子裏，除了調式的轉換，還是沒有跳出巴勒斯替那（Palestrina 1524-1594）這位十六世紀義大利作曲家的範疇。

劉：在這段音樂中，我加入了中國民謠「小河淌水」，可是寫法還是太新派，問題是這種方法能否被接受。

林：這也就是所謂「存在決定意識」這句話的道理了。

（繼續播放劉德義鋼琴作品中國組曲第二樂章桓伊飛聲）

林：整個問題在於中國音樂走慢了二百年，只要急起直追，也就可以了。你寫的這首作品，音響的處理很美，但是節奏的變化還不夠，我倒覺得中國音樂的散板可以運用，這也是跳出西洋

圈套的方法之一。

劉：我們又如何寫作一首鋼琴曲，能跳出西洋人的範疇呢？目前我們作曲的理論，所根據的還是西洋的和聲，對位……

林：何種理論訓練何種學生。我倒認為我們還得考慮供求的問題，有沒有人演的問題。美國人希望聽到的中國音樂，是笛子、京戲、鑼鼓等。香港每年有三千多學生到美國去，他們携帶中國音樂唱片，在適當的場合播放，這也是國民外交的途徑。美國人曾以一千美金約請我寫五聲音階的音樂，因為十二音列的作品，他們可以到歐洲請人寫。這是外國人對我們的看法。其實我們還可以輸出我們的民歌。

劉：但是將民歌配上西洋配器法的伴奏後，是否還算中國音樂？

林：我可以再舉一個例說明：一九六三年，我出席在東京舉行的國際音樂會議，研究所謂民歌的問題。有一位日籍人士發言，他認為民歌必得有它的原始情調，音不準就讓它不準，不能有絲毫更動，這種論點有人反對。他們覺得民歌不應存在，而應創造新的，演出新的民歌。所以這只能說你愛寫什麼就怎麼寫罷！可是我認為在音樂會中，改編還是必需的。

（這時蕭而化教授開口了）

蕭：我認為不管人怎麼說，我愛怎麼作就怎麼作。比如西方是否願意我們工業化呢？所以我們必需自主，對我有用的意見，我才採用。我曾間接聽到一件令人頗為傷心的消息…有一位中國

政府官員到日本出席國際文教會議，談到東西文化交流的問題，居然有一位法國人說：「誰跟你交流？中國人還是研究中國的東西好了。」不管這句話是否屬實，我覺得我們要自主，學術自主。

談話至此，已近七點。

由於林教授七點三十分還將趕赴臺大演講，當天的談話，雖然各人意猶未盡，亦只得告一段落。我爲您記錄這些談話內容，也許拉雜了些，但多多少少，我們知道了一些中國音樂今後創作的方向，原則上的問題。

（民國五十九年四月）

一五　與青年作曲家談作品

四月十三日，對返國講學的林聲翕教授來說，是值得記憶的。

從三月二十七日抵臺後，林教授就馬不停蹄的展開一連串的活動：在八所大專院校作不同主題的專題演講，參加了一場自己的作品發表會，為中部地區音樂教師主持了音樂座談會，與國內作曲家研討中國音樂的創作方向問題，接受了教育部頒發的文藝獎章。一直到十二日晚，指揮臺北市立交響樂團演出後，文化局為他安排的工作才告一個段落。

十三日，該是返國以來第一個完全屬於他自己的日子。上午，接受了僑委會頒發的海光獎章，下午在藍天餐廳，他特別回請了一批曾多次宴請他的學生。那是抗戰時期的上海音專、國立音樂院以及音幹班的學生，其中許多都是當今國內音樂界的知名之士。五點鐘以後，他把時間完全給了中國現代音樂研究會的青年朋友們。現在我要向您報導的，也就是林教授與作曲界的青

年朋友們座談的實況。

中國現代音樂研究會，是去年年底，由許常惠發起籌組的，目的在團結國內的作曲者，共同努力發展現代中國音樂的創作。這一天，在會員李奎然座落迪化街的家中，聚集了二十多位基本會員，像康謳、李中和、吳季札等，都是座上佳賓。

首先由會長許常惠發言，報告了「中國現代音樂研究會」成立的宗旨和經過，並說明目前還正在繼續邀請國外的作曲家加入。

許：今天，趁這個機會，我誠懇的希望林教授也加入中國現代音樂研究會。在老一輩的作曲家中，林教授可說是較特殊的一位，從黃自時代起，他就不停的作曲、創新，使我由衷的欽佩。

林：謝謝諸位今天給我這個機會，能當面和大家研討作曲的問題。首先我愉快的接受邀請，加入爲中國現代音樂研究會的基本會員。

對於許先生的努力，我從報章、雜誌、書本中都見到，也了解他是一位有見遠、有魄力的作曲家。許先生到過許多地方，我深信他不會把自己保守在一個圈子裏。我常說：「沒有創作，就沒有音樂」，因爲那些到底不是自己的東西。創作，可以使整個音樂發生新陳代謝的作用而不斷推進，但是我們走的創作路線，是革命的創作？或是改革的創作？這二條路，就要各位自己去選擇思索。

剛才許先生提到比賽公正的問題，我想在世界任何地方都一樣。第一名的人，必有他的個性

和特點，他的創作不會像某一位作曲家，而僅僅是他個人的風格，這也是創作的意義。

最近在香港一項作曲比賽中，從五十九首作品中，脫穎而出的曹元聲「節日序曲」，就因為有獨特的風格，不像任何人，就是他自己，這也就是價值所在了。天才之高有如拉威爾，尚且得到第二名，我們何需灰心？所以比賽僅僅是附帶的，創作是一種樂趣，以這種態度去參加比賽，才是正確的態度。至於我本人裁判作品的標準，看重有遠見的，不贊同太保守。

我希望本會能定期演出，定期收稿，或是集體創作。去年香港電臺為慶祝音樂節，曾邀約四位作曲家，各寫一個樂章，創作了香港節的組曲，限期交卷，又有稿費，這也是鼓勵創作的一種方式。但是這就需要社會熱心音樂的人士拿出錢來推動了。

在我個人寫作的原則上，我認為作曲要訓練自己寫什麼，像什麼，再創新。然後才能愛寫什麼就寫什麼，寫實用音樂，或是迎合世界潮流的音樂。

許：在本地有製樂小集，江浪樂集、向日葵樂會、五人樂會等單位，每個小單位也經常有演出，今後我們將朝定期演出的目標努力。

在國內也有許多鼓勵創作的獎，但是得獎後，未必有演出的機會。也許可以換一種方式，將一筆獎金，以邀約的方式，請作曲家寫，然後再申請參加國際的比賽，想必這也是一種鼓勵創作的好辦法。

（談話至此，中國現代音樂研究會的七位會員，提出了各人的一首作品，請林敎授聆聽後指

畢業於國立藝專的溫隆信，提出了他的「為七件樂器的複協奏曲」。

對於這首包含三個部份，一口氣演奏的作品，林教授認為在線條、結構上都很好，但是節奏的變化不夠。同樣的組織，如能加強節奏的變化，會更理想。音域如能加寬，境界亦將不同。寫作一首作品，不能忽略基本動機，那是最要緊的。

許常惠選了他的「嫦娥奔月」舞蹈組曲第二樂章，請林教授指正。

在聆聽了一遍後，林教授的初步印象是：

①中國樂器的運用很成功，這證明許先生已消化了中國的樂語，故能不落俗套。但笛子如能改用竹笛，音色會更明亮。

②對位法很好，這也是需有對位的修養始能寫出。對位已使二個旋律的音與音之間，產生美好的和聲。

③清新、境界美。不用 Cadence，脫離西洋的俗套去發展，使中國音樂能悠揚的進行，展開。

沈錦堂提出的作品是「象徵」，這是一首為九樣樂器合奏之室內樂。

林教授的評語是：：

①慣用節奏如能前後呼應，將更理想，連貫是一種好現象。

（正。）

②任何藝術均為統一中有變化，變化中有統一才是好作品，否則在節奏上自然顯得單調。

③第三樂章頗清新。節奏與旋律同樣需要對比，在對比中找出活力，始能動人。

李奎然提出他的「以木管四重奏為主的室內樂」，就教於林教授。

①整首作品充滿原始性，效果極好。

②開頭的空五度，不把和絃的性質定下來，亦佳；甚至有些美好的古箏效果。

③可惜最後一段重覆多。

聆聽了這四首作品後，林教授很誠懇的說了他的綜合感想：

「我希望各位善用才華，多分析各個時代的作品，特別是巴哈的，才能加強對旋律的表達力。中國樂語的運用，境界極清新，這也就是我們能寫出外國作曲家寫不出的中國音樂的特色了。」

李泰祥接着提出了他的一首弦樂四重奏，他特別強調：

「我寫這首作品想追尋的，是中國音樂往那裏去？我作了這個嘗試，我想使用的是中國的而非外來的方法。」

林教授說：「作曲家儘管在表面上的變化多豐富，內容還是只用單純的動機去發展，如多使用變化音，就不會單調而豐富多了。

「再說，技術是世界性的，精神卻是我們自己的。問題是我們如何去運用。中國人的人生

觀、哲學思想，還是會顯出中國的基本精神。樂器也僅是工具，並不限於西洋與中國，只要是優秀的，能表達中國情調的，不就行了嗎？」

雖然已是夜晚八時，青年作曲家門依舊興緻勃勃，許常惠只得請求再聽一首作品，那就是馬水龍的「雨港素描」。

對這首作品，林教授十分讚美：「在節奏與音域的變化上，使曲子充滿了活力，節奏原始而生動。惟一的瑕疵，是在演奏者的音響控制上不如理想。」

結束了作品的研究，大夥兒在「波麗路」的晚宴席上，開懷暢飲，談笑風生。作曲家們的心聲交融，使我愉快的就像見到了一道充滿希望的曙光。

（民國五十九年四月）

一六 記林聲翕音樂六講

一九七〇年春天，文化局特邀旅港音樂家林聲翕教授回國講學，內容一共有六個專題：講解音樂要素、音樂本質、音樂意義及如何演繹的「音樂的解釋法」；論述音樂演奏、指揮及作曲的「音樂裏的感情、色彩、張力」；屬於創作課題的「音樂裏的調、無調、音列」；提供兒童音樂教育技術課題及最新音樂教學設計的「才能教育」；詳證音樂史上各個時期音樂語言的發展與特色的「音樂的語言」；談及音樂美學及音樂欣賞問題的「美與靈性」。這些音樂上的實用知識與技術，是林教授多年研究音樂的心得，相信曾在現場或廣播中，聽過演講的愛樂者，都曾爲林教授深入淺出，生動風趣的談話所帶給我們的領悟感動，喝采。

音樂知識的普及與大眾化，最能提高羣衆的欣賞能力。爲了能使愛樂者更進一步從「林聲翕音樂六講」的文字中，細細揣摩、體會，獲得更深的助益，我受王局長洪鈞先生的囑託，將六講

加以記載整理，而於今年音樂節，由文化局編印出版，免費贈送愛樂者。文化局這件極有意義的

音樂播種工作，對推廣樂敎來說，必將是豐富的養份，滋潤我們的音樂園地。

整理謄寫近五萬字的講稿，包括不少的譜例，固然不是一件輕鬆的工作，但是，如果你所面

對的是學術性、啟發性又閃爍着無限智慧的談話，你是何等的幸運！一直到現在，六講已經出版

了兩個月，偶爾翻閱，每每發覺於那字字珠璣，總不斷的帶給你新的啟發與領悟！特別是創作的

問題，新音樂的問題，該是極爲重要，往往又引起最多爭論的題目，那麼，我願意向你**介紹六講**

中，林敎授是如何論及它的！

如何運用音樂的語言——和聲學，來作曲，來**表現**音樂中的感情、色彩與張力，是作曲上一

個最根本的問題，但是，在談到這個正題之前，還有一個更根本的問題不可忽略，林敎授說：

『我要先提醒諸位，第一，「理論可以學，作曲是不能學的。」正如一位精研英文文法的

人，不一定是一位英文小說家的道理是一樣的，因爲理論是從外吸收，必需先消化後始能運用，

然後從心中將感情、意念表達出，所以理論與作曲是二回事。因此，大學音樂系中，理論與作曲

應該是分開兩組，前者是從外吸入，後者是消化後由內表達。第二，不論寫作什麼形式的音樂，

都有一定的程序，必定要先能做到寫什麼像什麼，方能愛寫什麼，**就寫什麼。**』

麼，作曲家所要表現的是什麼？林敎授認爲：

「作曲是一件精神上的工作，也是心靈活動的記錄，作曲者並不是機械化的把音響搜集，排

列，組織起來，而是要通過廣泛，自由的想像力與創造力，來完成一首作品，更重要的是，如何將每首作品的特殊風格表現出？而此特殊的風格，又必需是由靈性而來，靈性的表現，又是從崇高的意識，觀念中產生，這些也就是美與靈性的最高表現。」

音樂的美，是需要我們從音響中去了解人類內在的靈性，若能對音響有所領悟，也就能欣賞到音樂眞正的美。音樂是否有感染力？是否充滿了生命的活力？如果我們能在心靈的領域上多去接觸，才越能欣賞到音樂的每一面，體會出作品中的美與靈性。

林敎授所謂作品中的特殊風格，亦有另一番見解：

「格是個人的問題，作品一定要找出你個人的原始性，只有自己有，他人所沒有的，絕不是抄襲。個人的風格能建立，但民族的風格卻要全民族合流！」

那麼中華民族的音樂又是什麼？中樂與西樂的不同又在那兒？他說：

「中、西樂的不同，不可以樂器來分，而在於所要表達的內容，表達中華民族傳統的文化、思想、精神的，就是我們的音樂。比方說，汽車是外來貨，難道因為他是源自西洋，我們就寧坐牛車，而不求進步嗎？因此，我們該注意的是工具的運用和內容的發揮！而在國樂本身，有三點值得注意，它並不僅是樂器合奏，而應該努力於戲曲、器樂曲、民歌這三方面。今天，化學已是世界性的學識，音樂亦復如此，法國管絃樂團與德國管絃樂團又有何不同呢？中樂與西樂的不同，主要在於作曲者的作品中，是否表達了該國的民族精神？表達了一個中國人的思想、情感？

是否帶給我們親切的民族性？……」

　　音樂的創作，本來沒有絕對一定的路線，記得當日本ＮＨＫ交響樂團訪華時，指揮岩城宏之

先生，曾經告訴我，日本是一個不太有個性的民族，在任何方面都是模仿的能手，音樂上也就更

跟隨新時代潮流走！或許是有見於他指揮的「西藏風光」組曲及「嫦娥奔月」舞蹈組曲中的深厚

民族色彩，使他領悟出中華民族是一個有個性的民族，我們的作品中，將含更多的民族性。

　　自然，在今天世界音樂的發展趨勢上，派別是越加分歧，正如六講中論及「調、無調、音

列」一講中所說：

　　『從音樂的基本素材來說，音樂有「有調」、「無調」、「音列」的分別，這不僅是音樂發

展史上的進展程序，如將音樂分類，也必屬於這三類之一，逃不出它的範疇。音樂以新舊來論好

壞，是不恰當的，今天的「新」，明天已是「舊」，只看它是屬於那一類或那一時期的音樂。比

方偉大的鋼琴家兼作曲家拉哈曼尼諾夫，他是一九四三年去世，他的音樂都是有調的；又像德國

作曲家卡爾・沃夫，今年已是七十多歲，他寫的也是有調音樂。所以音樂的「有調」、「無調」，

不能代表音樂的「新」與「舊」，而是看這位作曲家，愛用那一種方法，那一種樂語，來表達他

的感情、思想與音樂的內容。我再舉個例：荀貝格是寫無調音樂，史特拉汶斯基是寫新古典主義

音樂的，但他們卻越寫越朝着反方向進行。荀貝格從十二音列逐漸演變成寫有調音樂，史特拉汶

斯基卻從有調音樂至無調音樂，這也可以說是人類的惰性，就像人吃了太多辣，總想換換口味吃

一些甜品。」

二十世紀有動盪不定的局勢，有標新立異的音樂潮流，有了無調派音樂（Atonality），音列（Serial）的理論，也產生了表現主義的音樂，就像許多聽眾難於接受這類音樂一樣，林敎授也持相同觀點：

『自從奧國心理學家 S. Freud 提倡了「夢的心理」，證明了人類心理往往受到壓抑，這種受壓制的情緒在夢中獲得滿足，這也可以說是一種精神的幻覺。在繪畫上，畫家畫了四隻眼睛或三隻手的畫，同樣的原因，造成了相同精神的音樂，這類音樂在今天來說，是不值得提倡的。二次大戰後，形成了許多家庭支離破碎與慘痛的事實，人們對宗敎的信仰逐漸淡薄，他尋求的是現實以外的滿足，於是產生了像嬉痞一類的逆流、愚昧、失望、迷失……這種現象完全違背了優秀的中國文化精神，照理說，在迷失中只有更該尋求一個光明的遠景，才是眞正面對現實的勇者。因此，我們需要的是振作與不斷奮鬥向上的精神，表現在我們的音樂中，我們需要的是光明，美麗與充滿信心的音樂。」

不提倡這類音樂，並不表示不去了解它，林敎授說：

「學問**的**研究是多方面的，懂得越多越好，卻不一定需要樣樣去作，去發展。我們該追求更多的學識，了解了世界各個民族的文化特點和音樂理論後，再運用別人進步的技術，根據我們中華民族的精神，來創造我們的音樂文化。」

現代世界音樂潮流固然派別繁多、紊亂，站在中國人的立場，不論寫作的是傳統色彩的音樂，民族音樂或是世界性的音樂，都是今日作曲家們可行之路！

「也許各人觀點不同，見解不同，各有不同的創作路線，只要我們能夠拿出自己的作品，貢獻給世界樂壇，這種成就，這份光榮，是我們中國人全體都有份的！」

對於中國音樂創作的方向，林教授的這項結論，是多麼中肯而有力。

「林聲翁音樂六講」中的音樂談話，我只提出了有關作曲與新音樂兩方面。正如王局長在序言中所說：

「此書將不限於音樂科系學生閱讀，必可成為人人的讀物。」

願書中朵朵音花，散發更濃郁的芳香。

（民國六十年三月）

一七 從中廣的音樂節目談起

我參加過一次革新廣播電視音樂節目的座談會，與會人士皆為音樂、廣播界前輩，當時大家對廣播電視音樂節目發表了許多寶貴的意見，尤其對目前風行的流行歌曲，臺灣的音樂環境，人才與資料來源，以及音樂節目的貧乏等問題，有很精闢的見解。

我主持「音樂風」二年多了，聽了先進們的談話，給了我很多感觸與感想。在電視日漸普及的今天，音樂在廣播中更形重要。中廣一向重視音樂節目，在我們每天廿四小時的播音中，音樂佔了很大的份量，有正統音樂、通俗音樂，尤其正統音樂佔了很重的比例，每天都有一節室內樂，優美的清晨音樂，交響樂選播，晚間音樂，另有專人負責主持的「音樂的話」、「古典音樂選播」、「中廣演奏會」等；我所主持的「音樂風」節目，每天播出五十分鐘，除了樂曲欣賞，兼重解說，報導樂壇動態，舉辦音樂猜謎，及音樂演奏會等活動，還設有音樂信箱，解答音樂聽

衆的各類疑難問題，希望能普遍提高音樂欣賞的能力，培養愛好音樂的風氣。

中廣爲紀念成立四十週年，今年八月一日創辦國內第一家調頻廣播電臺，每天播音十小時，每逢星期日延長爲十六小時，完全以音樂節目爲主，播送清晰而不失眞的立體音樂，供給聽衆高度的音樂欣賞。

以目前臺灣的音樂環境來說，普及音樂教育，提高國民音樂水準，我認爲是最根本的，過去音樂教育由於升學主義被忽視，今年文化局倡導的音樂年值得喝采，一連串的音樂活動不斷的推展開，利用廣播的先天優良條件，我們錄下了每場音樂會的實況，並加以報導播出，從聽衆來信反應，濃重鄉音的音樂，是最親切、最動人、最需要的。

音樂欣賞最直接有效的首推廣播電臺，這是不可否認的。目前市面上雖然有翻版唱片，但在質量方面還有一段距離，在我所接到的數不淸的聽衆來信中，所提出的卻是迫切希望有本國作品的唱片出版。從今年開始，我的節目中增加了「中國樂壇」，每星期固定在這個時間中介紹本國音樂家的談話，與作曲家的作品，演奏家的表演，從定期的音樂淸謎中，我發現我們的聽衆，對西洋音樂的常識是驚人的，而對本國作品的認識令人寒心，因爲我們接觸西洋音樂文化的機會，超過對本國音樂的認識，因此，推廣我們的音樂文化，是我目前努力的重點。

「工欲善其事，必先利其器，」唱片的質與量影響音樂節目播出的效果很大，在這方面，中廣有藏量豐富的錄音磁帶，每年撥出一筆經費添購新唱片，又不斷有國外電臺提供的節目，也經

常邀請本國演奏家演奏錄音；調頻電臺的節目，更不惜鉅資，以最佳設備，將新購唱片錄於磁帶，永久保存最佳音響，也重視保養工作的重要。這一切，就爲了製作最佳音樂節目，讓聽眾享受到美好的音樂。

經常有聽眾來信讓我介紹音樂書籍，可是我們在這方面實在太貧乏了，不過愛樂雜誌不久前曾出了一套愛樂叢書，吳心柳的樂友書房也編了幾本樂友叢書，拾穗月刊社出版的中譯本名曲解說，天同出版社也印行了一些音樂叢書，都是很好的書，也有很大的貢獻；但是，我們還需要音樂文化各方面的著作，特別是有研究性的，這也是廣播音樂節目的資料來源，是我們該充實的。

臺灣的音樂聽眾以大中學生最多，除了音樂科系的學生之外，醫學院、理工學院的學生，音樂常識也非常豐富，他們喜歡西洋音樂，古典的、浪漫的、現代的，他們最關心的還是本國音樂。今年上半年「音樂風」已經播出兩大特別節目，一連串的介紹本國演奏家、作曲家及其作品介紹，也引起聽眾的共鳴，目前，我們急切需要作曲家創作民族樂章，唐詩宋詞譜曲，民歌的素材亦可加以利用。在現有的藝術歌曲中，並非僅有「紅豆詞」「敎我如何不想他」這些大眾熟悉的歌曲，有許多詞曲高雅，意境深遠的好歌，鮮爲人知，我們必先介紹它，推廣它。十一月下旬，我計劃在節目中安排一連串的藝術歌曲演唱節目，讓廣大的聽眾知道，除了一般流行歌曲之外，我們還有許多好歌。

「亞洲民俗音樂廣播大會」從本月四日開始，一連播出了十天，介紹了韓國、泰國、日本、

印尼、菲律賓、阿拉伯聯合共和國、土耳其、澳大利亞、紐西蘭、所羅門羣島、美國、加拿大、瑞典、香港、新加坡、馬來西亞等電臺提供的節目，讓我們欣賞了各國最具地方特色的民間音樂，這是非常難得的，當然今後，我們還會安排類似的節目播出。

（民國五十七年十一月）

一八 樂壇回顧

一年已悄悄的溜走了，似乎只是一眨眼的功夫，又是新的一年開始，迎新送舊，每個人不免都會有些感慨！過去一年，我經常在「音樂風」節目裏，爲朋友們報導樂壇動態，播送音樂會實況錄音，那麼去年一年臺灣音樂界是個何等樣的景況呢？

最令人鼓舞的，莫過於幾位年輕的音樂家，音樂學生在國際音樂比賽中爲國家爭得最高的榮譽。去年正月是一個滿懷希望的月份，當人們的注意力正集中在紐約卡奈基音樂廳的密特羅波洛斯國際音樂比賽，來自十六個國家的四十一名青年代表參加了指揮比賽，我國青年女指揮郭美貞指揮的柯普蘭作品「墨西哥酒店」，如行雲流水般的舒暢自如，加上她的瀟灑態度和優美動作終於爲她贏得了首獎，她爲國家帶來的榮譽，也溫暖了每個同胞的心。鋼琴家陳必先獲得西柏林孟德爾松國際鋼琴比賽的第三名，她是獲准教育部天才兒童出國深造的一位。六月裏，一位國立

藝專畢業的留美學生劉渝，參加了紐約一年一度的交響樂團演奏賽獲得協奏曲比賽首獎，她同時在一項高於碩士級的「演奏家文憑」大試中，經教授評審團投票通過考取第一名。由法國名鋼琴家瑪格麗朗所創設的國際鋼琴比賽是最具聲望，競爭最烈的一個，廿六國派了代表參加，我國女青年鋼琴家楊小佩榮獲第三名，為六月的中國樂壇，又掀起了一個高潮。十月裏，在日本，每日新聞社及ＮＨＫ主辦的鋼琴比賽，十八歲的中國少女楊麗貞榮獲冠軍。這該是去年樂壇的幾件喜事。

去年的音樂熱季，要算三、四月間，十一月、十二月間，接二連三的音樂會，紛至沓來，此起彼落，大約有八十場的音樂會在臺北市舉行，使臺北市愛樂的朋友大有「耳」接不暇之慨。其中以合唱音樂會最多，六月演唱的美國蓋茨堡大學合唱團、哈佛大學與瑞德克立芙女子學院合唱團的中山堂演唱三場，共舉行十六場，有十場是外來的合唱團：包括三月裏維也納兒童合唱團在二場，美國浸信會大學合唱團的二場及維也納合唱團在十一月假中山堂演唱二場，六場本地的合唱團是大專合唱團、榮星合唱團二場、後備軍人合唱團、臺大合唱團及國光合唱團。其次是獨唱會，共計十一場：有翁綠萍、辛永秀、劉塞雲、邱明珠、曾道雄、袁炳馥、談修與梁培愷、徐美芬、瑪格麗特夏克及五十嵐喜芳二場的獨唱會。鋼琴演奏會有本國的周雅郎、施雅玲、楊直美、陳美滿、美國的郝齊克、韓國的朴智惠及烏拉圭的托莎教授、日本的中島和彥、藤田梓、徐美、漢堡雙鋼琴家英格堡和萊米爾庫希勒夫婦的獨奏會共計十場。

管弦樂的演奏會亦有十場之多：自教育廳交響樂團在三月、五月、十月、十一月分別演奏了四場；市交響樂團在三月、八月、十月共演奏四場；蕭滋教授指揮藝專管弦樂團與申學庸、吳季札舉行聯合音樂會，三 B 兒童管弦樂團在郭美貞的指揮下假國軍文藝活動中心也舉行了一場演奏會。

室內樂演奏會也有八場之多：鄧昌國、楊璐莉的提琴、鋼琴二重奏，西德的古今室內樂團與木管五重奏團在二月裏有二場特殊風格的演奏會，周惠仁與李恕信的提琴鋼琴室內樂奏鳴曲音樂會，美藝弦樂四重奏團的二場演奏會，鄭智仁母子鋼琴提琴演奏會及臺北室內樂研究社的室內樂演奏會。

其他學生音樂會有八場：包括四場音樂科系學生畢業演奏會，有藝專音樂科夜間部第一屆，師大音樂系第十六屆，中國文化學院音樂系第一屆及藝專音樂科第六屆的畢業演奏會，鄭秀玲敎授學生演唱會，蕭滋敎授學生鋼琴獨奏會，潘鵬陳玉律學生提琴鋼琴演奏會。

提琴演奏會，在數量上來說，去年是較少的，保羅奧立夫斯基及史塔克的二場大提琴獨奏會，馬卡諾維茲基及廖美珍的二場小提琴獨奏會，還有司徒興城的弦樂協奏曲演奏會。

至於爲慶祝一年一度的音樂節而舉行的音樂會並不熱烈；有中廣公司的慶祝音樂會，全省音樂比賽冠軍表演會二場，國防部示範樂隊及市交響樂團分別演奏一場。

較有意義的作曲發表會僅二場：製樂小集第六次作品發表會，及許常惠作品發表會。

另外還有東京曼陀鈴音樂團，桐野義文的電子琴，韓國國樂院訪華團的演奏會，都是較具特色的。

在去年音樂風節目所舉行的二場音樂猜謎晚會，可說是前所未有，雖是新創，却也是相當成功的音樂活動。

說到音樂比賽，有一年一度的全省音樂比賽，在學校音樂教育被忽略的時候，這至少可以鼓勵中小學生對音樂的興趣，提高全省的音樂水準。為響應中華文化復興運動，有二項頗具意義的民歌比賽，分別由省黨部及國民黨臺北市委員會、臺北市政府、中國民族音樂研究中心、救國團臺北市團委會聯合舉辦；另外有國軍文藝活動中心舉辦的民族音樂比賽。

不過這些音樂活動僅限於臺北一地區，雖不能說是泛起洶湧的波濤，至少可以讓我們有互相觀摩和互相切磋的機會。

說到去年的音樂出版界，是較為冷淡的，愛樂雜誌的停刊尤令人痛心，不過聽說今年元旦又將復刊。去年總算有一本專門研究音樂理論的學報「音樂學報」，由中國青年音樂圖書館出版，希望能持續出版；蕭而化教授編的中國民謠及伍伯就歌曲集的出版，點綴了沈寂的音樂出版界。

中共音樂學院院長馬思聰在去年一月的投奔自由，是一項振奮自由世界的好消息，在今年的開始，我們期待着他的返國。我國在國際上頗受重視的幾位音樂家：女指揮郭美貞、指揮家董麟夫婦、蔡繼琨、國樂家呂振原的返國訪問也是去年的大事，他們同時獲得教育部及僑委會的頒獎。

去年的中國樂壇，也有一件令人惋嘆的事，即軍樂界慧星——國防部示範樂隊隊長樊燮華的去世，給樂壇人士帶來一片悲戚和喟嘆，他畢生貢獻軍樂事業，編撰軍歌，桃李滿門，令人追憶。

過去的一年已經過去了，在一年開始的今天，願音樂界的朋友共同努力，希望今年的音樂園地，更有一番新的氣象。

（民國五十七年元旦）

一九音樂年

音樂年已經接近尾聲，許多聽衆來信，似乎惋惜它走得太快。在我的感覺裏，一切活動還正是剛開始的時候，這個音樂年毫不留情的走了，另一個充滿希望的音樂年不是正展開在眼前嗎？

記得是今年的三月十六日，文化局邀集音樂界人士，成立了音樂年策進委員會，訂定了長期發展音樂計劃，計劃中包括出版愛國歌曲選集，灌製愛國歌曲唱片，出版音樂書刊，成立實驗國樂團、合唱團，充實音樂圖書館，培植音樂人才，舉辦音樂比賽，促進國際音樂交流，建立音樂館，獎勵音樂創作等。

音樂的發展研究，本來就不是一年的短時期可以收得全效的，這些長期發展音樂的計劃，都是確切中肯的發展項目，如能持之以恒，且獲得適當的財力支援，則假以年月，中國音樂的前途必定是光明的。

讓我們回過頭來，看看在這個音樂年裏，有些什麼收穫？

在出版方面，雖然我們還未見有任何書籍或唱片問世，但這件工作在文化局策劃下，很早就已展開，且接近完成階段，許多中國作曲家的創作，已由中國演奏家或團體錄成音帶，準備分贈各廣播機構，作為傳播資料。

音樂年的音樂活動，可說是頻繁的，幾乎每個月份都有不少音樂會舉行着，特別是四、五月間的音樂季節，零星較小規模的活動暫且不提，下面是幾場較為轟動的演奏：

馬思聰伉儷的飛抵國門，首先為音樂年添上喜氣，他們在臺北、臺中、臺南、高雄等地舉行的音樂會，表現出獨特的中國格調，濃郁的鄉土風味，在各地掀起了最高的熱潮。

四月六日在國際學舍舉行的吳伯超先生逝世廿週年紀念音樂會，發表了古樸純眞，和穆莊嚴，慷慨激昂的中國作品，那場感人的音樂演出，至今給我留下深刻的印象。

紀念黃自逝世卅週年，五月九日在國際學舍舉行了黃自作品發表會，音樂年策進委員會除了出版紀念專刊，還籌設作曲獎學金，這位天才作曲家的創作與精神，的確給我們不少啟示。

董麟指揮日本愛樂交響樂團在臺北盛大的演出了四場，對促進國際音樂交流來說，確實跨進了一步。事實上在國際文化交流項目下，尚有加州大學室內合唱團，美國銅管樂五重奏團，西德名小提琴家吉格蒙廸的演奏會，美國鋼琴公主沈茵安的鋼琴獨奏，西德鋼琴教授塞勒的獨奏會…

此外，像黃友棣教授的返國講學，郭美貞小姐指揮三Ｂ樂團的演出，林聲翕教授、趙元任教

授、趙梅伯教授的相率蒞臨，把並不沈寂的樂壇，點綴得更加生動。

長期發展音樂本為一艱鉅的工作，或許您會感嘆於連最起碼的音樂館均無着落，但是氣餒、灰心於事無補，每一位喜愛音樂的朋友，苦心誠意，一點一滴，携手努力的去作，光明的遠景，輝煌的前途，總會展現的。

在一年將盡前，我們準備舉行今年度最後一次通訊猜謎，把這一年中發生過的音樂事件，發表過的具有特殊價值的音樂，重新選出來，讓我們重溫一下，或許您也可以把對音樂年的感想，對未來的希望，提出您的見解，好讓我們共同檢討過去，策劃未來。

檢討過去一年的「音樂風」節目，在樂曲欣賞，音樂消息報導，音樂家的訪問，音樂會實況介紹，音樂常識的說明等等，都按步就班盡可能安排得圓滿，還推出了幾項擴大特別節目：①本國作曲家及其作品介紹，②本國演奏家訪問暨演奏，③中國藝術新歌欣賞。這三大中國樂壇的項目，可說是強調了中國音樂的重要，同時激起了音樂聽眾愛護本國音樂文化的情緒。

在國際樂壇動態方面，也一連串介紹了亞洲民俗音樂廣播大會，荷蘭高德莫斯國際音樂週及權威的一九六八年第十七屆慕尼黑國際音樂比賽優勝者的演出實況。

就如同「音樂風」節目僥倖獲得今年度優良廣播節目金鐘獎的榮譽，是給我們的一項鼓勵，聽眾朋友對節目的誇耀，更是我們莫大的安慰。在這兒，在這新的一年即將來臨前，我願將已訂的明年度新計劃，提出來就教於各位朋友，同時懇切的期望各位，提出您寶貴的建議：

①介紹美國白克算音樂節實況。②安排音樂專題座談會。③邀請專家作各類樂器示範講解專題。④有系統的樂曲分析。⑤每二月舉辦現場音樂會，招待聽眾，並各以中國音樂作主題，配合通訊音樂猜謎，提高聽眾的興趣，及對中國音樂的逐步加深了解。

（民國五十七年十二月）

二〇 音樂年的旋律

那天，當文化局羅立德先生到中廣ＦＭ辦公室，告訴我文化局正在計劃出版一套有關音樂年活動的唱片，包括說明與音樂二部份，預備贈送給各電臺及學校；在資料方面，希望由收藏量最完整的中廣公司能全力協助，同時邀我能夠擔任選擇編播的工作。當時我立刻就想到：這是一項多有意義的工作！我們的社會和學校，正缺乏這類音樂，當我在節目中播出了任何一首國人的創作後，總有聽眾朋友來信詢問是否有樂譜？有唱片？有些學校音樂老師，還專程來找我，希望能拷貝作為教材。我時常在想，「音樂風」節目那一天是否也能為這件工作盡些力呢？現在文化局有了這個計劃，當然義不容辭的我們應該盡力；何況文化局又自動提出要拿一大部份來贈送給我們喜愛音樂的聽眾朋友呢！

音樂年的中國樂壇，處處呈現蓬勃的朝氣，多彩多姿的活動，綴成昂揚飛躍的旋律，因此這

套有聲資料，就定名爲「音樂年的旋律」，一套二張包括八十分鐘的內容。

這一年，中廣公司的音樂節目，像往年一樣，更致力於復與中華文化，振奮民心士氣，提高音樂水準的工作，而文化局對社會各界音樂活動的輔導，音樂人才的培植，音樂創作的獎助，以及促進國際音樂文化的交流等，也推動得有聲有色，這些欣欣向榮的景象，的確可作爲今後發展音樂的借鏡。

整理一年來音樂活動的資料，若要全部收容，恐怕就是八百分鐘，也難以容納，因此取捨頗爲困難，再三考慮後，決定縮小範圍，以國人的創作爲主，安排了「國外樂人歸來」、「本國作家創作」、「音樂幼苗介紹」、「音樂比賽」、「紀念音樂會」等，遺憾的是限於時間，一些多樂章作品，只能選擇其一，以致十分不得已的破壞了完整性，花了下班後二個晚上的時間，將播稿整理出，由於必需分成廿分鐘一個單元，在選曲安排上又受了一些限制，最後的編排也因此不能盡如理想的段落分明。

國外樂人歸來部份：介紹了馬思聰本人演奏的作品「跳龍燈」；黃友棣的「思我故鄉」大合唱曲，由中廣合唱團演唱；小提琴曲「中國歌調」，由鄧昌國獨奏；林聲翕的鋼琴小品「楓橋夜泊」，由藤田梓獨奏；還有董麟指揮的日本愛樂交響樂團；郭美貞指揮三B兒童絃樂團。

本國作曲家的創作部份，有藝專音樂科管絃樂團演奏許常惠舞蹈組曲「嫦娥奔月」第一章；

省交響樂團演奏師大音樂系合唱團演唱史惟亮清唱劇「吳鳳」第一首讚歌；市交響樂團演奏，國光、樂牧、北師專合唱團聯合演唱康謳清唱劇「華夏頌」第二章第二首「制禮作樂」；中華合唱團演唱許德舉作品「在每一分鐘的時光中」；董榕森的梆笛獨奏曲「陽明春曉」；莊本立先生改編的祭禮音樂。

紀念音樂會部份：：有黃自逝世卅週年紀念音樂會中的大合唱「抗敵歌」，由中華、建中、北師專、北商聯合合唱團演唱；吳伯超逝世廿週年紀念音樂會中之大合唱「中國人」，由師大、藝專、文化學院、政工幹校音樂系合唱團聯合演唱；紀念國防部示範樂隊故隊長樊燮華少將逝世一週年，選播他生前指揮該隊演奏蔡盛通作品「中華頌」。

音樂比賽部份：：有中廣與中央日報社聯合舉辦愛國歌曲比賽第一名楊麗媚獨唱李抱忱作品「汨羅江上」；第一屆東星音樂比賽小提琴第一名侯良平的演奏；民國五十七年全省音樂比賽國校合唱組第一名光仁小學合唱團演唱黃自的「山在虛無飄渺間」。

除了上面包括的一些音樂幼苗的演出外，還選了榮星兒童合唱團演唱安徽民謠「鳳陽花鼓」。

對於上面包括的一些音樂幼苗的演出外，這原是我認為較錄製更傷腦筋的部份，倒是在我預計的二個晚上時間裏順利完成撰寫播稿，這原是我認為較錄製更傷腦筋的部份，倒是在我預計的二個晚上時間裏順利完成了。

對於錄音，每天錄慣「音樂風」節目，想想似乎駕輕就熟，我特別申請使用星期日上午八時至十二時四個鐘頭的發音室，也約好了成音組張登堂先生陪我一塊兒加班工作，八十分鐘的節

目，四個鐘頭的時間是極爲從容的可以完成，沒想到也許因爲它將製成唱片，要求也就格外嚴格，每一個字，每一段襯底配音，每一首樂曲，都再三諮聽，一直到滿意爲止，結果除了午餐時間外，一直工作到下午五時卅分，還差十分鐘內容將大功告成時，不得不因爲發音室另有用途而停止，其實我們也正是精疲力盡，而且張先生晚間還需値FM晚班，我也還得在七時卅分趕往國際學舍，錄下日本小提琴家和波孝禧獨奏會的實況，下午三時原定參加中廣因配合音樂年推廣音樂活動有成就的一項頒獎典禮，也因此抽不出空，這眞是從未有過的勞心勞力的一天；

緊接着第二天錄完當天「音樂風」節目後，主持了一項爲慶祝音樂節而推出的「青年音樂家座談會」後，已將近下午七點，匆忙回家吃過晚飯，再趕往發音室，請成音組柯明憲先生繼續協助錄製未完部份，一直到午夜十一時卅分總算大功告成。這一天雖然工作忙碌而辛勤，卻也從中獲取了不少經驗，將有助於往後的製作節目，可說是最寶貴的收穫了。

完成了聲音資料，又花了一個晚上的時間，整理出附在唱片內的文字說明。從搜集資料、編排內容、撰寫播稿、錄音製作，以至完成母帶及說明文字，不過短短六天的時間，除了感謝二位成音組先生的幫忙，還得感謝李林先生爲片頭配音，張凡先生的報幕，沒有大家的全力協助，「音樂年的旋律」將不可能順利完成。三月廿八、廿九兩天爲慶祝青年節，以及卽將來臨的音樂節，我已將它製成二個特別節目在「音樂風」中播出。唱片總算問世了，這一套文化局製作的「音樂年的旋律」，還是屬於所有喜愛音樂的朋友的，但由於數量究竟有限，不可能每一位聽衆都

能得到。至於誰是幸運者？只要聽衆朋友來參加四月六日晚在國際學舍舉行的一項「中廣公司慶祝音樂節音樂猜謎暨音樂演奏會」，您就極可能獲得這一套二張的「音樂年的旋律」了。

（民國五十八年三月）

二一　與樂友歡敍歸來

主持「音樂風」節目不知不覺已是三年了，三年後的今天，我才算實現了自己許下的一項諾言，也了卻了自己長久的一樁心願，在音樂節的前夕，與臺南地區的樂友，共聚一堂，歡敍暢談。

臺南這個文化古都，音樂氣氛極濃，它除了擁有許多出色的演奏團體與出類拔萃的音樂人才外，更有不少熱愛音樂的朋友；在我收到的許多聽眾來信中，經常有朋友熱情的邀約我南下一遊，因此我對臺南之遊，也嚮往已久。今年的音樂節，中廣臺南臺為了加強推動當地的音樂活動，提高人們的音樂欣賞水準，特別聯合臺南市音樂界，推出了連續四天的聯合音樂會，主辦音樂會的臺南臺特別給了我這個機會，才得以前往參加盛會。可惜的是在音樂節前後，「音樂風」節目本身除了安排特別慶祝節目外，還有四月六日在國際學舍舉行的「音樂猜謎及音樂演奏會」，

有許多工作須要準備，在臺南我只停留了一晚，雖是匆匆來去，卻給我留下了許多難忘的回憶，和獲得一次愉快而有意義的旅行。

安排好了播出的節目，處理了一大堆聽衆的信件，四月三日上午九時，我踏上了南下的觀光號，開始了這趟期待已久的旅程。的確，有許久不曾讓自己閒散了，現在車行途中，至少有五個半小時的時間，可以完全屬於我自己，望着窗外那一片綠色世界，思緒卻又起伏不停。三年來我到底做了些什麼？往後的日子裏還有太多的事該做：如何去爲目前的音樂環境尋找一條解決問題的道路？如何爲熱心的聽衆朋友做更好的服務……我都將要供獻出個人的一份心力，希望這一切也能像青翠的田野，充滿生機。

下午二點半鐘抵達臺南，臺南臺節目科長文從道先生和擔任編輯工作的李菌小姐早在車站等候了。在臺南不到廿個小時的短暫停留時間中，從袁睽九臺長至每一位工作同仁，以及數不淸的音樂朋友，他們的親切、熱誠，就如同臺南的天氣，使人覺得無比的溫暖、舒適。

當我走進「以樂會友」的歡迎茶會現場，看到那一張張似曾相識的面容，想到我們終於藉着音樂的媒介，從空中的相晤，紙筆的暢談，而至相聚一堂時，內心充滿了感動，我們互相暢快的聊了將近有二個小時。

袁臺長輕鬆的說了三個小故事，以黃色音樂對社會風氣的影響，強調了我們需要正統音樂。

一位臺南師專的音樂老師，建議「音樂風」能多介紹國人的作品，包括國樂在內，同時能對目前的音樂教育問題提出根本解決的辦法……

一位從事藝術工作、熱愛音樂的曾培堯先生，提供了很多意見，他希望擁有豐富資料的「音樂風」節目，能以介紹新知的出發點，播出最新的現代音樂，他也提出了一些臺灣音樂環境中的問題，就教於最近播出的「青年音樂家座談會」……

一位臺南師專的女同學，提出了許多人都存疑的一個問題，就是如何去欣賞音樂？如何領略音樂中的美？……

一位成功大學的男同學，特別喜歡吉他演奏曲，他好奇的問我，如何安排每天的節目？如何搜集節目資料？……

我還記得那位熱心的光華女中同學，她為了不能圓滿的為同學們安排每天的午間音樂而煩心，為了即將畢業還未能找到另一位熱心的繼承者而傷神……

還有一位聽眾建議節目時間是否能夠提早播出。

他們都是一羣熱愛音樂、關心節目的朋友，我愉快的和他們暢談着，這是一次和諧的相聚，茶會促進了樂友們感情的交流，也進一步再提醒自己責任的重大。

結束了茶會，當晚我們又重聚於光華堂，那並非一個理想的音樂演出場地。愛國歌曲演唱會，邀請的是當地幾個學校團體與個人的表演，以活潑的、健康的、戰鬥的愛國歌曲為主，現場

情況，極爲熱烈，遺憾的是我沒能留下繼續欣賞「世界音樂日」、「民族音樂日」、「兒童音樂日」的演出。雖然袁臺長說：「我們所舉辦的這個聯合音樂會，只是在音樂之海中投下一顆小石，如能激起一些漣漪，那就是我們最大的希望了。」

我深信，這一個開始，遲早將蔚成澎湃壯濶的風氣，發揮音樂對社會的深遠影響。因爲我已親身體驗到樂友們的共鳴，以及臺南臺從袁臺長、文科長至每一位工作人員全心一致的努力。

（民國五十八年四月）

二二　一年來的中國樂壇

欣逢「音樂與音響」雜誌創刊一週年，主編先生邀我以「一年來的中國樂壇」為題，寫些感想。從事於大眾傳播音樂推廣工作八年多了，幾乎每年在一年將盡的時候，為新年特別節目，總會製作類似「一年來的中國樂壇」節目，一來回憶過去，更主要的是如何從檢討中寄望將來？有時我特地邀請音樂專家們舉行座談會，但是，時間毫不留情的一年年的過去了，許多老問題，當檢討的時候，還是依舊存在。現在，面對這個題目，也許又是老話重提，但又不能不提，因此，我想就以一個大眾傳播工作者的立場，僅就自己多方接觸的了解，寫些感言。

先從音樂會的聽眾說起。因為「音樂風」節目，每週三播出「國內外音樂會的實況選輯」，我聽音樂會可說是十分勤快，眼見音樂會的聽眾日益減少，過去一年中，有些該是相當叫座的演奏，會場裏冷落得令人心酸！讓我們看看過去一年中，有那些演出：

為促進文化交流，外來的演出計有

① 美國大提琴家盧特柯夫斯里與鋼琴家尼爾遜的二重奏音樂會。

② 洛杉磯醫師交響樂團演奏會。

③ 菲律賓雅歌合唱團演唱會。

④ 美國文化大使郝齊克鋼琴獨奏會。

⑤ 美國洛氏基金會亞洲音樂藝術交流負責人席柏指揮臺北市交響樂團與光仁中小學管弦樂團演奏會。

⑥ 美國女鋼琴家蘇珊‧史塔鋼琴獨奏會。

⑦ 韓國男高音金金煥教授與世紀交響樂團聯合演出。

⑧ 西德鋼琴家施洛崊獨奏會。

⑨ 維也納兒童合唱團演唱會。

⑩ 德國男音吉赫勒獨唱會。

⑪ 西德指揮家圃淥梅博士指揮市交響樂團演出。

⑫ 日本箏樂家宮城愼三及其女弟子參加中日首屆箏樂演奏會。

⑬ 西德指揮家柯萊特指揮世紀交響樂團演出。

⑭美國花腔女高音伊麗莎白・柯兒獨唱會。

⑮美國小提琴家麗絲・莎碧羅獨奏會。

⑯西德鋼琴家克勞斯獨奏會。

⑰美國紐約茱麗亞德音樂學院弦樂指揮辛克曼夫婦雙提琴演奏會。

⑱美籍匈裔豎琴大師，阿利斯蒂特・馮・吳志勒豎琴獨奏會。

⑲韓國小提琴家朴敏鐘與市交響樂團聯合演出。

⑳美國德州少女合唱團演唱會。

㉑美國大提琴馬樂伯獨奏會。

㉒日本大阪少男少女合唱團演唱會。

㉓西德小提琴家雷恩・史比洛獨奏會。

㉔印尼鋼琴家伊娜娃娣與陸迪拉班的雙鋼琴演奏會。

國人獨唱（奏）會

①劉塞雲獨唱會。

②周唐可鋼琴獨奏會。

③馮德明琵琶獨奏會。

④ 楊小佩鋼琴獨奏會。

⑤ 張文德獨唱會。

⑥ 王蓓蒂獨唱會。

⑦ 陳必先獨奏會。

⑧ 王正平琵琶獨奏會。

⑨ 席慕德獨唱會。

⑩ 曾乾一獨唱會。

國內團體演出

① 世紀交響樂團演奏會。

② 華岡交響樂團演奏會。

③ 臺大交響樂團演奏會。

④ 藝專交響樂團協奏曲音樂會。

⑤ 省交響樂團演奏會。

⑥ 光仁中小學管弦樂團演奏會。

⑦ 師大音樂系管弦樂團演奏會。

⑧臺北市青少年管弦樂團演奏會。

⑨師大音樂系師生聯合音樂會。

⑩才能教育兒童小提琴巡廻演奏會。

⑪臺大合唱團巡廻演唱會。

⑫榮星兒童合唱團演唱會。

⑬永福國小兒童管弦樂團演奏會。

⑭臺北市教師合唱團演唱會。

⑮和友合唱團演唱會。

⑯中國青年管弦樂團演奏會。

⑰國防部交響樂團演奏會。

特定主題音樂會

①由救國團、教育部等單位安排的愛國藝術歌曲合唱大會及大專合唱團觀摩演唱會。

②各音樂科系應屆畢業同學的結業演奏會。

③省交響樂團主辦的中國現代樂府五次發表會。

④中國現代音樂學會主辦第一屆現代音樂作品發表會。

⑤文化學院音樂系演出神劇「以利亞」。

⑥臺南家專音樂科公演卡雷頓歌劇「瑪姬的幻想」。

⑦「製樂小集」第十次作品發表會。

⑧第二屆國泰兒童音樂比賽優勝者演奏會。

⑨臺灣全區音樂比賽優勝者演出。

⑩中廣公司主辦的「韋瀚章詞作欣賞會」與「第四屆中國藝術歌曲之夜」。

⑪曾道雄指揮演出歌劇「鄉村騎士」。

⑫遠東音樂社主辦的「德國歌劇電影節」。

當然這一份記錄只是我在臺北地區所了解的，並不包括臺灣全區各地的音樂活動，同時，有些演出，也許被我遺漏了，所幸這只是一份參考的資料，讓讀者了然於一年來音樂演出的概貌。

外來的演出已經不少，有些更負有講座等教育的意義，只可惜叫座、引人的節目少，在賣座上沒有往年轟動的場面。我曾兩度赴港欣賞兩屆香港藝術節的演出，其中不乏世界水準一流的演出，我深信若能在臺演出，我們的聽眾會有像欣賞維也納兒童合唱團的興趣而熱烈捧場，一來豐富羣眾的藝術生活，同時也可讓友邦人士了解我們的進步與繁榮。

再說，團體的演出自然較個人容易招來聽眾，一些音樂會事務上的繁瑣雜事，也能有人分擔，在演出數量比例上較個人的演出要多得多。

我特別注意也最關心的是新作品的發表會。由於工作上的關係，我經常介紹由各友邦國家電臺提供的音樂交換節目，其中不乏各類新作品與前衞音樂，或是比賽的優勝作品，或是音樂會演出實況。說實在的，許多聽眾無法接受那些怪異的新音響。而在國內，我參加過大多數的新作品發表會，可惜的是在美感上很多不易引起共鳴。當然演奏者的技術與熟練亦不無關係。特別是一些現代音樂的寫作，忽略了心靈的感應，如何能拉近與聽眾的距離呢？藝術的感受應該是相通而能了解的，作曲者絕對要忠於自己，發抒感情，表達思想。也不能坐在象牙塔裏，孤芳自賞。多舉辦作品發表會，從觀摩研究中，來求取進步，是一條該走的路；另一方面，作曲者必定要打好根基，不能忽略基本訓練的培養，然後，還必需有創作力。國立音樂院停辦了廿五年，靡靡之音泛濫於整個社會，我們太需要積極加強作曲人才的培養了，作曲者固然要在現代音樂的技巧、形式與音的表現上去研討，也需要寫作含義深刻，深入淺出，雅俗共賞歌曲的作者。每年舉行幾場作品發表會是不夠的，重要的是這些年來，我們到底培養了多少音樂創作的接棒人？！又有多少成績？！

話又說回來，多聽音樂照理能使生活多采多姿，使人有高超深遠的意境，旣能充實生活的內容，又可提高生活的境界，而音樂會的聽眾確實越來越少了！廿世紀以來，音樂欣賞已從宮廷、敎會和音樂廳走進了家庭，音響市場的繁榮，廣播節目的普遍，增廣了人們欣賞音樂的接觸面，同時，人類生活急速而多變化，煩忙的工作後，自然要鬆弛神經；費心的欣賞音樂，似乎增加精

神上的負擔，而從美學上來看，音樂正處於不景氣的停頓狀態，什麼怪誕、誇大和諷刺的寫法都有，也難怪赴音樂會的聽衆日益減少。

促使音樂水準的提高，我們需要卓越的音樂評論。它不但能提高一般聽衆的水準，更能鼓勵音樂家們努力。在我們的樂壇，寫音樂評的已經夠少了，但是僅是具備了音樂修養，對音樂內容有敏銳的感受，有寫作的能力，還得要有誠懇的態度，謙和的風度，憑着良知，眞誠的去寫。可惜的是，有些寫樂評者，往往不夠愼重，造成錯誤；更有些記者們，在沒有聽到作品的情況下，交差似的下評論，這種不忠實的風氣，的確該加以檢討及改正。

其次我想提到的是有關出版及版權的問題。

去年夏天，我應邀負責第二屆國泰兒童音樂比賽的籌備工作，這項爲振興樂敎並發掘樂壇新秀的活動，是由國泰航空公司主辦。歐洲許多國家，對音樂文化工作輔導上，經濟援助不少是政府的捐助與支持；而在美國，則靠工商界及私人捐助。儘管我們有了進步的工業，自由的政治，若無成長的文化來陪襯，仍非安定幸福的社會。因此，由工商企業界贊助音樂活動是値得鼓勵、讚揚的。在初賽的指定曲中，我們決定安排本國作曲家的作品，這在國內器樂的比賽史上，可能是一項創舉，過去沒有人做過，可是我們必得要開始，惟有演奏者重視中國作品，才能鼓勵作曲家多創作，惟有聽衆支持本國音樂，才能促使中國音樂的進步。爲了決定指定曲，我跑遍了臺北市各大樂器行及書店，想從已出版的中國鋼琴及小提琴曲譜中去選擇，結果大大的失望，翻版的

外國樂譜倒是不少，可惜幾乎沒有器樂方面的中國曲譜，只找到了黃友棣的最新小提琴曲譜，鄧昌國編的一本小提琴教材中有馬思聰的小品曲，林聲翕的作品專集中有數首鋼琴曲。這一項發現使我十分的寒心，連起碼的樂譜都不易獲得印行出版，如何談演出，推廣，及鼓勵創作呢？

在樂譜出版這一環上，歌曲作品的情況較好。中廣公司本身，在我主持的「音樂風」節目中，有每月新歌的推行，我們付給作曲家作曲費，並出版印行新歌譜。在實際從事這件工作的過程中，我了解了為什麼出版商不願意促成新作品的印行，除了那不是一件賺錢的工作外，我們有太多非法翻版者，或是原封不動照相製版，也有隨意將合唱作品改編成二部、三部再出版者，試問在這種情況下，誰願意付出抄譜費去印行呢？所以造成這種情況，也因為沒有版權制度的存在！

從樂譜出版的版權問題，牽出了我們需要版權立法。作曲家與作品的發掘者及製造者，他們手中握有足以打開文化寶藏的鑰匙，對人類有益。惟一能夠保護這寶藏的方法，就是原則上需要版權立法。

一位作曲家創造一件作品，自然得享有權利。有些國家給予特定權利，以鼓勵對文學、音樂及藝術的創作，同時對作曲家予以保護。任何一個國家如有意鼓勵作曲家及藝人，並創造本國的文化資源，一定要採用並加強有效的版權法案，否則對文化及知識的發展及散播都發生阻力。當原版書譜或錄音作品間世後，若人人均可將之非法翻製以低於原版價錢出售，則如何能要求出版商投資於這種生意？政府若努力提倡文化發展就要成功的確立版權法案，就得加入一個或多個國

際性的版權協約，像聯合國教育科學文化組織主理的國際版權協約及世界智力財產組織所主理的貝爾協約。像柬甫寨、寮國、巴基斯坦及菲律賓都是國際版權協約之會員，而錫蘭、巴基斯坦、菲律賓及泰國則爲貝爾協約之會員，日本和印度，兩個協約均已參加。

目前的情況，作曲家的創作，就是樂團肯演奏，他還得自掏腰包供應樂譜。音樂作品必需在大衆前演奏後才有生命，出版只是爲了達成演奏目的的方法。因此，作曲家應該直接由作品的演奏來維持生計也是合乎邏輯的。國內的作曲家們，忙於教學，以維持生計，是極爲普遍的，欣聞亞洲作曲家同盟中華民國總會於六月十六日正式成立，希望在各方面均能發生影響而有所作爲。

對於教育部廢止了藝術資賦優異兒童出國辦法，這一年來，引起了不少爭論，曾經榮獲國泰兒童音樂比賽小提琴組冠軍及今年度臺灣全區音樂比賽少年小提琴組冠軍的辛明峯，因此而不得成行。以陳必先爲例，九歲隻身遠渡重洋，孤寂的小心靈，忍受了多少磨難？她認爲在十二、三歲的稚齡，若是有機會親赴歐、美等地良好環境中深造，對音樂天賦的發揮，自是最佳環境，但最好能有父母同行。楊小佩最爲幸運，十三歲出國，父母特意爲她舉家遷赴巴黎，使她無所欠缺。要成爲眞正的演奏家，他所該具備的音樂藝術的修養是多方面，如此方可成爲名家，而非樂匠。試想，若還在兒童的稚齡隻身出國，他所學得本國文化有幾許？成長後若對本國文化陌生，又能對自己國家有多少貢獻？因此，我想，除非有親人照顧，孩童實不宜太小離家，根本的辦法，還是我們該有一所培養音樂創作與演奏人才夠水準的音樂院，自幼年班始，或自國外延聘名

家在臺任教，施以專業的課程，有天賦的孩童得到適當的成長與栽培後，再展翅飛翔，接受更深一層的造就。

由於音響市場的繁榮，提供了更美的音樂，充實了人們的精神生活，但在另一方面，大衆傳播的電視音樂節目，卻每況愈下，臺視與華視的正統音樂節目，均在廣告至上的壓力下，被迫停播，而黃色的流行音樂依然泛濫。不久前報上刊出了有四、五十首靡靡之音被政府列爲禁唱，事實上，這些歌均傳播已久，政府就是不禁，在流行歌曲短暫的自生自滅生命裏，它們也已成明日黃花，即將被另一批靡靡之音來取而代之，而在它們短暫的生存時間裏，已不知腐蝕了多少人心，敗壞了社會風氣。也許這句話再說還是多餘的，因爲廣告客戶左右電視節目生存是不容否認的事實，我們還是要再三呼籲：「大衆傳播音樂節目，應主動教育廣大的羣衆。」否則我們的社會將連原則都失去了，聽衆早已沒有了選擇的餘地。

一年來的中國樂壇，不是沒有值得我們歡欣鼓舞的事，只是檢討過去，寄望將來，發現問題是極迫切的。在要好心切下，我寫下了這些感想，其餘，像音樂廳中的音響效果與舞臺設備問題，音樂教育的問題，交響樂團的組織與水準……都是我們十分關切的，更願見其改進。也許一年的時間，樂壇上還不能有顯著的變化與進步，但願一個一個的一年之後，在最近的將來，中國樂壇會使我們感到安慰。

二三　本國的交響樂團

在一個偶然的機會裏，我從林聲翕教授珍藏的音樂資料中，看到一疊泛黃了的音樂會節目單與樂團工作日誌。那是從民國三十年到三十七年間教育部中華交響樂團的演奏紀錄。雖然節目單印刷粗簡，它紀載的三十年前交響樂團的演奏活動卻使我衷心感佩。

舉民國三十七年五月二十三日到七月十一日這八週的夏季音樂會為例，每週日下午七時三刻，林聲翕指揮中華交響樂團在南京的玄武湖音樂臺演奏。每場的節目包括三到五首大小的樂曲：從貝多芬、舒伯特、舒曼、柴可夫斯基、法郎克、德伏乍克的交響曲到孟德爾遜的「仲夏夜之夢」，雷姆斯基‧考薩可夫的「天方夜譚組曲」、莫索爾斯基的「荒山之夜」、約翰史特勞斯的「蝙蝠序曲」、斯邁坦那的「我的祖國」，以及一些近年來難得演出的序曲、芭蕾舞曲、小品曲；另外還有本國人的作品，包括應尚能的「荊軻」插曲及林聲翕的交響詩三章「海」、「帆」、

「港」等。短短的八週，演出了近四十首不同的交響作品。

在這份裝訂成冊的節目單引言中，指揮林聲翕提到了南京玄武湖音樂臺的落成經過。民國三十六年五月，他覺得南京沒有一個可用的音樂會堂，若是蓋露天的音樂臺可能性就比較大。他就去見了市長、議長、教育部等單位，不出一年，音樂臺果然矗立在玄武湖的翠洲。那兒草綠如茵花紅似錦，成為市民怡情治性的去處。

我看到另一份同年十一、二月星期音樂會的節目單，那是每週日上午十時一刻在南京洪武路介壽堂舉行的。這些節目單是完全不同的曲目，其中有很多是我在臺北從來不曾聽過的曲子。光從這兩份節目單，我感到那是一個多麼富有朝氣的樂團。節目單內還印了會場守約，包括：保持肅靜，不招待嬰孩；不得在場內丟果皮廢紙；不得在座墊上行走。現在在臺北的音樂會秩序比起三十年前是像樣多了，但是樂團本身的組織、水準以及音樂會的次數，是否也進步了三十年呢？

三個職業樂團的滄桑

目前臺灣歷史最久的交響樂團是臺灣省教育廳交響樂團。它的前身是民國三十四年成立的臺灣警備總部交響樂團，首任團長是蔡繼琨，三十八年九月由王錫奇接任第二任團長。民國四十年改為臺灣省政府教育廳交響樂團。民國四十五年我在中學唸書時，就曾在臺中欣賞過這個交響樂

團在每年十一月間社教運動週時到臺灣全省巡廻的演奏會。

這個樂團在民國四十九年六月改組，由戴粹倫接任第三任團長。每六星期至八星期舉行一次大規模的音樂會，演出水準已在逐年提高中。兩年多前戴粹倫團長退休，樂團遷往臺中，人手越顯得不夠了，正式的演出一定要請團外的人演奏。有些團員為了退休金留下，有些團員在臺中一時找不到更理想的工作，都想回臺北。在這種種困難下，史惟亮幹了一年多團長，就把團務交給了副團長鄧漢錦；張大勝也把指揮的任務交給了李泰祥。已經有三十年歷史的臺灣省教育廳交響樂團，居然落得如此下場。

臺北市政府交響樂團在民國五十四年成立，至今也是歷盡艱辛。最初是由鄧昌國和愛好音樂的朋友犧牲時間、精力、金錢來維持的。他們的樂器是借來的，樂譜是手抄的，這種情況一直延續到民國五十八年春天，臺北市政府呈請行政院核定後，臺北市政府交響樂團才正式成立，鄧昌國當了首任團長兼指揮。他們除定期舉行演奏會，也大規模地舉行過「歌劇選粹」的音樂會，貝多芬第九交響曲在民國五十九年紀念貝多芬二百年誕辰紀念演奏會中盛大演出，動員了近一百位團員。但是兩年前鄧團長也離開了樂團，而由陳暾初繼任團長兼指揮。

第三個職業交響樂團是國防部示範交響樂團，這也是壽命最短的一個交響樂團，從成立到解散不到一年時間。它是由國防部示範樂隊隊員再加上從各大專院校音樂科系網羅好手組成，由示範樂隊隊長周仕琠任團長，陳秋盛指揮。去年五月他們在國父紀念館舉行了第三次演奏會後就壽終正

寢了。雖然他們演出的成績不錯，但是因團內意見不合、制度不健全，最後又因文化學院音樂系不准學生參加校外活動，這個交響樂團就這樣解體了。

照理說，臺北市交響樂團佔盡天時、地利、人和的條件，應該是演奏家嚮往的地方，卻也因為編制不健全，團員的薪水不合理，無法上軌道。

業餘樂團水準不夠

除了這三個職業性交響樂團，其他像民國四十四年成立的中國青年交響樂團，民國五十六年成立的臺灣電視公司交響樂團都已解散。現在的業餘樂團有華岡交響樂團、國立藝術專科學校交響樂團、臺灣大學交響樂團、世紀交響樂團、中華兒童管弦樂團。他們雖有熱誠，有幹勁，到底無法做到專業性樂團的水準。

目前在亞洲地區如日本、菲律賓、韓國、香港等地的交響樂團水準都比本國的交響樂團的水準高。香港的愛樂管弦樂團是這兩年才發展成職業性樂團的，每週在大會堂由市政局舉辦定期演奏會。去年十二月間就一連舉行了六場不同節目的演奏會，今年二月的第三屆國際藝術節中，他們也將舉行五場不同節目的演出。

在美國，交響樂團是正統音樂發展的樞紐，和其他音樂表演共負有推廣音樂、教育大衆的責任。「美國交響樂團聯盟」這個組織負責聯絡樂團，促進交響樂事業的發展。它一方面向政府提

出建議，支持樂團，另外，大多數樂團都設有由敬重藝術的社會名流組成的董事會（當年中華交響樂團也有）、輔助機構和營業部等來協助樂團發展。樂團有了良好的社會關係，將更能銷票和爭取經費。

目前，本國僅有的職業交響樂團——臺灣省教育廳與臺北市政府交響樂團，極需政府機關鼎力支持和社會的關懷愛護。除了要確立樂團的行政制度，權責劃分清楚，提高團員素質，擴充設備，添購樂器，補充管弦樂譜，特別是推展本國管弦樂作品外，還得羅致國際名家培植優秀人才。

已去逝的大指揮家托斯卡尼尼說過一句話：「沒有壞的樂團，只有壞的指揮。」這句話強調了樂團指揮的重要性。今天，臺灣省交響樂團因張大勝辭職而缺了指揮，臺北市交響樂團團長兼指揮，也沒有專任指揮，再加一些制度上的不合理，團長也沒有多大的權限。比起三十年前的中華交響樂團，怎不令人心寒？

交響樂團的擴充與社會的經濟發展成正比，它的水準又與教育發展成正比。學校音樂教育發達，便可訓練管絃樂人才，還可培養大批聽眾。因此，本國的交響樂團除了急待解決本身的問題外，社會經濟與學校音樂教育也得改進才行。經費解決了，水準提高了，又有一羣能接受藝術的大眾，再建立夠水準的音樂批評與報導，本國的交響樂團就大有前途了。

（民國六十四年一月）

二四　夢痕集序

一首好詩，讓人吟咏之餘，還回味無窮，如經過作曲家再配以優美的旋律，則更能發揮它的內涵，帶給人更深的美感，它又往往會神妙的在剎那之間，給人意想不到的寶貴啟示。

林聲翕教授囑我爲他的「夢痕集」寫序言及詮釋，固然因爲本集中的十二首歌曲，都是選自我所主編的「音樂風每月新歌」，我對它們較爲熟悉之故，對我來說，這何嘗不是一件愉快的使命！重新投入這些歌聲的瀚海中，任意遨遊！徜徉！隨着思緒的奔馳，再度享受陶醉在音樂與詩詞所凝結的眞情與美感中！

每月新歌的誕生

說起林教授爲「音樂風節目」寫每月新歌，該回溯到民國五十九年的八月在中國廣播公司總

經理黎世芬先生為歡迎當時回國講學的林教授夫婦的餐會上，國內樂壇的著名音樂家多人都是座上佳賓，會中曾談及目前社會流行歌曲的普及，以及我們該如何提供、推廣員正能陶冶身心的健康歌曲！大家熱烈發言，尤其林教授更發表了許多寶貴意見。會後，黎總經理更囑咐我在這件工作上努力！二個月後，推出雅俗共賞的每月新歌，以有助於人們身心陶冶的這個意念，終於蘊釀而成事實。而從民國五十九年十月份開始，音樂風節目每個月有系統的介紹三至四首新歌，有偏重意境的藝術歌，有新鮮活潑的生活歌曲，更有振民心勵士氣的愛國歌曲，至今不到兩年的時間裏，我們終於推出了近八十首歌曲。在這件有意義的工作上，林教授不僅僅可以說是原始發起人，更以他最精緻的才思，創作的才華，為我們寫下了無數動人、不朽的樂章！

就像許多歌唱家和無數聽眾一樣，我佩服林教授的才情，佩服他的節操，但是，我最盼望的，還是他能在創作園地中豐收！他曾經說過：

「創作固然要創新，可是不要脫離羣眾和傳統。」

根據他的立論，他寫出了屬於羣眾的音樂，富於中華民族風味的音樂。在歌集方面，他曾出版過野火集（民國廿年初版，四十五年再版），期待集（民國五十一年出版），這兩年來，正如他所說過的：「我愛音樂，一直抱着學到老，作到老的態度，今後希望能逐漸減少敎書和音樂演奏活動，專心創作。」他寫了更多的作品，他為「音樂風」每月新歌初期所寫的一些歌曲，已收

集在「雲影集」中（民國五十九年底出版），而最近一年來陸續發表的新歌，只要一在節目中播出，就阻不了熱情聽衆索譜的函件，最可貴的是不少聲樂家，聲樂敎授們，不但自己要唱，還選給學生們作敎材，這眞是十分可喜的現象，爲了不讓這些樂譜散失，爲了讓更多的歌唱朋友如願，繼「雲影集」之後，「夢痕集」終於問世了。

「夢痕集」的命名

　　從在學校中學唱開始，我就偏愛林敎授的歌。這些年來更有機會欣賞許多名聲樂家唱他的歌，那麼樣的清新優美，那麼樣的雅緻深刻，特別是那修鍊的伴奏，將詩中的情緒和意境，作了最完美的刻畫！他對古典文學和詩詞的深度涵養和研究，使他能眞切的體會詞中的眞髓；他熟練精深的作曲技術，終於使詩詞和音樂融合且昇華。我總覺得不論是唱他的歌也好，聽他的歌也好，那淸新脫俗的風格，使他的歌百唱（聽）不厭，回味無窮。

　　「夢痕集」的命名由來，是取自「紅梅曲」中：「夢殘故國，香腮點點，不是胭脂，應是啼痕！」懷念故國的情懷，可見於三十多年前的成名作「白雲故鄉」，至近年來「雲影集」中的「黃昏院落」、「春深幾許」，以及本集中的「紅梅曲」。正如林敎授在「雲影集」前言中所說：

　　關山萬里，故國情深，破碎的家園，故國的河山，只有在夢中尋找了。

　　最初知道徐志摩的「難得」，引起了他的興趣，是民國六十年的春天，他在臺北忙於指揮第

一屆中國藝術歌曲之夜的演出。有一天談起了這首正在揣摩中的詩，他非常喜歡，難得那珍貴的真情。於是「難得」在當年十月十二日譜成，並編入十一月份的新歌。林敎授在來信中告訴我：

「此曲適宜男聲獨唱，以低吟淺唱的方式唱出，整個情緒與曲趣要保持眞純與輕柔。」我請了男中音曾道雄先生擔任首唱，果然，低吟淺唱的方式，是想像不到的動人，如此的扣人心弦，徐志摩的詩中意境，整個活生生的給襯托了出來。

中廣首唱「紅梅曲」

「紅梅曲」是野草詞人韋瀚章先生所寫的一首詞。是在一九六七年三月，名畫家兼金石家陶壽伯先生遊古晉，舉行父女畫展，當時韋先生正在古晉，陶先生卽席畫了紅梅一幀相贈，韋先生則以此「紅梅曲」奉答。去夏環球旅行歸來，有機會與韋先生多次見面交談，他幽默和善，極易親近，雖已六六高齡，依然瀟洒如故。他說：「此曲情緒幽怨，借紅梅發揮懷念故國，腔調怨而不怒，憂而不傷，最後一節，仍懷光復山河之意。」詞中「舊園窗外，幾經催折，無限酸辛」三句，韋先生曾這麼解釋：『王維雜詩云：「君自故鄉來，應知故鄉事，來日小窗前，寒梅着花未？」這幾句正是借王維問故園梅花事，聯想到大陸遭受摧殘的境地。』梅花原是白色，「鉛華卸了」，就變成紅色，詞中一句：「不是胭脂，應是啼痕。」指梅花變了紅色，已是血淚斑斑。「夢殘故國，銷盡香魂」，是爲着紅梅傷懷，不勝黍離之悲。詞中最後三句，亦是最高潮的意

境，江南春早，梅花先放，橫塘疏影，暗月黃昏，不是把林和靖隱士詠梅的佳句濃縮得更美了嗎？這也就表露出望想中興之旨。此歌曲趣幽怨，林教授在前段寫下伏筆，中段藉轉調將傷懷情緒唱出，由謝了的梅花，連想到國花，及故國的現狀，再帶至末段的高潮，情緒一層層轉變，極爲引人！記得當辛永秀在民國六十一年五月九日、十五日，在中廣舉辦的第二屆中國藝術歌曲之夜中，首唱「紅梅曲」時，林、韋兩位教授都是座上嘉賓，她唱活了這首歌，使兩位作者滿意極了。

新歌源源而出

歐陽修的「踏莎行」，可以說是描寫離情，最深刻，最含蓄，也最美的一首詞了。末兩句「平蕪盡處是春山，行人更在春山外」是全曲的重心，而六小節的鋼琴尾聲乃是描寫「行人更在春山外」之意境，將無窮離愁以綿延不斷的琴音刻畫出。此曲完成於民國六十年十一月二日，全曲充滿了令人心碎的美。

「翠微山上的月夜」是胡適先生一首極抒情的詩。林教授在民國六十年十一月三日繼「踏莎行」之後譜成。前奏與尾聲部份，運用二對三的節奏，是描寫山中的靜寂，也可以說是山籟，的確讓人深深體會出那無限的寧靜。此曲重心亦在末兩句：「山風吹亂了窗紙上的松痕，吹不散我心頭的人影。」情感是何等蜜，意境是何等深。

民國六十一年五月，林教授與初次返國的韋瀚章教授，同遊寶島名勝日月潭與橫貫公路，先後合作完成了「日月潭曉望」與「天祥道中」兩曲，「日月潭曉望」清純柔美，三小節的前奏，暗示遠處傳來的鐘聲，過門處三小節音樂，又一次暗示鐘聲在遠處響起，到了「牛山禪院卻鳴鐘」一句，伴奏在低音部將鐘聲加強且變化之，「醒吧！痴聾」的伴奏音樂，又似清脆的鐘聲，似欲敲醒沉睡中的人，結尾部份的三小節音樂，繼續暗示日月潭清晨，遠處傳來的鐘聲。描繪出日月潭清晨一片有聲的迷人景緻！

若說「日月潭曉望」是含蓄的美，「天祥道中」則開朗又豪放。聲翁教授以完全不同的筆觸譜此兩首男高音獨唱曲。一開頭的五小節前奏，就極有氣勢的帶出「天祥道中」的風光，予人開懷舒暢的情緒，自始至終以鐵板銅琶的情懷，引吭高歌，洋洋自得，一氣呵成，結尾處放懷大笑聲，更加強了悠然自得的瀟洒與豪邁不羈的曲趣。

徐訐先生作詞的「祝福」，是「音樂風」節目極可紀念的第一首新歌，徐先生原是為畢業同學而寫，因此倒很適宜在畢業晚會中演唱。我很喜愛開頭的四小節前奏，似乎立即反映出了全曲中濃蜜真摯的情感；而同樣的在全曲終了時，前奏的音樂再次的重覆作為終止，似將詞中真純的祝福情感，藉那尾聲綿延無盡。這首兩部合唱曲，林教授藉四次轉調，帶出詞中四種意境。開頭的三十八小節，是降A大調，恬美的唱出少女的天真純潔；三十九小節開始，轉至E大調，敘說天真無邪的少女，不知世間有着塵埃，雨雪與凶暴；轉至G大調的六十三小節，在一聲「但是」之

下，將情緒突然轉換，激動的表達了不忍向少女解釋將會面臨的暗影與哀愁，八十二小節開始，又是情緒的再度變換，以降E大調，唱出意欲提醒少女慎防人生路途上的風暴，第一百〇一節開始，又輕柔的恢復了降A大調，唱出真誠的祝福情意以至結束。這是一首技巧略為艱深，但很能表現的二部合唱曲。

開國六十年元月份，「迎向春天」愉快的與聽衆見面。王尙義先生的這首詩，是一首不大講求聲韻的新詩，但卻有着文字上描寫的境界，林教授於是強調伴奏，以鋼琴來表現詩中的境界，前奏引出了初春時節春寒料峭的感受，接着琴聲奏出春天的腳步，帶來了一片春天的景緻，新嫩的枝葉，林鳥的歌唱，松風、流水，均隨着琴韻流瀉！孩子與農夫的笑聲，杜鵑與夜鶯的啼聲，交織成一片充滿生氣與歡樂的春之旋律；最後，以邁開脚步，放開喉嚨，攤開手臂來迎向春天，三個層次的氣勢由輕柔逐漸加強至高潮，而至歌唱春天，擁抱春天！唱出了充滿音樂性的「迎向春天」。

「一首眞正好的歌曲，必然經得起悠長時日的考驗，時代遺忘不了它們，也掩蓋不了它們，時間將證明他們是不朽的作品。今天在我們所處的環境中，我們更應該認識時代，創造時代。」這是林敎授在第二屆中國藝術歌曲之夜舉行時，指揮演唱「時代」前，向中山堂中所有聽衆所說的簡短有力的幾句話。民國六十一年三月他譜成了「時代」。秦孝儀先生的歌詞，不但充滿了智慧、哲理，給人啟發，鼓舞人向上，更代表着時代的精神。「時代」有慷慨激昂，地動山搖，海

呼濤嘯的氣慨；又有着誠摯動人的和聲，低訴着該為時代肩負起的使命，再有多變化的音色和情緒，快速的旋律，使音樂高低起伏變化而引人，它不但是一首代表時代，振奮民心，鼓舞士氣的愛國歌曲，也是一首極具欣賞性的藝術歌曲。

「雲影集」中曾收入王文山先生作詞，為男中音獨唱的「打地基」，本集中則將同一首歌曲的男聲四部合唱編入。這首壯健的勞動歌曲，描繪出勞動工人工作時的神聖呼聲，又是另一種曲趣。

美化我們的心靈

何志浩先生作詞的「心醉」，是一顆年青的心，在歌頌生命，春風、蝴蝶、桃李、春水、日影、芳草、楊柳，好一片令人心醉的春色，再加上依依的情意，怎不會令人心醉，民國六十一年五月廿五日，林敎授以極通俗的筆觸，譜成這首混聲四部合唱曲，從頭至尾滿是優美而醉人的氣氛！

「只為快樂才流淚」是王大空先生的詞，林敎授以超脫的筆法譜之，全曲亦以超脫的感情為重心，謝了的花再開，離去的人再來，不要傷悲，只為快樂才流淚，十分感人。

陶壽伯先生的畫，韋瀚章先生題的字，詩人們的靈感，林敎授的音樂，顧「夢痕集」中的無限美感與詩意，美化你我的靈性！

（民國六十一年七月卅一日）

二五　李抱忱歌曲集序

主持中廣公司「音樂風」節目，不覺已是七年半了。我經常想，在自己的工作崗位上，除了製作一個個好節目播出外，更重要的是，如何對社會更有效的多作一份貢獻，對音樂風氣多生一股影響力，也因此從民國五十九年十月開始，「音樂風」推出了每月新歌，三年半來，已經產生了一百十餘首新歌。假如說還有一點成績的話，最該感謝的是作曲家們的熱心合作。

從「音樂風」節目一開播，遠在美國的李抱忱博士，一直是我們最熱心的支持者，舉凡專題講座，訪問談話，到優美唱片音樂的提供……，在在都充實了節目內容，而我個人，更從書信的往返，與親身接觸交談，領受他的教誨！近年來，他更在「每月新歌」的創作上，提供不少雅俗共賞的好歌。

李博士總愛說：「我至多只能算是一個業餘作曲者。」事實上，他的歌曲，不論是獨唱、合

唱的作品，都以深入淺出的手法，獲得唱者與聽眾的深深共鳴，音樂旋律與語言旋律的密切配合，和聲的美，怎麼說話怎麼唱歌等原則，使他的歌曲有着獨特的風格，再加上選擇能入樂歌詞的嚴謹，總覺得唱他的歌，深具意義，給人不少啟發。

去年秋天，李博士退休返臺，實現他「以餘年獻給祖國樂教」的願望。一年來，見他熱心的為樂教全心的付出，深慶我們民族的歌手得良師，更慶樂運得拓展。而「音樂風」每月新歌，亦得他積極配合，新歌源源而來。

在李博士六六壽辰的前夕，收集三年來他為「音樂風」寫作的新歌，共得十九首，有創新歌曲，亦有重編四部合唱曲，或為深具民族意義的愛國歌曲，或為啟發性的健康歌曲，亦有抒情歌曲及兒歌，編集成一冊，以饗愛好歌唱的朋友，該是更有意義的事。

願今後，在李博士如閒雲野鶴般的退休生活中，為「音樂風」節目，為我們民族的歌手們，譜寫更多的閒雲歌。

（民國六十二年七月）

二六 音樂創作散記後記

黃友棣教授，是一位勤於寫作又謙虛的教育工作者。他忠於教育工作，全心全力奉獻於樂教。多年來，他以禮樂相輔的原則，將音樂與教育合一運用，努力於以音樂教育完成全人教育的目標。從我們這些年來的合作中，他創作的勤快，他對工作的狂熱，確實令人敬仰！

民國五十九年夏天，我在訪美返國的途中，第一次訪問香港，就聽他告訴我，正在寫作「音樂創作散記」。當時，我就有一股衝動，也可以說是好奇心，下意識裏眞想立刻讀到這本書，它有着極引人的名稱，一定會有更多彩多姿的內容。最近三年裏，藉着書信往返，我也陸陸續續先拜讀了不少篇。我一向知道黃教授勤讀中國古書，對中國歷代音樂思想有着精細的分析，同時他的文字，佳句箴言，如珠妙語，像行雲流水，使人目不暇給。他用趣味性的敍述，寫嚴肅的題材，談創作的進程與改善作品的方法，對於有志從事音樂創作者，從事音樂教育工作者，音樂愛

好者，相信都能從中獲益不少。

　　抱着使音樂生活化，生活音樂化的理想，他的寫作，既不遷就大衆。在他的抒情曲中，不忘愛國熱情；在詼諧的解說中，有着中國哲理；從他選用作爲歌詞的詩作中，可以看到他屬於儒家的思想輪廓；其中更有不少珍貴的參考資料，告訴我們他如何在試行錯誤的實踐中，爲中國音樂的創作做設計工作。

　　從本書中，他說明一切藝術家的價值，在於其教育性；也說明了「人生乃是一場甘心情願的犧牲」。在序言裏他讚美黑夜的陰星，不惜毀滅自己而照耀宇宙於一瞬。在談及歌曲印行的末一篇最後一段文字裏，他說：「我曾有過一個夢，夢見冰天雪地中，雙手凍得發僵。忽然看見路邊有一堆熊熊烈火，我聽到很溫柔的叫聲：『來吧！來暖暖雙手啊！』——談話的是一個木偶，它的雙腳正給烈火燃燒，快要全身燒成灰燼了，然而它卻溫柔的招呼我上前取暖。一覺醒來，我略有所悟了：「作曲、印歌的人，彷彿像它！」就這樣，他肩負着重擔，忠於自己的向前邁進，爲中國音樂園地辛勤耕耘！

　　爲了推廣樂教，他學習音樂演奏技術；爲了要提倡中國音樂，他學習作曲技巧；爲了要作曲中國化、現代化，所以研究中國風格的和聲技術；爲了使民歌高貴化，他鼓舞民歌藝術化的風氣。他不是宗教的信徒，但他實踐「積福在天」的宗教明訓。一個人生存在現實的社會中而不孜

孜爲利，實在是很難得的事。若想進一步了解黃敎授的思想，這本「音樂創作散記」，將會更淸楚的告訴我們，何況，在不知不覺中，會帶給我們莫大的樂趣和啟示。

（民國六十二年十一月）

二七 本世紀最偉大的音樂家——史特拉汶斯基

雨果，史特拉汶斯基（Igor Stravinsky），這位被譽為二十世紀最偉大的音樂家，已在今年四月六日病逝紐約。在他八十八年的生涯中，永無休止的為創作音樂而努力，他的成就可以說是登峯造極，他革命性的創造，不但產生了難以衡量的影響，也使他永垂不朽！

史特拉汶斯基的創作途徑是多方面的，他曾走過極端相反的方向，因此他的作風是變化多端。初期，他曾使用俄國民謠為其樂曲旋律的主要題材，後來却又摒棄不用；有一段時期，他也喜歡用不協和和弦，甚至於用兩個不相同又絕不互相協和的和弦，在節奏上又是極其鮮明、強烈；後來他又使用旋律互不相干的數種調性同時進行，擺脫了一切的作曲條例，創出了音符交織而成的「新古典樂派」。從脫離初期的「國民樂派」進至極端的「浪漫派」，繼而「無調派」，「節奏派」以至於「新古典樂派」，這位永不將自己困在象牙塔中，而緊跟着時代走的作曲家，甚至被喩為「時

間的建築師」，使大部份的現代作曲家，無法不跟着他的樂派走，而加入「新古典樂派」了。

一八八二年六月五日，史特拉汶斯基生於聖彼得堡附近的 Oranienbaum，他的父親是 Mar. yinsky 劇院的著名男低音歌唱家。小的時候，就接受了戲劇的薰陶。九歲那年，開始跟隨鋼琴大師 Rubinstein 的高足學鋼琴。後來入聖彼得堡大學學法律。一九○二年，雷姆斯基‧考薩可夫在聽過他的作品演奏後，認為是可造之才，就收他為私人學生，當一九○五年，史特拉汶斯基從法律系畢業後，立刻決定以音樂作為他的終身職業。

一九○七年，他將完成的降 E 大調第一號交響曲獻給老師雷姆斯基‧考薩可夫，第二年，他和老師的千金史丹白克（M. Steinberg）結婚。很快的他受到俄國芭蕾舞團的團主戴雅志尼夫（Surge Diaghilev）所賞識，委託他根據俄國著名的神話「火鳥」（L'oisean de Feu）寫作芭蕾舞劇之音樂。一九一○年，當此劇在巴黎歌劇院首次公演後，戴雅志尼夫就預言史特拉汶斯基將在音樂領域中出人頭地，前程無量。從此，他的音樂風格也隨着俄國的舞劇而發展，不但富有輝煌的戲劇性，卻也能循規蹈矩的寫作；一九一一年演出了「彼特羅契卡」（Petrouchka）也有譯成未完成之木偶），在這二首作品中，史特拉汶斯基創造了新穎的管絃樂技巧，對於神話中的特殊氣氛和狂歡節中的熱鬧情景，表現得微妙微肖，俄國民歌的選用，更是引人；一九一三年演出的「春之祭禮」（Lesacredu Printemps），所描寫的不再是「火鳥」的東方色彩，「彼特羅契卡」的鄉村情景，而是原始時代異教徒部落中春天祭典的熱鬧，奇異的旋律與節奏，敍說着原始部落民族對土地的崇拜，而是

少女瘋狂的舞蹈，一直到疲倦的作爲大地豐收的犧牲祭品，這種新的節拍理論，有別於古典音樂風格的作品，在巴黎初演時，雖曾被冠以「音樂藝術的反動者」而遭到攻擊，在五十八年後的今天，卻在法國大音樂家皮雅、布列茲（Plere Poulez）指揮的美國克利夫蘭交響樂團演奏下，贏得了本屆美國葛拉米唱片獎；一九一九年他的「夜鶯之歌」（Le Chant du Rossignol）首演，這也是他和戴雅志尼夫最後的合作，是根據安徒生的童話「夜鶯」所寫，雖然有許多不協和音，但卻是使人入迷而令人愉快的動人音樂。

一九一七年俄國革命後，他離開祖國，定居巴黎，這段時間他寫了「狐」(Renard)，「婚禮」(Les Noces)，「軍人的故事」(Histoire du Soldat) 等。當一九二三年，史特拉汶斯基指揮他的「木管樂八重奏」首次在巴黎歌劇院演出時，也引起人們對新古典樂派的存在與價值越加注意，他同時開始在歐洲各國指揮他的作品演出，並擔任鋼琴協奏曲的鋼琴獨奏者；一九二五年，他首次訪問美國，並旅行演奏；一九三○年，還曾爲波斯頓交響樂團的成立五十週年寫了「詩篇交響曲」，由該團指揮 Kussevitzky 親自指揮演出；一九三四年，史特拉汶斯基重回巴黎，並正式歸化法國；第二年他的「爲二架鋼琴合奏的複奏曲」在巴黎首演，他和兒子（Sviatoslav）分別擔任鋼琴主奏部份（他的另一兒子 Feodor 是畫家）；一九三七年四月廿七日，他的舞劇「紙牌晚會」（Jue de Cartes）在紐約大都會歌劇院上演，一九三九年至一九四○年，史特拉汶斯基在哈佛大學任專題講座教師。二次世界大戰後，他就和第二任妻子定居加州好萊塢，一九四五年

底，終於歸化美國籍，過着十分寫意的寓公生活。而他後期的作品，更顯得十分機械化，一九四五年完成的三樂章交響曲，內容冷靜而數理化，缺乏各樂器的音色變化及表現十分的情感，對於曲式他一向認爲那該是屬於數學的，因爲兩者同屬一種概念，難怪有人稱他是樂壇的「愛因斯坦」。

一九四八年完成的彌撒曲、一九五一年的歌劇「放蕩者的進步」，都是十分轟動的不朽之作。

今年四月六日，史特拉汶斯基終於在他的紐約第五街寓所因心臟病去世了，但是在他超過一百首的作品中，我們聽到了各種不同的形式與風格。這位生於十九世紀，長於二十世紀的偉大音樂家，雖然是俄國人，卻長時間生活在西方社會中，也許在他內心有着不調和的衝突。他所創造出的強烈節拍與音響的不協和樂音，卻帶給我們新古典樂派的新意境。

也許有些聽衆對於史特拉汶斯基的音樂，會認爲是「神經病的現代音樂」，但是比起那些先進派：在鋼琴中塞滿了希奇古怪的東西，以改變鋼琴音色而做的曲；通過電子把人造的音樂錄在聲帶上；或是用幾隻收音機的總調波和音量寫在總譜上，奏出一種毛骨聳然的偶合聲音，史特拉汶斯基的新古典主義，比起這些撒野作品要馴服得多。

史特拉汶斯基已永遠安息了，他葬在他所喜愛的威尼斯，和他的老友戴雅志尼夫一起安眠，而他所遺留給我們的豐富的遺產，自將永垂不朽。

（民國六十年五月）

二八 岩城宏之一席談

日本ＮＨＫ交響樂團在二月十七、十八、十九、二十，一連四天，在臺北市中山堂舉行了四場演奏會，場場滿座，場場轟動。我因為擔任了四天廣播與電視的現場實況轉播工作，不但預演時在場，還參與了樂團的一些社交活動，聽得多，看得多，感觸也更深。最令我難忘的，是在日本樂壇指揮羣中，僅次於小澤征爾的岩城宏之，他精彩的表現，以及發人深省的談話。

岩城宏之，這位在日本樂壇紅得發紫的指揮，每年有九個月的時間旅行世界各地，客席指揮各國樂團。他的動作乾淨利落，暗示清晰明朗，他的手指、腕、臂、頭、肩、全身都有許多美妙的姿勢，跳躍、飛騰！他瀟洒、飄逸的用全身的力量指揮着這個擁有一百〇九人的樂隊，他成熟的駕馭着樂團，所散發出的熱力，似乎融化了你心胸中複雜的情緒，只感覺到他帶給你的悠揚樂音！

今年三十八歲的岩城宏之，是東京藝術大學音樂學院打擊樂器科畢業，一九六〇年指揮ＮＨＫ交響樂團環球演奏後，登上了世界樂壇，如今他已經是一位世界知名的指揮家。他指揮過柏林愛樂交響樂團、柏林廣播交響樂團、維也納交響樂團、彭堡交響樂團、慕尼黑愛樂交響樂團、漢堡愛樂交響樂團、北德廣播交響樂團、巴黎音樂院交響樂團、巴黎國家廣播交響樂團、列寧格勒愛樂交響樂團、國立布拉格交響樂團、蘇黎世唐哈雷交響樂團、赫爾辛基國立廣播交響樂團、奧斯陸愛樂交響樂團、斯德哥爾摩愛樂交響樂團、波蘭國立廣播交響樂團、華沙愛樂交響樂團、曼徹斯特哈雷交響樂團、海牙愛樂交響樂團、阿姆斯特丹廣播交響樂團、安特衞普愛樂交響樂團、鹿特丹愛樂交響樂團、羅馬廣播交響樂團、美國底特律交響樂團、洛杉磯愛樂交響樂團、芝加哥交響樂團等歐美著名交響樂團的定期演奏會及特別演奏會。

二月十七日上午，在ＮＨＫ交響樂團抵達臺北的第二天，岩城宏之指揮樂團預演告一個段落後，我們愉快的交談了三十分鐘，由青年作曲家許常惠先生爲我們擔任翻譯的工作，那一席內容豐富的談話，給了我許多啟示，使我明白了他人的所以進步，以及今後我們該走的路！

岩城宏之對於指揮，有他獨到的見地，他說：

「我認爲指揮是無法學的，當你一生下來，就已經決定了你是否一個指揮的人才。在音樂家中，指揮應該列入另一類人。一位普通的演奏家，只要他在聲樂上、鋼琴上有造詣，就能成功爲歌唱家、鋼琴家；而作爲一位指揮家，他除了有精嫻的指揮技術，以豐富淵博的理論常識，來分

析樂曲，同時作為作曲家聽眾之間的橋樑，擔任樂曲的詮釋責任外，他必需要有統率的能力，這種能力是天生的，是學不會的，在作為一個成功指揮家所該具備的條件中，統率的能力佔了三分之二的比例，可見它的重要！

正如岩城宏之所說，一位指揮，要有領導的才能，了解本身工作有關的一切，才能獲得樂團同仁的信任。因此，當我問起他對我國傑出的女指揮家郭美貞的看法時，他的見解又一次獲得明證：

「過去我從未見過郭美貞，剛才我在臺下看她指揮了十分鐘，再上臺看了十分鐘，就已經知道了。是不是一位指揮家，用不着等她舉起指揮棒就可以知道，因為她一踏上舞臺，站在那兒，你就可以看出她是否讓人服氣！她是否一位領袖人物！郭美貞就是少數能成為指揮家中的一位，可惜的是，剛才我跟她談話，知道她沒有一個屬於她的樂團，長此下去的話，她的才能不是要被埋沒了嗎？」

天才橫溢的岩城宏之，還是愛才的。當他聽說這次的訪華演奏，主辦單位有意請郭美貞客串指揮一曲時，就很高興的願意讓出一場請郭美貞指揮，他認為如果要從世界上選出三位最權威的女指揮時，郭美貞毫無疑問的就是其中的一位，果然，郭美貞獲得了臺下聽眾的歡呼，也得到臺上團員的頓足喝采。

岩城宏之告訴我，ＮＨＫ交響樂團團員中，有百分之八十五畢業於音樂大學，其中半數又曾經到歐洲各地深造；其他一小部份，畢業於普通大學，但對音樂有興趣；也有從海、陸、空軍的

軍樂隊中退休的。要成爲ＮＨＫ交響樂團的團員，除了經過嚴格考試外，還得試用半年才能成爲正式團員。

已有四十五年歷史的ＮＨＫ交響樂團，曾聘請世界名指揮家擔任基礎教育的指揮，也邀請國外獨奏名家加入樂團，共同切磋研究。從一九二六年創立至今，已有四千次的演奏紀錄，如今ＮＨＫ交響樂團也成爲世界第一流的交響樂團，但是他們的指揮，他們的團員，已是清一色的本國人了。

就像世界各地其他的樂團，ＮＨＫ交響樂團是由日本國家廣播公司撥出經費來維持。團員的薪水，僅僅比一般公務員稍高，幸而大家都能從教書、錄音等工作中，獲得較高的待遇，每月的收入也就有薪水的三倍了。

當我聽說，每週五晚間的電視黃金時間，都有三小時ＮＨＫ交響樂團的演奏節目時，的確使我非常興奮，因爲近年來，由於大衆傳播事業的發展，音樂充實了廣播的傳播功能，廣播也拓展了音樂的境域，使得人與人之間的視聽接觸更加親切：

「除了七、八月外，我們每月都有定期演奏會，這種演出全部由廣播與電視來加以錄音、錄影，剪接後就在週五晚的電視中播出。因此，每週我們總要練習三、四次，每天從上午十時至下午三時，練習五小時。」

有關東方、西方音樂的問題，曾引起許多人的爭論，我們也常聽說，該如何發揚、推動中國

的音樂。在這件工作上，岩城宏之告訴我他們的態度。

「一千多年前，當中國文化傳入日本時，日本人就像今日迎接西方文化似的加以全盤接受，在奈良，出現了一個完全仿照中國的城市。一百年後，他們已經消化了中國的文化，因此，在京都，中、日文化已經合併，京都很自然的成了一個帶有中國風味的日本城市。正如同今日的情勢，一百年前，日本開始接受西洋音樂，由於民族性的好奇，日本人甚至認為只有西洋音樂才是音樂。現在一百年又過去了，我們已經消化了西洋音樂，它逐漸要完全成為我們自己的音樂文化。我們從不曾想過要強迫將西方的音樂文化與日本傳統的音樂合併變通使用，而是很自然的將二者合而為一成為新音樂。我個人雖然是日本人，卻認為日本人不是一個有個性的民族，日本人的長處，就在於很容易接受別人的長處，修改後成為自己的。今天我指揮演出西洋音樂，我覺得非常自然，總有一天，它會變成我們自己的東西。」

一直到今天，中國作曲家中，還沒有人寫過像日本作曲家所寫這麼西化的作品，他們可以寫出完全是柴可夫斯基的音樂，而我們民族性的特色，也影響了我們作品中自然的民族風格。

一個民族的進步成功，自然有它的因素，從岩城宏之的談話中，給了我不少的啟示，但最令我感動的，是他告訴我，他們是如何維護、鼓勵、推廣、重視日本作曲家的作品：

「日本政府對於文化，從來不規定一個原則，他們不主動的支持，也不阻礙，但當你需要它幫助時，他一定站出來。我們深深的明白，當ＮＨＫ交響樂團的技術進步到世界第一流的水準

時，我們所面臨的，是拿出甚麼內容來站在世界第一流？德、奧的交響樂團，演奏布拉姆斯、貝多芬的作品一定是無人能比的；法國的交響樂團，演奏德布西、拉威爾的作品，也必定是世界第一的；因此，有一天，我們必須能推出自己人的作品，才能在技術上，在內容上都站在世界第一位；不然，我們永遠只能屈居第二。因此，日本的音樂家們很清楚，只要一有機會，就演奏本國人的作品，這些作品未必每一首都好，但卻希望其中有好作品能永遠留存下去！」

在預演時，已聽到林聲翕教授的「西藏風光」組曲，在NHK交響樂團的演奏下，這般出色，聽岩城宏之對「西藏風光」的一番見地，更給人無限鼓舞，他說：

「我雖飛過西藏高原，卻對西藏從無認識，如今經分析研究這首意境高、含義深、色彩美、配器又新鮮的樂曲，讓我更深一層領略了中華文化的淵博，也使我更嚮往貴國的文化與風光！」

岩城宏之對「西藏風光」的推崇，除了讓我們佩服作曲者林聲翕教授的才華外，也提醒我們在創作的路線上，需要更多民族風格的管絃樂作品。

日本近代音樂發展的情形，許多方面和我們相似，如接受西洋樂器、記譜法、理論、作曲法，音樂教育制度與方法……聽了岩城宏之的一番話，的確發人深省！讓我們從檢討中振作，努力發揚光大中華音樂文化吧！

（民國六十年二月）

二九　國歌與黃自

今天我們的國歌歌詞，是　國父在民國十三年所頒的黃埔軍校開學典禮訓詞。在這以前，有關國歌倒還有幾個插曲。袁世凱政府曾經公佈過一首國歌，歌詞如下：

「中國雄立宇宙間，廓八埏，華胄來從崑崙嶺；江河浩蕩山綿綿，建共和五族開堯天，億萬年！」

民國十一年，也曾經公佈過一首國歌，歌詞是教育部在民國九年接受章太炎的建議，採用中國最古的詩「柳雲歌」的句子。公開徵求曲譜結果，蕭友梅的作品當選。但是，古詩詞義深奧，這首歌自然不易被接受。

國父孫中山先生，民國十三年六月十六日，在廣州黃埔軍官學校開學典禮中的訓詞，民國十七年經戴傳賢先生的建議後，採用爲中國國民黨黨歌歌詞，並且公開徵求曲譜。在一百三十九件

應徵曲譜中，程懋筠先生的作品入選。

民國十九年，政府公開徵求國歌歌詞，在上千首的應徵作品中，可惜都沒有夠水準的。民國二十五年，政府公佈以黨歌暫代國歌。到民國三十二年，才正式公佈以黨歌代替國歌。

於是，程懋筠先生自然成了國歌作曲者。但是，他所寫的，只是簡單的旋律，既無和聲，也沒有伴奏。後來，趙元任、蕭友梅、黃自等作曲家，也都先後為它寫過和聲伴奏。但是，現在我們所經常採用的卻是黃自所寫的。

黃自先生又名今吾，江蘇川沙縣人，生於民前八年，十六歲開始隨王文顯夫人施鳳珠女士學琴，十八歲又從張惠珍女士學樂理、和聲。民國十三年，北京清華學校留美預備班畢業，就遠赴美國入歐柏林大學攻讀心理學，副修音樂，獲文學士學位。民國十五年轉入耶魯大學，專攻理論作曲。民國十八年再獲音樂學士學位後，回國在滬江大學音樂系和國立上海音專任作曲教授。第二年出任音專教務長，兼任理論作曲組主任，全力培育國內作曲人才。他的學生中，有許多成了名的作曲家，像劉雪庵、陳田鶴、林聲翕等。

當時，黃自實在可以說是中國音樂的領導人。他作曲，教學生，也編教材，還創辦音樂雜誌。

民國二十七年五月九日，黃自因為大腸出血，病逝上海紅十字會醫院，享年僅三十四歲。

在短短的三十四年中，黃自寫了四十五首歌，一齣清唱劇，兩首器樂曲。

他的藝術歌曲，像天倫歌、玫瑰三願、春思曲、思鄉等，一直十分流行，也經常在音樂會中被演唱。他的未完成清唱劇「長恨歌」，是他留下的最重要的作品。他寫的中、小學音樂教材歌曲，像西風的話、踏雪尋梅、農家樂、採蓮謠、本事等，幾乎學生們都會唱。他寫的愛國歌曲，像抗敵歌、旗正飄飄、熱血，不但大大振奮了抗戰時期的民心士氣，一直到今天，還是最熱門的愛國歌曲。他也寫過典禮音樂，有國旗歌、國父逝世紀念歌、國慶歌、送畢業同學等。在六十年的中國音樂史中，黃自是第一個以和聲作曲，為歌曲附上伴奏和寫合唱曲的人。他為「國歌」寫的混聲四部合唱曲，也成了今天惟一被採用的合唱譜了。所以說程懋筠寫的國歌的旋律，是黃自豐富了它的內容。

黃自的實際作曲時間，只有民國十八年到二十六年的九年時間，他讓國內的音樂界逐漸接受了西洋音樂的優點，他更培養了許多作曲人材。

在歌曲創作上和黃自有最密切合作的韋瀚章，是黃自在上海音專任教務主任時代的老同事。他們曾同住一座宿舍，一塊兒開爐灶，建立了深厚的友誼，也孕育了合作的種子，寫下了「長恨歌」等不朽的作品。在韋瀚章的口中，黃自是一位溫和敦厚又謙恭的人，不但待人接物好，學問修養工夫也深。他作曲的時候，不肯讓一個最短的音符苟且過去，對歌詞的音韻也非常審慎。韋先生曾在一篇憶黃自的短文中說：

「抗戰開始，我在上海患病很久，嚴重的貧血。一位醫生說我的病如無轉機，三個月後可能

完了。我自己雖然不知道，但黃自卻知道得很清楚。當我動身南返之前，他邀了我，還有查哈羅夫教授、官谷華夫人作陪，爲我餞別。當時他的心裏充滿了不止惜別，而且是永訣的悲哀，以爲是我最後見他的一次了。誰料我到了香港，還睡在醫院中，就接到他的『訃聞』，在病榻上的惘然悲哀，至今彷彿依然存在。」

黃自在中國近代音樂史上，是站在劃時代的地位。他留給我們的歌樂，永遠豐富了人們的精神生活。

（民國五十九年十月）

三〇　勤於寫作的黃友棣

在大年初一他給我的一封信裏這麼寫着：「今天是年初一，除了早上參加珠海書院、大同中學的團拜，立刻關起門來安靜作曲。我正愉快的享受這兩天假期，沒有學生來上課，我就可以當作出了門去拜年，專心寫作……。今天是作些合唱曲，與訂正那首絃樂隊的佳節序曲。如果趕得及，可能由林聲翕教授在赴臺時應用，若屆時他們練習時間不夠，就留待將來應用……。」

從他的每一封來信中，我發現他的創作數量，眞是何等的豐盛，總是不斷的有各種不同形式的新作完成，或正在進行，而他也都是不厭其煩的將新曲爲我分析，提供我介紹的材料。在他寄給我的樂譜中，有剛作完的手抄本，有由音樂公司出版裝訂精美的樂曲集，而兩者必定有他附上的樂曲說明文字，不論鋼琴獨奏曲、藝術新歌、民謠新編、大合唱曲、小型的室內樂曲、大型的管絃樂曲都有。我知道他還有不少理論著作，最近還完成了創作散記。他眞是一位熱衷工作又多

產的作家。

大家喜歡「思我故鄉」

大約一年前，他根據鍾梅音的詞「遺忘」，譜成了為女高音的獨唱曲。那是敍說女主角想遺忘一段難忘的愛情，但是有誰能從愛情裏完整的尋回自己呢？動人的歌詞，加上黃敎授絕妙的音符，「遺忘」是那麼樣的轟動，受歡迎。差不多同時，他又根據秦孝儀的詞，譜成了混聲大合唱曲「思我故鄉」；於是，我們經常可以聽到許多合唱團在唱它。「思我故鄉」也像「遺忘」似的，成了當時熱門的藝術歌曲了。但是，有些作曲家說話了，「寫作這類歌曲，是浪費了你的才華呀！」在黃友棣給我的信上，他說，他願意譜寫適合大衆的歌曲，因為他們需要。其實他所研究印證的「中國風格和聲與作曲」理論，又何嘗沒受到批評與詆毀？他的態度是：在從事學術的研討與樂曲創作的路上，你必需忍受這些無謂的打擊，我是一個既不謀利也不求名的作曲者，經過長時間的磨練，對不如意的事，我已能泰然處之，盡其在我了。

最近我收到許多樂友的來信，詢問黃敎授的獨唱曲「離恨」的曲譜，因為它被選為今年全省音樂比賽的指定曲，而市面上似乎買不到。其實，他曾經無條件的將許多作品，交由此間不同的出版社印行，為的是使得祖國的音樂花園中，花朶開得更茂盛些。過去，也曾有過類似的詢問信件。對於仰慕者的問題與信件，他總是絕不疏忽的一一親自回覆。他熱心而負責，難怪他的學生

門，都把他當作長者般的尊敬，朋友般的喜愛。

黃家有女初長成

雖然如今他獨個兒住在學校宿舍十層樓的房間裏，他那遠居美國的三個女兒也經常有信給他。她們都已大學畢業了，不久之前，我還曾在音樂雜誌上，見到他為自己創作的敍事歌「鹿之死」寫的一篇短文。這篇精采的敍事詩，就是他三女兒黃芊十二歲時作的。人若能追求到自己所嚮往的而腳踏實地的生活，我想這畢竟也該屬於幸福了，雖然他或許因為更愛音樂而不得不離開妻子兒女。

也許喜愛音樂的人，都會愛文學，愛大自然吧！黃敎授也有這種傾向。每當我從他的來信中，得知他是那麼孜孜不倦的寫了又寫時，我總會下意識的想着，其中必定有來自大自然中的靈感。他一向不愛交際應酬，為的是怕它們佔有了他寫作的時間。可是他卻告訴我，常邀約二三知己，走進大自然中，看黃昏的落日，到海邊去欣賞海天景色，聆聽波濤的澎湃。

貓與敎授

我見過一張他手抱着大貓的照片，他的確是一個很愛小動物的人，特別是貓。他養過漂亮的貓，但是他憎恨猩猩貓，他說牠們是一羣土匪，而他手中的這隻貓，是一隻生長在義大利的貓。

廣東籍的黃教授，畢業於中央大學音樂系後，又曾獲得英國皇家音樂院的文憑，然後他到歐洲去了六年，鑽研中國風格和聲與作曲的理論技巧。他告訴我，在羅馬他的作曲教授家的街口，有一間酒店，每次上課，他總是早些到達這間酒店等候，而酒店裏的這隻貓，專愛佔客人坐過的位置，見面久了，也就有了感情。

最深的感情，他還是給了音樂。他爲了祖國的音樂前途，全心的耕耘着。

（民國五十九年二月）

三一 滿江紅的作曲人

當去年年底，得悉我國旅居香港音樂家林聲翕教授，將應文化局的邀請，於今年春天返國一行後，我們的通信也愈加密切。主要的，當然是因為他這一來，必定為我們的音樂節目充實內容，增添光彩。除了連繫四月六日為他主持在國際學舍的一場作品演奏會外，還有音樂風的專題訪問與講座。

滿江紅的作曲人

林聲翕教授是廣東新會人，十八歲中學畢業後，考取上海音專，主修鋼琴，副修理論作曲，二十一歲畢業後，他應廣州中山大學之聘，回鄉任音樂講師。抗戰時期，他是黃自的得意門徒。

他到重慶去，擔任教育部所屬中華交響樂團指揮，並兼任重慶青木關國立音樂院教授，講授指揮

法與配器法。勝利後，他隨音樂院回南京，仍任中華交響樂團指揮。在他擔任該團指揮的七年間，曾指揮樂團赴各大都市演奏達七百多場。林教授又曾幾度出國，考察音樂教育，參加國際性音樂會議，現在是擔任香港清華書院音樂系主任、香港嶺南書院音樂教授、華南管弦樂團指揮。

這位身兼演奏、作曲、指揮於一身的音樂家，此次應邀回國講學，連日來我們已在報章上，讀到有關他在大專院校所作的專題演講，他在各處主持座談會，他指揮市交響樂團演奏，他的作品演奏會。在他好不容易安排了假期，全心全力的將心血奉獻給祖國的樂教時，我們總算有機會領受他的教益，我們也更慶幸由於他的返國，帶給臺灣樂壇更蓬勃的朝氣。

近日來，有關林教授的報導已經太多了。我願意就我與他交往過程中的一些事寫下來。也許只是一些瑣事，但它必定也會使您更了解他。

林聲翁的旋律

早在念高中時，我就十分喜愛林教授的歌，像「白雲故鄉」、「滿江紅」等。但那時候，我一點也不清楚他是怎麼樣一個人？更不曉得抗戰時期，他已在樂教上有不可磨滅的貢獻。前年音樂節，我為「音樂風」安排了二大特別節目，「本國作曲家及其作品介紹」和「本國演奏家的訪問與演出」，我發現他更多的作品。還記得，有好幾位聲樂家，都選他的作品演唱。而當我們在發音室錄這些歌時，多少次被那美好的旋律與曲趣感動，我們都自內心發出同樣的感嘆，他是一

位多麼有才氣的作曲家！

是前年的八月裏，當黃友棣教授忙着在祖國各處講學時，林聲翕教授也偕同夫人與子女在臺觀光。八月二十三日，在中山堂有一場紀念八二三砲戰週年紀念的音樂會，當時我坐在樓上，當鄰座的康謳教授告訴我，樓下第三排正中坐的是林聲翕時，我是多麼興奮的期待着能約他作個訪問錄音。一向在音樂會中，我是很不習慣到處穿梭，但是這次，我卻沒有等到中場休息時間，就從老遠的樓上，跑到舞臺旁的第三排，找到了仰慕已久的林教授。自我介紹說明來意後，他爽快的答應了我的請求，第二天到中廣接受了我的訪問。然後，他參加了我所主持的黃友棣作品演奏會。在會中，他當着在場來賓，應許第二年也將返國作短期講學。當他返港後，我們經常通信，有時交換臺港的錄音節目（因爲他也爲香港電臺製作音樂節目），或是互相報導當地樂壇的動態。他時常寄來香港有關音樂的剪報，或音樂會節目單。去年暑期，由於他應聘赴星馬地區講學，以致比他曾應許的，延遲了半年返國。

活躍在香港樂壇

在林聲翕教授寄來的一些樂譜資料中，除了讓我更深入的了解他的一些鋼琴、聲樂和管弦樂作品外，也從他的著作中，包括「音樂欣賞」「近代作曲家史話」「指揮法述要」「鋼琴之藝術」「配器法概論」中，進一步明白他音樂學識修養的豐富，還有就是他在香港樂壇的活躍。

與臺灣音樂界情況相同的，是香港音樂界同仁，平日也都爲教書忙得許久不相謀面。但是終於有一次，憑了偶然的機會，他們打破了這種隔膜。那也是前年的秋天，由林聲翕敎授作東，安排了一次敍餐。那是一個洗塵宴會，爲剛自臺灣講學返港的黃友棣敎授，及香港時報音樂專欄作者陳浩才先生自日本考察音樂返港而安排的。自此，大家約定每月聚餐一次，逐漸擴展成三十多位音樂家定時的聚會了。林敎授在這個聚會中，擔任召集工作。每次到會人陸續增加，他們包括詩詞家、作曲家、演奏家、演唱家，還有音樂敎師們，可說是羣英畢集。每次聚會，都由一人爭着作東道。這個以友情爲重的相聚，除了交換音樂敎育的經驗，也隨時發表、欣賞各人的新作。香港音樂界的羣英集會，互勵互助，融洽團結，不是正爲中國音樂文化工作在逐漸的貢獻他們的心力嗎？

少年音樂訓練中心

在林聲翕敎授寄給我的「清華樂苑」刊物中，我發現清華書院音樂系在他的主持下，的確成長而進步。清華書院音樂系的入學資格極嚴，除要高中畢業外，還要達到英國皇家音樂院海外文憑試第五級以上的程度。音樂系分理論作曲組、音樂敎育組、弦樂組、鍵盤樂器組。由於林敎授的負責認眞，再加上友誼的關係，他請到黃友棣、黃奉儀、綦湘棠、饒餘藎等當代中國音樂界的傑出人才。這些敎授都各有專業，一半義務性質的前來任敎。這種以復興樂敎爲目標，人人盡本

份，貢獻所能的風氣，是值得頌揚的。在林聲翕的領導下，音樂系師生，還組織了許多有意義的活動，像出版刊物，每週末與半島獅子會合辦少年音樂訓練中心等。

（民國五十九年四月）

三二 邵光與盲人合唱團

「我要把光明的燈塔，矗立在我的心中，我認為內心裡的光明，一樣可以照耀着我自己的世界。」

這是一位失去光明的「音樂風」聽衆曾經告訴我的話。從我主持「音樂風」以來，常常接到一些盲人聽衆充滿智慧的點字來信，他們在幾次的音樂猜謎中也都有優良的成績。有一次，我應邀到盲聾學校去參觀，不但使我和這些從未謀面的空中樂友有了交談的機會，也使我對盲人的世界有了概括的了解和深刻的印象！

你能想像盲人的世界嗎？這是一位失去光明的「音樂風」聽衆曾經告訴我的話。如果一個人某種感官有了缺陷，他的另一種感官，一定會特別的靈敏。

因此，去年底的一個午後，當我在中廣的貴賓接待室中，見到前來拜訪黎總經理的香港盲人合唱團，立刻使我感到無比的親切。我同情他們的遭遇，更佩服他們無需指揮不用伴奏的整齊和動人的演唱。我由衷的感覺到，如果可能，我應該對他們提供所需要的服務。

後來，我特地錄下了他們的幾首演唱歌曲，也有機會和他們懇切的交談，更使我欣慰的是他

們打算長久居留在臺灣。這個由二位男團員和六位女團員所組成的合唱團，計劃竭盡所有，來幫助這兒的盲人。

香港盲人合唱團的成就非常的不平凡，最近三年來，他們在美國曾有一千場以上的演唱記錄，使數以萬計的聽衆非常的感動。

香港盲人合唱團目前的八位團員，是屬於最早的香港盲人音樂訓練所的學生。盲人樂團是一九五七年十月經來臺灣作了四十多天的環島旅行公演，在全省的九個城市演唱了五十場，十分轟動。一九六〇年六月底，他們曾廿日在香港成立的，團員都是邵光主持的盲人音樂訓練所的學生。一九六〇年六月底，他們曾經來臺灣作了四十多天的環島旅行公演，在東南亞一帶旅行公演了六十多場，在新加坡爲元首夫婦演出，在曼谷爲泰王及皇后演出。一九六五年，他們更遠征美國，除了獨唱、獨奏之外，也安排了合唱和室內樂、國樂的合奏節目，二個多月的時間，在舊金山及附近地區，募集了兩萬多美金，又繼續到洛杉磯演唱，本來還計劃到加拿大全國表演，美國ＡＢＣ電視公司也爲他們用了一萬元美金，拍了電視節目向全國廣播，預備用來幫忙香港痲瘋教會和痲瘋醫院。不幸的是，盲人樂團卻在洛杉磯遇到車禍，除一位團員傷重逝世外，團長邵光也受了重傷。這麼多年來，這位香港音專校長、香港盲人音樂訓練所的創辦人兼主任、教師的邵光先生，就一直留在美國治療。

盲人樂團的團員都是邵光的學生，他教他們歌唱、鋼琴、提琴等樂器演奏，以及作曲，團員

們在他的教導下，都有極好的成績。篤信宗教的邵光曾經說：

「假如在藝術上，特別是音樂方面，盡可能給盲人以高等的教育及技術訓練，由於他們的心靈比較單純和專一，以及他們對人生對世界對宇宙的特殊感覺和體會，他們之中極可能發現非常的天才。因為他們在黑暗中隱藏着無限的靈性與智慧的光芒……。」

他為盲人所作的，實在令人感動，一九六〇年，他和盲人樂團到臺灣來公演的時候，曾榮獲教育部文藝金質獎章。

邵光在中學唸書時，曾隨盲人高樂老師學音樂。抗戰期間，在重慶入中央訓練團音樂幹部訓練班，後來考入青木關國立音樂院，在音樂院一共唸了九年，最初四年主修聲樂，畢業後，又在作曲系唸了五年。一九四九年到了香港，翌年就創辦了香港聖樂院（今香港音專），後來又創辦樂友雜誌，對音樂教育可說是貢獻極大。

這麼一位具有偉大抱負與心胸的音樂家，不幸卻在國外遭遇車禍，嚴重的腿傷，使他無法返回香港。最近他除在紐約繼續療養外，還收了一些私人學生。由他領導的盲人樂團因此解散了，另外參加蕭主協會所組成的盲人合唱團，在美加各地演唱。他們的心靈中的歌聲，受人感動的程度，更甚於他們的演唱技巧。

這些年來，盲人合唱團在國外一直是風塵僕僕，現在回到臺灣安定以後，一面拜師進修他們的聲樂課，同時也希望把音樂所帶給他們的光與熱，散發給其他的盲人。願見盲人合唱團的八位

團員，在這兒能享受到奔波後的恬靜，而在人情的溫暖中，眞正的獲得心靈上的平實的慰藉。

（民國五十九年一月）

三三　許常惠和他的作品

去年七月，我結束了海外樂人的訪問工作，回到小別兩個月的臺北，一見到許常惠教授他就告訴我，最近完成了不少新作品，計劃已久的新作發表會，可以擇期舉行了。這眞是一個我期待已久的好消息。特別使我感到興奮的是，其中大部份作品，是譜自楊喚的詩。因爲正巧去年夏天，我接到一位署名琴韻的臺南聽衆，寄給我一本「楊喚詩集」，在扉頁上，他題了幾行字：

「假如有一天，我能像舒伯特、聖賞或杜布西他們一樣，運用自己高度的智慧，將天才詩人楊喚先生的代表作，譜成含有濃厚中國風格的名曲，那該是多麼有價值、有意義，願有心人助我達成這一願望。」

楊喚是現代詩壇上傑出詩人之一，民國四十三年三月七日，爲了趕一場勞軍電影，在西門町的平交道上作了輪下之鬼。當時他不過才二十五歲。楊喚從小失去母親，在哭聲中長大。苦難的

童年，在遼東灣沿岸的菊花島上度過。他從初級農業職業學校畜牧科畢業後，順着自己的興趣，寫詩、投稿、在報館工作，並且曾一度擔任副刊編輯。到臺灣來以後，他作過上等兵、上士文書，結交了不少文友。由於一生的遭遇，和環境的影響，他性格憂鬱。但是，也就因為童年的不幸，他為兒童寫作了許多童話詩。

楊喚的童話詩，有美麗的形式，新鮮的內容，獨特的風格，滋潤了兒童文學的園地，也滋潤了兒童天真的心靈。楊喚的抒情詩，以現實生活的內容作題材，表現出他的思想意識。如今，因有心人許常惠老師的譜曲，給予它音樂的生命，我們的創作園地，又何嘗不因此豐盛起來呢？

民國四十八年，許常惠離開了他研習五年的巴黎，回到國內，也正在這一年，我考入了師大音樂系。四年的時間，他一直擔任我們的導師。十年前，他在臺北市中山堂舉行第一次個人作品發表會，為樂壇帶來了一股新的音樂風氣，從此，他不但作曲，搜集民謠，更不遺餘力的推廣中國的現代音樂。

說起他譜楊喚的詩，有一段小故事：

「在法國期間，我認識了兩位年青的中國詩人，楊喚和白萩。那是從臺灣寄來的一本詩集上認識的。於是我寫信到臺灣，打聽這兩位詩人，徵求他們同意，用他們的詩譜曲。這時候我才知道楊喚已經死了。十多年來，我一直想把他的詩譜成曲……。」

十一月二十七日，許常惠的心願總算實現了。為了紀念楊喚，許常惠作品發表會在實踐堂舉

行，發表了他譜自楊喚詩的四首兒童歌，五首歌曲，和給兒童的小清唱劇。同時發表的，還有鄉

愁三調重訂曲，和弦樂二章。

民國四十九年，許常惠在中山堂舉行的個人作品發表會，那是現代音樂最初和臺灣聽眾的接

觸，他遭遇到相當長時間的猛烈抨擊，一提起許常惠三個字，人們就自然而然地覺得他的音樂難

以接受。十年後的一天，臺北兒童合唱團的幾位小朋友，唱出許常惠譜自楊喚詩的小蝸牛：

「我馱着我的小房子走路，我馱着我的小房子爬樹，慢慢地，慢慢地，不急也不慌……。」

笑容綻放在聽眾的臉上，也溫暖了每個人的心。就像許常惠曾經說過的：

「音樂必須感動人，必須使人歡喜，……無論用那一種方法，或怎樣的表現，但是必須是感

動人，使人喜歡。」

這些兒童歌曲，親切、純樸、可愛、流利，難怪當藤田梓在後臺聽到這麼悅耳的兒歌，一方

面驚奇於許常惠寫作這完全不同於他往日作風的歌曲，一方面自己也忍不住要哼唱起來。

但是，這是許常惠寫作兒童歌曲的一面。當晚的節目中，辛永秀的五首女高音曲，鄧昌國、

張寬容、藤田梓的三重奏——「鄉愁三調」，陳澄雄指揮藝專弦樂隊的「弦樂二章」，給人的感

受，卻完全不同於他的兒歌。也許在現代的環境中，部份人士還不易接受，但比起十年前，人們

的搖頭、歎息、懷疑來，似乎進步多了。這也是說聽眾對現代音樂的接受能力，經過十年來不斷

的接觸，對現代樂語，不再是格格不入。許常惠常告訴我說：

「今天我寫的東西，跟十年前的不同了，因為十年來在國內的生活，到底對我還是有影響的。」

因此，今天許常惠的音樂，是屬於現代的，也是屬於中國現代的。

在發表會之前，許常惠在節目單上寫下了幾句心裏的話：

「我始終認為我是一個藝術工作者，而不是做教師的料子，可是我的書竟愈教愈多，現在每週要教四十個鐘頭。

「為了什麼？還不是為了麵包，為了適應這個社會的環境與制度。因為這個社會是不可能讓純粹作曲的藝術工作者生存下去，除非你寫些商業音樂、電影、電視配音、流行歌等所謂實用音樂。

「然而，我們不放棄作曲，繼續寫些不實用的，不能換麵包的音樂。因為惟有這樣，才能使我覺得有意義，這是我的悲哀，也是我的快樂。」

這是許常惠的心聲，也是今天許多作曲家的心聲。

（民國六十年一月）

三四　鋼琴家藤田梓

「藝術家的事業，是一條走不盡的道路，當他走得愈深，他會遇到更多各種不同的難題，總之，藝人的生命，是一種無止境的奮鬥。」

記不得這是誰說過的話了，但是，對於聞名東南亞的鋼琴家藤田梓來說，她是在不停的奮鬥，愉快的奮鬥，散發出無比的光芒，又如同教育部文化局王局長封給她的雅號：「原子人」似的，充塞着無比的生命力！

一九六一年，藤田梓與中國著名小提琴家兼指揮家鄧昌國結婚後，就一直定居臺北，十年來，他們在樂壇上比翼雙飛，無論是推廣樂運，推行樂教，本身的進修，或是加強與國外音樂文化推動的交流，他們都是腳踏實地的努力在做！就在那棟座落在園林大道──仁愛路三段的花園洋房裏，我們有了一次愉快的交談。

那是一個初夏的早晨，陽光柔柔的閃爍着晶輝，照耀着屋外滿園的綠，使園中的滑梯、鞦韆、曉曉板等，看來似充滿活潑的生機，也連帶使我想起了，這棟洋房的前一半——東方藝術學苑。

「入學之前，在學之中，畢業之後，工餘之暇，請到東方藝術學苑來。」這是該學苑的口號，二年來，它已經吸引了不少嚮往音樂藝術的青少年，當初，藤田梓曾經告訴我：

「日本著名的桐朋音樂學院，最初只有簡陋的設備和窄小的院址，但是幾位能幹又熱心的音樂家們，憑着一股熱愛音樂的衝勁，逐漸有了今天這一副完全不同而成功的新面目。近年來，在臺北教授鋼琴的經驗，使我發現中國的兒童們，一般的都具有更高的天份，而我們又是多麼需要一所專門的音樂學校。」

現在，這位被封上「原子人」雅號的能幹的女主人，就坐在我眼前，剛洗過的頭髮上捲了幾個髮捲：

「我最沒有耐心上美容院，所以不論洗、剪或是捲，都是自己來。」

雖然如此，每次你看見她，總會懷疑那一頭整齊美觀又十分藝術的短髮，是剛經過美容師整

憑着崇高的理想和目標，她開辦了東方藝術學苑，在音樂部門就分成器樂獨奏組、器樂合奏組、聲樂組、合唱組、音樂基礎知識訓練組和作曲理論組。在這棟洋房裏，就以花園和長廊，間隔了住宅和課室。

理過的。藤田梓也很會穿衣服，因此，在任何場合見到她，不同的服飾，都能襯托出她耀人的光芒。就是家居時的一襲紅色長褲套裝，也流露出無限瀟灑，我們談起了最近她在電視中每月製作一次的「音樂之窗」節目：：

「我計劃以深入淺出的方式，以輕鬆活潑的氣氛將音樂帶給大眾，除了音樂演奏之外，並邀請社會各階層的人士，不拘形式的閒話家常，把音樂和教育的功能融合為一，介紹音樂知識和有關趣聞。」

一談起了工作、理想，她就與緻勁勁的侃侃而談，我發現她的國語又進步了：：

「妳知道在電視節目中，我除了彈琴，還得說話，過去我說的中文，都是聽來學來的，近年我加緊學說國語，每天讀那本林聲翕教授譯自伯恩斯坦原著的音樂欣賞，才發現過去我說的國語文法有許多錯處，於是讀每一篇文章時，我就先圈出難處和重點，利用每一秒鐘時間，大聲朗誦，有時在計程車上也大聲讀，讀過四、五遍後，也就熟練了。」

一個人的所以成功，往往從許多小地方就可以看出，藤田梓除了具有音樂上的才華，又有用不完的精力，能不懈的努力，成功的果實自然非她莫屬了。

對於她在音樂上的成就，她總歸功於母親——曾經榮獲日本天皇頒發「文化獎」的名作家，她今年已是七十六歲了：：

「母親很小就發現我的音樂才能，我有一付絕對音感的耳朵，有一雙與我身材比例不太相稱

的大手，我還能很快的看譜、背譜。從四歲開始學琴，她就不顧父親的反對，為我擬定了許多計劃。」

藤田梓的父親經商，他熱愛東方文化，卻以為學琴頂多只能作個夜總會的洋琴鬼，總算母親的遠見，帶她走上成功之路。

從大阪音樂大學畢業後，她曾一度在母校任教，兩度赴歐洲深造，隨維也納布魯諾、塞德赫非等名教授學琴。一九六〇年，藤田梓應邀訪華，在臺北、臺中與高雄舉行了三場獨奏會，就是這次的演奏，她認識了名小提琴家鄧昌國先生，返國後，通了三百多封情書，一年之後，他們終於結婚了。

對於生活、習慣、風俗上的不同，藤田梓總盡量努力適應丈夫。而鄧昌國更時時鼓勵她到世界各地去開演奏會，學一點新東西。一九六六至一九六七年，她曾作環球演奏，一九六八年又應邀到美國演奏，在東西部各處，演奏了十五場：

「穩健的技巧，成熟的格調，多麼令人愉快的音樂」——洛杉磯——

「美麗的音色，生來極柔和的觸鍵，音樂品質極為活潑自然」——日內瓦——

「有火及細膩」——吉隆坡——

這是各地樂評者對她的報導，而她自己說：

「對鋼琴音樂，我追求的是深刻動人的美。」

由於她對樂曲詮釋所下的功夫，使她的演奏充滿了特有的情操。

「音樂是一項偉大的藝術，我努力又努力，總覺得不能滿足，在前進中又好像永無止境，越彈越聽就越眼高手低。」

除了本身在琴藝上，做着不停的奮鬥外，目前她同時在中國文化學院、國立藝專及日本大阪音樂大學任教，在國內樂壇，許多青少年鋼琴幼苗都出自她門下，而她的弟子在國外音樂學校出人頭地的也很多，對於教導學生，她也有她的原則：

「訓練學生，不僅僅要他們技巧進步，最主要的，是訓練他們成爲一個演奏家。情操的培養，見識的增廣，舞臺的經驗等，都是學習演奏的一部份。」

目前，藤田梓有五十六位學生，她對學生的要求很嚴，不同的年齡，程度，她都施以不同的課程，年青的學生，先重技巧，再培養音樂藝術，年長的學校老師，則先重音樂理論與音樂史等的分析，其次才是技巧。

藤田梓可以稱得上是一位好教授，同時也是一位演奏家。她奉獻所學，不遺餘力的對內，對外發表國人自己的作品和中國作曲家作品的唱片專集，她有着讓人佩服的敬業精神。六月裏她在馬尼剌演奏後，七月底在日本，九月中旬在香港都分別舉行獨奏會，那麼也許你會問起她的私人生活？

佈置精巧的客廳，壁爐上有一幀古代女子吹奏器樂圖，好幾幀音樂家的照片，以及一些藝術

化的小擺設，綠意盎然的盆景……面對着這些，已經可以告訴你，她也是一位懂得生活情趣的妻子。

她喜歡搜集，她擁有許多世界各地的火柴盒，陶瓷器精製品，現在她又開始搜集高山族的手工藝品，還有各種大理石……

「我喜歡大理石的清爽厚重，這些嗜好可以使我繁忙的生活獲得調劑，在疲乏之餘，正可使精神平衡。」

對於一般人都必需的消遣，她也有自己的一套理論……

「我不像一般人似的愛看電影，我覺得看電影太浪費時間了，我卻常會對着電影廣告幻想，在很短的時間裏，我就能看完一場我自己想像中的電影了。我喜歡看書，每天總要看二十分鐘。我不是一個能享受大自然風光的人，每次郊遊，我總是滿腦子音符，一面牽掛着練琴，一面又努力要使自己忘記琴，這樣，就無法痛痛快快的玩了。」

對於結交朋友，藤田梓也有一套她自己的理論……

「我喜歡交朋友，喜歡真正的好朋友，我不喜歡虛偽的人，因為我自己的脾氣不好，容易生氣……，我想人總是有脾氣的，耿直總比虛假假要好，你說是嗎？」

這就是藤田梓，一個有着真正藝術家個性與氣質的鋼琴家。

（民國六十年八月）

三五 陳必先的旋律

早在去年十月間，陳必先回國以前，我就在臺北畫刊上見到有關她的報導，那幾幀她的近照，很美。我還發現她帶一點德國味道，這也許是她的成長期——九歲到二十歲這個階段，都是在德國度過的原因。

後來她終於回來了，在接受中視記者楊文華訪問的同時，我第一次見到她。也第一次真正訪問她，和她談話。

二十歲的陳必先長得不算高，一頭從未燙過的長髮披在肩上，穿着十分樸素。十年到底是一段不算短的時日，她的國語生疏了。儘管她說得不多，卻處處表現她個性的堅強，思想的成熟，和對音樂的一股狂熱。

一月八日，陳必先在國際學舍舉行她回國的第一場獨奏會。一襲織錦紅緞的晚禮服，甜蜜的

笑容，帶一點稚氣。當她出現在舞臺上，人們依稀看到她九歲那年，穿着古亭國小制服在舞臺上的小身影。如今，她雖然長大了，雖然穿了禮服，雖然齊耳的頭髮已披在肩上，但是，看起來，她還是像一個中學的女生。

她坐在琴前，巴哈第二首小組曲的音符，從她的手指滑出來，全場的聽衆無不屏息凝神。鍵盤在她的指尖下跳躍，是那樣的清晰有力。可是，這首巴哈的樂曲背後，卻還有一段感人的故事。

一九六九年八月，必先到波昂參加巴哈高級講習班。（去年二月她畢業於科隆音樂院鋼琴演奏科高級班之前，她經常被推薦到歐洲各地，接受世界一流名家的指導。）這次的老師，是巴哈權威尼克娜基娃。這位老師特別喜歡她，因爲巴哈的音樂作了橋樑，她們常在一塊兒談心，必先自然更進一步的了解了巴哈音樂的內涵。在幾十位參加講習的青年鋼琴家中，她是唯一被慕尼黑電臺選中對全德演奏廣播的人。她彈的就是巴哈的C調小組曲。當時，她曾經爲這首二十分鐘左右的曲子，練了三個星期。

貝多芬的熱情奏鳴曲，需要表現懾人的威力，纏綿的情感，也是一首極難的曲子。陳必先把它排在節目單上的第二首曲子，暴風雨的波濤，都從她的指尖下一瀉而出。他彈「熱情」奏鳴曲，讓聽衆又發現了這位天才的確不凡。

威廉肯甫是世界公認的貝多芬權威。七十五歲的他，近年來每年接受世界各地名家的推薦，

教授能彈八支貝多芬樂曲的青年鋼琴家，免費學習。一九六九年五月的一次講習，必先是最年輕而又彈得最好的一位。名師的指點，陳必先彈活了貝多芬的熱情奏鳴曲。

國際學舍的走道上，站滿了慕名而來的聽眾。熱情奏鳴曲的餘音，在空氣中廻盪。人們的情緒已被激動的樂音帶至高潮。

下半場，她彈匈牙利國民樂派作曲家巴爾托克的作品第十四號組曲。必先表現出巴爾托克粗獷的節奏和旋律，還有強烈的民族色彩。

杜比西的快樂島，是一首技巧艱深的樂曲，具有豐富的想像力和繪畫的色彩感，表現着愛的喜悅。

古典派和浪漫派的樂曲，可以說是她最拿手的。在節目單的最後一首樂曲，就是蕭邦的第三首鋼琴奏鳴曲。這是蕭邦全部作品中，最壯大的一首。它具備了蕭邦音樂的全部要素和特點。我總覺得必先有她年齡所不該有的成熟，思想上的成熟、感情上的成熟，在音樂上她表現得如此深刻，已經超過了她年齡所能表現的。這首奏鳴曲的演奏需要和演奏熱情奏鳴曲同樣的氣魄。在音樂的表現上，她是如此深刻、成熟。

和她父母的談話中，我知道她從小就是懂事、用功有領導能力的女孩。她不畏艱難地在德國苦學十年，也在耳濡目染中學到了德國人的刻苦、耐勞和堅強。她不放棄任何學習的機會，經常在不同的演奏中放射光芒。

（民國六十年一月）

三六 袁樞眞的藝術天地

走在袁樞眞教授的畫室，我像重回到那段充滿幻想的時光——悠然自得的在晨曦中看白雲、輕風、嫩草映出一幅幅波光嵐影，暮色裏看西天的晚霞籠罩着一層層薄霧輕紗，胸襟充滿了美麗的色彩。

袁樞眞的油畫，交疊在畫室中，琳琅滿目。這位大自然的謳歌者，栩栩如生的將大自然表現於畫面，那種美的感受，使人心境平和、安祥，而那斑爛的色彩，卻又讓人的心靈振奮。

四十年未離畫筆

就像她對大自然純樸面目的強調一樣，她第一眼給我的感覺，是樸實的，淡雅的，卻又流露出一股由熱情與智慧結合而來的藝術美。從她的談話中，我知道她整個心靈都獻給了藝術。

袁樞真教授是浙江天臺人。那是一個山明水秀的風景區，受了自然環境的陶冶，她從小就喜歡繪畫。她說：

「在中小學求學的階段，我的美術成績總是拿最高分。我是那麼喜歡畫畫，十九歲那年，我隻身離開家鄉，到上海考入新華藝專，開始正式學畫。我的父母親思想非常開明，他們認為子女的教育是最重要的，後來我能夠順利的到日本、法國繼續研究，除了得到汪亞塵教授的鼓勵外，還得力於家庭的培育……。」

她是民國二十三年到日本大學美術科讀書；同時也在川端美術學校畫人體。民國二十五年，她再到法國，在巴黎美術學院專攻油畫。四年後回國，在重慶國立藝術專科學校教書。民國三十八年來臺灣，一直在臺灣省立師範大學美術系教授人體素描。

「我學畫的過程，非常順利，沒有遭遇到一點兒困難。當時的出國手續方便極了，完全是我自己辦的。」

聽她的口氣，似乎一切都是上帝安排好了似的。我可以感覺得出，她確實是一位堅強、能幹的女性。她說：

「我從巴黎回國後，和郭驥先生結婚。抗戰時期，重慶的生活非常困苦，但並不影響我的生活，就是有了小孩，我還是照常教書、繪畫、帶孩子，一直到今天，漫長的四十年歲月裏，我沒有一天離開過畫筆。」

作品入選國際沙龍

這些年來，她在臺北開過五次個人畫展，也參加過許多國內外的美展，她的作品曾經好幾次入選國際沙龍。去年，她榮獲中山文學獎金文藝創作「油畫獎」。

在她的畫室中，看到的大部分都是風景畫，還有人體畫。對於她的寫景，名畫家孫多慈教授曾經有過這樣的評語：

「在她的畫中，有着天賦對於色彩的敏感，配合上她那大膽的、毫不做作而坦率的筆調，於是大自然的景物、情調、光彩便都一一純眞的顯露出它的樸實面目⋯⋯。把她的畫比喻爲輕鬆簡練的小品散文，是最恰當也沒有了。它是簡潔而不單調，細膩而又統一，給人一種雋永的回味，明朗的印象⋯⋯。」

目前她正在畫一幅以墾丁公園蛙石風景區爲題材的畫。她說：

「這些年來，我的畫已有不少變化，特別是在色彩上，變得比較厚重。多年來，我手不離筆，一有時間就提筆作畫。在不斷的繪畫中，對人生的體驗和了解，以及對生活的感受也都更深刻，這些也就直接影響到作品的境界了。」

她拿起了畫刀，沾上了油彩，在畫面上輕輕的一抹，下筆是那麼自然美妙。許多人都認爲她筆下的自然景色，帶有中國山水畫的意境，蘊藏着源遠流長的中國繪畫傳統精神。在她的畫室

裏，有一幅高懸着的國畫，那清雅脫俗的境界，眞耐人尋味。這是她作品中的唯一的一幅國畫。

她自己說：

「那是去年當我的老師汪亞塵敎授回國時，到我的畫室中作畫，我一面欣賞他筆下生動的畫面，一面忍不住信手拿起畫筆來畫了這幅國畫，沒想到他會讚美，還鼓勵我裱起來。我想，把它當作紀念品，也是變有意義的。」

融匯中西繪畫長處

袁樞眞敎授的油畫作品，的確與中國山水畫有許多共通之處。她本來就對中國國畫原理極有研究，她把國畫的意境運用到西洋畫中，使得每一幅風景的畫面幽美、生動而富有詩意。難怪人們總稱她的畫是融合了中西繪畫之長。

看到她的畫室裏，陳列了幾幅醒目的人體素描，不禁使我想起了大學生活的一些趣事：在臺北師範大學的女生宿舍中，音樂系的同學總是被安排跟藝術系的同學住在一間寢室，每當她們上完了人體素描課，帶着一幅幅赤裸着身體的人體畫放在進門的牆脚處，我們音樂系的同學，每天走過總要瞧上好幾眼。雖然習慣可成自然，少見多怪的我們，眞有些困窘。

「師大的人體素描課就是我敎的。」她說：「藝術系的同學，在一、二年級上的是普通素描，到了三、四年級後，就開始畫模特兒了。一般人總有這個疑問，畫人就畫人，爲什麼一定要

把衣服脫光？這種情形最近還好些，過去幾年，人們的確不大了解。人體是學畫的基本，在畫人體前，還必須先了解人體解剖學，因為人體的線條，乃至筆調的先後都有一定的。仔細觀察的話，你會發現人體肌肉的顏色千變萬化，非常複雜。人體素描可說是一大學問，假如穿上了衣服，就只能表現出衣服本身的線條，又如何能稱為人體畫呢？」

想起幾年前，林絲緞攝影展曾在社會上掀起高潮，還牽扯到了法律與道德問題。林小姐是當年師大藝術系的模特兒，她也是我們跟藝術系同學抬槓的一大話題，當她走過操場時，還總有人在她身後指指點點呢！

「模特兒是一個正當的職業。」袁樞真嚴肅的說；「模特兒也並非一定限於年輕漂亮的女人，凡是男、女、老、幼，都是畫家要描繪的對象。他們的身體結構、形態都不一樣，用筆、色調也都不同。在法國、日本等國家，還有模特兒俱樂部的組織。」

「模特兒要有什麼條件嗎？」

「在臺灣，這種風氣還不十分普遍，只要是願意來的模特兒，我們就滿意了。不過對男性模特兒的要求，我們希望的是肌肉發達、骨骼明顯。否則跟女性沒有什麼顯著分別的話，同學們畫起來就會困難些了。」

不反對現代畫

她的桃李滿天下。現在活躍在臺灣畫壇搞現代畫的青年畫家，有許多都是她的學生。我問她對現代畫的觀感。她說：

「近十年來，臺灣畫壇是一片蓬勃現象，研究美術的風氣也很普遍，許多新的繪畫思潮也隨着與起，特別是對抽象畫的爭辯。我個人覺得，隨着時代的進步，科學的發達，藝術的表現方式，自然會有革新的方向。我的個性比較保守，我還是喜歡用西洋畫的技巧，中國畫的精神，來創出我個人的畫風。

「對於現代畫，我不反對，但它必須忠實於自己的感受和表現，不要勉強附和潮流，同時要能表現出如詩、如畫、如音樂的美妙意境。

「學畫的人，學校裏的基礎是最重要而不可忽略的。我覺得這一代的青年人，都有才氣，又肯用功，他們自然會有他們自己的風格和路線。我的學生中，今日已有許多站在現代畫壇的尖端，但也有幾位蠻有才氣的同學，特別是女同學，已經奮力游到世界藝術中心的巴黎，但她們中有人卻又中止前進，這是我最感到惋惜的事。」

她的語氣中，似乎有那麼一絲兒的無可奈何！我又想起：不知這位美術教育家，對於兒童美

她談兒童美術

術教育問題的見解又如何？聽我問了這個問題，她開心的笑了。

「畫，可以使得兒童的理智與情感得到平衡的發展，它又能培養兒童的想像力與創造力。像音樂一樣，畫更能陶冶人的身心。畫還可以使得孩子們的生活更加充實。我覺得兒童美術教育是非常重要的。

「這兩年來，臺灣電視公司的『大家畫』節目做得非常好，可是談起學校中的美術教育，最大的問題還在對美術科的不重視。學校沒有太多的時間讓兒童作畫，對學生來說，又如何能培養他們的想像力？創造力？還有一點，老師們在指導兒童畫畫時，除了寫生外，還要讓他們自由的畫。同時要知道，兒童美術教育的主要目的，並非只在培養天才！」

尼采曾說：「藝術卽生活，生活亦藝術。」他的哲學宗旨，就是要創造藝術的生活，袁樞眞說：

「一有時間，我就愛到畫架前作畫。在許多畫友中，有一點是可以讓我自傲的，就是我作畫的時間和我的作品數量不比別人少。」

她告訴我：「畫室的光線是最要緊的了。所以只要光線好，沒有特殊的事，我一定要畫。通常夏天我在下午五點鐘停筆，冬天要提早一個鐘頭結束。畫畫時，我可以忘掉一切，擺脫掉許多雜事，關起門來，呆在我的小天地中。」

喜歡運動和旅行

在畫室的一個角落裏，屏風後，擺了一張床，我想她一定是畫累了就躺在那兒休息的。

「按照您的生活藝術，除了畫畫外，還喜歡些什麼呢？」我問。

「我很喜歡運動，像打太極拳，打高爾夫球……我的身體一直很好，從開始學畫，我就養成一個習慣，站着畫。一直到今天，我能一連站幾個鐘頭都不累，像到師大上課，一口氣爬上三樓的教室，這對我是輕而易舉的。現在我總是教學生們養成站着畫的習慣。」

「您喜歡大自然，一定也喜歡旅行？」

「對我來說，旅行也是一件工作，我當然喜歡旅行，只是我個人旅行的方式與衆不同，凡是沒有到過的地方，我都要去看看，有沒有值得畫的風景。橫貫公路還沒通車前，我就去住了一個禮拜。到阿里山去也是一住十天，那千變萬化的雲海太值得畫了。除了寶島風光，我也到菲律賓、日本等其他國家的風景區作畫。可是假如是跟我先生一塊兒去旅行，那又是另外一回事了。」

「談談您的先生好嗎？」

「郭先生很忙。他學的是政治，跟我所學雖然是兩回事，但我們處得很好，絲毫不發生衝突。當他與朋友談論政治時，我關起門來畫我的畫，我對政治一點不懂，他對繪畫的欣賞力倒很高，我能夠有今天這種自由作畫的環境，他給了我不少鼓勵。」

她全心獻給了藝術，卻沒有忽略家庭。一兒一女都已長大成人，女兒學的是圖書管理，偶爾也畫畫國畫，現在已經出國深造。留在身邊的兒子學的是機械，在臺北工業專科學校讀書。她並

不鼓勵孩子們學畫，讓他們隨自己的興趣自由發展。

（民國五十八年五月）

三七　音樂猜謎晚會

夜已深了，「音樂風」的結束樂早已奏過，雖是週末，街頭的喧鬧聲也逐漸隱去，只有窗外弦月窺人，偶爾清風過戶，好一個幽悄的夜。在一片寧靜中，我的心緒依舊起伏，耳畔似仍聽到陣陣的歡笑聲，和震耳欲聾的掌聲。那動人心弦的樂音令人欲醉，那一張張親切歡笑的面容使人振奮。在靜夜裏，一個月來的緊張忙碌，總算鬆懈了下來，隨着湧上了那一幕幕令人興奮的情景。

四月一日晚上的擴大音樂猜謎及音樂演奏會，是爲了慶祝音樂節，同時也爲了「音樂風」開播一週年而舉辦的。記得今年的二月四日，「音樂風」舉辦第一次音樂猜謎及音樂演奏會，當時我們完全是嘗試性，沒想到這項新奇的創舉，竟獲得聽衆們熱烈的支持，紛紛要求能經常舉辦，而且由於當時是在本公司大發音室舉行，只容納了少部份的聽衆，以致使許多與緻濃厚的朋友無

法來到現場，於是音樂組林寬組長即時就決定在今年音樂節前續辦這項活動，同時很快的就訂下了四月一日國際學舍的場地，積極進行準備音樂演奏節目，我也開始在節目中宣佈猜謎辦法，遴選八位優秀猜謎者，一方面審慎選擇謎題。當函索入場券的消息在節目中宣佈後，每天大批的信件送進了音樂組，這都是來自熱心的聽眾朋友，大家對音樂都是無比熱愛。當晚國際學舍座無虛席，雖然那成百成千的面孔，都是陌生的，但是個個醉心音樂的表情，對於我卻是如此親切！

今晚舞臺的佈置，令人有舒適諧和的感覺，粉紅與天藍的電動計分牌、水藍色的垂幕與桌巾、再加上臺前數籃鮮花，整個舞臺上洋溢着恬靜溫馨的氣息，臺下聽眾踴躍，可以說是國際學舍近年來最盛況空前的一次，而這些高水準的聽眾，使得我和所有工作的同仁，以及參與演出者格外的起勁，這是一次極為成功的晚會，也是極為成功的音樂演奏會。

音樂猜謎•輕鬆進行

第一個節目「音樂猜謎」，在活潑、輕鬆卻又緊張的氣氛中進行，八位參加猜謎者大都是大專及中學的同學，他們都有極高的音樂欣賞能力和豐富的音樂常識。一開始是個人音樂常識題，他們幾乎完全答對了，這一部份的題目我是以國內音樂界的動態為主，向聽眾們介紹這方面的常識。其次是團體音樂欣賞題，分成ＡＢ二組，各猜四段音樂的曲名與作曲者，當樂聲在安靜的國際學舍場起時，我想每一個人都深深的感受到音樂醉人的力量。結果Ｂ組猜的四段音樂拿了滿

分，代表發言的是建中汪道沖同學，音樂欣賞能力之高，口齒的伶俐，態度的沈着，獲得聽眾們如雷的掌聲。A組的四位猜謎者中，有第一次音樂猜謎冠軍高德輝同學，可以說是實力雄厚，而且聽說在這兩天春假期中，他們一直埋首在唱片堆裏，也許是太緊張，也許求勝心切，意外的只答對了四題中的二題，這也多少影響了他們的情緒。接着最後第三部份是整個猜謎的高潮——團體爭答題，AB二組必須對所播出的樂曲有把握後，才能各按桌上不同響聲的鈴，爭得回答的權利，答對得一分，否則反遭倒扣。所以不但臺上的猜謎者緊張，連臺下的聽眾們也鴉雀無聲的屏息靜待，是A組的低音鈴聲先響還是B組的高音鈴聲在音樂聲中先響。B組的記分牌上已亮着四分，他們滿懷信心的在七題爭答題中又爭到了三分，A組也不甘示弱的連得精彩的二分半。可惜由於其中答錯了一題，倒扣一分的結果，使得原有的四分半，被扣後只餘三分半。整個音樂猜謎過程，在愉快輕鬆的氣氛下進行。猜謎者對音樂常識與音樂欣賞能力的高超，獲得來賓們一致讚賞。而本公司成音組與業務所同仁，在錄音與擴音工作的通力合作上，所給我們的幫助，更令人感激。

音樂演奏 · 達最高潮

晚會第二部份節目是音樂演奏。首先是董蘭芬女士的女高音獨唱。董女士畢業於師大音樂系，曾任教於國立藝專及文化學院，民國五十一年得美國茱麗葉音樂學院獎學金赴美深造三年。

今晚她穿着一襲暗紅空花長旗袍，襟上配一朵紫羅蘭，雍容華貴。她一共唱了三首舒曼的德文歌曲，二首巴爾白的英文現代歌曲，和三首中國歌曲，在國內的聲樂界，董蘭芬一直是令人讚佩的，今晚臺下許多位聲樂教授都特地來欣賞她的演出。董女士的歌確實像她的人一樣美，尤其對情感的處理細膩柔美，扣人心弦。這些詩和旋律的結合，將音樂的浪花，激濺在每個人的心靈，那繞樑的歌聲，此刻仍在我腦際縈廻。

鄺智仁女士是第二次應邀參加我們的音樂演奏會，她自從抗戰結束後從大陸遷往美國，一直在那兒定居，半年多以前隨先生劉鈴博士返國講學回國。由於她在國內逗留的時間不長，我們很難得再聽到她的琴藝，今晚她彈了蕭邦兩首波蘭舞曲，一首革命練習曲，以及阿倫斯基的升F大調練習曲。她穿了一襲黑色下鑲金邊的長旗袍，顯得很年輕。我認識她不過是幾個月的事，可是她給我的感覺，是一位非常誠懇而認眞的人，雖然她已是四個孩子的母親，可是對鋼琴藝術一直努力不懈，今夜她的演奏較前一次更加精彩。

最後的節目是中廣合唱團的混聲大合唱，節目包括古詩新唱及大合唱「美人愛倫」，三十位男女團員一律手持藍色的譜夾，男團員是黑西裝黑領帶，女團員是五顏六色的短旗袍，在舞臺上現出一幅鮮明的圖畫，首先給臺下聽衆一個愉悅清新的感覺，而這次演唱也獲得了最大的成功。雖然由於緊張的關係，有一、二處小錯誤，但是在指揮林寬的指揮下，素質極高的團員們得到了聽衆一再「安可」的如雷掌聲與歡呼，最後加上了一首山地民歌「快樂的聚會」，更使聽衆久

久不願離去，形成了晚會的最高潮。中廣合唱團一個月來每星期日犧牲假期的加班苦練，總算在

這一次成功的演唱中獲得了報償。

這是一場使人興奮更使人回味無窮的音樂猜謎與音樂演奏會，雖然籌備是辛苦的，只要得到

了成功的代價，任何努力都是值得的，更何況我們又多了一次經驗，來作為下一次改進的參考。

走筆至此，夜更深了，願音樂朋友與我們共同努力，設計更新穎的節目，服務聽眾。

（民國五十六年四月）

三八 黃友棣作品演奏會後記

「……我雙膝發抖的站在這兒，像是一個放學歸家的孩子，在大人面前接受考試……這次我回來，是為音樂年貢獻我個人的力量，希望我在祖國所播的花種，能長出芳香的音樂花朵；我不是過海來賣假藥的，不管趙小姐考我什麼，我都不該怕……現在我吃了一顆定心丸了。問到有關中國音樂中國化、現代化的問題，也正是我這次回國來預備和大家討論的『中國風格和聲與作曲』的理論和實際技術問題……」

黃友棣教授親切幽默的站在臺上侃侃而談。

八月廿九日晚，中廣公司大發音室正舉行着黃友棣教授作品演奏會，「中廣合唱團」與「牧星兒童合唱團」首先演唱「偉大的中華」，展開了序幕。這首樂曲以「大哉我中華」為序曲，以「青天白日滿地紅」為徹唱，何志浩先生慷慨激昂的詩句，黃教授配以壯麗的旋律，歌聲句句

扣人心弦。一曲既罷，在如雷的掌聲中，林寬指揮步入後臺，才見他緊張的心緒稍微鬆弛，指揮擔負起演出的重任，何況這是一首五十六年中山文藝學術獎的得獎作品。在接受訪問時，黃教授以前面的那段話作開場白，然後拿着提琴，舉「偉大的中華」第一章「珠江之歌」爲例向聽衆說明他的「中國風格和聲作曲」的理論：

「這首樂曲是以廣東古調『旱天雷』作基礎，它明快流暢的旋律，足以顯示廣東人活潑的性格，曲名『旱天雷』正表示　國父革命的呼召力量，　國父是一位與天地長存的人物，他生長在廣東，『旱天雷』這首古調，包含着堅強與毅力。要建立眞正的中國音樂，必須以古代調式音階，融會現代各派和聲新技術，配合中國固有的樂曲用語，才能創作出眞正代表中國精神的音樂……。」

他同時以小提琴示範演奏，說明「中國風格和聲與作曲」的理論，他風趣的講解，不時引來滿堂的歡笑聲。您知道他是如何形容那首人人盡知的「杜鵑花」的？「……這是我提時代的尿布，如今人人唱它，眞叫我羞紅了臉，就像那還不會飛就急着出繭的蝴蝶，還是快回去藏一陣子……。」

黃教授待人謙誠，說話耿直，他的談話一如他的樂曲，完全控制了聽者的情緒。

「杜鵑花」與「阿里山之歌」，黃教授依照他的理論重新編成合唱曲，這是當天晚上的第二個重唱節目。事後名舞蹈家蔡瑞月曾致函本公司總經理：

「⋯⋯貴公司合唱團的演出非常成功⋯⋯尤其總經理之全力提倡、發揚，恢宏國音，激勵人心⋯⋯實令人敬佩⋯⋯當晚演唱之杜鵑花、阿里山之歌、青白紅更是令人嚮往，本人正計劃將之編成舞蹈⋯⋯。」

中國的音樂，配成中國的舞蹈，這是真正的民族藝術。每當我在節目中介紹中國作曲家的作品後，總會有舞蹈家要求供應錄音音樂資料，以供編舞。我們急切需要民族風格的音樂。

藤田梓教授擔任的是第三個節目——鋼琴獨奏。熟練的指法，怡然自得的神情，在那首「百花亭」組曲中，讓我們聽到了廣東小調「雙飛蝴蝶」的樂句；從「家鄉組曲」中，廣東同胞聽到了親切的召喚；客家山歌「落水天」被引用在第二樂章中，這是故鄉之歌，那麼熟悉但又那麼遙遠！陝西民歌「南風吹」不是也出現第三樂章中嗎？「南風吹，月夜明⋯⋯」這是家鄉撩人的景象，怎不令人陶醉於甜蜜的鄉音中！

「我們愛祖國，我們念祖國⋯⋯美麗的祖國，芬芳榮耀，偉大的祖國，雄壯崇高。秦淮碧，蔣山青，龍蟠虎踞石頭城，白鷺洲，胭脂井，玉樹瓊花百鳥鳴，那兒有六朝金粉，精輝耀古今，那兒有中山陵墓，浩氣貫卿雲，天涯頻仰望，惆悵滿胸襟。祖國恩比長城長，我們心比長江長，我們愛祖國，我們念祖國，我們應當回去，快快一起奔向祖國，掃除極權統治，建立自由家邦⋯⋯」

臺上，林寬在指揮，林順賢伴奏，中廣合唱團全神貫注的唱着。臺下，梁寒操、馬星野、王

洪鈞、林聲翕、申學庸、李樸生、許常惠、汪精輝，許許多多文化界、音樂界人士，傾聽，這首偉大的大合唱曲。

「祖國戀」掀起了高潮，也結束了這場感人的音樂會。

這次黃友棣教授應文化局邀請歸國講學，不取半點報酬，他對音樂教育無私的貢獻實在令人感動。他教學負責而認員的精神，令人敬佩。

黃教授的話似乎仍在耳邊：「今天我站在臺上『受審』，林聲翕教授明年也將站在這兒接受趙小姐的訪問。」音樂家全力的為祖國樂教努力，我們也將不斷舉行類似的音樂會，提供好的節目給所有的聽眾，這原是我們國人所共同該努力的。

（民國五十七年九月）

三九　向日葵樂會作品發表會

中廣公司的交通車，滿滿的載着一夥愛好音樂的青年朋友們慶祝去了，他們剛參加了「音樂風」主辦的「向日葵樂會作品發表會」的演出，聽眾的掌聲猶如在耳，還有他們那滿心的興奮。

我想那個慶祝會必定是熱鬧而愉悅，也正想把自己投入這忙碌後的輕鬆，奈何思緒依舊起伏。

計劃定期推出現場音樂演奏會，作爲「音樂風」節目今年度的活動之一，期望的是普及音樂文化中重要的作曲、演奏、和欣賞的風氣，讓我們的音樂空氣更濃厚些。所以二月裏我們舉辦第一屆東星音樂比賽優勝者演奏會，介紹樂壇新秀——出色的音樂幼苗；四月份舉行現場音樂猜謎，與音樂聽眾打成一片；六月份我們發表向日葵樂會的新作品，鼓勵音樂創作……

我不敢說這是一場高水準的音樂會，更不敢說它給了聽眾多少音樂美的享受，甚至我懷疑有多少現場聽眾了解這些新作品。了解音樂本來就是件不容易的事，更何況是要去了解我們從沒聽

過的音樂，這對於我們的音樂專家也不是一件容易的事啊！但是我們需要自己民族的音樂，需要

作曲家創作，它在現代中國音樂前途中佔有重要的地位。對於一個眞正愛好音樂的人來說，只有

從不斷的接觸中來增加了解。

組成「向日葵樂會」的陳懋良、游昌發、馬水龍、沈錦堂、賴德和這五位青年作曲家，是國

立藝專音樂科先後期同學，基於對音樂狂熱的愛好，他們團結起來互相研究切磋，定期發表作

品，但是在個性上他們並不相同，這些也反映在他們的作品中。

陳懋良是五人中的會長，他不但最早畢業是他們的學長，也是其他四人在學校中的作曲老

師，他給我的感覺是冷靜而穩重，這次由林闈秀獨奏了他的鋼琴奏鳴曲，也許由於翻譜的失誤，這

首作品的演出沒能一氣呵成，如能有更多的時間練熟背譜演奏，必能將曲中意境表達得更完美。

游昌發是一位年青聰敏的小伙子，剛從學校畢業不久，目前任敎於徐滙中學，他已經與同班

的一位女同學結婚。這次他所作的黃用詩三首「靜夜」、「八月」、和「贈」，就是呈現給他的

夫人的，他用了浪漫技巧表現詩中的抒情詞意，這三首詩都很美，也許因爲是首次發表的作品，

不像一些我們常聽的藝術歌曲，讓人很能溶入其中，在旋律上，它也比較新，擔任獨唱的林都美

小姐說：「我經常在臺視『你喜愛的歌』節目中演唱，也不會像游昌發的歌那麼使我緊張。」

馬水龍發表了二首作品，一首小提琴廻旋曲，及唐詩三首。前者是一個傳統結構的廻旋曲，

其中加入了東方色彩；後者由他最喜歡的唐詩「落葉人何在」、「寂寞」、「春蠶到死絲方盡」

譜成，這三首詩似乎都很哀怨，馬水龍就是一個憂鬱型的內向青年。

沈錦堂在音樂上的才能是多方面的，他作曲，他也能演奏定音鼓、鋼琴、雙簧管等樂器。他自認爲是一個喜怒無常、情緒不穩的人，但是他的五個樂章的鋼琴組曲，在林媽利演奏下，掌聲不少，這支鋼琴組曲，寫出他對畢業的全部感觸，「序曲」與「熱情」，表現他入學後畢業後的萬丈雄心，「象徵」表達出他與同學間深摯的友情，「離情」描紋的是畢業時的心境，最後「傍徨」寫出初入社會的無依。

賴德和發表了一首大規模的作品──管絃樂與合唱曲，取詞自李後主「憶江南」的「閒夢遠」，由藝專室內樂團與女聲合唱團演出，賴德和親自指揮。

音樂界人士蕭而化、李志傳、陳暾初、申學庸、藤田梓等都來了，我想每個人所帶來的最大禮物，是熱情與鼓勵，讓我們來祝福這些年青人，還有我們的中國音樂。

（民國五十八年六月）

四〇 紅寶石音樂欣賞會

多年來我們都有一個感覺，要找一個真正好的欣賞唱片音樂的機會，很不容易：第一要有最好的場所；第二要有最好的唱片（錄音帶）；第三要有最好的音響設備；第四要有最理想的策劃人。我們是否能克服各方面的困難，達成這個理想呢？

「紅寶石古典音樂會」對香港地區的音樂愛好者來說，可說是無人不知，它已經有了十二年的歷史。七月裏，我訪美回臺途中，路過香港，應邀特地去參加了紅寶石古典音樂欣賞會，那絕好的音響，那空氣中充滿音符的氣氛，不禁讓我懷疑，何處能再尋到第二家呢？根據四年多來與音樂聽衆接觸的經驗，我相信臺北的音樂朋友們，如果投身於這樣一個音樂氣氛中時，一定也會和我同樣的受到感動。

終於，蘊釀已久的希望，十一月八日假紅寶石酒樓首次實現，由香港紅寶石音樂會供應精彩

錄音帶與詳盡的樂曲說明資料，當伊凡諾夫的「酋長行列」第一個音符，從德國出品最新式的 Sennheiser 身歷聲擴音設備中響起時，我似乎可以聽到現場聽衆內心的讚嘆與陶醉。這個在國內首創的唱片錄音音樂欣賞會，總算順利地誕生。

今天我們的社會，充斥着黃色的靡靡之音；這並非表示我們的羣衆沒有高尚的喜好，也不是說我們沒有可供陶冶欣賞的好音樂；而我們所需要的，是正確的觀念，是一股推動的力量。音樂可以美化人生，音樂是醇化社會的最佳藥石，是不容置疑的，而提倡正當的音樂去潤滌離亂多變的現實世界，是一件刻不容緩的工作。

事實上，一個國家，一個城市，值得向人推介，炫耀它各方面的優良傳統與進步的，若不包括文化藝術一項，那是畸形的發展。

我們也知道，在音樂藝術這一項上，該作的太多了，籌建音樂館，開創音樂院和音樂幼年學校……，爲什麼遲遲不見這種迫切需要的事實的實現？我認爲社會羣衆也該負起一部份的責任。試看，歐美先進國家的文化藝術成就，那一樣不是羣策羣力完成的，著名的林肯中心，新近落成的洛杉磯音樂中心，私人與團體的捐獻，助成了這些偉大建築的落成。

今天，我們需要我們的羣衆，我們工商界的鉅子們，重視我們的音樂文化，協助我們改良社會的風氣。

紅寶石音樂會不過是一個小小的開始，可是，至少這是一個正當的高尚的消閒場所，是我們

的社會中第一個出現的完美的唱片音樂欣賞會，我深深感謝紅寶石企業有限公司的負責人，願再開風氣之先，也期望着能收拋磚引玉之效。

八日的首次演出，已給了我們無比的信心。作為一個主持人，儘管我曾為它攪腦汁，如何設計一針見血的宣傳工作，讓社會羣衆明瞭，為的是能提供出一塊追求美與靈性最高境界的園地，為的是要達成移風易俗的目標。當在設計與籌備階段，雖然我也曾擔心，但是八日晚我得到了音樂朋友們的鼓勵和安慰，望着大廳裏聚集的人羣，鴉雀無聲的聆聽着，我忽然感覺到，就在那一刻，就在那個地方，我們的心靈是多接近！

「在燈紅酒綠，繁華熱鬧的中山北路上，居然出現了這麼一個帶給人心靈安詳、寧謐的地方，多令人興奮！」

「在報紙上口口聲聲嚷着如何改良社會風氣的今天，居然由一位酒樓的東主挺身而出，率先為易風移俗下了第一步棋，值得喝采！」

「連一個微細的最小音符，就像一根針落在地上似的，聽得極清楚，更何況那龐大的交響效果，真令人神往！」

這些日子，我更接到不少來信和電話，詢問如何參加這項國內首創的音樂欣賞會，有的更願遠自高雄前來，這也更證明了我們的社會上有的是追尋美的羣衆。

為了舉行的時間方式，我曾經考慮再三，由於這是一項創舉，因此我們暫定每月舉行二次，

當我們的羣衆更能接受時，也許就能改爲每週一次。也爲了不與一般音樂會在週末舉行的日子衝突，我們將在每個月的第一和第三個星期三舉行，除了精心編排的音樂外，還供應美點、香茗，歡迎您提供寶貴的意見！

（民國五十八年十一月）

四一　林聲翕作品演奏會

民國五十七年八月，在我為黃友棣先生主持的一場作品演奏會中，返國渡假的林聲翕先生也是座上嘉賓。當黃先生在臺上接受我訪問時，曾特地向所有聽眾介紹林先生，並且幽默的說：「今天我站在這兒受審，下一次當林先生回國講學時，該輪到他接受審問了。」雖然這番話引起了哄堂大笑，但初次相識的我們，也的確有了默契。

林先生返港後的一年半時間裏，我們一直保持着聯繫。我知道他很忙，主持清華、嶺南兩個書院的音樂系，指揮華南管弦樂團，推展音樂活動、教學等。他經常寄給我當地的音樂活動資料，包括有聲的錄音帶與無聲的文字資料，間或也寄來他的創作曲譜。對他為音樂付出的心血，對他的奮鬭、苦幹，使我由衷的景仰。尤其是他的作曲才華是我最崇拜的，不僅我愛唱他的歌，聽眾愛聽他的歌，每當我與演奏家們在錄製他的歌時，總會不約而同的讚嘆！沉醉……這種美的

感受，當然還包括他許多不同形式的作品。您可以想像得出，當我得知林先生終於在文化局的安排下返國時，當他正式請我為他主持、策劃作品發表會時，我內心的興奮和愉快為何如，因為這是一次多美的作曲家、演奏家與聽眾的結合啊！我已能預見，它將帶來更多知音的共鳴，對我們的社會音樂風氣，又是一項多大的鼓舞啊！

我開始按照林先生所安排的節目，慎重的邀約合適的演奏家，也將我手邊所有的錄音資料，提供演奏家們參考。果不出我所料，他們也都為林先生的音樂吸引了。在信中，林先生除讓我代為轉達他的謝忱外，同時希望合作演出的諸位名家能談談對作品的意見及處理、解釋的方法，說一些學術性的真心話，他說：「我誠懇的希望他們坦白的指正我作品的缺點，好使我日後可以改進，這樣對後學青年也會有幫助的。每人寫三五百字印在節目單上，以留念勉勵，我將終生感激不盡，你說這個辦法好不好？」

這豈止是一個好辦法，除了林先生把他的作品參考資料提供給我外，我又有了更貼切的演奏名家的心語，這一切不都是音樂聽眾所需要的嗎？

三月廿五日與三十日的中副，曾先後刊出了黃友棣先生的「全心全力的奉獻」與韋瀚章先生的「寫在林聲翕回國講學之前」，對於他此行為音樂教育的發揚及中華文化的復興所帶來的鼓勵，無限興奮。今天我也願意特地談談林先生的創作。

在這次林先生作品演奏會中，一共安排了七項節目：包括國樂五重奏——「新年小品」，由

孫培章、陳勝田、李劍鋒、周岐峯、劉俊鳴五位先生分別擔任琵琶、笛子、革胡、二胡、中胡的演奏；陳盤安先生的鋼琴獨奏──廣東小調三首；楊兆禎先生的男高音獨唱；劉塞雲女士、申學庸女士的女高音獨唱；藤田梓女士的鋼琴獨奏──詩三首；以及中廣合唱團的混聲合唱。這些作品，有些是林先生多年前的舊作，也有近年來的新作。由於寫作時日不同，因此所用的素材與手法也不相同。林先生向來主張「愛寫什麼便寫什麼」的原則，既不受任何事物條件或方法所拘束，也不會硬性指定是什麼風格，在林先生的創作生活中，除了不斷的奮鬪，就是虔誠的奉獻，在他的奉獻中，使我們得到幸福的陶醉。

第一首國樂五重奏「新年小品」，包括「小引」、「爐香裊裊」、「桃花與水仙」三段。「新年小品」並非寫新年的熱鬧，而是在描述「花開花落無間斷、春來春去不相關」的流年如水的感情，這也正是中國藝術精神的「虛、明、靜」境界，哲意是很高的。林先生在信中告訴我，此曲在香港電視臺演出時，曾獲英文報的外國朋友爲文推介，因爲這和他們的流行音樂，或無調派音樂完全不同，他們聽到這些清新而有哲意的音樂，曾爲之驚奇不已，我們如能靜聽，亦可領悟出人生之無涯。

中廣國樂團指揮孫培章先生，是國內著名的琵琶名家，在抗戰時的大後方重慶，就認識林先生，對廿年前擔任中華交響樂團指揮，在還都後的南京每星期指揮演奏一次的林先生留着深刻的印象。他認爲林先生創作豐富，獨樹一幟，清新脫俗。在首都欣賞過他的「海、港、帆交響

詩」，如今追憶，猶有繞樑三日之感。而他的「西藏風光」管弦樂曲，充滿着濃厚的民族氣息，蘊蓄着極強烈的傳統情趣。孫先生認爲這次演奏新年小品，更是一篇純中國情調的樂章。我想這不正是我們需要的音樂嗎？

留日青年鋼琴家陳盤安先生，演奏的是三首廣東小調：「江邊草」、「蕉石鳴琴」、「春風得意」。這是根據在廣東地方流行的小調改編成的，這些音樂充滿中國地方風味。陳先生認爲這些婉約而雋永的音樂，不但令人陶醉，更重要的是它給予我們一個重要的啓示：我們需要民族心聲。提倡民族音樂不但是每個國民應盡的責任和義務，同時它也可以喚起羣衆對本國音樂的愛心。

楊兆禎先生是我國留日的一位男高音，在目前男高音罕見的情況下，更是非常難得。他將演唱四首歌曲：

「黃花」是譜自快樂詩人許建吾先生的詞。林先生認爲他的詞，有獨特的一面，熱情而含蓄，坦白而純眞，如見其人。

「白雲故鄉」是三十二年前，韋瀚章先生所寫。八年前一揮而就的譜成了這闋「黃花」。當時的這位年輕詩人，從日本佔領區逃出，在香港淺水灣頭，感懷多難的祖國受敵騎的蹂躪，準備待命回國參加抗戰行列，在悲憤的情緒下寫了這闋「白雲故鄉」，林敎授譜成的這首抗戰名歌「白雲故鄉」，當時多少人曾盪氣廻腸！但是三月裏，當這首歌在香港音樂節演唱時，卻受到港共的猛烈攻擊，韋先生對於爲鼓勵愛國志士

而寫的心曲遭到攻擊，自然感到啼笑皆非。「白雲故鄉」的結尾部分是這樣的：「血沸胸膛，仇恨難忘，把堅決的信念築成壁壘，莫讓人侵佔故鄉，」林先生譜成後的「白雲故鄉」，當時還被和聲公司灌成唱片，銷出十多萬張，成為抗戰期間的最流行歌曲之一。經過了這段插曲，聽楊先生演唱此曲時，將有更深的感受了。

楊先生演唱的第三、第四首歌曲，該是林先生最新的創作了，那就是在去年耶誕新年的假期裏，根據韋瀚章先生的詞譜成的「寒夜」，以及根據許建吾先生的詞譜成的「路」。尤其是「路」，林先生很喜歡，他曾高聲的朗誦歌詞，與奮的哼唱曲調給我聽：「……我毫不畏懼，絕不徬徨，一步一步向前行……。」他是那樣激動的告訴我：「積極、進取、奮發的音樂，不是我們目前最需要的嗎？」

對於林先生的歌曲，楊先生讚美它是「詩與音樂的媾合」，他說：「林先生可算得上是一位頂好的月下老人了，他的曲子，就是詩的音樂化，詩的高潮化，配合得天衣無縫，美滿異常。唱起來又是那麼新鮮，那麼富於感情，那麼的有深度，……尤其那修鍊的伴奏，有的充滿民族色彩，有的鏗鏘雄厚，有的細膩優美，使我愈唱愈愛，欲罷不能，所以不但自己唱，也常介紹給友人或學生唱……。」

有「詩人女高音」雅號的劉塞雲女士，此次亦演唱四首較戲劇性的藝術歌曲，她對歌曲的詮釋，十分精彩…

「「輪廻」是一首略含人生哲意的歌，有一種鏡花水月般的空靈之感，整曲似乎都不必用強聲演唱。歌中的每一段他都用了不同的調性和伴奏音型，而結尾部份又是第一段的反覆，使全曲獲得統一的美感。

「相反的，「期待」是描寫世俗情感的，摻合着掙扎和傷懷的歌。作曲家主要的意念，似乎是在強調歌詞中「我在期待」這四個字；像重覆主題一樣，全曲不斷的出現了「我在期待」的呼聲，直到最後，這呼聲在含蓄和悠遠的輕嘆中結束。以上二首都是徐訏先生作的詞。

「「弄影」有一種似幻似真的意境，中間的段落有很濃厚的戲劇性和近乎朗誦體的曲詞。鋼琴伴奏逐漸加強壓力，而後又逐漸自然地消失；描寫了夢中的險象和陰影，也解釋了當夢醒來，才覺悟到那一切不過是「水戲燈花」和「燈花弄影」而已。許建吾先生的詞也好極了。

「萬西涯先生作詞的「野火」是一首戲劇意味很強的作品。第一段的伴奏部分，他運用了執拗的半音反覆進行，襯托出一幅戰場上烈火硝烟和破碎家園的畫面。在旋律中他也用了一些裝飾音，不是為了色彩的華麗，而是為了表現那蒼涼。中段是一陣回憶性的敘述，在大小調之間徘徊着，給人以動盪不安之感；然後又回到烈火硝烟的現實景象，在蒼涼急激中結束。」

這是一個演唱家最貼切的詮釋，當您聽這些歌時，必定會和她一樣的，對這些歌詞和音樂之間所含的意境和情緒，感到一種熟悉而親切的喜悅。

國立藝專音樂科主任申學庸女士，這次將演唱四首較抒情的歌曲，對林先生的歌曲，她這麼

說：

「在我以往的演唱生涯中，中國藝術歌曲方面，一直都偏愛林聲翕先生的作品，節目中凡是林先生的作品也必獲得聽眾的共鳴，選用為學生教材時，亦立即受到同學們喜愛。當『野火』和『期待』等歌集在臺灣尚無法買到時，同學們寧願多花些工夫一曲一曲的抄下，且珍惜着。

「在現代作曲家中，林先生是少數幾位對古典文學、詩詞，有深度涵養和研究的。而最難能可貴的是他能徹底體會作詞者靈魂中的精髓，經過他特有的作曲手法，將文學和音樂融合而昇華。當詞、曲和演唱三者合而為一時，音樂便在聽眾心靈中起了很大的振動和廻響，這也就是林先生的作品大受音樂圈裏裏外外人士歡迎的原因了。」

申女士演唱的「草綠芳洲」，是林先生一九四五年在重慶江北觀音橋新村期間的舊作，詞是左輔寫的。當時正值抗戰期間，遊子思鄉之情油然而生，這首「草綠芳洲」很有「千里江陵一日還」的意義。

許建吾先生作詞的「黯淡的雲天」，是林先生在一九五二年夏天譜成，以不同的樂句，描述詞中不同的景況：有或遠或近，忽去忽來，半陰半晴，亦空亦實的境界，有珍重道別期待重逢的情感，不論情緒的轉變或迷離的神情，都刻劃得入微入骨。

韋瀚章作詞的「秋夜」，是林先生在一九五七年所譜，韋先生試聽後，認為詞曲融和吻合，特地親筆題書原詞橫軸一幅，現在林先生將它當成珍壁懸掛在書室中。

「浮圖關夜雨」是華文憲寫的詞，林先生三十年前的舊作，以清幽徐緩的情趣，描述懷念家鄉的惆悵心境。

藤田梓女士演奏的鋼琴小品是三首詩：「楓橋夜泊」、「泊秦淮」與「出塞」，分別根據張繼、杜牧、王之渙的詩譜成，這三首詩的國內首次發表，也是前年由藤田梓女士在「音樂風」節目中演出，後來亦曾由四海唱片廠灌成唱片，風行一時。

對於演奏林先生的這三首詩，藤田梓女士的感想是：「作一個演奏家來演奏新作品，眞是一件使人興奮而又挑戰性的工作。爲聽衆演奏作曲家的新作品，其緊張的程度應說還遠甚於作曲家本人。因爲演奏家直接與聽衆接觸，他的演奏使死板的五線譜與音符有了生命。因此，我大膽的說，一位演奏家對作曲家作品的詮釋表現足以使一個作品成功或是失敗。

「中國的音樂在過去與中國文學密切的關連着，近代的中國音樂作品（我指的是器樂作品），仍然與中國詩詞文學，與悠久的歷史、哲學不可分離，這三首詩的鋼琴曲是林先生的傑作，我本人極喜愛它。當我彈奏這幾首作品時，我不但意會到詩的意境，有時一整幅雲霧山水的國畫會映在我的眼前。所謂詩中有畫、畫中有詩，在我是音樂中有畫也有詩。林教授的鋼琴曲不是一般的標題音樂，像那個音符代表鳥鳴，那些音符是表現水流，他的鋼琴曲不是表現華麗的鋼琴技巧，可以說每一個音符都有着若干的意味與份量，因此在演奏時格外令人費心去思考、琢磨、體會和領悟。把個人置身在宇宙大自然之中，是中國藝術意境最超脫的妙處，這一點恐怕只有東方人才

能徹底融解其中。」

此次林聲翕作品演奏會的最後一項節目，是由林寬先生指揮的中廣合唱團演唱四首混聲合唱曲。林寬先生認爲，林聲翕先生的歌曲，給人一種超越時空的親切感。不論古今中外，不分男女老幼都能接受林教授的作品，同時隨着個人感受程度的不同，都能欣賞到其中無窮的韻味和深刻的表現。

「迎春曲」是一首混聲三部合唱曲，歌詞也是韋瀚章先生所寫，它是林先生特地爲「初中音樂」的教材而作，所以許多同學都唱。這首鼓勵青年朋友趁着大好春光，及時工作，及時行樂的歌，給人一種奮發、愉快的趣味。

「掀起你的蓋頭來」是我們都很熟悉的維吾爾民歌。一九六〇年，林先生應香港廣播電臺之邀，爲香港藝術節特別將此曲編成混聲四部合唱，雖然林先生是用對位手法改編，曲趣依舊含有民俗音樂豐厚的鄉土之情。

「你的夢」是徐訏寫的詞，去年五月譜成後，立卽寄給中廣合唱團發表，它受到全體團友一致的深愛，也引起廣大聽衆的心聲共鳴，林先生非常關心此曲反應，在來信中告訴我：

「此歌之內容，不但有詩意，且有哲意，不易爲一般人了解，不知你的聽衆來信有什麼意見？

我倒覺得，深沉含有哲學意味的作品，固然很難立刻使人接受，其中不是更有使人發掘不盡

的寶藏嗎？

林聲翁作品演奏會的最後一首曲子，是「笑之歌」，又名「哈、嘻、呵」，整首曲子並無歌詞，就以此三字演唱。林先生在去年八月譜成在香港發表時，愉快的笑聲，給整個音樂會場帶來歡樂的高潮，獲得聽眾一再的「安可」，相信在這次的演奏會中，也將造成同樣的高潮。

「樂曲的創作，給予音樂一個新的生命，不但富有生機而且有新陳代謝的作用，爲樂教廣場，開出豐盛的花果。」

這是林聲翁先生所說的一段中肯的話。願我們的作曲家有更多的創作，我們的音樂園地枝葉繁茂，花葉扶疏。

最後我要謝謝此次國內諸位名家的共襄盛舉，更感謝林聲翁先生爲音樂的奉獻帶給我們幸福的陶醉。

（民國五十九年四月）

四二　NHK交響樂團演奏會實況轉播

二月十七日　星期三

日本NHK交響樂團，今晚果然帶給臺北聽眾成功而驚人的演出。在三首正式音樂會節目結束後，熱情的聽眾一再的「安可」，音樂會又繼續了十五分鐘。我已記不起岩城宏之指揮謝了多少次幕，但是那三首動人心魄的「安可」樂曲，如雷的掌聲，如醉如痴的聽眾，那會場上的興奮，熾熱的情緒，到現在似乎依然彌漫在我四周。

早在一個星期之前，我就接到通知，在NHK交響樂團訪華的四場演奏會中，要連續擔任四場的轉播工作；爲中國廣播公司的第一廣播部份，調頻廣播部份，也爲中國電視公司的觀衆。我的確非常興奮，一來因爲自從轉播了辛辛那提交響樂團的演奏，維也納兒童合唱團的演唱，已經有許久沒有爲樂友作更直接的服務了。再說，在我國的廣播電視史上，這也該是第一次利用調頻

廣播與電視，來轉播音樂會的實況。

今天上午，特地到中山堂去聽預演，同時爲這次演出的幾位主角作幾段訪問錄音。十點整到達會場，岩城宏之指揮也準時的開始預演。我發現他們不但守時，更講求效率，同時一點都不馬虎。雖然只是預演，聽衆席上已有不少人，而且蕭靜得就像是一場正式的音樂會。

利用預演的休息時間，我訪問了岩城宏之、郭美貞，和首席小提琴田中千香士，預備配合音樂會中場的休息時間播出。

三十八歲的岩城宏之可以稱得上是年輕英俊，十分健談。他仔細的爲我分析ＮＨＫ交響樂團的組織、成長，以及他們的遠大的目標——要向世界第一流的樂團水準邁進，要廣爲推介本國作曲家的作品。我十分佩服他的見地，因爲以最高的技術只有演奏自己的作品，才是別人無法與之匹敵的。首席小提琴田中千香士，外表沉着、穩重，瘦小的身材，看起來比他實際年齡三十二歲還小，但是一奏起他那把聞名於世的史特拉弟樺里琴，孟德爾遜「Ｅ小調小提琴協奏曲」的悠揚樂音，從他的指尖滑出時，是那樣扣動着你的心絃。

中山堂還是我國目前最寬敞的一所演出場地，遇到盛大的表演藝術的演出，也惟有中山堂可以差強人意的使用。今晚貴賓雲集的中山堂，氣氛特別不同於往常。

華格納的「紐倫堡名歌手前奏曲」壯麗豪華，燦爛無比；孟德爾遜的「Ｅ小調小提琴協奏曲」，喜悅輝煌，在萬馬奔騰的樂音終止時，激動的聽曲」甜美引人；布拉姆斯的「第二首交響曲」，喜悅輝煌，在萬馬奔騰的樂音終止時，激動的聽

眾，歡呼鼓掌欲罷不能，終於引出了三首「安可」樂曲，吉普賽風味的布拉姆斯「匈牙利狂想曲」，飄緲仙境典雅感人的許常惠「嫦娥奔月」，還有外山雄三的「狂想曲」。

明晚中國電視公司的現場轉播，將為我國的轉播史上掀開新的一頁。

二月十八日 星期四

由於幾天前已與中視轉播節目製作人伊洪海先生，導播張光譽先生，助理導播黃孝石先生，張玲惠小姐，現場導播白國嘉先生、欒錦華先生，還有幾位技術指導開會討論過轉播的細節問題，這兩天工作人員連預演時也到現場實習一番。雖然這是第一次轉播現場音樂會，利用樂曲進行時間，我也離座到電視機旁欣賞。當時，我是多麼盼望今後我們的電視能有更多機會為愛樂者做這一類的服務，將好的音樂更直接的帶給觀眾，我也覺得只轉這一場是太少了。

藤田梓今晚穿了藍色綢的上衣白色拖地長裙，艷光照人，在輕快活潑的旋律中，結束了華麗又富有浪漫氣息的蕭邦第一首鋼琴協奏曲。她彈奏細膩而清晰，在岩城宏之指揮的ＮＨＫ交響樂團協奏下，就好像帶給我們一幅瑰麗繽紛的圖畫，讀到一篇精緻完美的詩篇。

為了不讓每天待觀賞「長白山上」的觀眾失望，轉播是從八點三十分才開始，因此第一首音樂格令卡的盧斯蘭與魯蜜娜序曲沒能播出。休息時間轉播了首場演出的安可部份，我認為的確是最佳安排，那最感人的場面，終於讓更多電視機旁的觀眾也感染到那動人的氣氛。

今晚下半場節目演出了柴可夫斯基的第五交響曲，音樂有很深的感染力，表現出哀惋氣氛。聽說岩城宏之對柴可夫斯基的音樂十分拿手，這首音樂成功的演出後，「安可」的歡呼比第一天更熱烈。外山雄三的「狂想曲」，今天又一次被演出。這種重視本國作品，鼓勵本國作曲家創作的精神，是我們也該努力以赴的。

二月十九日　星期五

昨晚電視轉播的成功，已使得今晚郭美貞指揮演出的一場，被安排在週日晚間錄影轉播。擔任過幾次不同的轉播工作，這次眞是最讓人興奮了。調頻電臺立體身立聲的現場轉播，不是也贏得許多誇讚嗎？

郭美貞這位傑出的女指揮，今晚穿的是黑色長禮服，領口、袖口鑲上了水鑽，腳上穿的是銀光皮鞋，短短的頭髮，不施脂粉的娃娃臉上，時而嚴肅，時而微笑露出淡雅溫嫻的一面。她是那麼樣的蓄有音樂感，處理得絲絲入扣。我們終於有機會見到她指揮國際性的樂團，飛舞魔棒，震懾全場，雷姆斯基・考薩可夫的「天方夜譚組曲」，帶給我們一千零一夜的故事，似乎又重溫了童年的夢境。

郭美貞今晚同時也表現了貝多芬「愛格蒙序曲」的強大氣魄，莫札特「布拉格交響曲」的淡雅而細膩的情感，以及布拉姆斯第五首匈牙利狂想曲的奔放。

二月二十日　星期六

今晚是交響樂團訪華的最後一場演奏會了，人潮似乎更加洶湧。連續轉播了四場，也更深的體會到那盛況後面的愛樂熱情。此刻我的眼前，似乎還浮現出多年前人們連夜排隊購買音樂票的盛況。這次盛大演出，影響所及，確實對我國的音樂空氣起了刺激的作用。

岩城宏之是一位使人無限欽敬的指揮。他像是領率着萬軍的將領，站在指揮臺上，他是那麼樣深深吸引住臺上、臺下的每一位。

貝遼士的「羅馬狂歡節序曲」、舒伯特的「未完成交響曲」、貝多芬的「命運交響曲」，終於林聲翕的「西藏風光組曲」，也在期待中演出。

這首描寫西藏風景習俗和當地歌舞的音樂，帶給我們「高峯積雪」「草原牧歌」「桑頁幽冥」和「金鵲舞會」的景緻和盛況。中國的樂器鑼、木魚、磬加入演奏，使人感到無比的親切。

我在心中喊着，我們需要好的管絃樂曲，我們也需要好的樂團……。

由於四場親臨後臺轉播，我看得透澈，也感觸良多，還是讓我們全力以赴，爲中華音樂文化的復興而努力！

（民國六十年二月）

四三 韓國孤兒合唱團

韓國的孤兒合唱團，二月二十六日，將在臺北市中山堂，爲勸募傷殘兒童基金演唱。

一九六〇年，韓國孤兒合唱團，第一次訪問美國，生活雜誌曾經以「廟堂鐘聲」，來形容他們的演唱。一九六八年，這個合唱團的第四次訪美演唱，這些可愛孩童的甜蜜歌聲，受到更大的誇讚和歡迎。

韓國孤兒合唱團的成功，意義遠超過國籍，更甚於音樂會的節目。他們帶來數以千計，南韓無家可歸孩童的感謝心聲，同時也提醒了人們，在世界各地，仍然有無數需要幫助的孩童在等待着。

大韓民國大約有一萬六千個孤兒或傷殘孩童，透過國際世界展望會的關係，得到美國的援助。孤兒合唱團的團員，是從南韓一百五十九個收容所中挑選出來的，他們具備特殊的音樂才

華，被選的孩童，集中在漢城附近的世界展望會音樂院，接受鋼琴、提琴等有關音樂的訓練。

他們在各處演唱的時候，也為在世界各地十八個國家中，同樣接受世界展望會照顧的一萬名孩童唱出他們的感謝。

世界展望會的總部，設在美國加州的 Monrovia。他們的工作，就是照顧孤苦無依的孩童，提醒美國社會人士慷慨捐獻。

韓國的孤兒合唱團，經常到各地演唱，也是在世界展望會的安排下展開的。一九六二、一九六三、一九六五和一九六八的四次美國各地巡廻演唱，已數不清走過多遠，有多少聽衆參加過他們的演唱會。他們曾在容納二萬五千人的露天廣場上演唱，也在著名的電視節目蘇利文劇場上表演。

這些小歌手們給人的感動是全球性的。他們唱給國王聽，也唱給城市裏的每一個公民聽。一九六二年，他們為挪威國王奧立佛五世獻唱，為印度總理尼赫魯演唱，也曾經在臺北為 蔣總統獻唱。一九六八年初，還為衣索匹亞國王沙拉西演唱。這些孩子，過去也許是街頭的流浪兒，如今都成了南韓政府的大使。

在演唱的節目中，他們能唱七十首歌，大部份是韓國歌，也有一部份英文歌。當他們演唱電影「窈窕淑女」中的「西班牙之雨」，每每聽衆都會歡呼。他們唱「上帝保佑美國」，淚水總是逕潤了聽衆的眼眶。宗教歌曲也是他們必選的一組節目，像「哈利路亞」「聖城」等都是拿手

歌，他們也唱一些大眾化的歌曲。

二月二十五日，他們將在亞洲之行的第一站臺北演唱。這一次將由二十四個女童和八個男童演唱。除臺北以外，他們還要到亞洲的四個城市和澳洲、紐西蘭的三個城市演唱。

這次在中山堂演唱的節目，有九首宗教歌曲、四首韓國民歌、兩首中國民歌、一首墨西哥曲、一首加拿大民歌、四首世界名曲。還有二重奏、三重奏、女高音獨唱，和小提琴獨奏等精采節目。

這次擔任指揮的是 Yoon Hak Won，他曾經擔任過漢城梨花女子大學合唱團指揮，以及無數兒童合唱團的指揮。指揮演出過的樂曲，更是包括了各類有深度的合唱名曲。

韓國孤兒合唱團這次訪華，二月二十五日抵達臺北，二十六日在中山堂演唱，二十七日將去港演唱。全部演出收入，都用來救濟臺灣傷殘重建院及幾個孤兒院。我們願這些孤兒們的歌聲能溫暖每一個人的心，也願社會大眾能拿出人溺己溺的精神，幼吾幼以及人之幼的胸懷，且使這次的演出，獲得最大的成功。

（民國六十年二月）

四四　第六屆亞洲兒童合唱大會

第六屆亞洲兒童合唱大會，四月三日在臺北市中山堂正式揭幕，亞洲地區九個國家的一千多位兒童，藉此機會作了第六度心靈大結合。由於我應邀擔任了大會主持人的工作，因此能了解一些幕前幕後的概況，願借「音樂生活」的寶貴篇幅，向散佈在亞洲各處關心自由中國音樂動態的樂友們，報導一些我的見聞！

「以純潔的歌聲，如花的友愛，喚起亞洲的自由，正義與和平。」是第六屆亞洲兒童合唱大會的口號，也是六年前日本前首相岸信介發起成立亞洲兒童合唱大會以來的一貫精神。來自新加坡的「新加坡公教中學附屬小學合唱團」、來自韓國的「亞細亞少年少女合唱團」以及來自琉球的「那霸少年少女合唱團」，是遠道而來的四個合唱團，其餘像印尼代表團、菲律賓代表團、泰國代表團、越南代表團是由本地菲僑及華裔組團參

來自日本的「東京荒川少年少女合唱團」、

加，至於代表中華民國的兒童合唱團，則有榮星、臺北、臺中、花蓮、屏東、高雄、嘉義、員林、中壢、桃園及臺視等十一個合唱團。這些國籍不同、言語不通的小朋友，藉着一個星期參加大會各項活動的機會，得以彼此觀摩，互相砥礪，達成感情的交流以增進彼此的瞭解與友誼，兼得禮儀教育與友愛教育的收穫。這些男女兒童在成年之後，相信對亞洲繁榮與世界和平，或多或少均將會有所貢獻。

早在去年日本大阪博覽會期間，臺北兒童合唱團參加了第五屆亞洲兒童合唱大會贏得與會各國代表的好評，為我國取得了第六屆的主辦權之後，就積極的開始籌備一年後這項國際性的兒童合唱大會。以往五屆：日本主辦了三屆、韓國主辦了二屆。我國在毫無經驗的情況下，由於政府與社會各方面都給予有力的協助，的確將這次大會辦得有聲有色。

四月二日至八日是此次大會的會期。演唱大會共有四場：三日在臺北、四日在嘉義、五日在高雄、六日在臺中。其餘的時間，都安排了參觀、遊覽、拜會等活動。每一項活動，都有政府與地方首長，做隆重而親切的接待，再加上民間主動的歡迎，使得第六屆亞洲兒童合唱大會自始至終都處在高潮的境地裏。

三日晚間八時，第六屆亞洲兒童合唱大會在臺北市中山堂揭幕。舞臺確實經過了精心的設計與佈置，天藍色與白色相調的佈景板，設計得搶眼、悅目，甚具藝術氣氛，再加上淡黃與翠綠色綢帶的點綴，更充滿了一片光明、清新的氣氛。在舞臺特設的臺階上，各個國家與地區各推出了

數位代表，穿着不同的團服，他們把可容三百人的站臺擠得滿滿的。琉球、韓國、日本、新加坡、中華民國、菲律賓、泰國、印尼、越南等國各推一位代表，穿着傳統的服裝，手持繪有本國國旗及寫上團名的木牌，依次站立在臺前，於是這一羣亞洲九國的兒童合唱團代表，同聲以中文唱起了中華民國國歌，及本屆大會會歌「亞洲少年頌」。歌聲甫畢，大會會長張寶樹宣佈了大會正式開始。跟着是各首長以及亞洲兒童合唱團大會的發起人，日本代表團團長山下春江女士應邀致詞，她強調了以音樂作爲媒介，以小天使們的純美歌聲，喚起愛好自由、平等的亞洲國家維持正義、爭取和平並建立珍貴、鞏固的友誼。

大會的第一個節目是聯合大合唱，由三百位不同國籍的小朋友，肩並肩，心連心的用中文高唱「亞洲少年頌」，接着再唱韓德爾的「阿里路亞大合唱」。他們和諧天眞的歌聲，帶給人無限寧靜溫馨的感受。

代表日本的「東京荒川少年少女合唱團」，在日本屬於第二流合唱團，僅次於日本國家廣播公司兒童合唱團和西六鄉兒童合唱團，他們在這次大會中的表演極其突出。他們的團長山下春江女士，是目前日本提倡兒童音樂最有力者。渡邊顯沫指揮，對聖樂極有研究。當五十位穿着湖水色敎士服，胸前垂着黑色大十字架、雙手捧着代表蠟燭的小型手電筒的小朋友們，用諧和純潔的音色，再加上成熟卓越的技巧唱出「天主羔羊」這首聖歌時，全場聽衆不禁蕭然。當演唱民謠或藝術歌曲時，他們脫下了敎袍，穿起深藍色水手裝。這眞是一個訓練有素，足以與歐洲兒童合唱

團嬝美的團體。

大韓民國亞細亞少年少女合唱團一行五十二人，由團長朴順南率領，金五炫指揮。他們演唱聖歌、童謠和配上舞蹈的韓國民謠。他們的服裝和舞臺隊形真是美妙得令人叫絕，每當幔幕逐漸昇起時，全場聽眾會情不自禁的脫口喊道：「服裝太漂亮了！多麼可愛的一羣小天使呀！」的確，那一套套精緻、高雅而又五彩繽紛的韓國民族傳統服裝，那一張張在歌唱時從內心泛出的自然微笑的蘋果也似的臉蛋，是多麼討人歡喜！如果說日本隊的水準最高，那麼韓國隊除了具有水準以上的程度外，還具有最引人入勝的舞臺畫面，最自然，最真情的面部表情。他們的歌聲和舞蹈把整個合唱大會推進高潮的次數，多得不知有多少次！

琉球的「那霸少年少女合唱團」，穿的是乳白色上衣配以同色帽子，裙子是灰藍色，頸項繞着紅色的小絲巾。他們在邱比嘉宗正領隊及安谷屋長也的指揮下，已經多次參加了大會。據說，他們由於得到觀摩的機會，已有飛躍的進步。他們的歌十分討人喜愛，都是描述琉球風光及民情的童謠和民謠，間或穿插以典雅的傳統舞蹈，因此，他們的演出，也如同日、韓團隊一樣的受到歡迎。

新加坡公教中學附屬小學合唱團，此次是清一色的男孩，全部鮮紅的打扮，平均年齡不超過十二歲，是大會中年齡最小的一隊。由於他們不是一個經過嚴格訓練的合唱團，因此談不上演出水準，同時，他們也是第一次參加這類國際性的活動。當這羣頑童們一本正經站在臺上唱着輕鬆

的民謠時，總會引起聽衆會心的微笑！

由旅居臺北的菲僑組成的合唱團，用英語及菲律賓土話表演了三首載歌載舞的菲律賓民謠。越南華僑所組成的代表團則演唱愛國歌曲「越南、越南」及民謠「美麗的西貢」，這都是十分恰當也是極其感人的歌曲。泰國華僑所組成的代表團唱了泰王的作品「雨絲」、愛國歌曲「金黃色的土地」，也跳了土風舞。印尼華僑組成的合唱團，表演了土風舞及民謠。這些非正式合唱團的演唱，當然談不上水準，只是他們穿着各國的民族傳統服裝，給大會多帶來些異國色彩，使整個演出更形熱鬧。

至於代表中華民國的十一個兒童合唱團，大都演唱中國民謠與本國藝術歌曲。他們都有着相當的水準，只是在服裝上嫌不夠活潑，在演唱的臺風上又嫌死板了些。好在我們也已認淸兒童合唱已不是一件奢侈的活動，借着觀摩的機會，必可取人之長，補己之短，逐漸進步。

第六屆亞洲合唱大會在宣傳工作上自然是成功的，演唱會也可說是場場滿座。但是，要做到盡善盡美也是不容易的。比方在邀請團隊及觀查員出席的事情上，就由於疏忽而使得代表香港的幾位觀查員，因入境證辦得太遲，以致不能成行。還有在節目單的內容安排上，也不夠理想。

事前我曾研究過四場不同的節目單，發現由各含二首至六首歌曲爲一個單元，共有十八個單元組成一場音樂會的節目單，五十幾首歌曲，幾十人的十八次上下臺，對於一場音樂會的理想時間──一個半小時到二個小時來說，似乎是難以安排得下去，節目太多了，同時又要再加上揭幕

儀式的致詞，中山堂的布幕機械裝置發生了故障，使布幕的起落緩慢而就擱了時間，因此雖然逼得臨時刪去了一些歌曲，整場演唱會，還是到深夜十一時廿五分始結束！這可說是我所參加過的最長的音樂會，對孩子們來說，尤為不適。使人感動的是，大部份聽眾都支持到底，特別是嚴副總統。

節目的豐盛，固然可以充實內容，但若不精選，反而收到反效果。我倒認為遠道而來的友邦團體，莫不是經過充分的準備，必定要給他們起碼四首歌曲的表演機會。倒是來自中南部的幾個兒童合唱團，可以只參加當地的大會，相信不但在節目的取捨上，就是在交通與食宿等管理上，亦可省卻許多麻煩。這種節目太長的失誤，在嘉義、高雄、臺中等地亦不能免。

但是，在演唱大會之外的活動中，倒還有一些花絮，可以從中知道中華民國各界如何熱烈歡迎這羣歌唱的小天使：

嘉義這個位於中南部的樸實小城，曾因「七虎少捧隊」之揚名而引人注意。一般國際性活動是難得在此舉行，因此當四日這天，這羣亞洲少年駕臨時，幾乎家家燃放鞭炮，熱烈歡迎，老百姓內心自然誠意的流露，讓友邦人士深深被我們禮義之邦所感動。

在高雄這個南部大海港，由海軍陸戰隊擔任的儀仗隊與表演射擊，眞讓這羣小朋友大開眼界。而當晚體育館聚集了近萬人去欣賞的感人場面，怎能不敎他們唱得更開心？

臺中火車站前的大牌樓，早就豎立在那兒等着迎接遠方的朋友。當天隊伍由高雄抵達臺中

時，從火車站到市政府，市郊的忠烈祠直達東海大學，沿途市民夾道歡呼，人生一世此種盛況能得幾回？

四月七日在臺北市公賣局體育館由嚴副總統主持的惜別晚會「亞洲少年之夜」，更是大會最後的高潮！正如同每一場演唱會的開場，參加合唱大會的各國小朋友，在他們所屬國家及地區的名牌引導下，先繞場一週，惜別晚會時的繞場一週，心境自然不同於前幾場的表演。他們不再像剛聚首時的陌生，短短一週來的同進共出同歌唱，彼此之間已有了感情！精彩的京戲、舞獅、舞蹈等表演，只有使他們在觀賞之餘增添更多的追憶！猶記得在動人的惜別詞朗誦過後，大家同唱「驪歌」時，許多小朋友在感人歌聲裏，流下了真摯的友情之淚。晚會一直持續至十一時卅分，大家始依依不捨的在擁抱與哭泣中離去！這種離情依依的真情流露，在機場道別時，又一幕幕的重演！在機場的驪歌聲中，許多外籍旅客都十分驚奇於這羣將回家的兒童為何個個哭泣得像是將要離家的孩兒？新加坡的領隊張世典先生，是一位神父，亦情不自禁的流淚，為如此純真友情的建立所感動而流淚。

兒童合唱大會的目的，並不在形式上的熱鬧、隆重。播種在兒童身上的音樂的根，最能徹底達成「移風易俗」的責任。播種在亞洲未來主人翁身上的仁愛、和平的種子，在不久的未來，將能從亞洲的繁榮與和平中，開花結果，使我們實現了世界大同的理想！

為了能有一個永久性的領導、組織與灌溉兒童合唱大會的組織，一個真正屬於兒童的「亞洲

兒童合唱協會」已在本屆大會中，進行籌組。我們願見這個具有團結及敦睦意義的活動，永遠延續下去！

（民國六十年四月）

四五　蔡繼琨的指揮棒下

臺北市立交響樂團爲慶祝建國六十年，五月二十三日在國際學舍舉行了第二十三次定期演奏會，特邀我國旅菲名指揮家蔡繼琨教授擔任客席指揮，在將近二個小時的音樂飛揚中，蔡教授指揮棒下盪人心絃的力感，樂團洋溢着的青春氣息，不但使得現場聽衆凝神屏息，繼而鼓掌喝采，最令人欣慰的，是使人對我國樂團水準，前途充滿樂觀和信心。

韋伯的「奧伯隆序曲」，孟德爾遜的「E小調小提琴協奏曲」，韋伯的「邀舞」，貝多芬的「命運交響曲」是當晚的節目，這是一份大衆化的節目單，最易被一般聽衆接受，除了第二首小提琴協奏曲外，其餘三首蔡教授都是背譜指揮，他曾開玩笑的對我說：「因爲我比較笨，無法兼顧樂譜和樂隊，所以乾脆就背下來！」由此可見，多年指揮的豐富經驗，對於這幾首樂曲，他是如何駕輕就熟。

蔡教授早年留日，入東京帝國音樂院專攻理論作曲與指揮，他的管絃樂曲「濤江漁火」，曾在一九三六年，榮獲國際作曲家協會交響樂徵募首獎，回國後籌辦福建音專，爲首任校長，光復後來臺又籌創省交響樂團，擔任首任團長。從民國三十八年赴菲就任 Cento Escolar 大學音樂院及中正學院教授後，就受聘爲馬尼剌交響樂團永久指揮，經常爲社會公益慈善事業及中菲文化交流指揮演出。一九五二年，菲律賓副總統夫人特頒發「指揮家」獎，頌揚他對音樂文化的貢獻，此後，每逢他指揮演出，菲律賓歷任總統麥格塞塞、加西亞、馬卡柏嘉、馬可仕都曾親致頌詞，美國交響樂團指揮家同盟還曾授予「服務人羣」音樂指揮家獎，聲望之隆，同受中外人士欽敬。

「是不是一位指揮家，用不着等他舉起指揮棒，就已經知道了，只要他一步上舞臺，站在那兒，你就可以看出他是否讓人服氣！是否一位領袖人物！」這是當我訪問日本ＮＨＫ交響樂團指揮岩城宏之時，他說的一番話。那天晚上，當蔡教授着了他那一身黑色燕尾服步上舞臺，他魁梧的身材，炯炯的眼神，令人信服的威嚴，是何等懾人！韋伯的「奧伯龍序曲」，在他的指揮棒下，時而輕柔，時而激動，充溢着逼人的光彩。仙境之王奧伯龍與王后不睦，因見一武士的堅貞不渝，終於和王后重歸於好的神話故事，一幕幕展現眼前。蔡教授的演繹，潛伏着一股倔強的魄力，似有無窮盡的推動力，當以雷霆萬鈞的衝勁，熱情澎湃的節奏快速奏完激昂的全曲時，他就像是統領萬軍凱旋而歸的英雄，「奧伯龍序曲」該是演出最成功的一首。

孟德爾遜的E小調小提琴協奏曲和貝多芬、布拉姆斯的同形式作品，被譽為古今最傑出的「三大小提琴協奏曲」，有燦爛、華麗的獨奏技巧，流暢甜美的旋律，是當今小提琴家的試金石，在本省的翻版唱片中，我們就能聽到一流的小提琴名家，如海費茲、奧依斯特拉夫、弗利德曼、密爾斯坦、史坦等的主奏，當晚擔任主奏的伊藤浩史先生，是在市交響樂團與日本愛樂交響樂團文化交流互換團員演奏計劃項目下應邀來臺擔任首席小提琴，也許因為却場，他的表現平平，而樂團部份也因為練習不夠，演出不夠流暢，稍顯牽強，未能一氣呵成。而蔡教授的指揮，由於國際學舍未裝冷氣，舞臺上又有強光逼射，不得不一再以左手扶正因汗水而滑下的眼鏡，分心的結果，多少也影響情緒的集中，致使演出鬆懈，不夠緊湊。

韋伯的邀舞原是一首如詩如畫的鋼琴曲，後經貝遼士改編為管絃樂演奏，全曲敍說的是舞會中一位男士邀請女伴共舞的經過，開始時大提琴與高音木管樂器相繼奏出的旋律，音色很美，但在中段全部管絃樂器所奏的興奮熱烈的三拍子圓舞曲却不夠悠揚，小提琴部份有時且零亂不齊，想必是練習不夠所致。

當NHK交響樂團在訪華第四場的節目中，演出貝多芬的「命運」時，一般批評是整個節目中演出較為平淡的，而蔡教授指揮臺北市交響樂團演出的「命運交響曲」，也許在樂器的音色上，團員的技巧上還比不上他們，但在整個曲趣與風格上，在整體的表現上，却並不遜色，指揮與樂團雙方面都曾多次演出此曲，也因此能將這首悲壯堅毅的「命運」，奏得如此光輝、雄偉，指揮

若能再深刻些，當更理想。

加演的比才作品，「鬥牛士之歌」，又一次表現了蔡教授雄偉的魄力，他所帶出的雄渾的英雄氣慨，遠勝過他對羅曼蒂克的柔美、溫馨的感情處理。而從市立交響樂團此次的演出，的確讓人興奮，他們又向前跨了一步，特別是銅管樂與大提琴的水準，較前更為進步！這個在民國五十四年成立的樂團，最近在鄧昌國團長的率領下，巡廻各大專院校演出，將音樂更深入帶進羣眾裏，散發出青春的活力、蓬勃的朝氣，祝福他們更進一步！

（民國六十年五月）

四六　歌劇「茶花女」

民國六十年，六月二十四日、二十五日兩天，臺北市中山堂的舞臺上，將出現一項過去未曾有過的盛大演出，那就是歌劇「茶花女」。

歌劇是一項綜合性的偉大藝術，它包含了音樂、舞蹈、詩歌、戲劇等藝術於一堂。因此，欣賞歌劇的演出，將是十分過癮的。而在我們的樂壇上，雖然曾經有過小型歌劇的演出，像國立藝專音樂科演出的「劇院春秋」，多年前由陳明律飾演的「孟姜女」等，說到西洋正統歌劇的完整演出，這可能還是第一次。更難得的是此次演出，將由日本藤原歌劇團的配合演出，在人力、物力各方面，都將更加圓滿。

「茶花女」是韋爾弟作曲的三幕四場歌劇，小仲馬原著，庇亞唯作詞。劇情敍說巴黎風月場中，美麗的薇奧列達終日被貴人公子們所包圍追逐，過着極端奢華的社交生活，事實上她已染上

了肺癆，在歡笑的外表下，她感到憂鬱孤寂。仰慕她的人，都稱她做「茶花女」，她有絕代的艷色，更有高貴的氣質，良善的性格，奔放的熱情。當她久病初癒，在家中接待賓客，認識了眞摯誠懇又對她傾心已久的亞芒，她爲亞芒的熱情所動，茶花女終於和亞芒離開了繁華的都市，在巴黎郊區共同生活。三個多月來，他們過着有生以來最快樂的日子，希望永遠相愛偕老。

茶花女爲了減輕亞芒的負擔，暗地裏把自己在巴黎的房子和首飾逐一變賣，來維持家計。沉醉在愛情歡樂中的亞芒，從女僕阿尼娜口中得知實況，爲正視現實生活，就到巴黎去籌款，以阻止茶花女變賣財產。

亞芒離去後，他的父親喬治來訪，特地要求茶花女離開亞芒，因爲她是歡場女子，將影響他們的身家清白，茶花女眼見眞愛得而復失，內心悲痛萬分，最後還是含淚犧牲自己，以保全亞芒的家庭幸福。她給亞芒寫了一封訣別信後離去。

亞芒不知茶花女的苦衷，竟然以爲她厭棄自己而重操舊業，誓要追往巴黎報仇。在巴黎好友弗洛拉家中的化裝舞會裏，茶花女應邀與舊日的保護人杜弗男爵同往，希望藉此暫時忘卻心靈上的創傷，亞芒得知及時趕來與飾問罪，茶花女有苦難言，便假說愛上了男爵，亞芒一怒之下，在賓客面前，將錢擲在她身上，使她當衆受辱，遭此沉重打擊後，茶花女一病不起，往日追求她的人們都絕跡不來，惟一令她欣慰的是喬治的一封來信，她帶在身邊反覆的讀。

喬因深受她高貴人格的感動，已將自我犧牲的實情告訴亞芒，而亞芒因與男爵決鬥，刺傷了

男爵，必需到外國暫避，但倆人將盡速回巴黎探望她。茶花女雖已確知自己將不久於人世，仍一心渴望能與亞芒團聚。

當亞芒回來，倆人狂喜擁抱，重逢的喜悅，又燃起了她生命的火燄，她渴望能活下去，幾經掙扎，自知絕望，最後她把藏有自己畫像的項鍊送給亞芒，為他的前途祝福，要他永遠記住他倆的愛情，經過一陣短暫的死前廻光，茶花女在欣悅的心情中，離開人世。喬治與醫生趕到時，只能與茶花女做最後的告別。

這是一個淒美的故事。劇中女主角，由曾經榮獲國際「蝴蝶夫人」歌唱比賽第五名的辛永秀小姐飾演。辛永秀曾先後擔任日本著名的大谷歌劇團、二期會歌劇團與藤原歌劇團的首席女高音，她音域廣，音色俊美，臺風秀麗，曾經前後擔任過「浮士德」「茶花女」「費加洛的婚禮」「鄉村騎士」「抒情歌手」「魔笛」「卡門」「蝴蝶夫人」等十幾齣歌劇中的女主角，此次演茶花女應是駕輕就熟。繼四月裏她在臺北中山堂演唱中國藝術歌曲以後，五月初，她向任教的藝專，實踐家專，文化學院請了假，飛往日本，六月中回國，積極準備演出。

中日親善文化交流推進委員會事務局長鍋島吉朗先生，一年多前，就開始兩地奔波為「茶花女」的演出事宜而忙碌。

藤原歌劇團指揮兼鋼琴家福森湘先生，此次將指揮臺灣省教育廳交響樂團演出。這位年輕的指揮家，曾在一九六七年，赴米蘭留學，研究歌劇指揮與伴奏，一九六八年回到日本，九月裏，

曾在藤原歌劇團公演「茶花女」時擔任指揮，博得好評，目前，他也在國立音樂大學任教，被認爲是最有輝煌前途的指揮家。

爲了此次的演出，日本著名男高音五十嵐喜芳，男中音田島好一將特地來華，分別飾演男主角亞芒及其父喬治，同時另有三位演奏家，岩淵龍太郎、清水勝雄、岩崎男，將加入省教育廳交響樂團，出任首席小提琴，首席大提琴與雙簧管，以壯聲勢。其他在整個演出上，不論舞蹈演員、佈景、舞臺監督、燈光、道具、服裝、事務、化裝等各方面，日方將全力協助，出動大約八十餘人的龐大陣容，來配合演出。

我國除臺灣省教育廳交響樂團與女高音辛永秀外，中廣合唱團亦將應邀參加演出，中廣公司音樂組長林寬已被聘爲合唱總指揮。

在此盛會演出以前，我願意順便提一提，一九六九年十一月，在香港大會堂，香港市政局與香港管絃樂協會曾聯合主辦了一場「茶花女」歌劇的公演，由香港著名聲樂家江樺與林祥園，分任男女主角，這也可以說是幾乎全部由中國人演出的一次盛會，自然，在歌劇演出記錄上，這也該是值得一書的音樂會了。（附記：當一切籌備就緒，歌劇卻因故未演成。）

（民國六十年六月）

四七　可喜的歌劇演出

五月，臺北市的音樂活動特別多，光在下旬不到兩個禮拜的時間裏，我們的聽眾，有幸欣賞了三齣歌劇的演出，的確令人興奮、鼓舞！

從藝術的觀點來看，歌劇包括了音樂演出的全面——聲樂和器樂，還有戲劇、舞蹈、詩歌、美術、文學與建築的配合，融於一堂；此外，在技術上，需要舞臺設計、燈光設計、服裝、道具、化粧等，也可說是一種相當繁複的企業。故歌劇的演出，需要無比的耐力與魄力，克服重重的困難，去籌備排練。

國立藝專音樂科，是在五月十八、十九兩晚，在大專學生活動中心演出「韓賽兒與葛麗特」。一八五四年出生於德國的作曲家亨柏汀克，採用其胞姐 Ade Iheid Wette 根據格林童話所改編的劇本，寫出了這齣三幕大歌劇，雖是童話故事，音樂部份卻極有份量，兼具了法、義歌劇之

長，強調特殊效果，舞蹈和德國童謠的穿插演出，使整齣歌劇從頭至尾充滿迷人的氣氛！記得舉世聞名的維也納兒童合唱團今年三月訪臺時，就曾在中山堂選演改編成獨幕劇的該劇。「韓賽兒與葛麗特」劇中，除了父親、母親與巫婆外，都是兒童角色，而音樂科學生，又都是十六歲到二十歲之間的大孩子，因此選演此劇可說是十分恰當的。

一八九三年首演於威瑪城（Weimar）的這齣歌劇，至今受到世界各國的歡迎，也都以不同的語文演出，在我們還未能有最完美的中譯之前，演唱英語版本，在情感的刻劃、表達和溝通上，較原文還是容易些。再加上導演曾道雄先生，在節目單內撰寫的劇情解說極為詳盡，已克服了語言溝通這一難關。

當陳澄雄先生指揮的藝專管絃樂團奏起第一幕前的序曲時，我發現這個學生樂團的成績較前更為進步，近六十位團員中，有六位校友及一位老師參加，以加強陣容。作為一個學生樂團，他們的努力和表現，值得誇讚。當一個管絃樂團在擔任伴奏的任務時，最困難的該是輕音的控制，那是每一位團員的技巧考驗，在這一點上，造成樂隊音量太強的原因，我想除了因為場地的關係外（一般歌劇的演出，都有爲樂隊專設的席次，是在舞臺下低於地平的位置，可控制音量的低柔），作曲家爲這齣歌劇所寫的樂隊編制，是一個大編制的型態，減少團員即無法演出，也就難怪會有這類難以避免的小疵了。

在演員方面，這羣可愛的年輕同學，似乎個個都自然的化爲劇中人，他們的演技非常生動，

聽說為期十天的寒假集訓，每天排滿八小時的嚴格訓練課程，練習舞臺唱作與樂隊配合，導演與老師們的功不可沒；由王明子老師飾演的巫婆一角，唱作俱佳，為全劇生色不少；而姚明麗女士訓練的十四位舞蹈天使，舞姿動作靈活可愛；戴金泉先生訓練的合唱團，一向有口皆碑；聶光炎先生的舞臺設計，凌明聲先生的美術、服裝設計；曾道雄先生的燈光設計，都有令人滿意的配合；這不過是一個專科學校音樂科的實習演出，能有這種成績實屬難能可貴。

策劃人申學庸主任，原希望能將西洋歌劇的概貌介紹給愛好音樂的人士，並藉此次演出提供一些學術性的資料給研究中國戲曲藝術的學者參考，她的用心與辛勞，已獲得了報償。

東吳大學在今年五月廿二日至廿六日，在該校學生活動中心舉行第四屆音樂週，最引人的節目是第一、二兩天晚上的獨幕諧歌劇「電話」的演出。

出生於義大利的梅諾悌，十六歲時移居美國東岸，在費城音樂院專攻作曲及鋼琴，現在是美國最重要的歌劇作家，他於一九四六年寫成「電話」一劇，形式模仿十七、十八世紀起源於義大利的間場歌劇（用於調劑較嚴肅而隆重的歌劇或舞劇，在序幕時演出，使觀眾輕鬆），採用二十世紀的題材寫成的傑作。

劇中人僅露絲與班尼兩位，班尼在露絲的寓所，幾度欲開口向她求婚，奈何均為電話所阻，劇中人僅露絲與班尼兩位，最後班尼想出了一個辦法，在離開寓所不遠處的公用電話亭中向她求婚了。一九四七年，「電話」在紐約百老滙首演，連續演出了二百十一場，創下了正統歌劇演

出的最高記錄，梅諾悌後來並曾在一九五○年及五五年，分別以「領事」及「比利克街的聖人」兩齣歌劇，兩度獲得普利茲音樂獎。

梅諾悌的「電話」，劇本詼諧而風趣，音樂則脫胎自普契尼又帶有一九三○年代前衞派的作風。東吳音樂週策劃人黃奉儀博士將之譯成中文演唱，並親任音樂導演，同時由兩位她的學生李瑞玉與陳勳分飾男女主角，臺北美國學校的戲劇教師霍威斯任舞臺導演，曾在美國夏威夷大學任教的劉美蓮博士擔任鋼琴伴奏，場景只有露絲的寓所及街邊的電話亭，簡單明瞭，兩位年輕歌唱家的唱作都很自然，劉博士的鋼琴伴奏很突出。由於是以中文演唱，又有詳細的中文字幕打出，此起彼落的笑聲，顯示出觀衆已隨着臺上的劇情發展，溶成一片。雖然中文的四聲與音樂的旋律，並非十分吻合，還是發揮了它的趣味化的戲劇性。若是節目單上，能補入作曲者與作品的說明，將更能增進欣賞時的深入了解。

中國文化學院音樂系的師生，曾於二十九日、三十日兩晚，在國軍文藝活動中心，公演莫札特的歌劇名作「費加洛的婚禮」。這是一七八五年莫札特根據達·龐狄改編自波馬雪的喜劇作曲，這齣包括四幕的喜劇，在一七八六年，莫札特三十歲時首次公演於維也納國家歌劇院，一直到今天，還是十分受歡迎，經常被演出。

首先該讚美研究莫札特的權威蕭滋博士指揮華岡室內樂團的演出，這個樂團共由廿八位音樂系師生組成，由於經過精選，水準自是不同，一開始的序曲，美麗流暢的旋律，甜蜜的充塞整個

大廳。就是在整個演出的伴奏上，雖偶爾因練習不夠造成了小疵，他們的演出效果還是十分令人滿意。幕啟時，舞臺出現了粉紅色的歐洲宮廷佈景，雪白鏤花的家具，雖稱不上富麗堂皇，倒也十分雅緻。除了伯爵一角由擔任導演的曾道雄老師飾演外，其他八位演員，都是由歌劇班的學生擔任，他們在演唱的技巧上，幾乎個個都令人刮目相看，可以想見擔任演唱指導的蕭滋博士和唐鎮、辛永秀兩位老師的訓練有方了。本來宮廷的服飾與道具、佈景就不太容易設計好，特別是服裝，若不作較大的花費，總覺得不夠逼眞，飾演男士的尤爲困難，也因此影響了造型。曾老師的歌劇唱作，生動自然，事實上，專修歌劇導演的他，自從回國後，卽熱心的致力於推動歌劇的演出，此次並親自將劇中對白部份譯成中文，這是成功的設計，增加了趣味性，從觀衆的熱烈掌聲與笑聲中，可以知道我們的聽衆有極大的與緻擁護歌劇的演出了。策劃人吳季札先生，一心想以舞臺上的實際經驗，帶學生們走進一間活的教室，此次因時間關係只演出了前二幕，相信今後我們不僅能欣賞到第三、第四幕，更可以陸續見到更多歌劇的演出了。

西洋歌劇的演出，可由表演中鑑賞歌劇的眞精神，並可藉學習他人的技巧，作爲創作我們民族歌劇的參考。我們更應爲我們的羣衆舖好步向音樂泉源的路，亦有責任將目前已爲全世界人們接受的各類音樂，使與我們羣衆的心聲交融。願這次可喜的歌劇演出，能鼓勵我們的作曲家，採用我們民族文化的題材，創作眞正屬於我們民族的歌劇。

（民國六十年六月）

四八　聽鄧神勢任蓉聯合演唱會

八月十八日夜，鄧神勢和任蓉舉行結婚典禮的前夕，他倆在臺北市國軍文藝活動中心的聯合演唱會，是近年來我所聽過的許多演唱會中，最使我歡欣安慰的一次；對所有的聽衆來說，也是滿懷讚歎極受感動的一晚了。

任蓉一共演唱了八首義大利歌曲，從早期史卡拉弟的古典歌曲，羅西尼的傲古典詠嘆調和室內樂曲，到羅西尼、韋爾弟、其萊亞、普啟尼的歌劇選曲，份量相當重；另外就是兩首我國作曲家林聲翕的藝術歌曲「野火」和「輪廻」。着一襲白紗晚禮服，任蓉有着職業歌唱家穩健優雅的臺風，一開始的兩首義大利古典歌曲，她以高貴的音質，攝人的氣勢，眞摯的感情，精練的詮釋，輕靈美妙的唱工，使在場所有聽衆，爲她強銳光輝的歌聲折服！羅西尼根據同一首歌詞所譜成的兩首不同曲趣的「暗自悲嘆」，任蓉以她嫻熟的技巧，豐饒的表情，先唱了洋溢柔情的古典詠嘆

調，再唱出另一首充滿羅西尼風格室內樂曲的挑逗諷刺的浪漫色彩，當她全神貫注將自己整個投入音樂中的唱着，那細膩的表情，絲絲扣人心弦，眞令人爲之屛息。但是，最能表現和發揮她演唱的特性和魅力的，是她表演歌劇選曲，她以豐富濃郁的音色變化，寬廣的音域，洗鍊的技巧，唱出熱情而充滿戲劇性的歌聲，使人忍不住爲她喝采！任蓉是河南人，但說得一口標準的北平話，當她以義大利的美聲唱法，唱中國藝術歌曲時，句句字正腔圓，難得的戲劇女高音音色，唱活了那首「野火」，充滿戲劇性的緊迫感；而那首充滿哲意的「輪廻」，她不僅表現了曲中意境，更極有深度的刻畫出心理和情緒的變化，使人落入深深的感動中，而回味無窮。

我所以以「歡欣安慰」來形容聽這場演唱會的心境，又跨進了一大步，更因爲我們曾是高中三年、大學四年的老同學，不僅僅因爲她比三年前的演唱會，又深深的了解步上聲樂家的道途是何等艱辛！眼看着她從天生的一付好嗓子，開始了後天的琢磨：練就了正確的發聲法、呼吸法，不過是做好了踏入音樂領域的準備工夫，還有語言、表演、朗誦、服裝史、歌劇人物個性研究、歌劇分析、文學史、音樂史……七年的海外苦學，其間又有多少辛酸？一九六八年，她是國立羅馬聖且其利亞音樂院畢業成績最優秀的一位學生，在畢業考試時，她的練習曲、現代藝術歌曲、歌劇選曲、視唱都得到了十分，獲得院長法賽諾親頒獎章、獎狀和五萬里拉的獎金；一九六九年，又得到柏斯東學院頒給的榮譽獎狀和金牌；一九七〇年，通過義大利國立音樂研究學院的考試後，開始在世界名聲樂教授發瓦雷多指導下，準備各種演唱節目。

去夏我在羅馬的短暫停留期間，得以親見她對聲樂藝術發憤忘食的努力，當時，她已先後在兩項國際聲樂比賽中得獎，其一爲紀念義大利作曲家 U. Giordano 獎第二名銀杯獎；在紀念義大利作曲家 F. P. Neglia 的國際比賽中，她榮獲第三獎；去年秋天，她終於得了一年中的第三次獎，那是在西班牙巴賽隆那舉行的國際性大比賽，近五十名與賽者中，女高音就有廿八名，其中多數又已在歐洲各大歌劇院中演唱，任蓉得了第三名，第一名是美國大都會歌劇院派來的，在美國已得過三次第一名，第二名是羅馬尼亞人，曾獲荷蘭比賽第一名，任蓉得了第三後，並曾在當地的 Teatrodi Liceo 歌劇院演唱。想起她自幼失怙的困苦生活，想起她勤奮努力後的成就，怎不爲她的豐收而感到欣慰！

鄧神勢雖然不像任蓉有着一把天賦的好聲音，但是他對樂曲的深刻認識，對音樂的高度鑑賞力，使他在歌曲的詮釋上細膩而美妙。他唱了七首歌曲，包括韓德爾、法爾柯尼利、貝多芬和海頓的室內樂作品，分別以英、義、德三種語文唱出，他還唱了我國留法青年作曲家梁漢銘的「別是一般滋味在心頭」，幾乎每一首歌都是聽衆陌生的，雖然他不以較爲人所知的歌曲來討好聽衆，但從這些深刻的室內樂作品中，很自然的表現出他對聲樂藝術的修養，九年的深造，拿到了國立羅馬聖且其利亞音樂院的畢業文憑，也通過了義國國立音樂研究院的考試。過去曾見他發表於報章的音樂短文，如今聽他說，除了作爲一位男中低音歌唱家，願致力於音樂評論與教學工作，我如何能不欣慰於中國樂壇又多了位耕耘的生力軍呢？

「歌唱藝術的路是很難走的，不斷的追求進步，才是眞正至高藝術的追求者，在學習過程中，人家讚美我們，證明我們沒走錯路，人家批評我們，是使我們不走錯路，永遠要不失赤子之心。」

懷抱着熱愛音樂的赤子之心，這對追尋歌唱藝術的朋友，卽將展開他們東南亞各地的旅行演唱，然後回到羅馬繼續爲他們的理想奮鬪。讓我致上深深的祝福，並期待着他們早日回來。

（民國六十一年八月）

四九　一場富啟發性的獨唱會

七月十七日晚，我在香港利舞臺戲院，欣賞了當今世界最著名的首席女高音維多利亞‧德‧羅斯‧安赫麗絲 (Victoria de Los Angeles) 的獨唱會。當晚，香港音樂界的名人幾乎都到齊了，有黃友棣、林聲翕、韋瀚章、費明儀、楊羅娜……從臺北專程趕去的，還有我國留德女高音席慕德。

這場樸實無華的獨唱會，我們聆賞了她溫暖而充滿生命力的歌聲，柔軔而極富變化的音色，眞摰的感情、清澄、醇厚又富魅力的唱工，她唱史卡拉弟 (SCARLATTI) 的義文歌曲，舒曼 (SCHUMANN)、布拉姆斯 (BRAHMS) 的德文歌曲，佛瑞 (FAURE) 的法文歌曲，最令人激賞，也最令人感動的，是她在壓軸的第四部份節目，排出了葛琪亞‧羅卡 (F. CARCIA LOR-CA) 的九首西班牙民歌，美好的表情，奔放的熱情，安赫麗絲唱出她祖國西班牙民謠獨特的明

暗變化及民歌散放出的濃烈芳香，若不是身歷其境，您很難想像出美好的藝術，帶給人心靈的渴

盼；您也不會想到，會後我們共聚到深夜，暢談心中起伏的思潮，感懷中華音樂文化的前途…。

安赫麗絲是在一九二三年十一月一日，出生在西班牙的巴塞隆納（Barcelona），她一九四〇

年入巴塞隆納音樂院深造前，就在家裏學歌唱和吉他的演奏。一九四七，她在日內瓦舉行的國

際比賽中贏得首獎後，開始嶄露頭角。然後她回西班牙和大師吉利（Beniamino Gigli）同臺演

出歌劇，又在德國參加華格納樂劇的演出。一九四九年起，她開始環球旅行演唱，旅程中並在巴

黎歌劇院、米蘭斯卡拉歌劇院、倫敦考汶特花園歌劇院登臺演出，極爲轟動，被認爲是第二次世

界大戰後難得的第一流歌唱家。從一九五〇年開始，她成爲紐約大都會歌劇院的臺柱，被認爲是

當今樂壇和卡拉絲、狄芭蒂鼎足而三，最偉大的歌劇首席女高音。

安赫麗絲喜愛樸實無華的獨唱會遠勝過豪華的歌劇舞臺，在各國舉行的獨唱會，她總忘不了

演唱她祖國西班牙的歌曲，並灌錄成出色的唱片，對於西班牙音樂的傳揚和介紹，貢獻極大。從

唱片中，欣賞過太多她演唱歌劇中不同的角色，但是，在她的獨唱會中，聽她唱西班牙的民歌，

我的內心深深的受到震撼，不僅是因爲她唱得絲絲入扣，動人心弦，而是因爲我想起了我們的音

樂，想起了我們中華民族的音樂。

我們的歌唱家，有多少是在獨唱會中排出中國歌曲？份量比例有多重？風格表現又如何？是

否在演唱中了解了自己的存在？偉大如安赫麗絲，人們尚且挑剔她唱的布拉姆斯和舒曼，爲何我

們不多付出些感情爲自己的音樂？

回頭再看看目前我們的社會，流行於民間的歌曲，從十幾年前日派、美派、港派和歌仔戲的哭調，到現在所謂流行歌曲，軟綿綿的歌詞和演唱方式，怎不把人的骨頭都唱酥了？我們需要的是新鮮的、健康的、活潑的、可愛的民間音樂。

時代在變，人的情操，感懷、認識和價值標準也在變。十六世紀流行於英格蘭的牧歌，便是當時「快活的英格蘭」的寫照，一切都是欣欣向榮；十七、十八世紀歐洲大陸的音樂，重形式的完美，感情含蓄而收歛；十九世紀浪漫主義的音樂，內容精神重於形式。於是像富於詩人氣質的舒曼，音樂中寫下了詩的成份，蕭邦的音樂，寫下了對故國波蘭淪亡的哀思，舒伯特也寫下了無數平易近人的可愛旋律；而在另一方面，十九世紀民族主義的興起，藝術也響應了這個思潮──惟有發揮高度文化的民族，才能證明他們有強盛的生命力，因此，我們急需眞正屬於自己的、中國的音樂！

樂記云：「治世之音安以樂，其政和。亂世之音怨以怒，其政乖。亡國之音哀以思，其民困。」我們怎能不從反映這個時代的民間音樂檢討起呢？

音樂是人們的精神食糧，我們不可責怪我們的聽衆沒有欣賞能力，因爲大衆傳播機構爲他們準備了太多不高雅的音樂，你沒有不聽的自由，久而久之自然耳熟能詳；問題是我們有什麼音樂可以取代？羣衆對音樂的欣賞能力是可以逐漸培養的，那麼，何不普及眞正的民歌和藝術歌曲來

取而代之呢？

從音樂史上可以看出，民間音樂和音樂家的相互關係，民間音樂和藝術音樂不斷的接觸，有時民間音樂影響藝術音樂，有時藝術音樂影響民間音樂，我們的聲樂家們，何不再跨出這眞正有意義的一步，在歌唱藝術的領域中，唱好樸實、悠遠的中國民謠，和詩意的中國藝術歌？

中國的語文，是全世界最富音樂性的語文，只有中國語文，才有「詞情」和「聲情」，歌詞的境界，字的音韻，伴奏所刻劃出詩詞內在的意境，這才是我們需要的中國音樂呀！中國的文化，中國的文學，中國的詩歌，不正面臨着一次復興、延續和發揚的嚴重考驗嗎？

（民國六十二年十月）

五〇 一次深具意義的音樂試聽會

剛自日本京都出席了第二屆亞洲作曲家聯盟大會返國，那三場「亞洲今樂」演奏會的新音響依然廻盪於腦際，又接着出席了風格迥異的新歌「海嶽中興頌」的試聽會，給人的感受也就格外的深。

新音樂是現時代的反映，現代作曲家以種種新手法將內心情感傳達給聽衆，某些音樂中的喧鬧與混亂，往往使人難以接受，但這不也正是現代生活的直接反映？在現代人的生活中，我們的確更需要一些藝術性的大衆歌曲，以充實人們的日常生活，除了以音樂的美帶給人們生活上的和諧，更要以音樂之力，鼓舞人心，振作向上。「海嶽中興頌」的試聽會，該是用心良苦而深具意義的。

「海嶽中興頌」，是秦孝儀先生爲 國父建黨革命八十週年紀念而作的新詞，由黃友棣先生

譜成的混聲合唱曲，那晚的試聽會，由林寬先生指揮中廣合唱團在中廣公司大發音室試唱，同時演唱的曲子，有秦先生作詞的「時代」、「大忠大勇」及「思我故鄉」。參加試聽會的聽眾，有張秘書長寶樹等三十多人，中廣公司大發音室一時貴賓雲集，為聽「海嶽中興頌」的初唱。

秦先生以簡潔的詞句，清新的筆法，寫國民革命八十年的史詩，第一章闡發　國父以博愛大同之精神，創黨革命，強調「不平而必使之平」；第二章歌頌　總統以艱難百戰血忱，重啟革命基宇，並確認「中國之命運在自己手中」；第三章更是含有深遠的意境，要我們奮大孝、大忠，為中興大業而服務、犧牲，「爭取國民革命的勝利成功」。

黃先生以有力而穩重的節奏，寫下了四小節的前奏，接着以男、女聲獨唱、齊唱，又混聲合唱的五種不同唱法，以流暢的旋律，輕快明朗的節奏，反複演唱三段歌詞，增加曲趣的變化，最後再以四部混聲尾部的合唱，唱出「中興，中興，服務，犧牲，力爭國民革命勝利成功，以無負於敵後同胞的忍死血淚，以無忝於先哲先烈的責望交深，以無愧於　國父與　總統之所敎誨生成。」做到叮嚀有力的結束。誠如指揮者林寬先生所說，這是一首十分好唱的歌曲，我想它更是一首易聽、易懂更給人深度啟發的歌曲。

秦先生寫詞的「時代」，是由臺中幼獅及中廣百人聯合合唱團，首唱於民國六十一年舉行的第二屆中國藝術歌曲之夜中，當晚，該曲的作曲者與指揮者，林聲翕先生，曾在指揮此曲演唱前，向中山堂臺下二千多位聽眾說話：「一首眞正的歌曲，必然經得起悠長時日的考驗；時代遺

忘不了它們，也掩蓋不了它們，時間將證明他們是不朽的作品。今天在我們所處的環境中，我們更應該認識時代，創造時代。」當試聽會中，合唱團的歌聲再唱起「時代」時，秦先生那充滿智慧、哲理的詩句，林先生的音樂中帶出了慷慨激昂、海呼濤嘯的氣概，高低起伏變化的音色、旋律，「這是時代的苦難的考驗，我們要擦乾苦難的眼淚，迎向勝利」，這是何等扣動着在坐每一位中華兒女的心弦。

若說「思我故鄉」秦先生寫下了散文式的句法，則「大忠大勇」有着論文式的結構，前者纏綿悱惻，盪氣廻腸；後者詞句雖淺，卻以強健的筆鋒，寫下高深的哲理。黃友棣先生以流暢的中國風格曲調，配合音樂的變化，輔之簡明的調式和聲，使這兩首歌，至今深爲合唱團喜愛。

「我堅信音樂的節奏，足以使人成爲靈敏與活潑；唱歌可以使人在唱與講的聲音裏，表現出內在的智慧；聽曲可以使人培養起『心靈的耳朵』；音樂活動可以改善人們的儀容和姿態；音樂的最後目標，乃是陶冶優秀的品格。」

這是黃友棣先生說過的話。我確信好的音樂是一種活的語言，現代的新音樂固然是作曲家對時代精神的反映；而一首真正的愛國歌曲，不也是當代氣質與觀念的反應，歷史學者更能從中了解當代的精神。

經過了這次的試聽會，希望不僅僅是「海嶽中興頌」，凡是真正的時代之聲，都能藉着大衆傳播機構的推介，從每一個角落唱起，彌漫整個社會。

（民國六十三年十月）

五一 中國藝術歌曲之夜

德國有一句古諺說：「在歌聲飄揚的地方，你儘可放心休息，因為那裏不會有壞人存在！」

純正的音樂是一種極有深度的藝術，它能啟發人們的靈感與智慧。許多愛好音樂的人，總會有這種體驗，就是對喜愛的音樂百聽不厭，欲罷不能，而至到了忘我的境界。

我深深的明白，大眾傳播在提倡音樂方面所負責任的重大，在我忙碌的生活中，總是時時在想：某一項新的節目內容將會受到聽眾的歡迎；某項新意念的付諸實現，可能為推廣樂教多盡一份力；而某類活動的展開，又能使節目多彩多姿，對社會多作一份貢獻，對音樂風氣多生一股影響力⋯⋯

去年八月，在本公司總經理黎世芬先生為歡迎回國講學的林聲翁教授夫婦的餐會上，國內樂壇的著名音樂家多人，如鄧昌國先生，藤田梓女士，許常惠先生，鄭秀玲女士，費明儀女士，辛

永秀女士等都是座上佳賓，會中曾談起目前社會流行歌曲的普及，我們該如何提供、推廣眞正能陶冶身心的健康歌曲！大家熱烈發言，尤其林教授更發表了許多寶貴意見。會後，黎總經理特別囑咐我在這件工作上努力！

「提高流行歌曲的格調、水準是一個工作目標；作曲家大量創作簡樸、健康、自然、生動的藝術新歌曲，如將唐詩、宋詞譜曲，採用民歌素材創作民族樂章，有系統的深入推廣，讓羣衆欣賞接受，該更是一個積極有效的辦法！還有，廣爲推介已有的藝術歌謠，讓許多意境深遠詞曲高雅的藝術歌謠流傳至每個角落，亦不容忽視！」

因此，去年十月份開始，每月新歌及中國歌謠園地在「音樂風」節目中正式推出，同時贈送精美歌譜。

五個月下來，推出了二十首新歌，我眞的沒有想到聽衆們的反應會如此熱烈，這個醞釀而成的事實，給了我太多的感悟，您也聽聽這些愛樂者的心聲：

「……聽了『中國歌謠園地』中所介紹的中國歌曲，使我有種歸根的感覺，人往往喜歡他所習慣的事物，爲了一份親切感。在陳之藩的作品『失根的蘭花』中曾說：『在沁涼如水的夏夜中，有牛郎織女的故事，才顯得星光晶亮；在羣山萬壑中，有竹籬茅舍，才顯得詩意盎然；在晨曦的原野中，有拙重的老牛，才顯得純樸可愛。祖國的山河，不僅是花木，還有可歌可泣的故事，可吟可詠的詩歌，是兒童的喧嘩笑語與祖宗的靜肅墓廬，把它點綴美麗了。』而本國的歌

曲，給人的感受不正是如此？希望您大力提倡本國歌曲，能鼓舞起復興文化的風潮，喚醒迷失的一代……臺北市北安路四五八巷二七號　謝信雄。」

「……我很認真的對照着您寄的歌譜，學習新歌，可惜還沒有找到理想的對象，可供我作更大的傳播，目前只能自哼自唱，似乎有點辜負您的一番苦心，因為還沒找到借花獻佛的機會，我一定要想辦法使新歌流行，它們是那麼美，我如何能獨享？……桃園大園果林國小　蕭蘭愛。」

「每當夜晚，走出圖書館，回到寢室以後，就會很自然的扭開收音機，讓那親切的樂音伴着我，特別是本國動聽的歌謠。音樂家編織着音符譜成的美麗旋律，而您則編着一個富有靈性，生命的美麗節目……政大研究生第十六宿舍　陳陽德。」

「只要我扭開了收音機，聽到本國歌謠的美麗旋律，就會心醉得忘了這宇宙間的一切不愉快……中央大學女生宿舍一○八室　陳淑玲。」

「長久以來，我就讓這些我們的歌謠陶冶了我的心靈，灌溉着我精神中的一片沙漠，使它繁茂成為綠洲，也使我能領略人生真善美的一面……臺北市長春路三九八號之三　張瑟祺。」

當我靜下心來，這些愛樂朋友的話語就會浮上腦際，我似乎已能預見，我們的歌壇，將有數不盡的好歌，一集集的歌譜，一張張的唱片，都將從「音樂風」的園地中叢生蔓衍，愛歌唱的朋友，口邊掛着的，是意境深遠的藝術歌，是鼓舞振奮的愛國歌，每一個角落的合唱團體，將不再擔心尋不到適合的歌曲材料。

我多麼感謝我們的作曲家們，提供了心血結晶的創作品！我又多麼感謝我們的演唱家們，他（她）們是那麼熱烈的響應了我們普及中國歌謠的活動！

為了慶祝中華民國開國六十年，為了紀念「音樂風」開播五週年，也為了答謝廣大樂友多年來對節目的愛護支持，一項「中國藝術歌曲之夜」的演唱會，即將在四月十二日盛大展開，我們選出六十年來中國樂壇近三十位作曲家的三十三首代表歌曲，邀請旅港音樂家林聲翕教授指揮、編曲，國內聲樂界七位最具聲望的演唱家、演奏家以及合唱團聯合演出，同時委託四海唱片公司將全部節目灌錄唱片，永留紀念，並作為我們為「中國歌謠園地」耕耘的一項成果。當然六十年來的好歌很多，這只是一個開始，往後我們將繼續的為各位展開各類活動，還望您多予批評指教。

在這兒我誠懇的歡迎您，四月十二日晚上八時到中山堂，光臨我們的「藝術歌曲之夜」，讓我們共同陶醉在由詩和音樂結合而成的美妙樂音中。

指揮、編曲：林　聲　翕

演唱家：鄭秀玲、江心美、辛永秀、陳明律、賴素芬、楊兆禎、張清郎

演奏家：張寬容、薛耀武、陳秋盛、陳澄雄、吉永禎三、申洪鈞、F. DUSTDAR

管絃樂團：國立藝專管絃樂團

合唱團：中廣合唱團、林寬指揮、林閨秀伴奏

作曲家：李叔同、蕭友梅、趙元任、黃自、蕭而化、張錦鴻、李抱忱、吳伯超、黃友棣、林聲翁、康謳、呂泉生、胡然、青主、陸華柏、陳田鶴、李惟寧、應尚能、范繼森、劉雪庵、黃永熙、李中和、沈炳光、許常惠、劉德義、許德舉、黃國棟、李永剛、綦湘鏐、郭芝苑

（民國六十年三月）

五二　讓詩詞音樂陪伴你

你知道月易殘，你知道浮雲易散，

你知道春光能得幾時爛漫，

你知道不斷的浪濤，這一去何年再返，

你想想啊，慢！慢！

你想想啊，慢！慢！慢！

這是易葦齋所寫的一首詩「問」，由蕭友梅譜了曲。這首易唱、易懂的歌，是四月十二日將

在中山堂舉行的「中國藝術歌曲之夜」裏，三十三首歌曲中的第一首。

民國十八年上海音專成立，蕭友梅博士擔任校長，這是中國第一所獨立的音樂最高學府，音

樂教育也踏上了正軌。音專集中了不少作曲人才，像黃自、青主、李惟寧、吳伯超等，也集中了

專心致志於創作新歌詞的詩人易葦齋、韋瀚章、廖輔叔等。於是創作歌曲開始萌芽，逐漸開花結

果。

其實近代中國音樂的最大特色，應該是中國音樂和西洋音樂的密切關係，從接觸到西洋音樂，而至於以西洋音樂爲新的生命力，再創新我們自己的音樂。六十年來的中國音樂史，我們可以稱他是中國歌樂史。因此，爲了紀念開國六十年，爲了慶祝今年音樂節，中國廣播公司以管絃樂伴奏中國歌曲的新形式，邀約了第一流演奏家及演唱家，熱烈地演出六十年來三十二位代表性作曲家的歌曲。並由四海唱片公司及天同出版社，配合以唱片及歌譜的出版。希望能爲整理六十年來的中國歌曲，作一項成功的起步工作。

四月十二日的中國藝術歌曲之夜，由八位名聲樂家聯合同臺演唱。他們是辛永秀、張清郎、賴素芬、陳明律、曾道雄、江心美、楊兆禎、鄭秀玲。旅居香港名音樂家林聲翕專程回國擔任樂團指揮，並特邀名小提琴家陳秋盛、杜斯達，中提琴家吉永禎三，豎笛家薛耀武，長笛家陳澄雄，低音大提琴家計大偉，鋼琴家劉淑美加入國立藝專管絃樂團擔任伴奏。

除了蕭友梅的「問」，辛永秀演唱的其他三首曲子，有勞景賢根據韋瀚章詞譜成的「五月裏薔薇處處開」：「…霏紅疑是晚霞堆，蜂也徘徊，蝶也徘徊……。」帶給我們多美的景緻！陸華柏根據張帆的詞譜成的「故鄉」：「那兒有清澈的河流，垂楊夾岸……現在一切都改變了…。」撩起人多少鄉愁，激起人熱血澎湃！李抱忱根據方殷的詞譜成的「汨羅江上」：「兩千多年前，屈子曾懷沙自沈於罪惡的濁流，那高潔的靈魂，從此隨着魚羣溜走！……。」引人泛起思古幽情，也讓人無限驚醒！

任教於師大音樂系的張清郎，是男低音，他唱岳主的「大江東去」，這首蘇軾的詞譜成的曲，三十年前，蕭友梅曾推崇備至，傳說這首詞「須關西大漢抱銅琶鐵板，唱大江東去。」因此，以雄壯的男聲表現它，才能唱出豪爽激越的情調。應尚能的「拉縴行」：「……萬里不覺長，拉縴不知倦……。」鼓舞人意志堅決，從容前行。「安眠吧，勇士」是一九三○年代和斯義桂同時的男高音范繼森所寫，從曲名就可以明白這是一首激勵士氣的愛國歌曲。

音色特殊的女中音賴素芬，演唱四首國內作曲家的作品。蕭而化的「織女詞」，帶給我們「牛郎織女」的淒美故事；張錦鴻的「我懷念媽媽」，讓我們為親情感動；康謳的「小橋流水人家」，牽動我們思鄉的情緒；許德舉的「偶然」，將徐志摩那無可奈何的戀情，以音樂表現得更深刻、動人。

曾道雄前個月剛留學歐美返國，是一位音色極美的男中音。在趙元任和胡適之合作的許多歌裏，「也是微雲」中的幾句詩，告訴你它表達的是什麼：「……也是微雲過後月光明，只不見去年的遊伴……偏偏月進窗來，害我相思。」；國立音樂院故校長吳伯超的「桃之夭夭」，是根據詩經譜的，可說是「藝術歌曲之夜」中最古的詩了；黃永熙原是位工程師，他所編寫的歌，幾乎人人喜歡，「斯人何在」是一首傷感的歌，懷念往日的故人之情，你我的際遇中，該也曾有過吧！

江心美的女中音，是有名的。陳田鶴的「山中」，也是譜自徐志摩的詞：「……不知今夜山

中，是何等光景；想也有月有松，有更深的靜……」十分抒情。李惟寧的「漁父」，是張志和

的詞：「……青箬笠，綠簑衣，斜風細雨不須歸。」這首詞我們都很熟，現在要聽音樂如何表現

它了。黃友棣的「問鶯燕」，在楊柳絲絲綠，桃花點點紅的季節，思念故人，借問鶯燕，何時再

相逢？林聲翕的「白雲故鄉」，流行了三十年，此時此刻更是極為適宜的抒情愛國歌曲。

陳明律是有名的花腔女高音，她的抒情歌，更是味道十足。李中和的「一天」，唱出在一天

作山中遊，大自然的歌者，此起彼落的鳥鳴，是印象最深者。劉德義的「柳營春舞」，寫青年人

青春活力，愛國不落人後。許常惠的「等待」，是他在巴黎的作品，歌詞也是自己寫的。李健的

「雲雀之歌」，聽曲名就知是一首花腔女高音的樂曲，最適合陳明律唱了。

楊兆禎是此次惟一演唱的男高音，邵光所寫「她的頭髮」，是許建吾的詞，歌頌她的頭髮像

長堤的垂楊，像長江的波浪。胡然的「浣溪沙」，根據晏殊的詞譜成，詞曲都帶有濃厚的中國古

風。沈炳光的「牧童情歌」，活潑豪放。

鄭秀玲演唱江定仙的「歲月悠悠」，絞說舊情不堪重回首的傷感。劉雪庵「飄零的落花」，

說盡落花無主飄零的淒涼。綦湘棠的「一剪梅」，是韋瀚章的詞：「……偶然逆旅得相逢，離

也匆匆，聚也匆匆……」，古來離愁別緒總最能使詩人傷情。黃國棟的「放一朵花在你窗前」，

絞說多情的青年，出征前辭別愛人的情懷。

最後中廣合唱團在林寬指揮下，演唱由林聲翕編的黃自四部合唱曲「天倫歌」，呂泉生清純

樸實的「秋夜」，郭芝苑古意盎然的「楓橋夜泊」，以及林聲翕特為中廣合唱團而作的「迎向春天」。

這將是一個充滿詩詞的夜晚，更有音樂的點綴，您能想像出它的美妙？

（民國六十年四月）

五三 餘音

漢客先生在四月廿八日的中央副刊，以「演唱新型式」為題所寫的「方塊」中，提到了中廣公司盛大舉行的「中國藝術歌曲之夜」，是一項值得讚揚的偉大舉措，特別是開創以西洋管絃樂伴奏本國歌曲演唱的新型式。這是多令人「暖心」的一番話！精神上溫暖的鼓舞，對於披荊斬棘，一心一意為復興中華音樂文化努力的工作者，就是無價的報償！

孔子說：「聞樂知政」，從一個國家的音樂中，可以知道這個國家政治修明到什麼程度！今天我們的社會，不正是「鄭聲亂雅樂」的社會嗎？充斥着歌詞不潔的靡靡之音，可是，我們絕不承認我們的羣衆沒有高尚的喜好，這也並不表示，我們沒有可供陶冶欣賞的好音樂！我們需要正確的觀念，我們需要推動的力量。

提高流行歌曲的格調、水準是一個工作目標，作曲家大量創作簡樸、健康、生動的藝術新

歌，如將唐詩宋詞譜曲，採用民歌素材創作民族樂章，有系統的深入推廣，也是積極有效的辦法！而廣為推介已有的藝術歌謠，讓許多意境深遠詞曲高雅的歌，流傳至每個角落，更是一件刻不容緩的工作！因此，我們以介紹六十年來中國歌樂史上代表作品為內容，推出了第一次「中國藝術歌曲之夜」，所以加上了「第一次」，是為了表示這件工作將陸續不斷的繼續主辦！

正如漢客先生所說，以管絃樂來伴奏中國藝術歌曲是一種更豐富同時美化的表現方式，也更易於使我中華音樂得到他國人士的接受與欣賞，因為中國的藝術歌曲中，同時表達了音樂與詩詞結合的更美境界，還可窺探出中華文化的悠久與深遠！漢客先生還說，因為未能親臨現場，所以不曉得這種演唱新型式的效果如何？任何事情的開創，總會引起不同的意見，何況我們原聽慣了鋼琴伴奏的藝術歌曲！或許您也想知道一些這種演唱新型式的反應與效果，這就得從所謂「藝術歌曲」談起了！

「藝術歌曲」這個名稱，其實並不太恰當，因為除它之外的許多樂曲，難道不屬於藝術？根據傳統的說法，凡是將一首詩譜成音樂，用獨唱方式演出，用一件或數件樂器來伴奏，這種歌，就叫作藝術歌曲，它的詞自然有別於所謂流行歌曲與熱門歌曲的詞，就因為它特具的藝術性，就以藝術歌曲來命名。藝術歌曲起源於十五、十六世紀的歐洲，最初只在宮廷裏，為國王、貴族演出，他們就是音樂的贊助人，後來逐漸演變成民間可購入場券欣賞，舞臺自然成了演出場地。

自從西洋音樂傳入中國，同時帶進了所謂的藝術歌曲。我國古代的唐詩宋詞原可入樂，尤其

詞牌都有聲韻上的規格，有字數的限制，這類詩詞的唱法，是先有音樂後有歌詞。這種傳統的方式，與目前的藝術歌曲自然不同，後者是先有詩詞，而由作曲家譜上旋律與伴奏，伴奏可採用一件或多件樂器。我願意舉一位著名的藝術歌曲作曲家爲例，說明一種樂器或多件樂器的效果！

舒曼不但是一位作曲家，也是一位鋼琴家，他寫了許多有豐富伴奏的藝術歌曲。他有一首叫作「笛與提琴」的歌曲，描述鄉村婚禮的熱鬧，在鋼琴伴奏部分，我們可以聽出有笛子、提琴、小喇叭等不同樂器伴奏的影子，更襯托出婚禮的熱鬧！試想，若是以管絃樂件奏中國的藝術歌曲，不是更能豐富伴奏的音色，達成更深的效果？就像黑白與彩色的區分，我想在這個時代人們的欣賞眼光上，彩色該是更引人的。

因此，當音樂給予詩詞更美的意境時，當管絃樂的伴奏給中國藝術歌曲染上了更濃的色彩，這種演唱的新型式，自然收到更美妙的效果。

至於說到用西洋樂器演奏來光大我國傳統音樂藝術的話，使我想起了十幾年前國內音樂界所喊起的「中樂西奏」，「西樂中奏」的口號，還記得臺灣省交響樂團用西洋樂器演奏「十面埋伏」，「春江花月夜」的情景。它的效果如何，自然見人見智，但是，我卻認爲，中樂、西樂的不同，不可以樂器來分，主要在於音樂所要表達的內容。凡是能表達出中華民族傳統的文化、思想與精神的，就是我們的音樂，樂器不過是作爲表達的工具。就像科學已是世界性的學識，是全世界的人們一致追尋的目標，我們總不至於因爲牛車是我們更傳統的交通工具，而捨棄源自西洋

的汽車不用，音樂已是世界性的語言，中國管絃樂團與法國管絃樂團、德國管絃樂團的不同，只因為它能更眞切的表達出中國音樂中特有的民族精神，至於貝多芬的音樂，自然要數德國管絃樂團表演得最好了！再說，我們傳統國樂器的特有音色，是任何西洋樂器無法表達的，中國樂器的透明音色就是我們所擁有的寶貴特點，小提琴如何能奏出二胡的音色來呢？當然，在發揚中華音樂文化的路上，我們應該使用西洋進步的作曲技術，來創作深含中國精神的樂曲，至於所使用的樂器，則中、西樂器均為可使用的工具，不知您以為然否？在另一方面，也該保存我們傳統的國樂——戲曲、器樂曲、民歌等。有了正確的觀念，如再加上政府和熱心人士們的支持贊助，將可以幫助我們更易達到進步的目標。

（民國六十年五月）

五四 創新，再創新

──第二屆中國藝術歌曲之夜

時光荏苒，又是一年的音樂季了，猶記去年此時，第一屆中國藝術歌曲之夜在中山堂盛大舉行，介紹了六十年來中國音樂史上三十三首代表性歌樂作品，社會各界給我們的讚揚、鼓勵，此刻仍覺暖心。

「中廣公司盛大舉行的中國藝術歌曲之夜，是一項值得讚揚的偉大舉措，特別是開創以管絃樂伴奏本國歌曲演唱的新型式。」這是去年四月廿八日，漢客先生在中央副刊方塊中寫下的評語，「創新」是何等鼓舞人！它更是進步的原動力，因此，今年的第二屆中國藝術歌曲之夜，我們又有了幾項創新。

㈠創作新歌欣賞：在今天我們的社會上，流行歌曲的蓬勃現象，正證明音樂對人們生活調劑的重要。但是，其中不少是毫不含蓄的情感發洩，那粗俗的歌詞，每每使得憂時之士不安。肩負

着大衆傳播事業的使命，除了整理推廣已有的好歌外，我們從民國五十九年十月開始，有系統的在音樂節目中每月推出三至四首新歌，有偏重意境的藝術歌，有新鮮活潑的生活歌曲，更有振民心，勵士氣的愛國歌曲，一年半的時間裏我們共推出了六十六首新歌。

不論是獨唱、重唱、合唱，都配合了深入羣衆的原則，出版歌譜與唱片。此次演出的十六首歌曲，我們除根據內容、性質來作分類外，並尊重演唱家們的意願，選擇取捨，我們深信，不同風格的歌曲，自會擁有不同的愛好者，而眞正具有藝術價值的歌，將永受歡迎的流傳不朽！

㈡清唱劇長恨歌：詞人韋瀚章先生與黃自先生合作的清唱劇「長恨歌」，是中國音樂史上第一齣清唱劇，這部未完成的作品，是民國廿一年在上海首次演出，距今已有四十年了，四十年裏，或在南洋各地，或在香港，或在臺灣各地，一直極受歡迎的經常演出，但是，每一次聆賞，總使我覺得欠缺了什麼似的？!不知是否因爲還有三首未能演出，而使劇情未能一氣呵成？於是我有了「給長恨歌一個完整而動人的新面貌」的意念，感謝韋瀚章先生補作了未完成的三段歌詞——第四段「驚破霓裳羽衣曲」，第七段「夜雨聞鈴腸斷聲」及第九段「西宮南內多秋草」，感謝黃自先生唯一弟子林聲翕先生完成樂曲。黃自先生四十年前作於上海的未完成作品，終於在四十年後完成，能於六十一年五月九日，黃自逝世三十四週年，在臺北作首次完整演出，該是深具意義的。

㈢電風琴伴奏：凡是電子樂器，均基於一些物理上的發明而製成，電風琴就是利用電氣系統

來代替過去的機械或空氣推動，它可以產生多種音色變化及強大的音量。當然，工程師們發明的樂器，它們的命運如何，目前尚無法斷定，對未來的音樂會有什麼影響，也不得而知，為了豐富伴奏部份的和聲，音色，當我們在安排管絃樂伴奏演出上遭逢困難時，我們願作這項新的嘗試，它的效果如何，還有待聽眾的評定。

㈣氣氛與情緒：聽眾常批評藝術歌曲的艱澀難懂，其實，一首意境高雅的好詩，自不能像流行歌曲口語化的簡單歌詞似的易懂；相反的，好詩是何等耐人尋味，越咀嚼也越能深入其境。同樣的，氣氛的配合，將影響人的情緒，接受更深的美感，因此除於演出同時，在舞臺上亮出字幕外，更配合以佈景，使這項詩詞與音樂結合的藝術更動人！以一種更美的方式來表現！

第一屆中國藝術歌曲之夜，我們將全部歌曲印行歌譜，並將音樂會實況灌製唱片，以留紀念。第二屆中國藝術歌曲之夜，除了以歌譜配合推廣外，唱片部份，為了避免實況錄音的效果缺失，特地慎重的提前在錄音室中收錄，音樂會中的感動只有二小時二千人，而中國藝術歌曲之夜的意義，將會更長久，更廣濶！

（民國六十一年五月）

五五　賦民歌以新生命

——第三屆中國藝術歌曲之夜

民國六十年夏天，我有機會前往牙買加，和來自世界各地卅多個國家不同種族的一百多位音樂家們，出席第廿一屆世界民俗音樂會議與第三屆美洲民族音樂學會議，共同研討民間音樂與舞蹈的問題。藉着對民間音樂的普遍與趣，我們的確渡過了一段愉快而難忘的時光，增加了彼此間的了解與感情，使我更認清了民間音樂在教育上的意義，它形成文化的過程，以及它自然純樸的美。

回國後這段製作、主持廣播電視節目的時日，我無時不在想着，如何在文化復興聲中，將我國的民間音樂加以推廣，並用於廣播電視節目中。

民間音樂是富有強烈民族意識的民間藝術。就像民歌，它是通俗而大眾化的，原始民歌的演唱，表現出唱者心中的喜怒哀樂，反映出他本身的思想，生活中的愛和奮鬪。在同一個民族中，

因為每一地區語言及風俗習慣的不同，民歌的風格也迴然不同。真正的民歌和現實生活密切的關連着，我們可以從民歌，了解不同的民族性。

中華民族有着悠久的歷史，壯大的山川，瑰麗的文物，自然更有着內容豐富的民歌。聆賞這些我們熟悉而深含民族情感與氣息的樂音，怎不使人追憶過往，懷念鄉土，而更熱愛自己的國家？而更加深我們光復河山的信念？

我國實在是得天獨厚，僅僅新疆一省，幾乎抵得了半個西歐。北方有粗曠中的偉大，冰天雪地中的剛強；南方雖然沒有崇山峻嶺，但有處處小橋流水，鳥語花香，所謂「塞北秋風獵馬、杏花春雨江南」，風光的多彩多姿，景物的風流瀟洒，若隨着親切的歌聲，神遊如畫的江山，將是多美的感受?!

如何賦民歌以新的生命，使它能既不失去原有的精神，又能成為社會的瓊漿玉液？自從民歌由農村流入了城市，不少民歌已失去了純樸的趣味，以流行歌曲的姿態出現在歌廳、夜總會，這是非常可惜的。事實上，我們有許多路可走，以藝術的手法來處理民歌，並不會失去它原有的精神，像舒伯特的許多歌曲，不都是昇華了的民歌嗎？同時，依據民歌素材來創作樂曲，不但鼓勵了藝術創作，在教育和文化上深具意義，正是最正確的發揮民歌魅力的方向。

民間音樂與舞蹈是不能分離的，純民族風格的音樂與舞蹈的盛大演出，最能打動我們的心坎。因此本本年度中國廣播公司所安排的第三屆中國藝術歌曲之夜，要將民間歌曲與舞蹈搬上藝術

的舞臺，站在敎育的、藝術的、學術的立場，作盛大的演出，爲中國音樂步出美麗的遠景，也願一社會人士正視並請您指敎。

（民國六十二年五月）

五六　今日時代新聲

——第四屆中國藝術歌曲之夜

一首作品之不朽，在於它忠實的刻劃了時代背景，不但富有歷史價值，且其思想與情感，描繪出人類整體眞善美之理想藍圖。

好幾次到各大專院校主持座談會，同學們對所謂藝術音樂，總會提出質詢，一來由於接受的音樂教育不夠，再說我們的社會充斥着太多各色各樣的音樂，而眞正能代表這個時代心聲的又有多少？

從民國六十年開始，中國廣播公司盛大的舉行了一年一度的中國藝術歌曲之夜，我們所以從聲樂作品開始，一來由於它和人的距離最接近，最能表達感情，同時它也最易被接受。第一屆，我們整理出六十年來三十位作曲家具有代表性的三十三首歌樂作品，使聽衆了解半個多世紀來，中國藝術歌曲的創作風格和發展途徑；第二屆，我們有了四項創新的特點，演唱具有內容、

意義的創作新歌，首演完整的清唱劇長恨歌，嘗試增加電風琴的伴奏，以豐富伴奏部份的和聲、音色，在舞臺上配合以字幕、佈景、燈光、強調氣氛與情緒，使接受更深的美感；第三屆，我們演出以藝術手法處理的中國民歌，並站在教育的、藝術的、學術的立場，將民間歌曲與舞蹈搬上藝術的舞臺；而第四屆，我們以今日時代新聲作爲演出主題。

事實上，「今日時代新聲」，我們可以從音樂藝術的各個角度去選材，而我們對於能代表今天這個時代，又能令人耳目一新的音樂，還是根據了幾項原則，決定節目。它能反映時代，它是曲高和衆，它有雅緻的詩情，它有新穎的形式，它唱出了這一代中國人的心聲！

我們今天正處在一個詩意豐饒的時代，有多少美的感受？！有多少愛的理想？！音樂藝術貴在含蓄，它帶領我們到一個美妙的境界，它可以疏導感情，忘卻憂愁，留下有餘不盡的韻味，這就是我們要介紹給各位的藝術音樂，時代之聲！

清唱劇「河梁話別」，可以說是第一次在臺北演唱，這齣三十年代的作品，敍說有着高潔靈魂的蘇武，出使匈奴十九年，發揚民族精神，延續國家命脈，忍辱受苦，他的精忠可爲萬世的楷模，藉着音樂的創作，鼓舞我們，齊一意志，肩負起時代的使命。

爲促進海內外學術交流，文化合流的目標，我們經常致力於推介海外中國音樂家的成就，這一次，我們特地邀請了旅港的女高音李冰小姐回國演唱。

我們所常接觸的馬思聰音樂，過去大部份都是器樂作品，它的「熱碧亞之歌」，可以說是在

臺北演出的第一部歌樂作品，雖然它只是敍說一個在新疆維吾爾族流傳的戀愛故事，卻反映出作曲者的才情和心聲。

黃友棣的聲樂組曲「愛物天心」，詩的內容集中於我國聖賢名言「上天有好生之德」，因而春雨造福人間，夏雲消炎暑，造化功，秋月賜人間以無窮美麗，多雪把骯髒的世界漂淨了。以優美的詩句，討論嚴肅的哲理。

在「音樂風」節目所介紹過的一百多首新歌中，林聲翕的「山旅之歌」，是第一組聯篇歌曲，以橫貫公路霧社支線的風光作為歌詠的對象。音樂使得山川鍾毓了靈氣，充滿了詩情畫意，雲的映影、風的輕歌，使歌者、聽者擴大了胸襟，美化了心靈，這正是極佳的歌唱題材，因為歌頌山川風光的瑰麗奇秀，更可加添我們對國家的體認，激起強烈的愛國熱情。

去年九月在中山堂欣賞了「雲門舞集」的首次公演，林懷民這位美國艾荷華大學的藝術碩士，選中國人的曲，自己編舞，跳給中國人看，將中國人的「樂」和「舞」結合起來，他為藝術的理想和目標，正是志同道合。這次「雲門舞集」的參加演出，以林樂培的「李白夜詩」三首，賴德和的「閒情二章」，許博允的「寒食」編舞，已不僅是「樂」與「舞」的結合，而更是溶入了「詩」。

藝術的創作裏，實孕育着新生的喜悅。

五七 美哉臺灣

七月裏，從美國回到小別兩個月的臺北，使我驚喜的是，在空氣中似乎嗅到了些不同的氣息，耳畔開始聞或聽到過去難得聽到的愛國藝術歌曲，這些振奮人心、喚醒國魂的歌曲，總算能有機會和社會大眾見面，我默禱着這個好的開始，最後終能達成影響社會，改善風氣的大責重任來。但是，不可否認的，如何創作更多屬於這個大時代的歌曲？如何讓人們接受這些作品？該是一個發人深省也刻不容緩的工作！

作曲家黃友棣教授的勤奮寫作，是遠近聞名的，他的許多健康的、活潑的、戰鬥的歌曲早已流傳開來。最近，他根據何志浩先生的新詩「美哉臺灣」作成獨唱曲，就是一首易聽易唱，屬於大眾的樂曲。現在，趁着林聲翕教授返國度假的機會，約他指揮臺北市立交響樂團伴奏，而由女高音辛永秀小姐獨唱。黃教授交給我的樂譜終於有了生命，更由於指揮者細膩的處理，演唱者嘹

亮的歌聲，「美哉臺灣」首唱的動人，使我深信它的生命必將活躍的飛揚開來。

何志浩先生以報導式的體裁，撰寫「美哉臺灣」新詩，寫出寶島景色的秀麗，在結尾處的警句，尤足以振民心、勵士氣。

美哉臺灣，美哉臺灣，巍巍阿里山，浩浩太平洋。

那浪濤飛騰，那峯巒雄壯。

澎湖大橋渡天險，橫貫公路成康莊。

玉山觀日，花蓮聽潮；

烏來清新，太魯幽暢。

還有那日月雙潭，獅山妙相，大屯春暖，墾丁夏涼；

更有那碧潭烟波，澄湖月朗，安平夕照，赤崁晨光。

處處惹人留戀，時時動人懷想。

遙望蘇澳港外的帆影，遍張起漁網；

仰看鵝鑾鼻上的燈塔，遠照着歸航。

一顆心兒禁不住飛返故鄉。

美麗的臺灣，復興的寶島。四季如春，花木芬芳。

是奇幻的仙境，是人間的天堂。

任你歷經千山萬水，那能比得上這裏熱情奔放；

任你走遍天涯海角，那能比得上這裏環境安康。

但是啊！大陸的錦繡河山更令人嚮往！

二個月前，過港返臺時，曾與黃教授談起他如何譜寫「美哉臺灣」，他一接到歌詞，第一個感想是什麼？他提起了宋詩林洪的「西湖」：

「『山外青山樓外樓，西湖歌舞幾時休？暖風薰得遊人醉，直把杭州作汴州。』每當我讀這首詩，總使我掩卷太息。寶島的風光，曾留給我難忘的美麗印象，但是往往景色愈美，心中也愈覺難受。但當我拜讀何先生的大作後，這位愛國詩人，除了描繪臺灣的美麗外，同時掃除了『樂不思蜀』的錯誤印象，我深信這是一首屬於大眾的樂曲，所以就不以合唱而改用獨唱的形式來處理了！」

臨離港的前一晚，林聲翕、黃友棣兩教授和我，在九龍的旋轉餐廳，與奮的談着如何加強港臺兩地的音樂文化交流與合流的問題，也談論「美哉臺灣」的第一次發表工作。因為一首再好的作品，如不公諸於世，必被埋沒；如無好的唱奏家，也無法表現它的妙處！如今「美哉臺灣」的完成，真可說是深慶得人，與何先生研究歌詞，與辛小姐商討樂曲的處理，然後分析、背譜，與樂隊一次次試演，我也有幸聆賞了「美哉臺灣」的處女唱：

這是以圓舞曲節奏寫成的輕快曲調。從玉山觀日開始，轉至低大三度的降Ｄ大調，伴奏裏加

入晶瑩如露珠的琴聲，來襯托鳥來、太魯閣、墾丁、赤崁的綺麗風光。辛小姐音色明亮，結實有力，唱至「處處惹人留戀，時時動人懷想」一句時，輕柔婉轉，又是那樣扣人心弦。「遙望蘇澳，仰看鵝鑾」的一段，再移低大三度至Ａ大調，伴奏裏的節奏，是採用「一顆心兒」的與奮跳動，而辛小姐唱這一句時，輕巧得禁不住令人怦然心動。「美麗的臺灣」開始，又是主題的再現，強調臺灣人情深厚，環境安康的可愛。最後「但是啊」！情緒整個改變過來，歌詞不再敍說風光的旖旎，而是以警句來喚醒人心，因此曲調也由圓舞曲轉變成進行曲的節奏，先用輕聲唱出

「大陸的錦繡河山」，然後轉調，變換色彩，激昂的喚醒人們，不要忘記我們今日的處境！

「『三月殘花落更開，小簷日日燕飛來，子規夜半猶啼血，不信東風喚不回。』我們生長在一個『風雨如晦，雞鳴不已』的時代，我們是憑藉信心而生存的啊！」

黃教授說得多懇切！

音樂家們鼎力合作，「音樂風」中又多了一首「我們的歌」。「美哉臺灣」僅是一個開始，願能有更多值得吟詠的好歌，普遍的深入民間。

（民國五十九年九月）

五八　請相信我

「我儂詞」是元朝女詩人管道昇給給丈夫寫的一首極為纏綿的詞，在我剛開始學聲樂時，就曾從藝術名歌精華上，見到由應尚能譜的曲，當時，我立刻就愛上了它。可是，這首歌也許是因為曲調比較難，一直沒能風行。現在，由李抱忱根據「我儂詞」重寫的新詞和新曲「請相信我」，已編入「音樂風」元月份的新歌。「請相信我」的詞曲，比起原有的「我儂詞」，最大的特點，是容易被接受，因此相信更容易達到曲高和「衆」的目標。

說起李抱忱寫作的「請相信我」，有一段很偶然的經過，他說：

「一九五三年七月，我單身一人開着汽車離開在美國東岸的耶魯大學，到美國西岸的陸軍語言學校（現國防語言學院）就新職。這三千五百哩的長程旅行，在經過中西部的時候，公路直得無法再直，常常幾百哩的公路都是一條直線。在路上為解除寂寞起見，我連詞帶曲的作了一首情

歌。這眞是只爲消遣而已，因爲我可說從來不彈此調（多少年來只爲兩位學生張權、莫桂新夫婦作過一首男女二重唱的「誓約之歌」）。詞是根據元朝女詩人管道昇給她丈夫趙孟頫作的一首詞：

「『你儂我儂，忒煞情多，情多處，熱如火；把一塊泥，捻一個你，塑一個我；將咱兩個，一齊打破，用水調和，再捻一個你，再塑一個我；我泥中有你，你泥中有我！』

「用意譯的方法，譯爲英文，中間這裏加一句，那裏加一句的湊成四短節，以求合於西洋民歌AABA的格式。擅改管夫人的詞，不僅不該，並且大爲不敬。這是偶一遊戲爲之，希望文人樂人都能諒解。」

「請相信我」這首歌的完成，的確是極爲偶然的，而且在李博士來說，也從未打算將這首歌發表。從去年十月開始，「音樂風」推出每月新歌這個項目後，我自然也寫信給李博士請他支持，他說在他還未找到喜歡的歌詞以前，就先拿這首舊作充數。

管夫人的「我儂詞」，李博士將它譯爲 Believe Me Dear

Believe me dear, I love you so, My heart, My soul are full of you;

The sea may go dry, And rocks may rot, My love for you, My dear, will change not,

I'll use some clay, For a figurine of you, And capture your smiles.

That rapture me so; Then some more clay For one of me, And place it beside you

to keep you company. I'll crush them both For a reason you will see,
And mix them up As completely as can be, I'll make two more, a he a she, The
he is you, the she is me; So I can say, It's really true, I have you in me and me in
you.

幾十年來，在李博士的音樂創作中，除寫曲外，也曾為曲塡過許多好詞。也許因為他的工作崗位是教洋人說中文，因此他也經常將中國民歌譯成英文，將中英文混着唱，以增加趣味和了解。

「請相信我」的中文歌詞，比原詞更易上口：

「你儂我儂，忘煞情多，情多處，熱如火；

蒼海可枯，堅石可爛，此愛此情，永遠不變。

把一塊泥，捻一個你，留下笑容，使我常憶；

再用一塊泥，塑一個我，常陪君旁，永伴君側。

將咱兩個一起打破，再將你我，用水調和。

重新和泥，重新再作，再捻一個你，再捻一個我。

從今以後，我可以說：我泥中有你，你泥中有我。」

這首小歌，曲調非常甜蜜，因為採用了西洋民歌ＡＡＢＡ的格式，除覺得很容易接受外，

純樸的格調之外，還帶有一絲宗教的氣氛，因而襯托出詞中情意的虔誠。

在李博士寄給我這首「請相信我」的原稿的同時，還附了一篇寫「請相信我」的經過，文末說：

「這首作品既不啟發，也不安慰，若能給唱者聽者一點輕鬆，也算合於音樂功用之一。算小品也好，即興作也好，希望它能像原來破除作者的寂寞那樣，破除唱者和聽者的寂寞，使我們得到一點輕鬆。」

這首歌的播出，雖然僅有三次，已收到許多索譜和誇讚的來信，它所帶給聽眾的，自然不僅是破除寂寞，不僅是帶來輕鬆，能從好歌、好詞中領略的愉快，又如何是筆墨所能形容的！

目前在愛我華大學任遠東暨中文研究系主任的李抱忱博士，已請他系裏的一位中文助教，也就是過去在國內詩壇頗負盛名的詩人鄭愁予創作一些新詩，為「音樂風」譜新歌，有了作曲家們的全力支持，我們的新歌園地，將會越加的興盛了。

（民國六十年六月）

五九 春之歌的故事

這不是一篇曲折動人的小說，但是卻像它的題目「春之歌」一樣，要告訴您有關春天的三段旋律——「春雨」「春霧」「春潮」，以及三位藝術家如何創作了這個美麗的藝術品。

陳之霞是一位美麗的歌唱家，也彈得一手好鋼琴。她同時考取了英國皇家音樂院鋼琴和聲樂的文憑。前兩年，更遠到西班牙、義大利深造。在香港，她是一位出色的青年聲樂家。今年十一月二十六日，她將在香港大會堂舉行獨唱會，節目中也安插了鋼琴獨奏。

黃友棣誇讚這位世姪女說：她的歌聲屬於次女高音，低音濃郁，高音壯麗，我樂於為她剪裁新衣，以示鼓勵。由於陳女士喜歡古代詩詞，我建議許建吾先生從唐宋詩詞裏選出材料，擷其精華，用現代語文重寫，組爲新詩。

結果，許先生選出了李後主的三首詞：「浪淘沙」「菩薩蠻」「虞美人」作素材，重新創作

了三首新詩：「春雨」「春霧」「春潮」名之爲「春之歌」。對於「春之歌」的寫作，他說：

從「追尋」「黑霧」這些流行了三十年的歌開始，許建吾先生不知寫了多少歌詞了。對於「

「從我個人寫作歌詞三十年經驗來說，可分創作、翻譯、改寫三種方式。近來又添了一種方式，就稱它爲編纂好了。編纂的產生，是在一次香港樂人餐會上，接受了黃敎授的提議。當時我正苦於找不到創作題材，我覺得陳之霞的音色，濃於酒，美如蘭，值得爲她特別合作適當的歌，

……於是十天內我就繳了卷。」

十天內，許先生曾翻遍了好幾部詞，旣要與黃先生所希望的寫「感傷」「輕快」「悲壯」的三段，又要找出有國家民族意識的資料，的確是煞費心機。

對於第四種寫作的方式，許先生認爲並非亂加油瞎添醋，而是尊重古人的意旨，保存原作的菁華，選用易懂的詞句，使唱者容易表演，聽者容易感受，許先生的寫作態度是極爲嚴謹的。他不但首先探求了原詞的涵蘊，而且斟酌的字句，愼重組合，終於完成了他編纂的傑作。

(一)「浪淘沙」（李後主）

簾外雨潺潺，春意闌珊。羅衾不耐五更寒。

夢裏不知身是客，一餉貪歡。獨自莫憑欄，無限江山。別時容易見時難。

流水落花春去也，天上人間。

「春雨」 （許建吾）

春風嫋嫋，春雨潺潺。可恨那風風雨雨，把百花一例摧殘。

我姑且擁衾獨臥，渾不覺又到江南。

烏衣巷口，朱雀橋邊，曼舞酣歌，繁絃急管。

無情風雨聲聲緊，夢斷秦淮夜未闌。

這淒涼的雨夜，何時旦？

這漫長的雨夜，何時旦？

(二)菩薩蠻 （李後主）

花明月暗飛輕霧，今宵好向郎邊去。

祅襪步香階，手提金縷鞋。

畫堂南畔見，一向偎人顫。

奴為出來難，教君恣意憐。

春霧 （許建吾）

春霧朦朧，月華暗淡；

草香陣陣，花影斑斑。

小心地東看看，小心地西看看；

莫非那個人，也爲出來難！？

脫綉鞋，着羅襪，不顧沙石尖，不顧藤蘿絆。

跨溪澗，繞廻欄，戰戰兢兢，兢兢戰戰。

一步慶一步，步向畫堂南。

只見那焦急的人，正在朦朧的春霧中佇盼。

㈡虞美人（李後主）

春花秋月何時了，往事知多少。

小樓昨夜又東風，故國不堪回首月明中。

雕欄玉砌應猶在，只是朱顏改。

問君能有幾多愁，恰似一江春水向東流。

春潮（許建吾）

萬種羈愁，空對春花燦爛；

滿懷悲憤，徒敎秋月團圞。

春去秋來，秋往春還；

昨夜東風又吹醒大地，我又挨過了一年苦難。

遙想石頭城，

玉堂銅柱，畫棟雕欄；

詩閣經樓，荷亭柱苑。

縱然是牆崩瓦破，仍該是虎踞龍蹯。

異鄉雖可居，豈能長戀棧!?

錯過好時光，他年空愧汗，

我要激起澎湃的春潮，

衝毀大江岸；

我要掀起浩蕩的春潮。

洗遍大江南。

「春之歌」是最新創作的新歌，是取材新穎、別緻的新歌。我已經將歌譜交國內幾位聲樂家練唱，準備以「春之歌」，來迎接光輝的民國六十年。這就是我告訴你有關「春之歌」的故事。

（民國六十年一月）

六○　敬禮國旗歌

不論古今中外，在藝術作品中，我們經常可發現其中洋溢着愛國熱情；而詩人和作曲家在這方面的表現，尤其明顯。像蕭邦的「波蘭舞曲」，西比留斯的「芬蘭頌」，法國的「馬賽曲」，以及史麥塔那描繪波希米亞河山及歌頌民族歷史的六首交響詩「我的祖國」等。這種愛國的熱情，也正是今日我們音樂作品中所極需的。欣逢中華民國六十一年雙十國慶，特地介紹梁寒操先生作詞，黃友棣先生作曲的「敬禮國旗歌」。

是一個依舊炎熱的九月天，我特地去拜訪梁寒操先生。他正在會客室中接見訪客，但見他的辦公室中滿是各類書籍，據他的秘書告訴我，梁先生雖已七四高齡，精神極佳，每天上午在辦公室中除處理公務外，就是愉快的揮毫，清償來自各地的字債。廣東高要籍的梁先生，自幼家教極嚴，少小卽善書，能文，十三歲進入肇慶中學堂後，每星期作文均名列第一，被譽為高要才子。

送走了客人，梁先生立卽和我侃侃而談：

「在我的觀念裏，以爲歌唱音樂對於促進國家社會的進步有很大的功用。中國極需好的詞曲，讓每一個人都能唱，這些歌也能光明正大的永遠存在。這個思想在我心中已經很久了，固然我已寫了幾十年文章，但是以白話來寫歌詞倒也並不多，我總堅持一個原則，就是以很淺的句子來表現深刻的含義，因此我以半白話半文言的中庸辦法作爲自己寫歌詞的標準，使人一聽就能懂。黃友棣先生是我高要的小同鄉，我們時常通信，過去我們合作所寫的中華頌，它的短處就因爲太長不是一般人所能唱的，這次合作的敬禮國旗歌，可以說是人人能唱的愛國歌了。」

梁先生曾在抗戰時遍歷西南前線，演講勞軍以激勵士氣，又隨侍　總統蔣公視察西北。民國三十一年，並曾奉派入新疆，當時他出任軍委會總政治部副部長，一路上演講並寫了不少歌，老百姓隨時能唱，結果並使邊塞翕服，達成了特殊使命。對於目前的社會音樂環境，他很感慨的說：

「目前在臺灣，我們實在應該充實文化工作，特別是我們的音樂環境更該警醒。近二十年，歌星爲我們賺了不少外滙，這是小事，但這些靡靡之音，對民心士氣不無影響，在與共產極權鬪爭的時代中，太多的兒女私情，男歡女愛，不是正消弱人們的戰鬪意志嗎？」

聽了梁寒操先生的一席話，環視我們的社會與大衆傳播節目，心中不無感慨！這的確是我們極該警惕、充實的時候了。

旅港作曲家黃友棣先生，常將愛國之情化爲藝術，融化在樂曲之中，使愛國深情無所不在。

「敬禮國旗歌」的前奏，是莊嚴肅穆的敬禮號聲，緊接着是黃自先生作曲的國旗歌「青天白日滿地紅」裏的一段，這段前奏，正暗示出詞句中「同心同德，貫澈始終，青天白日滿地紅」的精神。然後開始這首歌曲的第一段，梁先生的這段詞句，實是國民必讀的中華民國建國史蹟之一。

敬禮我中華民國的國旗，

飄揚於化日之下，光天之中。

令人長憶第一個為民國獻身的先烈

——赫赫天才陸皓東。

繪出白日青天滿地紅。

把他日新光明的理想，

令人長憶創造民國的國父

——孫中山乃世界的聖雄。

他發明了三民主義的真理，

更令人長憶創造民國的國父

——孫中山乃世界的聖雄。

他發明了三民主義的真理，

緊接着，樂聲以更高更強的音響奏出另一次「敬禮號」，然後開始第二段歌曲：

經過短短的間奏，歌聲漸趨剛強與熱烈，然後達到全首歌曲的結尾：——

民有民治與民享，天下為公。

三義一貫全相通。

我們向國旗高歌同效忠，

誓必措國基於永固，進世界為大同。

務求人民與真理永遠相結合，

千秋萬世垂無窮。

此時，樂聲以極強的音量，奏出「國旗歌」的尾句，（即是前奏的後半句），所以「敬禮國旗歌」全首，可說是夾在國旗歌「青天白日滿地紅」之內。樂曲結構與素材組織可說是精密而完整。

黃友棣先生的許多樂曲，凡是和國旗有關的，他都用不同的手法，把「國旗歌」的曲調，以對位技術，巧妙的組織於樂曲之中，使唱者、聽者愛國之心油然而生。在羅家倫譯詞的「中華民國讚」中，他以「國旗歌」為前奏；在任畢明作詞的「青白紅」中，用「國旗歌」為尾聲；而鍾梅音作詞的「金門頌」中，則以之為間奏；梁寒操作詞的「中華大合唱」第三章「自由中國之

歌」，以「國旗歌」為曲調。黃先生認為愛國是作曲者的本分，最近他為韋瀚章先生的詞「日月潭曉望」作成合唱組曲，在作曲設計解說之內，亦可表明他的心意。韋先生詞的尾段說：

「窗隙透晨風，睡意還濃。半山禪院卻鳴鐘。且聽聲聲傳隔岸，醒吧癡聾。」

在黃先生解說的末段，曾這麼寫：

「但願詞人們的智慧鐘聲，能使隔岸的癡聾盡醒。」這隔岸，我認為不獨指日月潭的隔岸，且包括了臺灣海峽的隔岸，東海、黃海、渤海、南海，以及太平洋的隔岸。鐘聲嘹亮，天已黎明，讓我們振作起來，珍惜這大好時光吧！

（民國六十一年九月）

六一　山旅之歌

政戰學校復興崗合唱團與中廣合唱團的一百二十位團員，分別着軍服與禮服，整齊的站在中山堂的舞臺上，隨着林聲翕教授的指揮棒引吭高歌，他們正歌頌着橫貫公路霧社支線的風光，這是聯篇歌曲「山旅之歌」的首次正式在國內舞臺上演唱，也是此次中國廣播公司所舉辦的第四屆「中國藝術歌曲之夜」中的最後一個節目。音樂似乎使得山川鍾毓了靈氣，充滿了詩情畫意！雲的映影，風的輕歌，使歌者、聽者擴大了胸襟，美化了心靈。激盪的歌聲，在鋼琴和電子琴豐富而多彩的伴奏下，煥發出感人的力量……

今天我們的社會，充斥着太多各色各樣的音樂，而眞正能代表這個時代心聲的又有多少？因此，從民國六十年開始，中國廣播公司舉行了一年一度的「中國藝術歌曲之夜」。今年度，更

以「今日時代新聲」作主題，以能代表今天這個時代，又能令人耳目一新的音樂為演唱節目的原則。我們今天正處在一個詩意豐饒的時代，有多少美的感受?!有多少愛的理想?!這一屆的演出，不但和前三屆一樣的盛況空前，最令人安慰，也使人信心倍增的，是事前訂票的踴躍，較往年熱烈，入場券的搶購之風，更較往年為盛，終至罄銷一空。五月十七、十八兩晚的中山堂盛況，眞而正唱出了這一代中國人的心聲!留下有餘不盡的韻味!

首次在臺北演唱的清唱劇「河梁話別」，是陳田鶴寫於三十年代的作品，中廣合唱團在林寬的指揮下唱出了音樂會的序幕，蘇武出使匈奴十九年，發揚民族精神，延續國家生命，他忍辱受苦……那歷史的鏡頭，藉着歌聲，一幕幕的展現，使人得到無比的鼓舞；接着，留歐的旅港女高音李冰出場了，「鵲橋仙」、「陽關三叠」、「採茶」、「李大媽」，國內的聽眾，欣賞了這位首次歸國的歌唱家在聲樂上的造詣，給予熱烈的掌聲，對她來說，該也是一次難忘的演唱；「熱碧亞之歌」是馬思聰在國內發表的第一部歌樂作品，敍說一個在新疆維吾爾族流傳的戀愛悲劇，一襲金黃的禮服，女高音劉塞雲飾演女主角熱碧亞，如泣如訴的唱着投河殉情前的三首歌；黃友棣根據韋瀚章的詩所譜的「愛物天心」聲樂組曲，由室內樂伴奏四位聲樂家演唱。董蘭芬唱春雨造福人間，陳榮貴唱夏雲消炎暑、造化功，辛永秀唱秋月賜人間以無窮美麗，張清郎唱冬雪把骯髒的世界漂淨了，然後四重唱「天何言哉」，以優美的詩句，唱「上天有好生之德」，討論嚴肅的哲理，給人以無限啓發；然後是林懷民主持的「雲門舞集」出場了，李白的三首夜詩，賴德和

的「閒情」，許博允的「寒食」，是中國人的曲，中國人編的舞，於是「詩」、「樂」、「舞」結合了起來，藝術的創作裡，孕育了多少新生的喜悅！

音樂會進行到此，聽衆的情緒也被推上了高潮，雅緻的詩情，新穎的形式，音樂帶領着聽衆到了一個美妙的境界，是「山旅之歌」上場了。黃瑩的詩，林聲翕的曲，這組包括六首歌曲的聯篇歌曲，去年底由「音樂風」節目出版後，已在澳洲、新加坡、香港等地搶先在舞臺上演出了。

「霧社春晴」，是以三拍子節奏爲基礎的混聲四部合唱曲，描寫駘蕩春風的活躍。第二十三小節起，鋼琴奏出連續不斷的三度音程。活躍而靈巧的導出了詩句。

紅梅在春風裡怒放，彩霧彌漫着山崗；
我們的歌聲飛向林野，枝頭的小鳥跟我們合唱。
松林的殘雪已經溶化，葉叢裡洒滿了金色的暖陽。
我們的歌聲飄向山谷，深山激起了陣陣回響。
流雲在羣峯間迴蕩，飛瀑閃耀着銀光，
我們的歌聲與天籟織成交響，
喚醒了冬眠的大地，喚來了明媚的春光。

詩的意境經過鋼琴的描繪刻劃，使「深山激起了陣陣回響」，巧妙的表現得更妥貼，最後在

「喚來了明媚的春光」這充滿了希望的歌聲中結束。

盧山月夜

空山夜色，分外恬靜，

羣峯之上，皓月如銀；

碧湖中的一葉扁舟，

彷彿飄浮在太虛幻境，

遠處幾點微光，是獵人的野火呢？

還是天際的寒星?!

蓦地裡，山風吹來了一陣涼意，

夜色撩起了遐想的幽情；

我已無心踏月，野店客夢無憑，

中宵披衣獨坐，愁對那一窗朦朧的山影，

滿園斷續的蟲鳴。

緊接着「盧山月夜」，作者巧妙的使用與前一首結尾同一和絃引至主和絃，表現出寧靜的美，旋律的情趣單純而柔情萬縷，這情調委實感人。疏落的伴奏，給人寧靜與安詳的感受，尾聲

是山影，也是蟲鳴。辛永秀的女高音獨唱，美得很。

昆陽雷雨

風來了，雨來了，

再也看不見野鶴亮翅，麋鹿跳躍。

顚狂的林木，戰慄的花草，

再也聽不到鶯聲婉轉，蟲聲縈繞。

那兒是路？何處有橋？

滾滾山洪，吞噬着綠色的兩岸，

平疇鄉野，奔騰着無邊的濁浪黑濤。

雨水遮迷了方向，落石擋住了山道；

我被困在這風雨的深山，

忍受着饑寒寂寞的煎熬。

俄頃雨收雲散，大地氣爽天高，

雨後的青山，彩虹環抱。

初晴的美景，難畫難描，

我爬上霞光燦爛的山頂，

細賞那松間泉韻，佇看翠谷雲飄。

昆陽雷雨的前奏，在寂靜中引出遠處的雷聲，風雨漫天而來，由弱漸強而至最強時，合唱暴出了「風來了！雨來了」，萬馬奔騰的伴奏，在跳動急激的節奏中，寫出「顛狂的林木與戰慄的花草」。五十小節的過門，出現雨過天晴的景象，歌聲唱出悠閒而壯麗的情意，聽泉韻與看雲飄，正是一種靈性中人的天地。

見晴牧歌

蒼天遼濶，雲飄蕩，
青山重重，碧水長。

我將峭壁鑿成了路，我把荒山變牧場。
我愛我山上溫暖的家，我愛我身旁雪白的羊。
羊兒在山坡上吃青草，我躺在樹下把歌唱。

歌一曲英雄往事豪情激昂，
唱一回夢裡故國，戰志飛揚！

男高音曾乾一獨唱的「見晴牧歌」，以調式作旋律基礎，寫出男兒壯志千里及豪邁奔放之情。開始的引子奏出洋洋自得的情調，自然又自由的導入「蒼天遼濶雲飄蕩，青山重重，碧水長

」。第十五小節唱出牧人的心聲與期望，情感是堅決而自信，最後以神遊故國，戰志飛揚結束，真是何等奔放！何等豪邁。

合歡飛雪

北風吹，雪花飛，

合歡山，景色美，

我和你，上山去，

喜見冰花結銀樹，

蒼松凝翠微。

雪地上，暗香飄，

北風裡，疏影搖，

臘梅開，春意早，

賞花人，寒意消。

松雪樓前歡聲動，

快來滑雪又登高，

瓊山玉嶺，任我逍遙，

凱歌歸去樂陶陶。

以女聲三部合唱「合歡飛雪」，是特意的安排。這首歌第一段寫景，第二段，伴奏開始奏出雪花飛舞的意境，給人美妙、輕盈的感受，第三段充滿了青春活力，在雄壯的凱歌聲中結束。

翠峯夕照

夕陽依舊，松影依舊，

滿山風濤，並化作滿懷離愁。

小徑依舊，芳草依舊，

啊！西天暝暗的殘霞，

輕掩新月如鈎，

別怕征途漫漫，別嘆歲月悠悠，

縱使浪萍風絮不再逢，

你我情深依舊

最後一首「翠峯夕照」，鋼琴左手奏出固定音型，右手用短小的動機，上行四次，又更簡化用一個和弦下行四次，暗示出依依不捨的離情。黃先生以「依舊」兩個字，牽引出萬種情懷，而作曲者對「依舊」兩字的音韻處理，在變化中有前後呼應的妙處，「縱使浪萍風絮不再逢，你我情深依舊」，是全曲的高潮，音樂也在最強烈、最熱情的氣氛中結束。

「山旅之歌」全曲，在演唱的形式、調性的選擇、旋律的變化、伴奏的表達、上一首與下一首的連貫，都表現了作曲者的才華與用心，誠如作詞者黃先生的話：「全曲極盡剛柔環廻，動靜交迭的美妙韻緻。」正所謂「在統一中有變化，在變化中有統一。」此次在中山堂的首次演唱，又能請到作曲者親自擔任指揮，做最妥貼、恰當的處理，難怪當演唱結束，全場聽衆如醉如痴，掌聲、安可聲欲罷不能，這成功的首演，更使我們深信，凡能反映時代的藝術作品，終必是曲高和衆而留存不朽的。

（民國六十三年五月）

六二　音樂的假期

二月中旬，接受香港藝術節主席馮秉芬爵士的邀請，前往香港參加了第二屆香港藝術節的盛大演出。

主辦單位給我安排住宿於新落成，位於音樂會場大會堂後的一級旅館——富麗華酒店。當我踏入二十層樓，面海的美崙美奐套房時，胸襟豁然開朗，因為它使我想起了夏威夷的希爾頓村彩虹塔，為遠道而來的遊客作了最佳而禮遇的款待，又能一目了然的俯瞰遠山近水，與開闊雲天。六場演出的招待券，所有有關演出團體與個人的中英文資料及照片，印刷精美的藝術節特刊等，都已為妳準備妥當，這真是一個何等歡欣又充滿音樂的假期呀！

訪晤斯義桂

早在出發前，我已計劃好必定要將此次參加演出的中國音樂家——低音歌王斯義桂、傑出的中國鋼琴傳聰、與樂壇新秀陳必先等的有關資料携回，以饗關心中國樂壇的聽眾。沒想到十日下午四時五十分步出啟德機場，香港音樂界的朋友已爲我安排好五時整在大會堂訪斯義桂，於是我未及喘氣，就直驅大會堂。香港依舊是老樣子，只是氣候比我想像中更溫暖，它還以這麼一個令人驚喜的愉快開始迎接我。

斯太太李蕙芳女士正在舞臺上鋼琴前，爲第二天晚上，斯義桂獨唱會的伴奏練習，我們於是來到了後臺的化裝間。一九七○年，我第一次訪美，訪問了周文中、董麟、趙元任、李抱忱、韓國鐄、呂振原等旅美音樂家，傳聰剛在洛杉磯舉行過獨奏會回英國了，我是第二年在倫敦見到他。而斯義桂因爲前往阿斯本夏季音樂節，離開康乃狄格，我撲了一個空，心中一直耿耿於懷，這次抱着極大的興緻，一來想了四年前的願，一來也想着以後可能更不易聽他唱了。

在此次藝術節中，他除了應邀在開幕音樂會中與雪梨交響樂團合作演出歌劇選曲外，十一日還有一場獨唱會，他太令我驚喜了，六十出頭的斯義桂，老當益壯，他有最動人的歌聲，句句扣人心弦，我直覺得他比多年前在臺北的獨唱會唱得更穩，他的藝術生命如日中天。

久違了的傳聰

在斯義桂獨唱會當晚結束後的後臺，擁擠的道賀人羣中，我見到了久違了的傳聰，他是接連

兩年都被邀參加藝術節，也是演出最頻繁，節目最多的一位。二月九日，他指揮香港藝術節弦樂團聯合演出莫札特鋼琴協奏曲；二十日他和倫敦交響樂團演出蕭邦第二首鋼琴協奏曲；二十五日他有一場奏鳴曲演奏會，和大提琴家保羅托弟拉雅聯合演出，另外他又有二場特別節目，十七日及二十三日在大會堂的兩場獨奏會，傅聰成了此次藝術節中最忙碌的音樂家了。除了在音樂會中，他更是電視節目屢次邀請的對象，不論訪問談話與演奏，傅聰總給人才華橫溢的感受。但是九日的那場演出，他除了彈協奏曲的獨奏部份，還加上指揮的任務，他原不是指揮家。就如同他的音樂，好似樂隊在指揮他，他亦曾在電視的訪問中坦率的承認，報上批評他的指揮動作像舞蹈，傅聰的個性也是浪漫不羈，在香港，他還是經常與蕭芳芳同進出，聽說他與韓國籍的第二任夫人的婚姻，即將結束。他有不平凡的音樂生活，也有不平凡的感情生活，我們還是願他更珍惜他的藝術生命。

十九日的下午五時，我在大會堂參加了一場爲兒童的音樂會，只見許多放了學，背着書包的同學們，靜坐在那兒欣賞倫敦交響樂團的演奏，而我是爲陳必先而來的，她擔任莫札特第廿六首鋼琴協奏曲的獨奏者，嬌小而年青的陳必先，着了一襲寶藍色改良式的無袖長祺袍，當音樂從她的指間滑出，我太爲她感到驕傲了，她是成熟了，更深刻了。大會堂有理想的音響與鋼琴，難怪給人更難忘的感受。廿八日晚，她又和倫敦交響樂團合作演出貝多芬第四鋼琴協奏曲，那是她的得獎作品，連交響樂團的每一位英國演奏家們，都願意再度和她合作。除了這兩場演奏，廿六

日，她又在九龍華仁書院加演了一場獨奏會特別節目，對陳必先來說，她是那麼年青，藝術生命還正在起步階段，對音樂她是執着的熱愛，我似乎已親見她來日的光芝四射了。

豐富的收穫

在長達一個月的藝術節期間，我在香港停留了兩週，還欣賞了一場雪梨交響樂團與香港藝術節合唱團的演出，維也納室內樂團與合唱團的音樂會，以及非洲舞蹈團的表演。還有什麼比得上音樂藝術表演帶給假期的充實，何況我又與香港音樂界連繫，帶回了一些新作品與演出的錄音資料，還連繫了本公司即將於五月十七、十八日假中山堂舉行的第四屆中國藝術歌曲之夜的部份節目，這真是兩週充實又愉快的音樂旅行。

（民國六十三年三月）

六三　老當益壯的斯義桂

斯義桂在演唱方面要退休的傳說，曾不止一次聽說過，我還以為這次在香港藝術節中，可能是他極為難得的退休演唱會，就在他獨唱會的前一天——二月十日，我們在大會堂有了一次愉快的訪問談話，我開始懷疑這項傳說的可靠性？因為六十四歲的斯先生看起來比實際年齡年輕得多，充滿了活力、希望與信心！及至聽了他的演唱，音質圓潤，音域寬廣，音量深厚，無論運氣、吐字、情感的控制、輕重的對比，無不越加純熟，那富有感染力的雄渾歌聲，極具磁性，年齡絕沒有帶給他任何影響，那爐火純青的演唱，太使人為他驕傲了！

民國五十五年的八月裏，斯義桂曾經在臺北市中山堂舉行了一連三場獨唱會，他唱了韓德爾、孟德爾松的神劇，舒伯特、舒曼、布拉姆斯的德文藝術歌曲，德弗札克的聖歌，沃爾夫的「義大利歌集」選曲，拉哈曼尼諾夫的藝術歌曲與歌劇選曲，汪‧威廉斯的浪遊曲，莫索爾斯基的

「死神之歌舞」，以及中國藝術歌曲和民謠。他熟練的以六種語文，表達不同的情緒與格調；事隔八年，再聽他毫無火氣，更臻完美的歌藝，這次他選了莫札特的詠嘆調、舒曼的聯篇歌曲、莫索爾斯基的「死神之歌舞」，以及五首改編的中國民謠。

莫札特寫了近六十首為音樂會的詠嘆調，大部份是早期的作品，以女高音演唱的佔多數，僅少數幾首為男低音而寫。斯義桂選唱他一七八七年的作品：「女兒啊，我要離開你！」描寫父親向女兒告別時的內心痛苦和悲哀，雖然僅是幾句歌詞反覆運用，斯義桂的演唱，句句扣人心弦。

在德文藝術歌曲的領域中，舒曼的伴奏，最是全曲的精華，在全曲開始和結尾處，製造適當的氣氛，和演唱者對答，表現詩詞所無法表達的情感，特別是浪漫派詩人艾肯多爾夫所描繪的夢幻般迷離世界，給予舒曼最多創作靈感，斯義桂唱了作品三十九號中的十首：「身在異鄉」、「短歌」、「林中對話」、「寧靜」、「月夜」、「美麗的異鄉」、「憂鬱」、「夕陽」、「樹林裏」、「春夜」。伴奏斯夫人——李蕙芳，她曾是傅聰的啟蒙老師，紐約茱麗亞音樂院畢業後，一直是斯義桂的最佳伴奏。着了一襲彩花長袖旗袍，戴着金邊眼鏡，夫唱婦彈，他們在舒曼的音樂中對答着，聽眾也隨着樂聲從故鄉的雲、古老的歌、窗外的雪、天上的星、如夢的晚霞、快樂的獵人、夜鶯的歌聲而沉醉……是詩和音樂，也是紅花和綠葉，那一片和諧的氣氛，帶給聽眾心靈上多少美感！

莫索爾斯基（一八三九——一八八一）的音樂，曾生動的趨向人物性格的寫照，從音樂戲劇家、諷刺家與同情者的角度去探討人生。「死神之歌舞」是採用哥倫尼曉夫‧古杜索夫的詩譜成，內容正和作曲者的性格和悲觀思想相吻合。這部由四首聯篇歌曲組成的歌集，每一首都是一個戲劇性的場景，死神在四種不同氣氛的場合中以不同姿態出現，征服人生。由於斯義桂曾得到俄國聲樂大師亞力山大‧基普尼斯的眞傳，目前可以說是國際樂壇上唱俄國作曲家作品的權威，因此他以俄文演唱他最拿手的「死神之歌舞」，也得到最高的評價。

在節目單最後一部份，他唱了俄國作曲家柴立普寧改編的五首中國民謠——「紅彩妹妹」、「過新年」、「在那遙遠的地方」、「送情郎」、「馬車夫之戀」。在一連串的外文歌曲之後，這些中國民謠使音樂會進入高潮，雖有偶爾的咬字不清，雖然柴氏的編曲是一羣新的音響，到底它還是表達了中國人熟悉的心聲。柴立普寧（一八九一——）師承雷姆斯基‧考薩可夫，是一位出色的作曲家、鋼琴家、樂團指揮，一九一七年俄國大革命後，他離開蘇俄定居巴黎。在一九三四年，他巡廻遠東演奏時，結識上海音樂院的鋼琴學生李獻敏女士，從此對中國詩詞音樂發生與趣，這也是他生命和音樂風格的轉捩點，當他和李女士結爲夫婦後，以後的作品更反映出東方色彩，柴立普寧全家在一九四八年移民美國。這幾首民歌的編曲，也是斯義桂在紐約演唱時，柴氏特別爲他編寫的。

在本屆的香港藝術節中，斯義桂還曾與雪梨交響樂團聯合在開幕音樂會中演唱歌劇選曲。對

於這位久違了的中國男中低音歌王，香港聽衆給予最熱情的歡迎，掌聲與歡呼聲歷久不竭，欲罷不能，他又唱了「鳳陽花鼓」、「教我如何不想他」、「伏爾加船夫歌」、與「音樂頌」。在舞臺上，他激動的說：

「我眞高興，就像回了家。最後我要以舒伯特的『音樂頌』，獻給所有熱愛音樂的朋友。」

偉大的音樂，正當那黯淡的時光，我絆倒在人海深處，你復活了我那疲憊的心靈。

使我解脫了世俗一切的煩惱，恢復了我的自信。

琴聲悠揚，携走了我的心靈，向那歡樂的境界飛翔，

我眼前充滿了光明燦爛的美景……

在音樂中，無論是悲歡、慘壯、纏綿、悱惻的心聲，都是那麼樣的動人，斯義桂獨唱會後的後臺，擠得水洩不通，是我絕少見到的。

「世界樂壇的競爭是很激烈的，你一定要比別人好，才能站得住腳。」

「在外國人的心目中，也許中國人彈蕭邦是不可思議的，我卻認爲中國人可以唱得比外國人好，中國人的表現也許不如外國人奔放，但我們能體會的，也許正是他們所沒有的。經過二十五年的努力，我終於改變了許多外國人的觀念。」

「今後我惟願做一座溝通東西音樂的橋樑，把中國歌介紹到外國，也把外國歌介紹進來，這

也是我今生的使命。」

　　我記得他接受我訪問時這番語重心長的話。如今，他除了旅行演唱外，就是在羅徹斯特大學伊斯曼音樂院任終身教授，他願意在暑假期間回國演唱，讓我們衷心的期待罷！

（六十三年四月三日）

六四　樂壇新星陳必先

自從一九七二年十月，二十一歲的陳必先，在慕尼黑國際音樂比賽中，榮獲鋼琴組第一獎後，當年十二月慕尼黑報界將她列為一九七二年音樂界最傑出與轟動的人物，獲選為一九七二年音樂明星。這位被譽為絕大天才的鋼琴家，於是成了最忙碌的演奏家，連續應邀在西德、比利時、英國、瑞士、法國、奧國、荷蘭、葡萄牙、日本等國的各大城市演奏。二月下旬，她應邀在第二屆香港藝術節中，與倫敦交響樂團聯合演出，立刻成了一顆最受注目的新星，在演奏會中大放光芒。

二月十九日，擁有一百位團員的倫敦交響樂團，在大會堂演出一場為兒童的音樂會，陳必先擔任莫札特第二十六首鋼琴協奏曲的獨奏者，一襲天藍色無袖中式禮服，沒有燙過的頭髮在腦後紮成馬尾，未經修飾的臉容，她依舊是老樣子，帶着甜甜的微笑和一點稚氣，急步的穿過樂團，

在鋼琴前坐了下來。還記得三年前的一月八日，她穿着一襲纖錦紅緞的晚禮服，長髮披肩，在臺北市國際學舍舉行去國十年來第一場回國的獨奏會，連走道上都站滿了慕名而來的聽衆，若對她的演奏還要挑剔的話，那只是因爲十九歲的年齡，在情感上還不夠成熟。現在，經歷過如此豐富的三年，一位演奏家最富挑戰性的磨練，她果然不同凡響了，那俊秀的面容，充滿智慧的眼神，嘴角顯出堅強性格的弧度，恰如昨日，只是指尖下的音韻，是如此突出而富魔力，聽衆在屏息欣賞，她那到家的銓釋如此優雅，音色如此細緻、生動，這位令人矚目的中國女孩，以非凡的精力在演奏，我感覺到她不是用手在彈，而是以心在彈呀！

二月廿六日，陳必先在九龍華仁書院舉行了一場成功的獨奏會，那是藝術節的特別節目；而廿八日晚在大會堂，再度和倫敦交響樂團合作演奏貝多芬的第四首鋼琴協奏曲，是最吸引人的一場演奏，因爲她就是以貝多芬的這首曲子，贏得了慕尼黑第廿一屆國際音樂比賽鋼琴組的第一獎，當時她是和世界三十位驚人的與賽鋼琴家相比，當她贏得首獎後，慕尼黑報紙曾這麼批評她：

「裁判們這次不用傷腦筋了，不需綜合大家的見解，不需作令人厭煩的稱量工作，人們所面對的是一場最高度成熟與最完美的演奏，甚至樂意伸手就給予第一獎。」

「這位精力充沛的小鋼琴家，以突出的手法演奏貝多芬G大調鋼琴協奏曲，一開始純潔無瑕的樂句就令人點頭，看起來如此輕鬆，她毫不做作的能臻此境界，她的大師作風眞令人

喜悅。」

「天才的中華民國女鋼琴家陳必先，觸鍵是如此完美，在演奏與形式上更優雅，更具創造性的彈奏貝多芬協奏曲。德國的鋼琴家們，讓你們貝多芬美好的音樂，還是由東方人傳授給你們罷！」

就在這場演奏會結束後的第二天，陳必先馬不停蹄的回到臺北，兩天後，也就是三月三日，她在國父紀念館爲振興復健醫學中心舉行了一場義演獨奏會，她彈巴哈的第四號小組曲、舒伯特的C小調奏鳴曲、李斯特的但丁詩篇讀後感、拉威爾的加斯巴之夜。國父紀念館從未有過如此爆滿的場面，難得的是蔣夫人的蒞臨。對於這幾首很少被選奏的曲子，她十分敏感，當一曲彈完，來到後臺，她總十分擔心的問我：音響是否理想？聽眾是否喜愛這些音樂？她們對我是否滿意？我是絕不能使她們失望的呀！當然，她的這些顧慮實在是多餘的。

三年不見，她的國語又進步了，儘管她說得不多，卻處處表現她個性的堅強，思想的成熟，感情上的成熟，和對音樂的一股狂熱，又如此深刻的表現於音樂中。除了與生俱來的天賦，她不畏艱難的在德國苦學十四年，從耳濡目染中，她更學到了德國人的刻苦、耐勞和堅強。

十四年前，陳必先以九歲的稚齡，經教育部特准赴西德深造，受業於科隆音樂院史密特教授門下。十一歲在希望谷舉行獨奏會，被譽爲「中國神童」，十二歲開始接受邀請，並代表學校在各地，及電臺、電視獨奏或與樂團合奏，人們稱她是「少年莫札特再世」。十六歲至十七歲，她

已連續在不同的鋼琴比賽中獲獎，然後她開始被推薦到歐洲各地，在幾位世界名師的指點下，做

短期的研習，每一位老師，都將自己的特點傳授給她：

「尼克娜娃是巴哈的權威，因爲巴哈的音樂作了橋樑，我們常在一起談心，她認爲巴哈的作品最易讓奏者自由發揮，表現自己的情感，不像舒曼的音樂中注入太多他本人的情感。」

「瑞士名鋼琴家葛札・安達注重熟練的技巧，彈奏時極富音樂感，他十分注重情緒的表現。」

「威廉肯甫是與魯賓司坦齊名的貝多芬權威，他喜歡示範彈奏，讓學生自己領悟並改正缺點。」

「智利名演奏家阿雷不像肯甫似的做示範彈奏，他用語言說明，他的話美得像一首詩，他曾經用雨滴的聲音來說明某個音的彈奏法，他總要你錄下自己的彈奏，自己聽、自己改。」

就這樣，不放棄任何學習的機會，陳必先不斷的成長，表現了音樂的成熟，表情的確實，斷句的聰智，而被推上世界第一流鋼琴家的前列。

「學音樂要有無比的耐心，並不斷的追求。社會的高度繁榮使生活充滿緊張的氣氛，急功近利，講求現實者越來越多，也許您會懷疑陳必先是否快樂？她的話就是最佳答案了：

「從做爲一個鋼琴學生到演奏家，我一直是十分幸福的。雖然每一場演奏會，就像是一次比

賽，我要生活在不停的彈奏，不停的追求更進步中，但是還有什麼比得上彈琴，接近音樂的美，更令人輕鬆、愉快的呢？」

六五　聆雪梨交響樂團

要知道一個國家或一個城市的音樂水準，可以聽他們的交響樂團，交響樂團和其他的音樂表演，共同負有推廣音樂，教育大眾的責任。這次在香港藝術節中，除了香港管弦樂團的演出外，澳洲雪梨交響樂團、倫敦交響樂團、維也納室內樂團及合唱團，是三個被邀的外來樂團。

雪梨交響樂團擔任第一週的五場演出，和他們同臺演出的，尚有男中低音斯義桂、大提琴家保羅托弟拉雅、鋼琴家卓加斯基、以及香港藝術節合唱團。

為澳洲學童免費服務

擁有一百名團員的雪梨交響樂團，是澳洲最大又最忙的樂團。它是直接由澳洲廣播委員會管理的六個樂團之一。它所有的公開演出，均由電臺或電視臺轉播。它的主要任務之一是為澳洲學

童提供免費的音樂會，在本屆藝術節中，雪梨交響樂團也爲香港學童表演兩場。

二月四日晚八時，雪梨交響樂團在岩城宏之（曾在臺北市中山堂指揮日本ＮＨＫ交響樂團演奏三場）指揮下，揭開了第二屆香港藝術節的序幕，斯義桂應邀擔任演唱莫札特歌劇「魔笛」及莫索爾斯基歌劇「波利斯，哥德諾夫」裏的選曲，我曾將香港大會堂的實況錄音拷貝，在「音樂風」節目中播出，現在我想報導的，是二月十日，他們和香港藝術節合唱團演出的一場音樂會。

韋伯的歌劇「奧勃龍」序曲，莫札特的「木管四重奏與管弦樂交響協奏曲」，卡爾·沃夫的「布朗寺院之歌」，是當晚的節目。給我印象最深的，是下半場演出的「布朗寺院之歌」，百人的樂團，百人的合唱團，外加七十人的童聲合唱團，場面的確是宏偉的。

布朗寺院之歌

在音樂史上，音樂的創作風格，總反覆的在簡易與繁複之間交替發展，浪漫主義的後期，西方音樂變得很複雜，很多作家如巴爾托克、史特拉汶斯基都提倡復古。一八九五年在慕尼黑出生的卡爾·沃夫，頗受史特拉汶斯基的影響，他早年在劇院中任音樂指導及指揮，一九三〇年，他創作「教學法」一書，向兒童及未受訓練的成人講授音樂，有十一年的時間，提倡新的音樂教育方法，而享譽國際。

「布朗寺院之歌」是他最著名的一部大型作品，一九三七年首次公演。原詩是十三世紀時代

的遊吟詩人和享樂派教士們所做，由德國南部的布朗寺院中一位僧人搜集。因爲詩歌內容並非全部端莊，所以一直被秘密收藏，至一八四七年被發現，沃爾夫所選用的廿三首，包括最精彩的世俗詩，題材包括七情六慾，以詼諧的拉丁文寫成，有些甚至是低俗的拉丁打油詩，比方第十二首「火烤天鵝之歌」；十三首「狗肉和尚之歌」，十四首「狂飲歌」，十八首「吾愛不來」，第廿二首「我心爆裂」等。

沃夫採用古代單調子旋律格式，加以現代手法的處理，並以不協和及不平衡的對位法，使他的作品更具現代氣息。曾經在唱片中聽過此清唱劇，但是和現場比起來，到底不同。這次指揮雪梨交響樂團的是何健時，合唱的指揮是歐詩禮，我比較喜歡後者的有生氣，富變化，也許作品本身新音響的引人也是關鍵。還有就是一百三十位香港藝術節合唱團員的演唱，有出乎意料之外的好成績，因爲在我的印象中，香港一般的合唱團水準，比不上臺灣的合唱團，而這齣清唱劇，合唱團居於主要地位，沒有好的水準與訓練是絕難勝任的，可見得藝術節合唱團組團的愼重。

鼓勵音樂風氣

當香港藝術節籌備之時，其中一項原則是鼓勵有水準的香港樂人參加演出。這個合唱團的成員是從許多香港主要的合唱組織中，經過嚴格的測驗後挑選出來的，一九七三年的藝術節中，他們就曾在曼紐因節日樂團中首次演出。這次的藝術節中，他們還曾與倫敦交響樂團合作唱貝多芬

第九交響曲中的第四樂章「快樂頌」。

　和倫敦交響樂團比起來，雪梨是要遜色一些，到底它是一個新興的國家，必需有一羣人去擁護並欣賞交響樂的演奏，有一種鼓勵音樂家成就的風氣，方可助長交響樂團的成長。交響樂團的擴充若與社會經濟成正比，其水準則可與敎育發展成正比。因為學校音樂敎育的發達，不但直接訓練許多管弦樂人才，也間接的為管弦樂培養了大批聽眾，政府的補助與工商企業界的配合，將能延續民族的文化生活。雪梨交響樂團已朝這個目標邁進，不久它將更進一步的追上倫敦交響樂團，而我們的交響樂團呢？願在樂團素質與演奏曲目方面不日均能令人刮目相看！

六六　倫敦交響樂團的演出

去年三月裏，在第一屆香港藝術節的演出中，倫敦愛樂交響樂團擔任了重要角色，我曾在聆聽萊茵斯朵夫指揮該團演奏後所寫的感言中，寫下了這樣的句子：

「太完美了，使你忍不住在夢中都要不自覺的微笑。」

在今年的藝術節節目中，倫敦交響樂團取代了去年的倫敦愛樂交響樂團，從二月十七日起至三月一日止，整整演出近半個月，共十二場，同臺應邀演出的獨奏（唱）家，有女高音施拉岩士唐，女低音海倫華特，男高音羅拔弟雅，鋼琴家傅聰、陳必先，約翰威廉斯的吉他，藤川弓眞的小提琴和香港藝術節合唱團。

環球巡廻演奏

說起倫敦交響樂團的首次演出，是一九〇四年的六月九日，在倫敦皇后大堂。七十年來，它的演出一直有着詳細的記載，和它合作過的指揮，都是名噪一時的音樂家，包括比湛、艾爾嘉、亨利福特、布熙、富德溫格勒、高滋維斯基、華爾達、格倫白勒、蒙都等。

最近十年來，倫敦交響樂團已成爲聞名於世的巡廻樂團，一九六四年，在它慶祝成立六十週年的環球表演中，就包括以色列、波斯、香港、韓國、日本及美國等地，此後在六八、六九、七〇、七二及七三年，又曾多次訪美表演。而在今年九月裏，他們還將前往洛杉磯演奏。當然，巡廻演奏並不是惟一任務，他們以倫敦爲基地，還爲當地市民服務，經常在英聯邦節目中表演，本着一貫的宗旨，對於介紹現代英國作曲家的作品，他們也不遺餘力的推介。

本屆藝術節裏，該團由柏雲、艾蒙馬爾申、基利三位指揮家擔任指揮，特別是當代著名鋼琴家兼指揮家的柏雲，吸引了許多愛樂者搶先購票前往欣賞，可惜臨時他因病沒能出席本屆藝術節，是美中不足的地方。因爲安德烈、柏雲（Andre Previn）具有多方面的才華，高度專業性的技能，隨便而嚴謹的態度兼容並蓄，是一位兼具文藝復興時代及現代氣息的人物。他曾當過樂隊指揮、作曲家、鋼琴演奏家、伴奏、編曲、室內樂演奏員，各方面都有相當成就。他是在一九六八年受聘倫敦交響樂團的指揮，任期三年，後又續約四年，最近宣佈他將無限期接任該團首席指揮，可見得他和團員之間，合作非常融洽。我就知道此地幾位鋼琴教授，是爲專誠去欣賞他的演奏的，因爲他原訂二月十七日，親自彈奏莫札特第廿四首鋼琴協奏曲，他的未能成行，太令人

失望了。

傅聰參加演出

傅聰與倫敦交響樂團合作演出的一場是在二月二十日，由於他選奏的樂曲是他拿手的蕭邦的F小調第二號鋼琴協奏曲，因此早在一個月前，門票即一售而空，是整個藝術節中最熱門的一場演奏了。去年的藝術節中，他在日本愛樂交響樂團協奏下彈莫札特C大調鋼琴協奏曲，充滿了靈秀之氣；但是這次他彈蕭邦，詩意、威嚴、溫暖、流暢。想像一九五五年他在波蘭舉行的著名蕭邦比賽中，贏得第三名，登入了世界第一流大師的行列，可以想見他彈蕭邦的動人了。當然與世界一流的倫敦交響樂團搭配，紅花綠葉，對聽眾更是無上的享受。傅聰曾在接受訪問時談到，要比較現場演奏與欣賞錄音演奏的不同時，後者似乎是死的；而我覺得，如果用演奏者與聽眾之間，能在現場的演奏中，更直接的得到情感的交流與共鳴來形容，似乎是更恰當的。在這場演奏會中，他們另外選奏了貝達士的「貝亞翠絲和本尼第克序曲」，以及柴可夫斯基的作品五十八號「曼富禮」。

在二月十九日，我聽了倫敦交響樂團為兒童演出的音樂會，由陳必先擔任莫札特第廿六首鋼琴協奏曲。這場音樂會的指揮是艾蒙尼·馬爾申先生，他在每首樂曲之前親自介紹節目內容，並由翻譯者譯成粵語，中場沒有休息。他們還選了孟德爾遜的「仲夏夜之夢」序曲、巴爾托克的舞

蹈組曲、史特拉汶斯基的火鳥組曲等。陳必先另外在廿八日又與倫敦交響樂團合作演出貝多芬的第四首鋼琴協奏曲。就在這場演奏會後的第二天，陳必先飛回臺北，一下飛機，她就告訴親友們，「倫敦交響樂團的演奏家們都很喜歡我，他們明年還願和我合作。」

陳必先的成功，使我們都爲她驕傲。在她贏得第廿一屆慕尼黑國際音樂比賽鋼琴組第一獎後，樂評人曾批評她說：

「這個中國女孩，最驚動人的一點是和常見的日本人大不相同。後者在技巧方面雖不可挑剔，但在表情方面總是不可置疑的落後，而陳必先的演奏，卻表現了音樂的成熟，表現的確實，斷句的聰智，使她從比賽中脫穎而出。」

陳必先的話

當被問到一個亞洲人如何能如此深刻的了解西方音樂文化的本質呢？陳必先的答案是：

「第一、我早年就到這裏追求音樂方面的發展，在德國與歐洲的文化薰陶中長大。第二、絕對音樂是與國家的傳統無關的，例如德國人尊重貝多芬，中國人也尊重貝多芬！」

從這次倫敦交響樂團所選擇的十二場演出樂曲來看，古典與浪漫派的作品，還是佔多數。他們特別選了馬勒的「大地之歌」，根據我國古唐詩所譜的這首爲男高音、女低音、及樂隊而作的交響曲，在香港這個東方社會中演出，也是別具用心的。

香港藝術家一面肯定了東方的本質，而與悠久的中國傳統一脈相承；一方面從西方現代藝術廣泛的實驗後得到啟示，使得與時代精神連接。聽藝術家的演出，的確有不少啟示。

六七　維也納室內樂團及合唱團

從二月十二日至十六日，維也納室內樂團及合唱團，在香港藝術節中，共演出五場，這是兩個夠水準的音樂團體，卻並不叫座，不免使人為之叫屈。

成功的歷史

維也納室內樂團已經有二十多年成功的歷史。這個由絃樂及管樂獨奏者所組成的室內樂團，曾經在歐洲及北美洲最重要的音樂中心演奏過。它們最主要的節目是十七世紀巴羅克時代和維也納古典時期的作品，但是它們同時也提倡現代作曲家的作品，在維也納做過不少次世界首演。維也納室內樂團每年還組織極受歡迎的日間演奏會，專門演奏莫札特的音樂。除了與世界著名的器樂獨奏名家合作外，並曾灌錄多張唱片，包括海頓的全部交響曲作品及莫札特的全部鋼琴協奏

曲，無論在技術、風格或演繹方面，它們都能真正代表偉大的維也納傳統。

在五場演奏會裏，純粹由維也納室內樂團擔任演出的有兩場，選的是韋瓦弟、莫札特及海頓、舒伯特等巴羅克及古典時期的作品，有一場是由合唱團演唱巴哈、許慈、布魯克納、蒙臺韋爾弟、杜比西及布拉姆斯的教堂音樂，我聽的是十五日那晚，由室內樂團與合唱團聯合演出的一場。

上半場安排了韋瓦弟的第四十首絃樂協奏曲及海頓的第五十八首交響曲。由梅申多爾法（Ernst Maersendorfer）指揮。

韋瓦弟和巴哈同年出生，死後默默無名，直至本世紀三十年代末期被發現，最近三十年，經過聽者們的發掘和研究，演奏會和唱片的大力介紹，逐漸的讓人們欣賞到他作品中的真髓。他在威尼斯一家著名的孤女院教音樂，後來升爲樂務長，他的大部份室內樂和管絃樂作品，都是寫給學生們演奏的。維也納室內樂團選奏的是沒有獨奏的團體協奏曲，兩組小提琴佔較重要的地位，而該團之絃樂組的表現，亦較突出，其音的瑰麗，力的表現，雖及不上交響樂詩情畫意的意境，雖及不上交響詩，但其誠摯的溫情，使人覺得無比的親切！

海頓的第五十八首交響曲，是他創作準備和實驗時期的作品，無論在風格、曲體、效果和內容等方面，仍有許多值得探索和尋求的地方，因此這首樂曲無形中有一種橋樑作用，把海頓早期的巴羅克風格的時代，帶到新的獨立風格的時代。四十一位室內樂團的團員，演奏古典時期海頓

的這首作品，有美妙與燦爛的效果。

這場音樂會給人最大的滿足，還是合唱團的爐火純青的歌聲。

「維也納室內樂合唱團」人數不多，只有二十四位，聲部的編制是四部各得六位，雖然如此，在音量、音色的表現上，毫不欠缺。由戴寧格（Norbert Deiuiuger）指揮。

「施洗者聖約翰獻祭經」是莫札特十五歲時的作品，特別爲一七七一年施洗聖約翰節日而作，因爲這是一個喜悅的紀念日，所以莫札特避免過度嚴肅，一開始就是活潑快樂的楔子讓人感染出一片輕鬆的氣氛，三支伸縮喇叭，代表神聖的祭典，樂曲之特殊，使人難以相信是一位十五少年的作品。

名曲演奏

另一首莫札特簡短彌撒曲，是十三歲時的作品，當時爲一七六九年的天主教四旬齋節所作，也是莫札特第一部用小調寫成的重要宗教樂曲，在這麼小的年紀，莫札特已經撒下了將來寫作那偉大的「安魂曲」的種子。

欣賞了維也納室內樂團與合唱團的演出，就像處身於月白風清之夕，或於明窗淨几私室，與摯友互訴心曲，是那麼融洽，愉悅！

六八　塞納加爾國家舞蹈團

在第二屆香港藝術節中，欣賞非洲塞納加爾國家舞蹈團的演出，是令人眩目、新鮮又興奮的經驗。

從二月五日至十六日，非洲舞蹈團整整在利舞臺戲院演出了十一場。這個來自非洲的舞蹈團，和印度古典舞團，是惟一應邀的兩個舞團，取代了第一屆中的丹麥皇家芭蕾舞團以及瑪歌芳婷領導的倫敦皇家芭蕾舞團。

事前，我無論如何想像不到非洲的舞蹈團會有何等樣的表演，在一些影片中見到的，總是千篇一律的鼓聲，和着原始的土人舞步，但是，那天我步出利舞臺，雖然振耳欲聾的鼓聲一時依舊在腦際打轉，但整個節目的精心編排，層出不窮的變化，只有讓你對他們的藝術，發生美的讚嘆！

塞納加爾是非洲西岸一個共和國，位於撒哈拉大沙漠西南端，面向大西洋。以前是法國屬地，一九六〇年獨立。國境內到處是低地平原，總面積大約廿萬方公里，人口約三百四十萬，主要生產是木材、農作業、花生、磷礦、及漁業，翠綠角是全國最繁盛地區，人民以烏羅芙、錫希昔、培哀、孟丁居等族爲主族。

人民多務農業，從事手工藝的則以紡織、造履、木工手飾等爲業。主要集居於非洲西端之翠綠角。

遠征巴黎

塞納加爾國家舞蹈團在一九五九年成立，一九六〇年三月就遠征巴黎，以深刻自然的民族藝術意識及鮮明純樸的表演，極獲好評。後來他們擴展他們的藝術範疇，並在表演技術上加強創作和訓練，一九六一年三月，開始它的第一次環球旅行演出。團員包括了唱歌、舞蹈、奏樂和表演雜技的，都是全國最有才能的好手。

塞納加爾國家舞蹈團不但代表本國的文化，也可以說是非洲文化的代言人。他們的表演根源於世紀以來代代相傳的故事、詩歌、旋律和舞蹈，讓世界各地的人看到非洲黑色人種和塞納加爾的真面貌。他們的最大成功因素，除了以豐富優美和深刻動人的民間藝術爲基礎外，還加上了他們的創作力和天然的才華，在表演形式中，注入靈魂。把非洲人的精神、非洲的泥土、樹木、溫暖和一切美好的大自然氣息，帶到全世界的舞臺上去。

這個舞蹈團由國家文化部贊助，藝術工作方面則一直是團長辛各爾領導下發展。他們可以說是塞納加爾的最佳外交代表團，他們的環球表演，毫無疑問的加強了世間民族的友誼和瞭解。

傳統的舞步

在將近兩小時的表演中，他們安排了十一項節目。一開場，正當黑夜來臨，少年們聚集，跳傳統的喝囉天舞，在塞納加爾不同的種族，都有各自傳統的舞步，接着是在翠綠角地區的村落，村民為加強國家建設的農林工作舞蹈，初步欣賞非洲土女的舞蹈，她們個個身材健美，半裸上身，這些腰伎靈活的裸胸少女，隨着熱鬧的鼓聲，毫不保留，熱情奔放的發揮，或是成羣結隊，或是一女獨舞，以她們充滿活力和多彩多姿的舞藝，贏得了不少掌聲。第三個節目是戈拉獨奏，這是一件傳統民族樂器，類似歐洲的豎琴，一共有二十絃，是來自塞國西部地區。在喧鬧的鼓聲後，幕落了下來，隨着燈光，一位獨奏的男士出場了，氣氛一變而為悠揚的樂聲，倒是極好的穿插與調劑，戈拉雖是簡單的樂器，音色還是引人的。獨奏完畢，幕啟後，演出一幕舞劇。一個錫希昔族的村落，奉羚羊為聖物。每年村中少女都向她祈禱求豐收與平安。一個受妖魔迷惑的獵人，偷得神箭，把羚羊射殺，他自己亦即身亡。村民放棄村落，把它付諸一炬。長老說服他們在該地重新建設，飾演羚羊的少女，從活躍的羚羊，舞至牠中箭乃至垂死的掙扎，她的舞技，的確不亞於任何現代芭蕾中的女角，只是她在傳統的非洲舞步中，加入了現代

的技巧。在長長的舞劇後，又安排了巴拉開的獨奏，這是塞國東部的傳統樂器，有二十一隻木鍵子，第一次聽巴拉開，眞是十分特殊的經驗。上半場的最後一項節目是慶祝大豐收，農民歡騰高歌幸福多產的豐年，這又是全體演員上場的熱鬧節目，三十八位團員，女團員幾乎個個動人，不是一般所常見的粗肥的土女，而是修長、苗條交秀氣，這些非洲裸胸少女，只在上身掛上長串珠珠項鍊，或直垂式，或交叉，脖子上都有飾環，肚臍之下始紮以短裙，頭部或繫帶子，或綴以珠飾，男團員則頭上以羽冠，身上也掛着長箭，圍上草裙，帶上手鐲，腳下是飾以羽毛的各色腳環，但他們全體登場，眞像來到了非洲森林。

向世界傳播友情

下半場節目一開始，是驅邪拔魔之舞，在強有力和充滿古代蠻荒氣息的鼓聲中，巫魔逃逸。強烈節奏的振動，迷離的幻象，莊嚴的祭禮，曾受妖魔纏過的人回復正常的生活。這是一個很奇特的舞，稻草做的道具，隨着舞技，變幻出不同的花樣，就像我們彩帶舞的變化無窮。

接着的一個節目，敍說南部一個村落慶祝埃伏女皇登位週年紀念的舞蹈，舞者帶上面具。雨來了，旱後的甘霖，給大家帶來無限快樂。

第九個節目是培哀族的傳統舞，富於跳躍翻騰的奇技，由大葫蘆做的敲擊樂器和原始式的木管樂器奏樂。然後是東部地區民族的慶典，鑼鼓大師敲出奇妙的節奏，帶出歡樂的舞蹈。

節目最後是塞納加爾國家舞蹈團全體表演一連串的民族舞步，各式各樣的樂器奏出熱誠的友誼呼聲，這是一個讓人與高采烈的終場節目，充滿塞國的精神，熱情、奔放、莊嚴而忠於傳統，他們的表演，的確像這個舞的精神，向天下傳播友情。

我原是個比較偏愛旋律性音樂的人，但是這些節奏為主的音樂舞蹈，除了鼓聲太響外，身手不凡的奇技演員，技術高超的高杆舞蹈員，從第一下鼓聲開始，直至最後五色繽紛的高潮結局為止，塞納加爾的舞蹈家們，所表現的非洲文化，有強烈的原始氣息，又具有精密的藝術構念。實在讓人難忘。

六九　印度古典舞劇

在香港國際藝術節中，印度古典舞劇是引人注目的表演。他們演出了由神靈、妖魔、淑仙等組合而成的卡沙卡里的世界。所謂「卡沙卡里」就是敍事舞劇，起源於印度古代民間舞劇，可以說是直接繼承也代替了早期的梵文戲劇，最初，這些戲劇的靈感都是來自喇嘛的故事和幻想，後來則取料自印度的兩部偉大敍事詩「摩訶婆羅多」和「喇嘛因那」。

卡沙卡里舞蹈給人的觀感是充滿了陽性氣質，全劇活力充沛，粗獷而富奇技，而劇中的女角都由男子反串。舞蹈的訓練非常嚴格，通常由十歲開始鍛鍊，把身軀每一部份的動作分離控制。眼睛、雙手，甚至指關的活動都要極細微的控制，這種舞蹈表現，可以說是世間最完整也最複雜的體勢，舞臺化粧的技巧和準備也很講究又費時，用色及構圖極度形象化，可與中國傳統劇比美。

除了音樂、舞蹈、戲劇及展覽外，香港藝術節協會和香港藝術中心聯合主辦了一些活動，像中國瓷器展覽，東南亞木偶戲演出及其歷史發展與文化背景之講座，粵語莎士比亞劇的演出，以及尖銳性的諷刺劇，還有香港博物舘所收藏的當代中國藝術家版畫選展。這些爲人生活質素增添深度的文化活動，實是多彩多姿而引人。

地處亞洲樞紐的香港，現已成爲東西文化交滙的中心。事實上，在音樂會及戲劇演出不是習以爲常的城市，要一連舉辦四星期的藝術節，又票價高昂（港幣二十、四十、五十、七十及十元學生券五種），演期密集，的確是下注很高的冒險。除了社會愛好者及遊客支持外，還有就是藝術節協會的幕後工作人員及經濟上的贊助人全力以赴，航空公司招待全體藝術家的往返機票，酒店業商會招待藝術家們的食宿，資助藝術節手册之印刷，市政局及大會堂的慷慨支援，旅遊協會，各大琴行及商號的協助，終於使這項宏偉的文化藝術活動，隆重而順利的推展，在旅遊淡季間接吸引遊客不說，還將所獲一切利潤捐助慈善事業。

生活的情趣

生活在廿世紀七十年代的人們，在生命的河流上，經年累月不停的忙於奔命，單調的奔流，難免便人疲倦，心力交瘁，因此最不能缺少情趣的生活，必須要有精神上的鼓舞，性靈上的提昇，生活在向上、向善的意念中，那麼，從一齣戲裏，我們可以獲得許多做人的啟示，陶醉在音

樂中，可以抒情寄意；我們雖不是藝術家，又何妨做個鑑賞家，既可以忘憂，又能疏導感情，增

長知識，時時以美爲念，存心便日漸聖潔，愛意滋生。

文化藝術對社會雖是抽象的，但對人類確實有深遠的影響，希臘古國的文化不是至今主宰着

人的思想？由於旅遊事業的發達，歐美各地的大小城市，經常舉行藝術節，很多人是從老遠的地

方去渡假，同時欣賞藝術節的演出；歐洲許多國家，在音樂文化上，經濟援助的背景，不少是政

府的捐助及支持，而在美國，則靠工商界及私人的捐助；今天在我們的社會，儘管有了進步的工

業，自由的政治，若無成長的文化來配稱，仍非一個安定幸福的社會。

個人的心靈，社會的成長，都需要文化藝術來滋潤。在香港出席藝術節活動期間，常有機會

與友邦人士交談，他們也都建議臺北該有類似活動；不僅僅是爲東西文化的交流，對於開展我們

的文化外交，不是最有利的宣傳嗎？在社會文化教育水準日益升高的今天，愛好純正音樂藝術的

大有人在，但是，我們的文化交流活動，卻在日益遞減，當年瑪利亞安德遜，辛辛那提交響樂團

等演出的盛況，似乎難再，大衆傳播媒介只是推銷些庸俗的娛樂材料，這不是很可悲嗎？

追憶置身大會堂音樂廳的美好氣氛中，心中不無感慨！那完美的音響，太動人了！算算大會

堂的奠基，已經是整整十四年前，一九六○年三月的事了。自從開幕以來，它一直是香港各階層

人士的文化活動中心。僅僅去年一年中，超過五十萬人到過劇院及音樂廳去欣賞表演及其他文娛

活動；音樂演奏（唱）會，共演出過二百二十次；到博物舘及美術舘去參觀的人，達二十五萬人

之多，市民借閱圖書館藏書，超過兩百萬冊。這些事實，除了說明大會堂在香港文化活動中所佔的重要地位外，不也提醒我們，一個完善的文化藝術中心，是我們多麼迫切需要的！

願在政府與民間的共同重視與支助下，積極推展文化活動，也讓期待中一次次的國際藝壇盛會，光臨臺北，既豐富個人的心靈，更加速社會的成長。

七〇 愉快的啓程

如果你喜愛音樂，你必定關心音樂創作，因爲沒有作曲就沒有音樂；如果你喜愛旅行，那麼，京都是一個那麼典雅，純樸又詩意的美妙文化古城市，你不能不對它心動。因此，當我應邀出席九月上旬在日本京都舉行的亞洲作曲家聯盟第二屆大會時，內心眞是無比雀躍。除了希望藉着研討問題，欣賞創作演奏的交流機會，增長見識，藉着對這個日本歷史上的名城的一番觀光遊覽，以在幽雅高絕的境界中，換來一絲飄逸的心情，領略一份清淨的深理外，更主要的是，爲「音樂風」的聽衆朋友，帶回一些新的材料，也許能從中得到一些新的啓發，那麼我將更不虛此行了。

從九月五日至九日，五天的會期，假京都會舘會議所舉行，這個可以容納將近三百人的會堂，爲代表們準備了英、日兩種語言的耳機，除了來自十三個國家的七十九位代表外（其中日本

作曲家三十四位），還有為記者及音樂界人士準備的旁聽席，可說是十分熱鬧。代表們下楊於京都國際大飯店，有特定的大巴士來往其間，接送代表們，於是，每日同進同出同作息，自然而然的建立起極好的友誼。

找尋更新更美的境界

大會方面為東南亞地區的代表安排同搭乘四日下午的泰航班機，中華民國代表團的代表十二人（有四人先行前往）一起出發，浩浩蕩蕩，一上飛機，香港，新加坡，馬來西亞的代表均在座，二個多小時的旅程，我們是那麼融洽的交談，歡敍，因為來自香港的林聲翕、林樂培、曹元聲，來自新、馬的沈炳光、林挺坤，都是國內聽眾熟悉的海外作曲家，只是代表的地區不同，每位作曲家不都寫下了許多深含中華民族風味的作品嗎？其中香港區本屆會長林樂培先生，已經迫不及待的將他們準備的香港地區作曲家作品樂譜等一個資料袋送給我，他也將「音樂風」新歌中，他的「李白夜詩三首」樂譜安插其中，這樣的交流真是何其迅速，此後十天中，我們這些來自不同的角落的音樂愛好者，更藉着正式或非正式場合的討論、交談，打開彼此的心門，找尋更新、更美的音樂境界。

第二屆亞洲作曲家聯盟會議執行委員會，此次約請了亞洲基金會、國際蓄音機產業聯盟，藝術議員聯盟做為後援單位，還有日本作曲家協會，京都現代音樂協會及泰國航空公司的贊助，十

一個國家地區的首席代表，及二位發起人的食宿旅費，均由執行委員會負擔，我有幸被邀為特別來賓，由大會招待在日本食宿的一切費用，實屬難得的機會。

（民國六十三年九月）

七一 京都來去

是夏末初秋了，雁陣橫空，白雲輕捲，涼風習習。京都，這個日本文化古都，原被籠罩在一片靜謐中，卻因第二屆亞洲作曲家聯盟大會的舉行，音符為它帶來了特有的色彩，山川的秀麗，最能影響人的氣質，於是在開闊的胸襟與清明的思慮中，從研討會，講演會，創作演奏會，到樂譜的展覽、交換，作曲家們的私下探討敍會，其中可貴的經驗，真可說勝讀十年書，而在新的認識與啟發中，卻也引發了不少值得重視的問題。

亞洲作曲家聯盟的成立大會，是去年四月十二日在香港大會堂舉行，由我國旅港作曲家林聲翕教授擔任首屆主席。當時提出的三項主題是：：傳統音樂對現代音樂的影響，如何交換亞洲地區的音樂作品，以豐富聽衆的音樂生活，以及音樂著作及演出權的保障。本屆大會由日本作曲家入野義朗主持，共有亞洲地區十一個國家的七十多位代表出席。對於亞洲各國音樂發展的概況，從

各國首席代表的講演中，獲得概略的了解；至於如何促進亞洲各國音樂交流，雖然在短時期內無法全面展開，起碼在十年八年內，必然會欣見它開花結果，因爲藉着音樂，短短一週的相處，各國作曲家之間已建立起深厚的友誼。藝術貴在創作，因此如何保障作曲家作品的權益，是最不容忽視的問題；其次，大會期間三個晚上的「亞洲今樂」演出，該是最發人深省也耐人尋味的了！

你一定願意知道今天的亞洲作曲家們在寫些什麼？

先談版權的確立問題。在兩屆大會中，來自倫敦的國際唱片工業協會代表律師 Mr. J. A. L. Sterling，以及該協會亞洲太平洋區分會董事 Mr. J. H. West，都以音樂著作版權問題爲題發表演說，令人十分難堪的是，在所有十一個與會國家中，中華民國是唯一沒有著作權協會的國家。作曲家手中握有打開文化寶藏的鑰匙，對人類有益，惟一能夠保護這寶藏的方法，就是原則上要版權立法。作曲家創造作品，自然得享有權利，許多國家給予特定權利，以鼓勵對文學、音樂及藝術的創作，以加強對文化，知識的散播及發展，要確立版權法案，就得國家本身先有版權協會，再加入一個或多個國際性的版權協約，像聯合國教科文組織主理的國際版權協約及世界智力財產組織所主理的貝爾協約，幾乎亞洲所有國家都已加入一個或兩個協約爲會員。目前我國的情況，作曲家的創作，就是樂團肯演奏，他還得自掏腰包供應樂譜。音樂作品必需在大衆前演奏後才有生命，作曲家應該直接由作品的出版及演奏來維持生計也是合乎邏輯的。因此我們若建立音樂作品版權法，作曲家及其作品版權法，作曲家及其作品必可得到保障，而不致於被盜印，任意改編及播放，因爲國

際總會將依法追究責任，就是作曲家死後五十年，都能獲得版權保障，如此一來，我們的作曲家也不致於為生計，忙於教學，疲於奔命，同時更鼓勵其全力創造國家的文化資源了。

我對於三個晚上的「亞洲今樂」演出與趣最濃，因為從其中你可以一目了然每個國家的作品風格與寫作技術，你可以清楚的知道今天的亞洲作曲家們在寫些什麼？九月六日和七日晚上，從六點卅分開始，一連三小時的創作室內樂演奏會，在京都會館會議廳舉行，由京都市交響樂團，岩太郎室內樂團，大阪泰勒曼室內樂團演出，九月九日晚上的紀念演奏會，由京都交響樂團在京都會館第一演奏廳演出，包括日本、馬來西亞、香港、泰國、菲律賓、中華民國、韓國、越南、新加坡、澳大利亞等十個國家的二十五位作曲家發表新創作的室內樂曲和管絃樂曲，雖然作品風格從保守派到前衞派，從尊重傳統到反傳統，五花八門，無奇不有，但卻百分之七十的作品，均屬新音樂，我所指的新音樂，是當我偶爾在廣播節目中播出時，經常被許多聽眾來信指出無法接受的現代音樂，因此你可以想像，一連三小時下來，這些不協和的音響，自由的節奏，重覆又重覆，延長再延長，寬廣的音域等，音樂從音高，力度及歷時上去求表現，對於聽眾的確是一項挑戰！儘管如此，聽說現在許多青年人卻已很能陶醉其間，這真是一個耐人尋味的問題了！

若將亞洲各國作曲家的風格與技巧做一個比較，日本、韓國偏向前衞音樂，水準新而高；東南亞各國則較保守，穩重，有浪漫風格；中華民國的作品，則兩者兼併。其中日本作曲家的作品所以突出，我想有幾點值得我們借鏡：日本作曲家對傳統音樂有專門性的研究，不但大學裏有課

，專門書籍中有詳盡的記錄，演奏又有專門團體，可說保留得完整而有次序。九日晚的紀念演奏會前，就先有五個日本邦樂節目的表演，傳統音樂在新舊樂派中都有發展，不是將傳統樂曲重新編譜演出，就是在以現代新手法寫作的音樂中，加入了傳統的素材，當然技術的成熟和他們音樂教育環境的良好不無關係，只是這些新技術，亞洲的作曲家們，還是跟着歐洲走。

時代不同了，人們審美的觀念與角度也不同了！是否現代音樂的寫作，忽略了心靈的感應，以致拉遠了和聽眾間的距離？當然，藝術品的好壞，原無一定的品評標準，古今中外見仁見智，當我漫步徜徉於京都古代帝王的名城、神宮與寺廟間時，在默想中似乎也若有所悟！

七二　訪山田一雄指揮

第一次見到京都交響樂團指揮——山田一雄，是九月五日晚上，第二屆亞洲作曲家聯盟大會的歡迎酒會上，我們談起明年度樂團巡廻東南亞的演奏計劃，以及到中華民國訪問的可能性，他告訴我，只負責指揮工作，行政事務團裏另有專人負責。他說話不多，我們只隨便聊聊，矮小的個子，很快的在人羣中消失了。

九月九日晚，在京都會館第一演奏廳，他指揮樂團做紀念演奏會的演出，六個國家的新節目，他短小輕巧的身子，從頭至尾靈活的舞動着，從不同的樂曲風格，不同的寫作手法，從我們能熟悉的樂語，到極前進的新音樂，他是那麼勝任愉快的做了作曲家與聽衆間的橋樑。第二天晚上，在惜別酒會結束後，我們做了極為愉快的訪問談話。為我們擔任翻譯的女高音辛永秀告訴我，在武藏野音樂大學就讀時，同學們對山田一雄老師，總認為是有着可望而不可及的距離，他

甚至於是不太喜歡說話的，但是這一次我們似乎談得很愉快，他也說得不少：

「在歐美各地我都工作過，但經常我還是願意能尋找更奇異、特殊內容的音樂會，這一次的經驗是我生平最愉快的經驗，因為亞洲的作曲家們，個個都熱情極了。」

指揮一場全新作品的演出，特別是包括了來自香港、韓國、菲律賓、中華民國、澳洲及日本的新作品首演，對指揮和團員來說是否有特殊的感受呢？山田的回答，證明了他們願意接受考驗，因為音樂是可以交流的。

「對於這些來自不同地區的不同風格的音樂，您是否可談談個人的好惡？」

「我很難評定每一個作品的好壞，事實上每一首我都喜歡；林聲翕先生的『愛丁堡廣場』樸實、純真，他似乎是用心寫出來的，技巧十分成熟；韓國白秉東先生的『管絃樂情趣』，手法很新；菲律賓 L. R. Kasilag 的『莎麗瑪諾的傳說』充滿異國情調；澳洲 Robert Allworth 的『月夜青空』十分柔美；而石原忠興作曲的『為管絃樂的序破急』，帶出令人興奮的新音響。特別是辛永秀演唱的中國民謠，再一次使我覺得日本文化來自中國，也許在小地方表現法不同。中國的旋律使我感到似乎是回到故鄉回到母親的懷抱，辛小姐對歌曲的詮釋是動人的。」

「做為一個今天的指揮家，您對現代新派音樂的看法如何？」

「對現代音樂來說，歷史可以決定它的好壞；而我個人，有義務介紹它。生活在現代，我們要懂得現代人的感受。對演戲的人來說，各人有不同的角色，若我是演員，就等於我不喜歡的角

「您對於指揮各派音樂的看法又如何？」

「現代音樂的寫作，趨向技巧的表現，但是在壞的傾向中還是有人性存在，若是寫作失卻人性的作品，那將是文化的犧牲者。音樂的本質不該是算出的，更應該是唱出的，因此現代新作品，中也應該有人性與美存在，就像十七世紀的音樂與廿世紀的音樂，均無所謂新舊，寫前衛作品，只是因爲他更追求時髦罷了，當然不追求時髦的作品，也有其實在的價值存在，因此指揮這場紀念音樂會，我本身得到的感受和啟發是很多的。」

「對於美感的看法，現代人的角度各有不同，甚至相去很遠，您以爲呢？」

「現在有很多人欣賞德布西和聲的美，但是當年卻未必如此。職業音樂家一定要越過五十年後。幾乎每一天我都在努力體會美，這就是聽衆與職業音樂家之間的不同了。做爲一個指揮者他要不斷追求進步，不斷帶給聽衆欣賞和享受，更要提示他們還有新東西可以欣賞。」

「那麼，應該如何幫助聽衆接受新的音響呢？」

「ＮＨＫ有許多介紹大衆化音樂的節目，卻也有兩個節目，是以最新的方式，特定的音樂家來擔任指揮，經過解說和分析，對新音樂來加以引導。無論如何，短時間不能要求多少成績，必須經過長時間的影響。種子雖小，當開花的時候，就是大大收穫的時候了。」

當話匣子一打開，山田一雄先生似乎不再拘謹，特別是談到音樂，我們總覺得說不完似的，

但是我也約了石井歡先生，他是日本合唱聯盟的理事長，正坐在一邊候著，我們的談話也只好匆匆打住，只覺得那是一次多麼有收穫的訪問談話。當然我更感謝辛永秀，她使我們的談話達到更深一層的交流。

七三　馬來西亞樂壇

代表馬來西亞出席大會的惟一代表林挺坤，是一位風趣的青年人，由於十一個代表團的首席代表抽籤的結果，他是名列第一，因此許多場合他都是第一個發言，這位出生於吉隆坡，畢業於香港音專，又在倫敦皇家音樂院主修聲樂與作曲的音樂家，對於在會議上發言，十分在行，流利的英語，風趣的談吐，他的談話也就格外輕鬆。

各國代表報告當地音樂現狀是講演會的一個主題，了解了各國的音樂現狀，對於如何促進音樂文化的進步與交流，也是十分必要的，因此我將這一部份的內容，在此陸續為您報導：

馬來西亞是一個多民族的正在發展中的國家，因此它兼容並蓄了東南亞的各種文化傳統。

馬來西亞是一個以農立國的國家，也是世界上主要的橡膠產地，所以在馬國的歷史上，農民一直是他們國家的主幹。但是在獨立之後，馬國在經濟觀念上有了一個改變。雖然主要仍以農產

物作爲他們大宗的出口物質，但是他們也同時致力於工業化的建設，除了運用本國的資源製造國民生活必需品外，他們也有自己的汽車裝配廠，以及各種罐頭工廠和鋼鐵工廠，經濟建設方面是政府全力推動的，因此在文化傳統上較被疏忽。

文化背景

馬來、中國、印度、加達山、夷班是馬來西亞的五大種族，他們各有不同的文化背景、樂器和音樂風格。孩子們從六歲開始接受六年初級教育，然後是五年的中學，在進入大學之前，他們還要讀兩年高級中學。每週半小時的音樂課，使得一切進度緩慢，音樂程度更形低落。

音樂教育

在音樂活動方面，除了學校中有合唱團和交響樂團等組織之外，各民族的僑團亦成立各種音樂社團，一年一度的音樂節「Pesta Muzik」更邀請各社團參加表演。教育部支持歌唱等音樂比賽，文化部則鼓勵提高民間音樂的水準，但是最全力推動音樂活動的要算馬來西亞廣播電視公司（Radio Television Malaysia），他們每年舉行大型音樂會，演奏本地的音樂創作，每年也舉行歌曲創作比賽，但是只寫旋律，比賽得獎的好旋律，由廣播電視公司的作曲專員加以編曲後予以出版。

音樂活動

在表演音樂會方面，聽衆欣賞古典音樂的能力還需大加培養。平均每兩週有一次大型的音樂會，有的是當地音樂家，有的是外來演奏家的表演。至今馬來西亞還沒有一個歌劇院，惟一職業化的樂隊，屬於馬來西亞廣播電視臺，受政府聘請，爲廣播演奏任何類型的音樂，他們的指揮是 Johari Salleh。這個樂團中還包括室內樂團和各類樂隊來演奏馬來當地的音樂。

目前在馬來西亞雖然仍未有任何音樂組織來保護作曲家們的版權，但是政府已訂定了版權法來保護智力財產。經過這一次的大會，林挺坤最後強調，返國的第一件工作，是成立亞洲作曲家聯盟馬來西亞總會，同時在他工作的馬來西亞廣播電視臺中，更致力於音樂節目的交換工作，促進音樂文化的交流。

接着他開始舉例說明馬來西亞傳統的樂器及音樂的節奏。

傳統的樂器

馬來、中國和印度是組成馬國傳統音樂的三大文化來源，傳統的樂器是以打擊樂器爲主，像鼓和鑼，最常用的六種馬來鼓是：Gendang，Giepnk，Gedombak，Redana，Meruas，Rebananbi 等六種，惟一的弦樂器是叫做 Viol-Rabeb 的三弦，由巴西傳入。馬來西亞主要的

管樂器，是馬來的雙簧管——Serunai，在特定的民間舞曲中用來伴奏；還有一種馬來竹笛，今天也很少被用。

馬來音樂的節奏

馬來西亞今天的音樂，受到西方的影響很大，本國雖有自己的傳統音樂，可惜形式未固定。

接着他舉例說明了幾種古典的馬來音樂節奏：

①Asli：這是傳統的舞蹈節奏，字面的意思是指原始的，目前也是馬來惟一的傳統曲調。

②Zapin：來自阿拉伯沙漠，在它的原始形式中，通常是由男性舞出。過去經常有些阿拉伯商人到馬來西亞經商，他們帶來了發源於阿拉伯沙漠遊牧民族的回教音樂，一直到不久之前，還仍然保留着這種男性舞蹈的傳統，最近因爲受到多數民族社會文化的影響，我們已經可以看到女性表演的 Zapin 舞，它不再是一種宗教儀式，卻仍保留着宗教性的舞蹈動作，由兩個人一組，用阿拉伯的 Gomdus，和吉普賽式的 Marwas 鼓作爲伴奏樂器，最近加上小提琴演奏旋律，更有馬來西亞情調。

③Masri：四四拍子的節奏，前二拍的切分音，這種來自阿拉伯的節奏，目前經常被用在馬來西亞的民間音樂中。

④Inang：是一種傳統的土風舞節奏，起源於馬來蘇丹的宮廷，由宮女們擔任舞蹈，這種舞

蹈的手、脚動作都很優美，它經常是描寫男女的戀愛故事，女的經常是規避男的追求，這也反映出馬來舊式的風俗習慣。

⑤Ronggeng or Joget：這種出名的舞蹈，據說是在葡萄牙人向東南亞殖民的初期，帶到馬來西亞的西海岸，通常是四二拍子，節奏活潑，主要動作在脚部，並配以優美的手部動作，跳的時候，一對舞伴相隔三尺，相對站立，然後互相從舞池的這一端跳向那一端，沒有固定的舞步，可由舞者創造舞步和手部動作。

介紹完了這五種馬來西亞古典音樂節奏，林挺坤以一段「吉蘭丹組曲」結束他的演講。這段有西洋樂器演奏，中段有吉蘭丹的傳統敲擊樂器 Gendang、傳統的鑼 Gongs，木鈴等，傳統樂器之後再加入西洋樂器合奏。第一段是西洋樂器風格，中段是中國風格的華人樂曲，第三段是印度風格樂器演奏，因此這段音樂，也帶出了馬來西亞各民族間的交流親善風貌，打擊樂器的強烈節奏，聽起來倒是很新鮮、刺激的。

七四　香港的音樂活動

「……我希望在第二屆亞洲作曲家聯盟大會中藉着亞洲地區音樂作品的交流，促進作曲家之間的更密切的連繫，我們能彼此了解，也認清對方的困難問題，並互相解決，最後將共同達成音樂的發展。」

亞洲作曲家聯盟本年度香港區的會長林樂培先生，在代表香港地區演講「香港音樂活動情況」時，以流利的英語說了上面這段開場白。這位畢業於加拿大多倫多皇家音樂院與美國南加州大學的青年作曲家，個性爽朗、活潑、思想新潮卻踏實、中肯，他十分有系統的配合錄音帶的音樂演奏，做了內容充實的報導——

演奏會的種種

香港就如同世界上其他大城市，一直在迅速的發展中，朝着既商業化又西化的路上走。這個擁有四百萬人口的租界，有百分之九十八點五的中國人。就因為它是一個租界地區，人們不曉得它二十年後會如何，也就沒有人有計劃的去發展它的文化活動。所以大部份的人只知道盡己所能的賺錢並享受生活，因此文化發展與藝術僅僅是裝飾與點綴着這個忙碌的城市。

首先談到大會堂的音樂演奏會，倒是幾乎每天晚上都有音樂會，場地也是半年前要訂定。比方去年一年在大會堂音樂廳一地就舉行了三百零二場音樂會，其中有六十八場是外來的藝術家表演，大部份這類的音樂會由外國的文化組織，像歌德學會，法國文化館等與香港市政局或是香港藝術節合辦，其餘二百三十四場，是由當地音樂社團，學校及業餘的合唱組織來辦，但是其中只有兩場是介紹當地本國人的當代中國作品。

其次，由學校音樂教育局主辦，每年一次的校際音樂比賽是十分成功的，這項比賽已經舉行了二十七年，僅僅在去年，就有五百所學校參加了三五六個不同的比賽項目，從獨唱、合唱、獨奏、室內樂、學校樂團，管絃樂團，中國樂器的獨奏與合奏，演奏的作品範圍，包括現代的音樂作品及中國作曲家的作品，一共有五萬五千個學生，四五〇個學校合唱團，五〇六個獨唱，超過兩千個鋼琴獨奏，五六二個西洋樂器獨奏，二七七個中國樂器獨奏，可見參加者踴躍了。整個校際音樂節，在二月裏，舉行了三個禮拜，分別假十二個不同的地點，每天十小時。除了中國樂器組，所有的評審都是來自歐洲。和世界其他主要城市做個比較，香港學生的音樂水準還是很高

的。

再談到倫敦皇家音樂院的海外考試，對香港年青的演奏者來說，這是一件大事，每年兩次，六位來自海外的評審爲這件工作在香港住上幾個月。去年一年有八三五九位甄試者，百分之八十是鋼琴組，其餘的有小提琴、大提琴、聲樂、長笛、吉他等樂器，結果鋼琴組由一位香港區的青年贏得每年兩千磅的獎學金，像紐西蘭、澳洲、南非、印度、瑞士等三十七個國家的青年音樂演奏家都參加甄試。可見得香港音樂水準之高，世界各地的音樂院都有來自香港的學生。

作曲家的特色

由於缺少鼓勵和支持，香港地區的作曲家們，得不到來自政府或任何文化機構的幫助，作曲方面與其餘音樂活動相比，自然遜色多了。所以樂曲出版，只有作曲家自掏腰包。也爲了銷路或是演出方面的問題，作品也就大部份限於聲樂或鋼琴、小提琴作品，因此也不能走向領導羣眾的路上。

每年一次，香港電臺邀約當地作曲家創作新作品，這也是惟一的一種新作品邀約，總算年復一年積累些許成績。

亞洲作曲家聯盟香港分會有二十四位會員，他們百分之九十八是教師，或是任教於學校中，或是私人教授鋼琴。林樂培最後將之分成四類介紹：

（一）屬於老前輩一類的作曲家，他們作曲經驗都超過二十年以上，在東南亞一帶極為知名，**首**推林聲翕，他是黃自的得意門生。黃自在四十年前畢業於耶魯大學，他帶回了舒伯特的浪漫風，以及布拉姆斯的和聲，他的風格一直到今日還是極為人們接受，林聲翕可以說是第二代的領導人，在過去四十年中，他繼承黃自，並發展出自己獨特而嶄新的風格，他是少數幾位作曲家及音樂教育家之一，能見到第三代，第四代自己的學生成長。

其次，是黃友棣教授，從一九五九至一九六三之間，他在羅馬研究作曲，他看到中古時期教會調式與中國民歌有相似的地方，他吸收十六世紀宗敎音樂不同音階的寫法，化了許多時間研究寫成了「中國風格和聲與作曲」一書。

第三位是梁樂音，早在他返回香港前二十年，就畢業於日本大阪音樂院，他的工作大部份為通俗音樂，他主張大眾音樂化，音樂大眾化。

（二）屬於海外深造歸國的，過去十年他們在海外接受了專門訓練，包含黃友棣、黃育義、陳健華和林樂培本人。

黃育義在德國漢堡就了七年，他專研十二音列，再加上五聲音階來增加中國風味。

陳健華是香港區分會的副主席，一九五七年他在維也納和斯圖佳深造，一九六三年回港，他寫了一些鋼琴、室內樂作品和音詩「日出」。

（三）第三類是在香港本地進修的作曲家，他們的老師，也是上面提到過的兩類，雖然他們大部

份跟隨老師的足跡，有一些還是步出了自己的風格，其中曹元聲的鋼琴作品「節目」，曾經在一九六九年得到香港作曲比賽的第一獎。

㈣第四類香港區作曲家，是在他們到香港前，已經在中華民國接受音樂教育，由他的音樂中，已經聽出音樂的足跡在向前邁進，他們的特點是有強烈的國家民族觀念。

其中羅永輝畢業於臺灣師範大學，非常具有創意，他受到現代節奏的影響，他也專門研究中國的傳統樂器，他有一首現代的琵琶獨奏曲「蠶」，並非描寫蠶的外在生活形態，而是表現他內在生命的動力。樂曲中有中國鑼鼓的音響與中國調性的擴大，主題以不同的形態出現。

他以為一首好的，有深度的作品，乃是一種過程生命，一項完成，就像一條蠶的生命，從他的誕生（動機，主題），成長（曲式的發展），破繭（高潮），死亡（樂曲終了），是一條艱辛，卻必需經過的過程，來完成他的生命，為了表達這項概念，所以就以蠶來命名。這也是香港作曲家的創作路線之一。

林樂培最後介紹了他自己的電子音樂。香港不比其他地方，有全部電子儀器的裝置，這類音樂的創作自然困難得多。有時他為電影寫配樂，所有音樂從儀器中發出，自己研究每一個音的變化，改變它的音色，機器每次只能作出一個音，一首交響曲就要經過無數次的錄音混合在一起，好不容易的寫成一小段。我聽了他的電子音樂「逃亡」，覺得他的新創意裏，充滿了活力。也就以這段電子音樂，林樂培結束了他以香港音樂動態為題的報導。

七五　新加坡樂壇概況

真沒想到代表新加坡出席大會的是沈炳光先生。中學的時候就唱他的歌，第一次見他是五、六年前為「音樂風」節目聽眾訪問他，而這次當在泰航飛往大阪的飛機上見到他時，倍感親切。

該是十幾、廿年前了，沈先生曾在臺北協助創辦當時的臺北師範音樂科，「冬夜夢金陵」、「牧童情歌」、「碧潭泛舟」這些歌在中國藝術歌曲的園地中一直非常風行，他的歌旋律優美，親切感人。後來他到美國去了一段時間，我第一次在中廣訪問他，正是他離美返回南洋，經過臺北的時候，這一次他卻是代表新加坡的作曲家！

位於馬來半島南端，扼馬六甲海峽出入口的新加坡，建港歷史已有一五〇年，它也是一個多元民族的國家，幾乎包含東南亞所有民族，所以有亞洲民族櫥窗之稱，現有人口二二九三〇〇人，百分之七六是華人，馬來人佔百分之三十二，印度人有百分之七，其他民族佔百分之二，除

了是中國、馬來西亞和印度傳統的混合外，其中還摻雜了西方文明的色彩。

這個只有二百二十四平方英里的島國，向南再八十英里，就到了赤道，它一年的平均溫度是華氏八十二度，溫暖的陽光，美麗的海灘，使新加坡人終年都能享受到大自然的恩賜。

新加坡現有的管弦樂團六個，都是業餘性質，包括吳順疇、新加坡青年音樂協會、新加坡大學、新加坡教師，新加坡室內及新市音樂會等六個管弦樂團。另外像公教中學、英華中學、國家初級學院、萊佛士學院的管弦樂團，是四個具有歷史的學校樂團。

在合唱團方面，像佳音、教師、國防部、教育學院、校際聯合等合唱團都是較有歷史及活動的合唱團。

在民族樂團方面，像吳大江指揮的人民協會華樂隊、後備軍人、教師等十個華樂隊，都是演奏中國傳統音樂的樂隊，其他像管樂隊及各級學校的口琴隊、合唱團、華樂隊的組織都十分普遍。

主要音樂活動

新加坡主要音樂活動，可分當地樂團呈現的節目及國際間外來團體演出的節目兩大類：大會堂和文化館是主要的音樂會堂，在當地音樂界演出的活動方面，除個人及團體的獨奏、獨唱及合奏、合唱外，像「讓友誼的歌聲飛揚」、「秋節音樂會」、「假日音樂營」、「創作

我們的音樂」、「廿世紀音樂會」、「兒童之聲音樂會」，分別由政府有關教育部、文化部及各音樂社團主辦，在外來音樂會方面，大部份是由各大使館舉辦的獨奏會及室內交響樂團演奏會；東京交響樂團、莫斯科室內交響樂團、臺北及榮星兒童合唱團等是這兩年來的主要外來演出。

在新加坡僅有的五所大專院校中，僅官方辦的星加坡大學及教育學院設有音樂系，南洋大學的音樂系正在籌設中。新加坡的中學教育採四二制，音樂課程排到四年級，讀完兩年制高級中學，成績若優異可以申請進大學或教育學院，課外活動成績優異，也是升學所必需的一種分數，所以一般學校音樂課外組織非常活躍，每年都有各種合唱團、樂隊的演出比賽。

在各級小學中，也已大力推行五線譜教學，他們對樂教十分重視，兒童歌詠隊、樂隊、節奏樂隊，每年都利用青年節前舉行各項比賽。

這項每年由教育部主持的考試制度，分一級到八級不等的程度，包括鋼琴、提琴、聲樂、樂理等項目，每年的考生將近八千人，可見學習音樂風氣之盛（考試日期從每年六月底至九月底），間接也鼓勵音樂工作者從事私人教學，據估計從事此項私人教學工作，不論專任與兼任，在一千人以上。每年在教學方面派出五人監考團到新加坡執行監考事宜，如果成績特優，每年都有一名獲得皇家音樂院的獎學金赴英深造，這項制度及鼓勵辦法，對於當地年青人從事音樂學習起很大的鼓勵作用。

在教育部設有音樂教學組，下設課外活動中心，選派音樂教師兼任課務或指導樂隊、合唱團等課外活動，每年主辦青年節各項節目甄選及比賽活動。

文化部設文化活動組，音樂方面定期舉辦「大衆音樂會」、「少年音樂會」，並與國家劇場聯合舉辦外來的音樂演出，並以廉價供應愛樂者及學生。

人民協會文化組下設有文化工作團，有不少音樂單位，負責推動文化下鄉普及工作，經常巡廻各區聯絡所演出。

國家劇場中之文化活動組經常舉辦各類音樂會，負起文化交流任務，通常與文化部或各大使館聯合主辦。對內舉辦歌曲創作班及各種中西樂器訓練班，包括芭蕾舞班，培養新進人材。

音樂創作與欣賞活動

新加坡電臺、電視臺、國家劇場，每年都舉辦各類型音樂創作比賽。

欣賞方面，新加坡電臺每週供應三十二小時古典音樂節目。而國家圖書館亦爲主要舉辦音樂欣賞機構，其他音樂社團也經常舉辦音樂欣賞活動，有關方面目前正進行創設音樂圖書館及東西樂器陳列中心，尤其着重東南亞區域當地樂器的展示及研究工作。

滄海叢刊已刊行書目 (一)

書　　　　名	作　者	類　　別
中國學術思想史論叢 (一)(四)(二)(五)(三)	錢　　穆	國　　　　學
中西兩百位哲學家	黎建球 鄔昆如	哲　　　　學
比較哲學與文化	吳　森	哲　　　　學
哲　學　淺　識	張　康譯	哲　　　　學
哲學十大問題	鄔昆如	哲　　　　學
孔　學　漫　談	余家菊	中　國　哲　學
中庸誠的哲學	吳　怡	中　國　哲　學
哲　學　演　講　錄	吳　怡	中　國　哲　學
墨家的哲學方法	鐘友聯	中　國　哲　學
韓　非　子　哲　學	王邦雄	中　國　哲　學
墨　家　哲　學	蔡仁厚	中　國　哲　學
希臘哲學趣談	鄔昆如	西　洋　哲　學
中世哲學趣談	鄔昆如	西　洋　哲　學
近代哲學趣談	鄔昆如	西　洋　哲　學
現代哲學趣談	鄔昆如	西　洋　哲　學
佛　學　研　究	周中一	佛　　　　學
佛　學　論　著	周中一	佛　　　　學
禪　　　　話	周中一	佛　　　　學
都市計劃概論	王紀鯤	工　　　　程

滄海叢刊已刊行書目 (二)

書　　名	作　者	類　　別
不　疑　不　懼	王洪鈞	教　　育
文　化　與　教　育	錢　穆	教　　育
印　度　文　化　十　八　篇	糜文開	社　　會
清　代　科　舉	劉兆璸	社　　會
世界局勢與中國文化	錢　穆	社　　會
國　　家　　論	薩孟武譯	社　　會
紅樓夢與中國舊家庭	薩孟武	社　　會
財　經　文　存	王作榮	經　　濟
中國歷代政治得失	錢　穆	政　　治
黃　　　　帝	錢　穆	歷　　史
中　國　歷　史　精　神	錢　穆	史　　學
中　國　文　字　學	潘重規	語　　言
中　國　聲　韻　學	潘重規	語　　言
還　鄉　夢　的　幻　滅	賴景瑚	文　　學
葫　蘆　·　再　見	鄭明娳	文　　學
大　地　之　歌	大地詩社	文　　學
青　　　　春	葉蟬貞	文　　學
比較文學的墾拓在臺灣	古添洪 陳慧樺	文　　學
從比較神話到文學	古添洪 陳慧樺	文　　學
牧　場　的　情　思	張媛媛	文　　學

書　　　名	作　者	類　　　別
萍　踪　憶　語	賴景瑚	文　　　學
讀　書　與　生　活	琦　君	文　　　學
中西文學關係研究	王潤華	文　　　學
文　開　隨　筆	糜文開	文　　　學
知　識　之　劍	陳鼎環	文　　　學
野　草　詞	韋瀚章	文　　　學
現代散文欣賞	鄭明娳	文　　　學
陶　淵　明　評　論	李辰冬	中　國　文　學
文　學　新　論	李辰冬	中　國　文　學
離騷九歌九章淺釋	繆天華	中　國　文　學
累　廬　聲　氣　集	姜超嶽	中　國　文　學
苕華詞與人間詞話述評	王宗樂	中　國　文　學
杜甫作品繫年	李辰冬	中　國　文　學
元　曲　六　大　家	應裕康 王忠林	中　國　文　學
林　下　生　涯	姜超嶽	中　國　文　學
詩經研讀指導	裴普賢	中　國　文　學
莊子及其文學	黃錦鋐	中　國　文　學
浮　士　德　研　究	李辰冬譯	西　洋　文　學
蘇忍尼辛選集	劉安雲譯	西　洋　文　學
文學欣賞的靈魂	劉述先	西　洋　文　學

滄海叢刊已刊行書目 (四)

書　　　　　名	作　者	類　　　別
音　樂　人　生	黃友棣	音　　　樂
音　樂　與　我	趙　琴	音　　　樂
爐　邊　閒　話	李抱忱	音　　　樂
琴　臺　碎　語	黃友棣	音　　　樂
音　樂　隨　筆	趙　琴	音　　　樂
水彩技巧與創作	劉其偉	美　　　術
繪　畫　隨　筆	陳景容	美　　　術
現代工藝概論	張長傑	雕　　　刻
戲劇藝術之發展及其原理	趙如琳	戲　　　劇
戲　劇　編　寫　法	方　寸	戲　　　劇